LES

MERVEILLES

DE

L'EXPOSITION UNIVERSELLE

DE 1867

LES

MERVEILLES

DE

L'EXPOSITION UNIVERSELLE

DE 1867

PAR

JULES MESNARD

ARTS — INDUSTRIE

BRONZES, MEUBLES, ORFÉVRERIE, PORCELAINES, FAÏENCES, CRISTAUX
BIJOUX, DENTELLES, SOIERIES, TISSUS DE TOUTES SORTES, PAPIERS PEINTS
TAPISSERIES, TAPIS, GLACES, ETC.

TOME SECOND

PARIS

IMPRIMERIE GÉNÉRALE DE CH. LAHURE
9, RUE DE FLEURUS, 9

Le commerce des pierres précieuses montées, la joaillerie en un mot, qui exige des capitaux énormes, ne peut être exercé que par des hommes possédant toute la confiance de l'acheteur; on comprendra donc aisément que cette branche de l'art industriel se trouve dans quelques mains seulement et qu'il a fallu plusieurs générations pour former les maisons qui sont à la tête de la joaillerie.

Pour que dans une industrie, placée dans de semblables conditions, des progrès pussent s'opérer, il ne suffisait pas que des hommes intelligents surgissent et vinssent créer des modèles nouveaux, il fallait avant tout que ceux chez lesquels les têtes couronnées et la haute noblesse vont choisir leurs joyaux, se missent à la tête du mouvement; car eux seuls pouvaient imposer à leur clientèle le goût des choses nouvelles.

Si nous entrons dans ces considérations, c'est que dans ces derniers temps on n'a pas rendu aux maîtres de la joaillerie toute la justice qui leur est due; sous ce prétexte que tous les bijoux qu'ils vendent ne sortent pas de leurs ateliers, on a voulu les abaisser au rôle de simples marchands privés d'initiative, et, disons-le, d'intelligence.

On a feint d'oublier qu'ils ne se bornent pas à créer des modèles et à diriger le goût des personnes qu'ils emploient, mais qu'ils aident de leurs conseils et de leur expérience les fabricants moins connus qu'eux, et qu'en assurant un débouché certain à tout ce qui se produit de beau sur la place de Paris, ils entretiennent l'ardeur de la concurrence et le feu sacré de la création au

profit du développement de ce goût parisien qui rayonne sur le monde entier.

Ces considérations sont à propos au moment où nous examinons les produits de MM. Mellerio dits Meller frères, chefs actuels d'une des plus anciennes maisons de joaillerie de Paris, puisque depuis cent ans environ elle a été transmise de père en fils dans la même famille.

Honneur et probité, telle a été la devise à l'observation de laquelle MM. Mellerio ont dû de se créer une clientèle des plus sérieuses et des plus importantes tant en France qu'à l'étranger, et surtout à Madrid, où ils ont depuis vingt ans une succursale puissamment organisée.

Fournisseurs de plusieurs souverains, parmi lesquels nous citerons S. M. l'Impératrice des Français et S. M. la Reine d'Espagne, Isabelle II, ils ont grandement contribué à propager à l'étranger le goût des belles choses, en n'exportant que des bijoux et des joyaux marqués au cachet du plus pur style parisien.

Par suite de l'extension de leurs affaires, leurs ateliers étant devenus insuffisants, MM. Mellerio avaient ou à les agrandir ou à employer d'autres fabricants. C'est ce dernier parti qu'ils prirent; tout en maintenant en état leurs ateliers de joaillerie et de bijouterie, afin de pouvoir surveiller par eux-mêmes l'exécution de certains travaux, ils appelèrent les autres fabricants à combler l'insuffisance de leur propre production, les secondant, les encourageant, sans se préoccuper s'ils ne se créaient pas ainsi pour l'avenir des concurrents.

Nous croyons qu'ils ont bien fait et qu'on doit leur savoir gré de fournir ainsi aux hommes de goût et aux dessinateurs habiles, les moyens de produire les bijoux et les joyaux semblables à ceux que nous avons admirés dans leur vitrine, qu'on peut à bon droit citer comme une des plus riches et des plus variées de toutes celles qui figuraient à l'Exposition.

Au milieu de ce scintillement des diamants et des pierres de couleur dont leur joaillerie et leur bijouterie étaient parsemées, on remarquait plusieurs pièces d'orfévrerie artistique, parmi lesquelles brillait entre toutes le charmant bénitier donné par Sa Majesté l'Impératrice à Mme la duchesse de Mouchy.

Nous ne nous arrêterons pas à rechercher si cette masse d'objets exposés représentait réellement une valeur de trois millions, ainsi que nous l'avons souvent entendu affirmer. Bornons-nous à étudier les trois objets, si remarquables à divers titres, dont nous donnons la gravure.

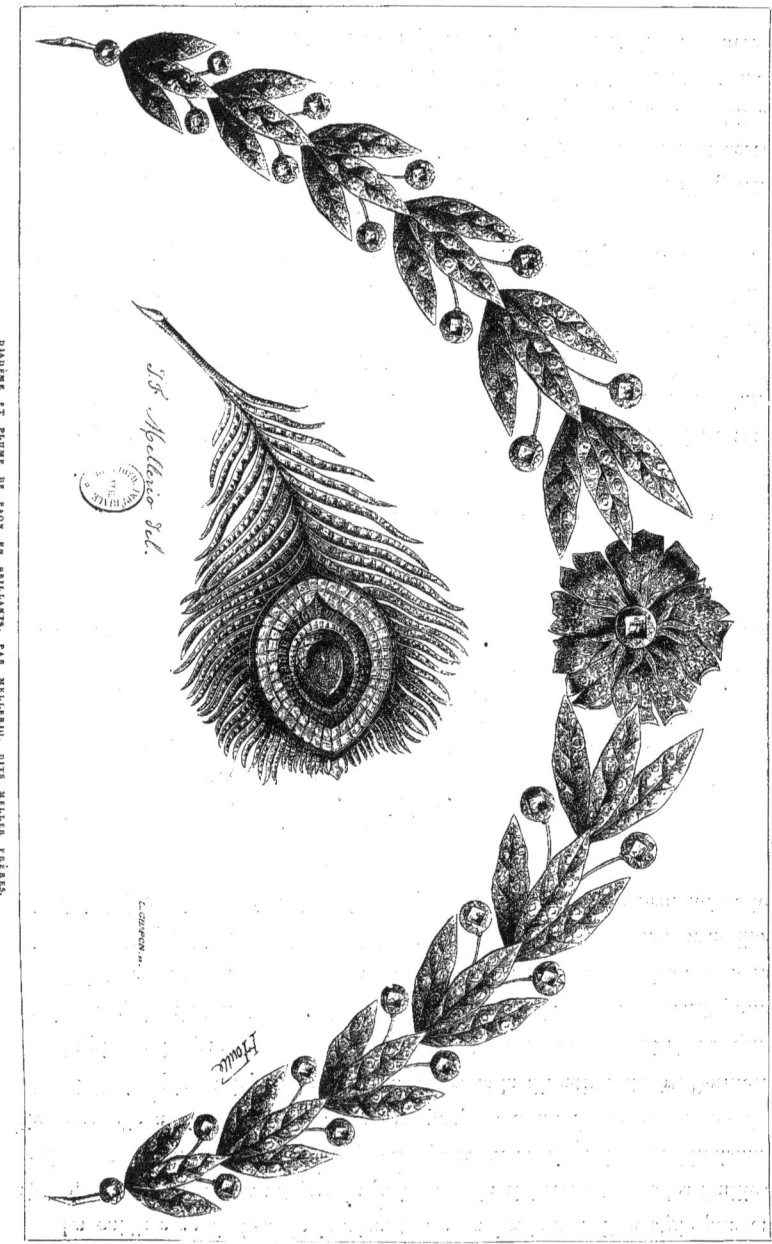

La coiffure en feuilles de laurier, toute en brillants, d'un style pur et sévère, réunit tous les avantages du goût et de la richesse; toutes les feuilles se démontent par trois, en sorte qu'elles peuvent servir à des combinaisons diverses; elle a été exécutée dans les propres ateliers de joaillerie de MM. Mellerio, placés depuis longues années sous la direction de M. Bonnet.

La plume du paon par ses chatoiements et ses nuances aussi riches que nombreuses, devait tenter l'imagination du joaillier qui serait assez hardi pour vouloir lutter contre la nature. MM. Mellerio ont eu cette hardiesse et leur création a été parfaitement interprétée et exécutée par le chef de leur atelier spécial de bijouterie, M. Foullé, qui, aux qualités de praticien consommé et de

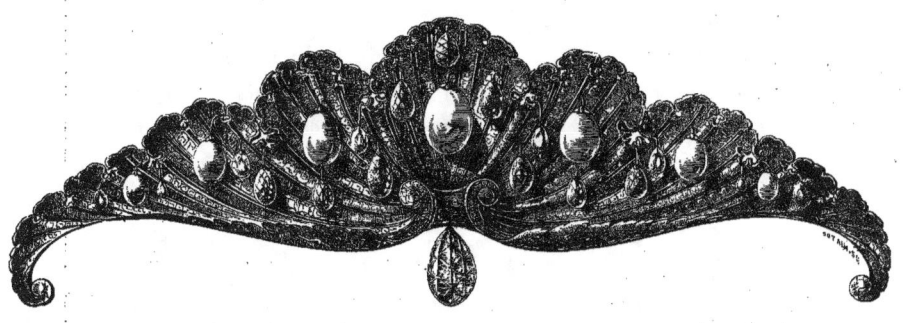

BANDEAU COQUILLE EN BRILLANTS PAR MELLERIO, DITS MELLER FRÈRES.

dessinateur habile, joint celle de travailleur dévoué, continuant ainsi les traditions de son père et de son aïeul, qui eux aussi travaillaient avec le même dévouement pour le père et le grand'père de MM. Mellerio.

Cette plume de paon est d'un effet saisissant; les petites barbes en brillant, d'une délicatesse merveilleuse, encadrent avec légèreté l'œil du milieu, qui, par un mécanisme très-ingénieux, se détache à volonté pour se transformer en un superbe pendant de cou.

Le bandeau, en forme de coquille, est fait d'un seul morceau d'argent, travaillé de manière à présenter des cavités aux endroits où le diamant serti dans toutes ses parois produit un effet merveilleux. Sept jolies perles mobiles sont accompagnées de dix-huit briolettes en brillants qui étincellent comme des gouttes d'eau suspendues. Toutes ces pierres s'agitant au moindre mouvement produisent un effet magique.

Cette conque, dont les lignes ont été dirigées de façon à suivre la courbe du front et qui par sa masse aurait pu avoir une apparence de lourdeur, est heureusement allégée par les refents et le mouvement des perles et des briolettes en brillants.

Cet objet qui a fait l'admiration du monde élégant, et a attiré l'attention soutenue des gens compétents, vient d'être choisi par la Reine d'Espagne pour être placé dans la corbeille de mariage de sa fille l'Infante Marie-Isabelle.

Nous ne ferons que mentionner une feuille d'autruche frisée, un bouquet d'épis et de marguerites, une grappe d'acacia, un collier de perles noires et un saphir magnifique : c'étaient, avec celles que nous venons de citer, les principales pièces de l'Exposition de MM. Mellerio, qui ont naturellement obtenu la médaille d'or.

Un dernier détail: MM. Mellerio, malgré les nombreuses occupations qu'entraine pour eux l'extension continue de leurs affaires, et quoique possédant de bons dessinateurs, ne dédaignent pas de prendre eux-mêmes le crayon pour fixer leurs créations, donnant ainsi l'exemple à ceux qui les entourent.

Sortant aujourd'hui du domaine de l'art et de l'art appliqué, nous donnons deux dessins peu agréables à l'œil au premier abord, si l'on ne considère que le côté plastique, mais qui feront comprendre l'immense importance d'une industrie connue seulement des gens spéciaux et qui rend à l'alimentation et au commerce d'incalculables services. Laissons parler M. Pezeyre, secrétaire de la chambre syndicale des distillateurs de Paris, et après l'exposé rapide et clair de cette industrie et de ses appareils, nous comprendrons facilement que les appareils Savalle aient obtenu une médaille d'or unique au grand concours de 1867.

La distillerie constitue aujourd'hui une industrie considérable, forte et vivace par son heureuse alliance avec l'agriculture, dont elle favorise la prospérité.

En 1866, la France a produit « deux millions d'hectolitres d'alcool » de toutes sortes, d'une valeur de « deux cents millions de francs. »

Le mouvement qui a donné naissance à la distillerie industrielle en

France a provoqué chez les peuples voisins une activité extraordinaire, qui a poussé la distillation des racines et des grains à un grand développement et à un degré de perfection remarquable. Les alcools étrangers, inférieurs à ceux de France, il y a quelques années, rivalisent aujourd'hui de qualité et sont même quelquefois supérieurs. Cette lutte entre les alcools français et leurs concurrents étrangers deviendra la cause la plus déterminante des progrès de cette industrie.

Il n'y aura bientôt plus de place que pour la bonne fabrication ; « tout produit médiocre cessera d'être rémunérateur. » Le progrès est la loi absolue de l'industrie des alcools.

« L'appareil Savalle a été l'instrument le plus puissant des progrès récemment accomplis. » C'est à son emploi que les premières distilleries d'Allemagne et les établissements les plus renommés en France doivent leur supériorité et les récompenses obtenues à l'Exposition. « Honoré de la médaille d'or et placé au premier rang », l'appareil Savalle mérite cette distinction et doit être l'objet d'une étude particulière.

Le cliché ci-contre représente un ensemble des appareils Savalle.

A, B, C, D, E est l'appareil distillatoire dont A est la colonne, B le brise-mousse, C le chauffe-vin, D le réfrigérant, et E le régulateur de vapeur. Ce premier appareil s'emploie isolément pour la production des alcools de vins, pour celle des rhums, des tafias, des wisky, etc.; ou il s'emploie avec le second appareil, et sert alors à la production des flegmes de betteraves, de mélasses, de grains, de garance, etc., qui sont soumis au second appareil pour être raffinés.

G, H, I, J, L est l'appareil de rectification qui sert à élever le degré, et à séparer des alcools les éthers infects et les alcools amyliques qui en rendent l'emploi impossible dans la consommation. Ce second appareil opère le raffinage de l'alcool, et cela dans des conditions excellentes, tant sous le rapport de la qualité parfaite du produit obtenu que sous celui de l'économie de combustible, et de la perte d'alcool éprouvée par les autres appareils.

De toutes les opérations de la distillerie, la rectification, avec épuration et concentration des alcools, est la plus difficile. Qu'il s'agisse de distiller ou de rectifier, l'appareil Savalle repose sur le même principe; il produit toujours d'excellents résultats au point de vue de l'économie et de la perfection des produits.

« Pour obtenir de bons produits, eaux-de-vie, rhum, tafia, la distillation réclame des appareils perfectionnés; » mais c'est surtout pour la rectification des

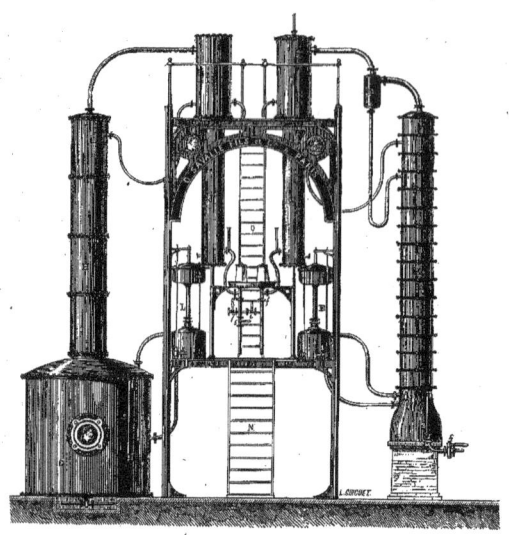

ENSEMBLE DE COLONNE DISTILLATOIRE ET D'UN RECTIFICATEUR SAVALLE.

alcools de betteraves, de mélasses, de grains, de pommes de terre et de garance qu'il est indispensable d'opérer avec tout ce que la science et l'industrie nous révèlent de plus parfait dans le matériel des distilleries. « Le sucre

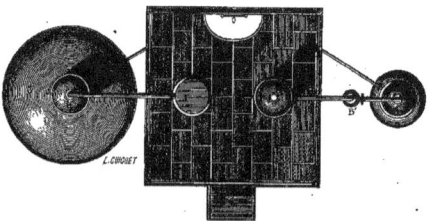

VUE EN PLAN DES DEUX APPAREILS CI-DESSUS.

brut, engagé dans sa mélasse, est l'image de l'alcool emprisonné dans ses flegmes. Le sucre a besoin de raffinage pour acquérir la blancheur et la suavité de goût nécessaires. Les flegmes réclament aussi une épuration, une espèce

de raffinage, connue sous le nom de « rectification. » Le sucre de betteraves, bien raffiné, est identique avec le sucre de canne également bien raffiné; de même, l'alcool d'industrie, bien rectifié, est identique avec l'esprit-de-vin.

« Travailleur infatigable et rapide, se réglant automatiquement selon les nécessités de la distillation, le rectificateur Savalle utilise toutes les forces mises en jeu et rend proportionnellement à sa dépense l'effet utile le plus grand qu'il soit possible d'obtenir. » Le volume proportionnel d'esprit extrafin s'élève à 90 pour 100 des quantités soumises à la rectification; le titre alcoolique se maintient constamment à 96 degrés centésimaux; quelquefois il atteint 98 degrés, c'est-à-dire « la dernière limite de la déshydratation de l'alcool sans le secours d'agents chimiques. » Sans parvenir à ces degrés élevés, les appareils ordinaires occasionnent un déchet ou perte d'alcool, qui varie de quatre à huit pour cent. Dans la rectification, par le système Savalle, cette perte est insignifiante ou presque nulle.

Instrument de précision et de progrès, le système Savalle s'impose aujourd'hui partout où l'on sent le besoin de soutenir l'ardente concurrence qui pousse la distillerie dans les voies de la perfection. Supérieur à tout autre pour la rectification, les 3/6 du Midi trouveront dans l'emploi de cet appareil le moyen de se débarrasser des produits empyreumatiques qui en diminuent la valeur, les éthers, les acides organiques, l'alcool amylique et les huiles essentielles se séparant pendant l'opération. C'est à cette condition seulement que les esprits-de-vin pourront reconquérir leur ancienne renommée, servir au vinage des vins fins qui exigent des alcools d'une pureté parfaite et rendre au commerce de bons services qui leur assureront un écoulement facile à des prix rémunérateurs.

La distillerie industrielle est trop attentive au moindre mouvement de progrès, pour ne pas généraliser l'emploi des appareils Savalle, usités dans tous les grands établissemements de France, de Belgique, d'Allemagne, d'Espagne et des colonies. On peut considérer son application comme un des meilleurs moyens d'accroître la prospérité des distilleries et de maintenir la France au premier rang des nations par la supériorité de ses produits spiritueux.

Nous ajouterons que « soixante appareils Savalle » ont été vendus depuis l'ouverture de l'Exposition universelle (1867). Les distillateurs comprennent bien leurs intérêts en mettant à la réforme l'ancien matériel, qui ne permet plus de soutenir la concurrence.

… ous avons déjà entretenu nos lecteurs des vicissitudes qu'a subies le bel art du fer forgé : très-florissant au moyen âge, sous Louis XIII et sous Louis XIV, il a été depuis en déclinant et dans ces derniers temps la fonte l'avait fait abandonner.

Sa résurrection est aujourd'hui pleinement accomplie.

A force de lutter, de chercher à imiter les anciens, à les surpasser, à faire des chefs-d'œuvre, de valeureux artistes ferronniers sont ar-

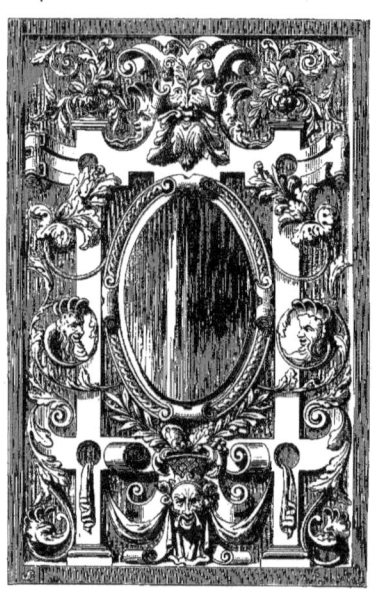

MIROIR HENRI II, PAR M. BODART.

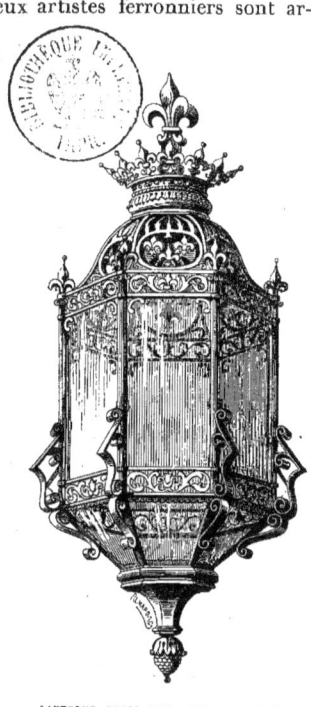

LANTERNE LOUIS XIII, PAR M. BODART.

rivés à intéresser le public à leurs travaux, et le goût du fer forgé est revenu. Il n'y a pas aujourd'hui d'hôtel élégant qui n'ait sa rampe d'escalier avec sa balustrade de balcon en fer martelé.

Il faut se réjouir de cette révolution, car jamais la fonte avec ses lignes lourdes, molles et empâtées, avec ses nervures épaisses, ne remplacera le fer forgé, si net, si pur d'arêtes, si dégagé, si vif d'allures, et si souple qu'on le

manie comme de l'osier. On l'amincit, on l'évide, on le tord, on en fait des branches minces, des feuilles, des fleurs, des rinceaux exquis.

Voyez cet encadrement de miroir Henri II, de M. Bodart ; ces volutes, ces étoffes, ces corbeilles, ces mascarons ne semblent-ils pas taillés dans le chêne? N'est-il pas merveilleux que, au moyen d'un procédé aussi simple que celui qui consiste à repousser au marteau le fer forgé, on arrive à ces effets?

M. Bodart avait aussi à l'Exposition une lanterne Louis XIII d'une élégance et d'une légèreté incroyables, légèreté nécessaire, car un objet destiné à être suspendu au-dessus des têtes des habitants de la demeure et des visiteurs ne pourait avoir, dans son aspect du moins, une lourdeur menaçante. Ses pelles et pincettes, ses chenets, ses chandeliers de diverses époques avaient une valeur artistique des plus sérieuses.

C'est un de nos artistes en serrurerie les plus assidus à imiter ou à surpasser les anciens, en même temps qu'il rivalise avec eux par des créations à lui propres qui sont d'un grand goût et d'un grand style. Il s'est fait une spécialité de la serrurerie d'art et de curiosité. Il excelle à obtenir des résultats extraordinaires si l'on songe aux moyens limités que son art met à sa disposition. Il est remarquable aussi par l'esprit consciencieux qui préside à l'exécution de toutes ses œuvres. Il se distingue en outre par la pureté et la grâce de son dessin. Plus d'une de ses œuvres figure dans les musées publics et dans les collections particulières, et n'y sont pas déplacées à côté des travaux des plus belles époques.

'ART du peintre verrier qui fut inventé par l'Europe du moyen âge, par la France ou par l'Allemagne, était connu dès le neuvième siècle. On cite à l'appui de cette assignation de date un document découvert par M. Éméric David, constatant que vers le milieu du neuvième siècle, on conservait à Dijon un très-ancien vitrail peint représentant le martyre de sainte Purchasie et provenant d'une vieille église restaurée par Charles le Chauve.

Les plus anciens vitraux peints que le temps ait respectés jusqu'ici sont ceux dont Suger fit don à l'abbaye de Saint-Denis; ils furent probablement exécutés vers l'an 1140, à l'époque où ce prélat dédia l'église. Les verrières

de l'abside de la cathédrale de Bourges et celles du chœur de Saint-Jean de Lyon paraissent être de la même époque.

Maintenant les plus célèbres et les plus estimées sont, malgré la faiblesse du dessin, mais à cause de la richesse des tons, les verrières du treizième siècle. Parmi elles on cite celles des cathédrales de Sens, de Bourges, de Chartres, de Tours, de Reims, d'Amiens, les roses de Notre-Dame de Paris et quelques autres.

Une révolution se produisit dans cet art au quatorzième siècle. Elle portait sur les procédés matériels et eut des conséquences artistiques immenses. On s'enhardit à donner plus de développement aux pièces de verre; le réseau des mailles de plomb qui les encadrait devint moins serré. Il en résulta que les objets se présentèrent plus clairement au spectateur, que les surfaces colorantes furent plus larges; mais, d'un autre côté, l'effet décoratif ne gagna pas à ce changement : la verrerie devint moins mystérieuse; elle perdit de cette obscurité qui s'accordait si bien avec la sévère architecture gothique. Au quinzième siècle, les verrières ne furent plus que de splendides tableaux exécutés le plus souvent d'après les coloris des grands peintres : telles sont celles de Saint-Ouen, de Rouen. Le vitrail a cessé tout à fait d'être ce qu'il est essentiellement, une mosaïque translucide. Citons encore, dans cette époque, les vitraux de Robert Pinaigrier à Saint-Étienne du Mont, ceux de Jean Cousin à Saint-Gervais, ceux de Bernard Palissy à Écouen : ces derniers représentent les *Amours de Psyché* d'après Raphaël.

On a indiqué, et non sans raison, comme une des causes principales de la transformation du vitrail, la décoration des églises par la fresque et par la peinture à l'huile. En effet, toiles et fresques ne pouvaient rester plongées dans les ténèbres : il fallait bien admettre assez de lumière pour qu'on pût voir les saints et les saintes et assister à leurs travaux. Mais ce ne fut pas tout. On poussa les choses à l'extrême; on voulut comme Gœthe, *licht, mehr licht*, et l'on tendit à se débarrasser tout à fait du vitrail. D'ailleurs les mœurs mondaines des temps modernes s'accommodaient mal des églises sombres et austères. C'est ainsi que l'art du peintre verrier était pour ainsi dire mort à la fin du siècle dernier.

Nous avons signalé déjà le mouvement de renaissance qui a rendu à la vie tant d'arts admirables que la mode avait repoussés, et que l'archéologie, la curiosité et le goût ont récemment été rechercher. Nous le rappelons dans cette même livraison à l'occasion de la ferronnerie. La verrerie a profité de cette résurrection.

Mais, chose curieuse, la verrerie est revenue non une et indivisible, mais sous tous ses aspects historiques. La verrerie du treizième siècle comme celle du seizième a aujourd'hui des imitateurs et des rivales; les artistes de ces temps si divers font école en ce moment. Ainsi on peut diviser la peinture sur verre actuelle en deux groupes : l'ancienne ou l'archéologique, qui est toute décorative et toute mystique; la moderne, qui n'est qu'une application de la peinture historique ordinaire, dont elle ne se distingue guère que par les matières employées.

Au nombre et au premier rang des artistes verriers qui savent emprunter à l'une et à l'autre de ces deux écoles leurs mérites divers et marcher dignement sur les traces des maîtres des deux groupes, est placé M. Gsell. Le nom de M. Gsell est bien connu de toutes les personnes qui s'intéressent à l'art religieux. A Paris ses œuvres sont extrêmement nombreuses : les quinze verrières de l'abside de Sainte-Clotilde, toutes celles des Jésuites de la rue de Sèvres; à Saint-Étienne du Mont, un arbre de Jessé et les Litanies de la Vierge sont de lui, ainsi qu'un superbe camaïeu (genre abandonné depuis longtemps) représentant *le Christ donnant les clefs à saint Pierre;* cette pièce est à l'église Saint-Jacques du Haut-Pas. A Rouen, les vitraux de l'église de Bon-Secours sont sortis aussi de chez lui à une époque où personne ne s'occupait encore de peinture sur verre (ce qui explique quelques tâtonnements qui du reste ne nuisent point à l'harmonie colorante de l'ensemble). Dans la même ville une vingtaine de grands vitraux dont nous reproduisons l'un ont été composés par M. Gsell pour l'église Saint-Godard. Il y en a d'autres à Saint-Louis de Versailles, à Ferrières, à l'Isle-Adam, etc. L'étranger et presque toute l'Europe possèdent aussi des œuvres de cet artiste distingué.

A l'Exposition universelle il était représenté par une *Nativité* composée par lui-même, et une *Assomption*, d'après le Titien, qui étaient extrêmement remarquables. Voilà pour les vitraux Renaissance. Quant aux vitraux du douzième siècle, ils étaient, dans un caractère différent, d'un mérite égal. Enfin il avait une *Promulgation du Dogme de l'Immaculée Conception*, que nous reproduisons et qui nous paraît à la hauteur de tout ce que l'on a fait dans ce genre.

Les qualités de M. Gsell nous semblent être toutes les qualités essentielles à son art : l'harmonie, la richesse du coloris, que nous mettons au-dessus même de la composition, parce que, bien que nous admettions parfaitement le vitrail-tableau et que nous sachions l'admirer, cependant, lui-même doit être avant tout décoratif. Donc les vitraux dont nous parlons sont riches

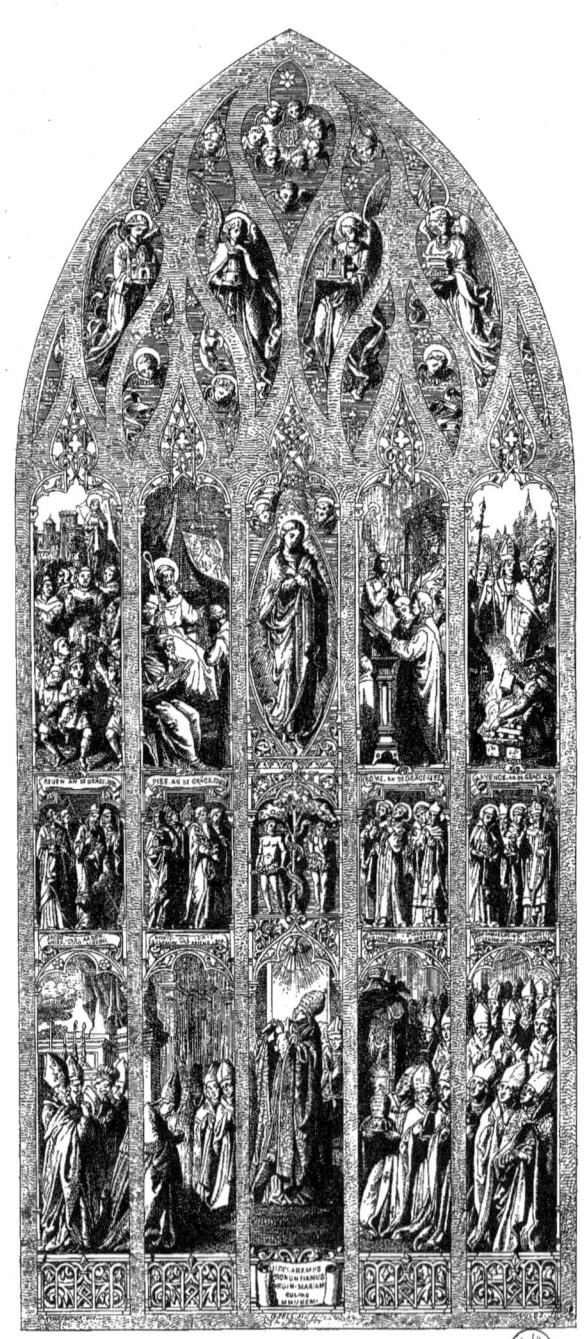

VITRAIL REPRÉSENTANT L'IMMACULÉE CONCEPTION, PAR M. GSELL.

et harmonieux de couleur; ils sont en même temps, au point de vue du clair-obscur et de la translucidité, composés de telle sorte que le matin comme en plein midi, comme au coucher du jour, ils produisent des effets décoratifs, mystérieux et religieux voulus. C'est là une des difficultés les plus grandes de l'art du verrier. En dernier lieu, les verrières de M. Gsell sont composées avec autant de soin, avec autant de pensée au fond que n'importe quelle œuvre artistique. En même temps les divisions entre les divers compartiments et les scènes qui les forment sont ingénieusement disposées et inventées. Mais ces mérites le lecteur les reconnaîtra lui-même à la seule inspection du bois que nous donnons ici. Il est seulement nécessaire de les accompagner de quelques explications descriptives.

Le vitrail de l'*Immaculée Conception* est formé de plusieurs travées.

Dans le bas est représentée la promulgation même. On y voit le pape Pie IX imploré par cinq prélats, représentant les cinq parties du monde catholique, les Latins, les Grecs, les Arméniens, etc. Ces évêques supplient le Saint-Père de donner le nouveau dogme à la chrétienté. La scène se passe dans l'église Saint-Pierre de Rome, dont on aperçoit les grandes lignes, les énormes piliers et les vastes arcades. Les évêques sont d'ailleurs des portraits, et Mgr Sibour est très-ressemblant. Ces indications montrent avec quel soin sont arrêtées les compositions de M. Gsell.

Au milieu de la verrière et un peu en haut, est la Vierge, dans l'attitude même où elle est figurée dans la médaille frappée à l'occasion de l'inauguration du nouveau dogme.

Au-dessous de la Vierge est un compartiment très-fin, dont le sujet est la chute de l'homme : Adam et Ève sont représentés auprès de l'arbre de la science du bien et du mal. Ce tableau rappelle le point de départ de l'histoire, de l'humanité, le péché originel, que la Vierge contribue à racheter.

A droite et à gauche d'Adam et Ève sont des grisailles : ici les Patriarches et les Prophètes qui ont prédit la Conception Immaculée; là les Pères de l'Église et les fondateurs d'ordres religieux qui en ont préconisé le dogme; chacun de ces personnages porte un emblème de la qualification qu'ils donnent à la Vierge, une colombe, un lis, un agneau, une rose.

A l'étage supérieur, les quatre sujets retracent des faits historiques ayant trait à l'Immaculée Conception.

C'est d'abord la première fête célébrée à Rouen en 1070 sous le nom de *Fête*

des Normands. L'auteur s'est appliqué ici à représenter dans le fond la capitale de la Normandie, telle qu'elle était vraisemblablement alors : la tour principale que l'on aperçoit au dernier plan et qui s'appelait au onzième siècle la Grosse Tour, devint depuis la Tour de Jeanne d'Arc, l'héroïne y ayant été captive.

On voit ensuite saint Bonaventure, général des Franciscains, prescrivant à ses religieux de célébrer l'Immaculée Conception ; la scène se passe à Pise, en 1263.

Sixte IV publie la constitution *Cum præcelsa*, qui approuve la Messe de l'office de l'Immaculée Conception (1483).

En dernier lieu, le dominicain Wigant Wirt de Francfort voit condamner au feu par l'évêque de Mayence son apologue contre ce dogme (1498). La vue de la ville de Mayence est aussi très-exacte.

Au sommet de la verrière, des anges portent les attributs divers des Litanies de la Vierge : la Tour d'ivoire, la Porte du Ciel, l'Arche d'alliance, etc. On remarquera le style et l'élégance de ces dernières figures.

Quant à la couleur que nous ne pouvons reproduire ici, nous nous bornerons à dire qu'elle est tout autre, maintenant que le vitrail est en place, et qu'il était impossible de la juger d'après les fragments mal éclairés qui au Palais du Champ de Mars recevaient de toutes parts une lumière éclatante.

M. Gsell a, dans cette même église de Saint-Godard, restauré quatre fenêtres anciennes, entre autres le grand vitrail de l'arbre de Jessé qui date de la fin du quinzième siècle. Les plus experts en la matière ne sauraient, parait-il, distinguer les anciens fragments des nouveaux.

On vient de le voir par ces exemples, nous avions raison en commençant de dire que l'art des peintres verriers était né de nouveau et florissait.

EPUIS quand fait-on des éventails ? et puisqu'on en fait, comment se fait-il qu'on n'en ait pas toujours fait ? Est-ce qu'il faisait moins chaud chez nos aïeux et chez nos aïeules que chez nous ? Mais est-ce bien pour se préserver de la chaleur que l'on se sert de ces charmantes inutilités ? Ne serait-ce pas plutôt pour montrer une jolie main ou pour se dérober aux regards d'une façon agaçante, ou pour voir sans être vue, ou pour

parler à son voisin sans être surprise? Graves questions assurément et qu'il ne conviendrait pas de résoudre sans y avoir mûrement réfléchi et surtout sans avoir fait une enquête auprès des personnes compétentes.

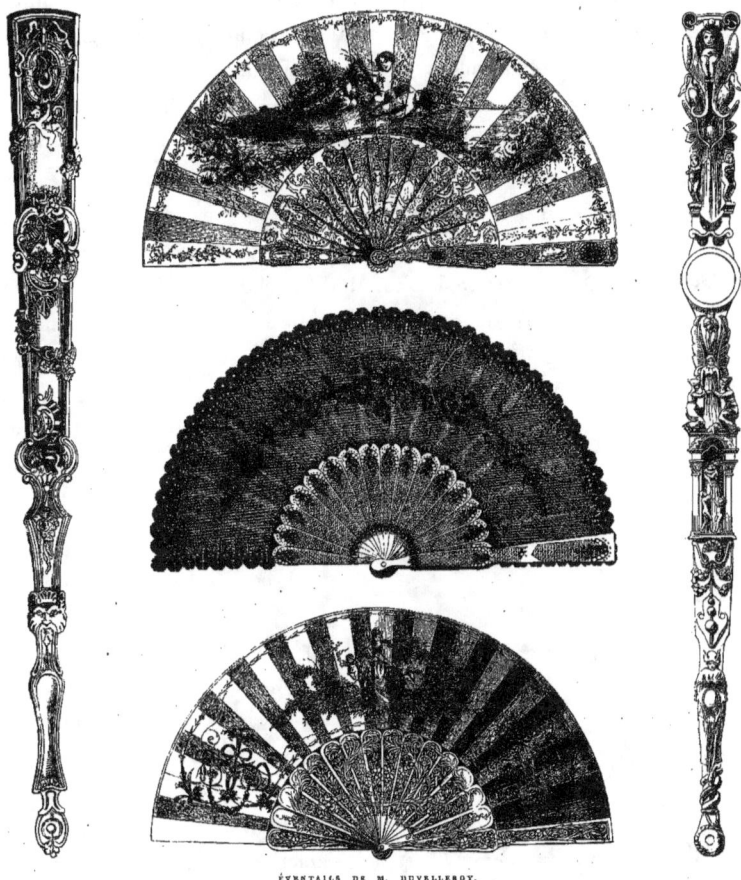

ÉVENTAILS DE M. DUVELLEROY.

Dans tous les cas les anciens ne connaissaient pas l'éventail ou du moins ces feuillets repliés si légers à la main. Sans doute les dames romaines et les femmes de l'Asie Mineure avaient bien quelque esclave qui les endormait doucement en balançant au-dessus de leurs têtes des plumes rassemblées.

« Esclave, chasse les mouches, » dit un personnage de Térence; et apparemment il est ici question d'éventail.

Au moyen âge, d'éventail il n'est pas question. Mais sous Louis XIV, sous Louis XV, sous Louis XVI, l'éventail règne despotiquement sur le monde européen. Quel eût été le destin de celui à qui Mme de Maintenon aurait daigné donner un coup d'éventail sur les doigts! Que de gens auraient désiré que Mme de Pompadour perdit un éventail pour le lui rapporter : présenté avec grâce, il eût été l'origine d'une fortune sans limites.

De nos jours, après la célébrité passagère de l'éventail du dey d'Alger, ce meuble est devenu populaire.

Cependant, il se trouve encore des artistes qui en fabriquent pour de grandes dames, et des grandes dames de goût qui en commandent à des artistes. Dans cet ordre d'idées, MM. Duvelleroy, de Paris et de Londres, sont dignes de toute l'attention du public. Ils se sont fait une réputation non-seulement par la grâce et le style de leurs dessins, mais aussi par le mérite particulier de leurs sculptures en nacre, en ivoire, en ébène et en bois rares; en sorte que leurs œuvres dont nous donnons ici deux des meilleurs spécimens sont à la fois des peintures et des sculptures. Nos grand'mères ne les désavoueraient pas.

N ous ne saurions trop le répéter, parmi les différentes branches de l'industrie qui ont le plus contribué à jeter un si vif éclat sur l'Exposition universelle, la joaillerie française occupait le premier rang, et c'est forcément que nous sommes appelés à nous occuper souvent de cet art industriel.

Il en est des bijoux comme de toutes les œuvres d'art : il faut qu'ils aient leur style et leur caractère propre. Les tabatières, les montres, les bagues, toutes ces charmantes choses enfin, destinées à être tenues à la main, approchées de l'œil, étudiées presque à la loupe, doivent se recommander tout spécialement par un fini de travail, une délicatesse et souvent une multiplicité de détails qui seraient perdus dans des parures d'un plus grand style. Dans ces dernières, la même perfection de travail est indispensable, mais elle doit s'allier à une grande sobriété de lignes

et de détails, car il faut que, même à une grande distance, d'un bout à l'autre d'un salon, par exemple, le dessin ressorte aussi nettement que si l'on tenait l'objet à la main.

Ce sont ces principes qui depuis plus d'un siècle environ servent de guide à MM. Bapst, et c'est à atteindre ce but que tendent leurs efforts; depuis bientôt un siècle, disons-nous, et qu'on ne croie pas que nous exagérons, car la maison Bapst est la plus ancienne de Paris et ses fondateurs étaient les successeurs directs de Boehmer et Bossange, les malheureux joailliers de la reine Marie-Antoinette.

Une clientèle des plus riches et des plus fidèles est venue récompenser leurs efforts et leur permettre d'exécuter ces admirables parures dont il nous a été permis d'apprécier les grandes qualités d'après les échantillons exposés dans leur vitrine, qui réunissait les éléments nécessaires à une étude complète et approfondie du grand art de la joaillerie.

Les quelques spécimens que nous reproduisons vont nous permettre de rendre plus sensibles les idées que nous avons émises en commençant.

Le grand diadème lauré exécuté pour Sa Majesté l'Impératrice est d'une pureté de style vraiment idéal; rien de plus simple pourtant comme composition : trois feuilles de laurier accouplées, comme dans le diadème antique, se reproduisent les unes à la suite des autres, espacées entre elles par des perles en onyx noir; les perles imitant les graines du laurier, qu'on aurait eu tort de représenter par des diamants, sont ici d'un effet charmant. Par l'opposition de leur couleur, elles détachent parfaitement, les unes des autres, les différents groupes de feuilles, et cette répétition du même motif, qui va en diminuant d'une manière presque insensible jusqu'aux extrémités, donne à l'ensemble du diadème une netteté de dessin et une régularité de lignes sur lesquelles l'œil aime à se reposer. Ici, rien de confus, rien qui ressemble à ces masses informes de diamants, jetant un éclat plus ou moins vif; nous sommes en présence d'un diadème princier, aussi bien conçu que soigneusement exécuté, et dont toutes les parties se profilent aussi nettement de loin que de près.

Le grand nœud Louis XVI se distingue par les mêmes qualités. Il s'agissait d'imiter à l'aide de diamants un nœud de dentelle; ce problème a été admirablement résolu. Rien n'y manque : les brillants placés au centre du

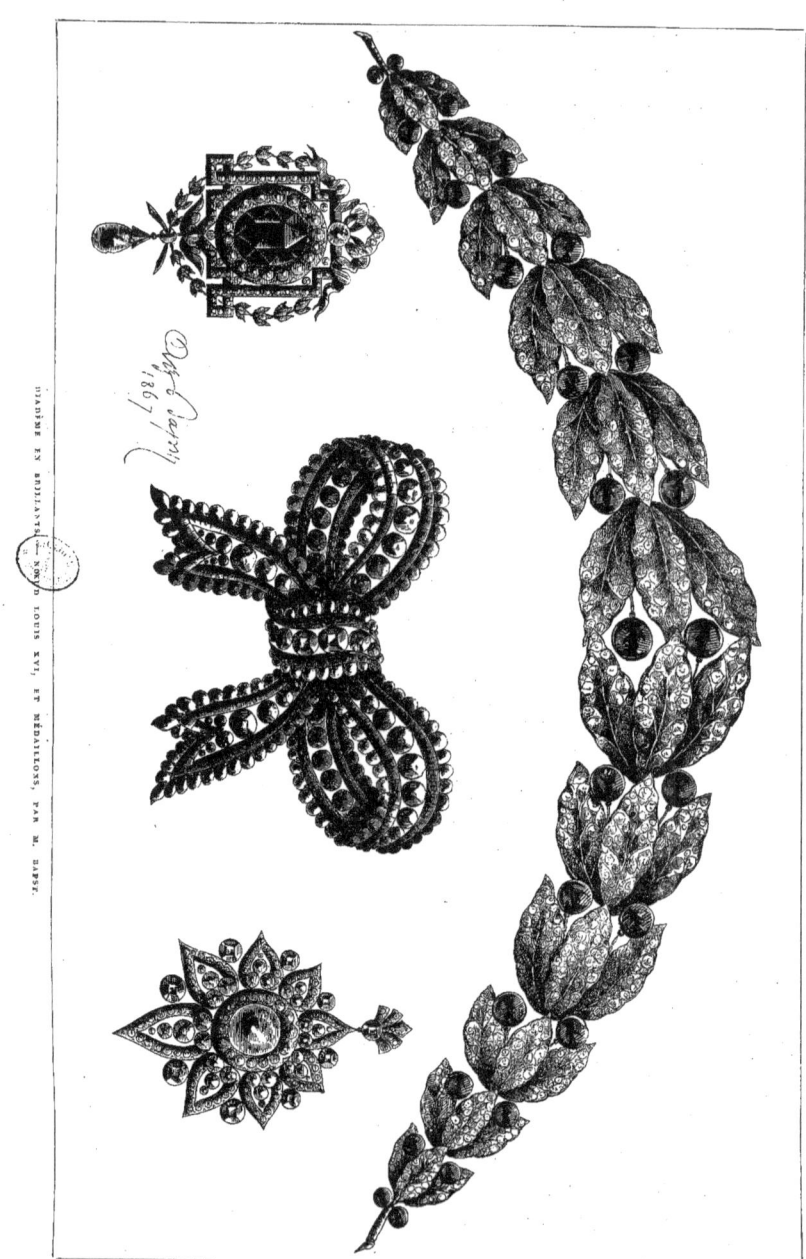

DIADÈME EN BRILLANTS, ROI LOUIS XVI, ET MÉDAILLONS, PAR M. DAFSY.

ruban, légèrement espacés les uns des autres, représentent les à-jour d'une dentelle véritable, dont le picot est formé par un petit travail de serti d'une délicatesse infinie. Le travail est poussé à sa perfection, toutes les pierres sont mises en valeur et chaque détail concourt à l'ensemble général, tant il se trouve bien à sa place. C'est de la joaillerie parfaitement comprise.

Ce nœud est la reproduction en diminutif des nœufs d'épaules que MM. Bapst ont exécutés pour Sa Majesté l'Impératrice avec les diamants de la couronne.

Qu'il nous soit permis à ce propos de faire une courte digression.

Longtemps avant l'ouverture de l'Exposition, on avait annoncé que les diamants de la couronne seraient exposés; les travaux d'aménagement étaient commencés et rien ne faisait prévoir la déception qui nous était réservée, lorsque l'on apprit qu'en raison des exigences des réceptions des nombreux souverains qui devaient venir à Paris, Sa Majesté l'Impératrice se trouvait dans l'obligation de renoncer à satisfaire le désir qu'elle avait eu de son côté et que lui avait exprimé la commission impériale.

Le public ne put donc contempler ces magnifiques joyaux et ces incomparables parures qui venaient d'être tout récemment remontées par MM. Bapst; quant à nous, nous fûmes privés d'un magnifique sujet d'études et d'une série de dessins que nous espérons cependant bien pouvoir placer un jour sous les yeux du public.

Mais poursuivons notre étude. Ces deux médaillons formant pendants de cou sont deux charmants spécimens de cette catégorie de bijoux qui peuvent se porter avec une parure de grande cérémonie aussi bien qu'avec une toilette de ville ou de petite réception. C'est toujours la même simplicité de lignes, mais quels gracieux détails! Comme l'émeraude qui forme le centre du médaillon Louis XVI brille au milieu de ces fines guirlandes de feuillage d'une légèreté incomparable! avec quel art l'air et les jours habilement ménagés permettent de suivre constamment le profil du dessin!

C'est en produisant de semblables bijoux que les joailliers français ont acquis cette supériorité que leurs rivaux n'osent leur contester et qu'ils conserveront longtemps encore si nos praticiens s'exercent à manier le crayon et peuvent, comme MM. Bapst, tracer eux-mêmes tous leurs dessins pour les faire exécuter ensuite sous leurs yeux dans leurs propres ateliers.

LES MERVEILLES DE L'EXPOSITION.

'EST un rare et noble spectacle que celui d'une famille se consacrant de père en fils à la même œuvre, traversant les siècles en se transmettant à elle-même de génération en géné-

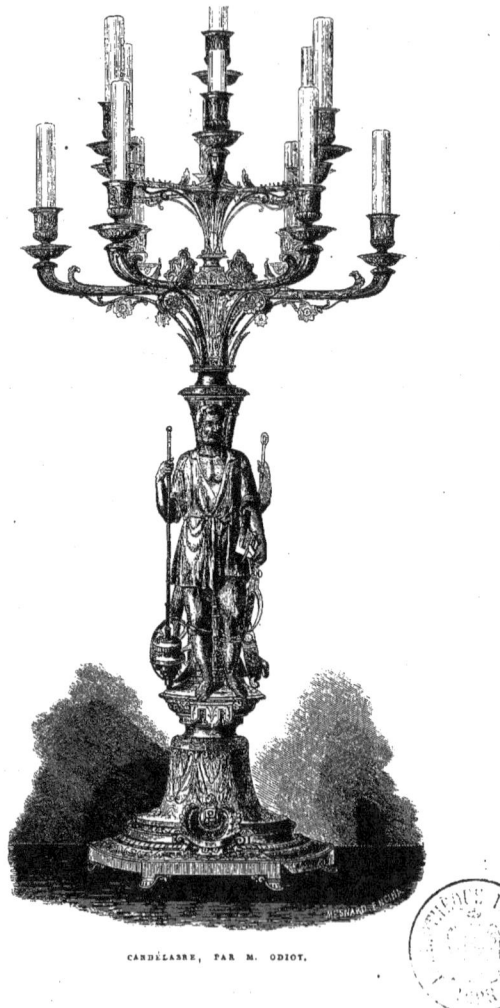

CANDÉLABRE, PAR M. ODIOT.

ration un héritage de travail, d'intelligence, d'honneur et de renommée. Que les familles dont nous parlons se consacrent au gouvernement de l'État, à la distribution de la justice, à l'industrie ou aux beaux-arts, le sentiment

qu'elles éveillent est le même et l'exemple qu'elles donnent est des plus moralisants.

Cet exemple n'était rare ni dans les sociétés antiques ni dans les sociétés modernes. Chez les anciens la manière dont le peuple était constitué, l'existence sous une forme ou sous une autre, et souvent malgré des dénominations populaires, d'une classe privilégiée, rendaient cette transmission des fonctions et des professions nécessaires. Au moyen âge il en était de même ; on fut seigneur héréditaire, et, dans l'industrie, les moyens techniques étaient si longs et si difficiles à acquérir, les corporations étaient si fermées, qu'il était rare qu'un fils ne succédât pas à son père. Sous la monarchie de Louis XIV, les familles nobles et militaires se perpétuaient, les familles de robe faisaient de même.

Depuis tout est changé, en France du moins, et le mouvement de notre vie démocratique, bouleversant tout, après avoir en un jour rompu toutes les traditions et tous les liens qui unissaient une génération aux précédentes, après avoir fait table rase, a été cause que, au point de vue qui nous occupe, le monde a recommencé.

On est tombé alors dans l'excès contraire à celui des sociétés dont nous parlions et dont le type était la société égyptienne où les professions étaient héréditaires de par la loi : on a rarement pris la carrière paternelle. Rarement le père a élevé son fils en vue de la lui faire adopter : n'ayant pas reçu de tradition il n'a pas songé à en créer. A peine cite-t-on aujourd'hui quelques établissements remontant à la fin du dernier siècle. Et quant à nous, si nous avons, l'autre jour, lu, avec un vif étonnement, sur la devanture de la boutique d'un obscur marchand de vin du faubourg Saint-Germain, la date de 1669 (?), nous sommes bien convaincu que ce cabaret a passé par les mains de plus d'une famille.

Ces considérations que nos lecteurs, nous l'espérons, voudront bien ne pas trouver trop élevées pour avoir été traitées à l'occasion du sujet qui va nous occuper, nous sont suggérées, avec à-propos croyons-nous, par un renseignement que nous communique avec obligeance le chef du grand établissement dont nous allons étudier les travaux.

La maison Odiot est certainement le plus ancien établissement d'orfévrerie existant aujourd'hui. Fondée en 1720, c'est-à-dire il y a 148 ans, par Jean-Baptiste Odiot, nommé en 1739 l'un des gardes de l'orfévrerie et

nommé grand garde en 1754, on peut suivre la maison Odiot depuis les premières années de Louis XV jusqu'à nos jours : six générations nous amè-

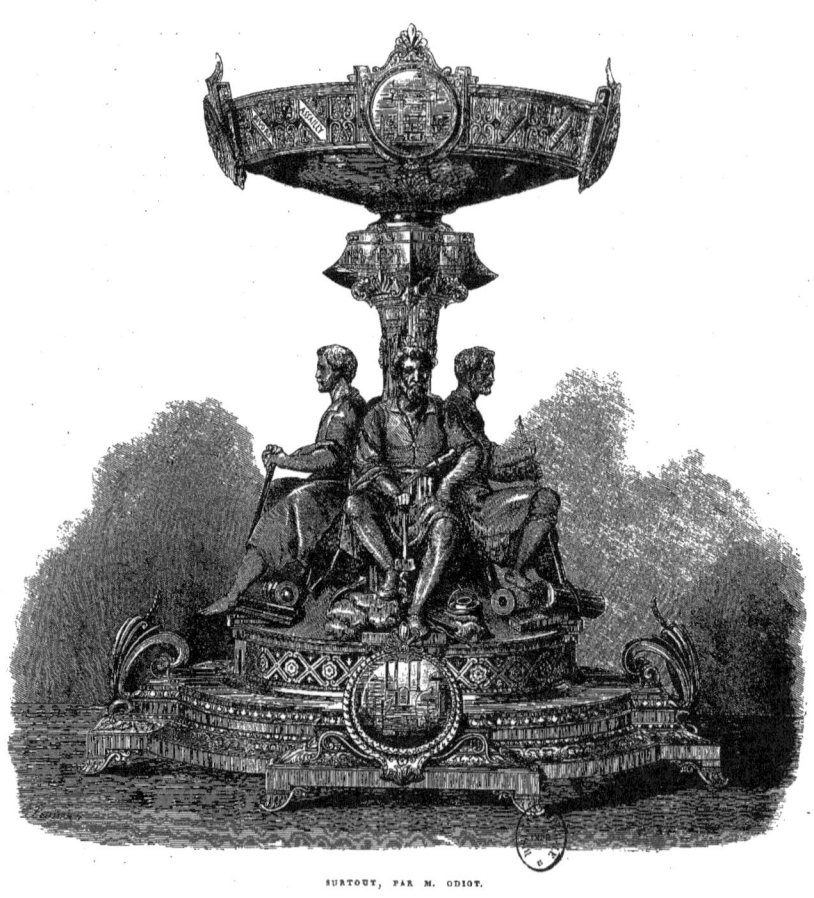

SURTOUT, PAR M. ODIOT.

nent à Jean-Baptiste-Gustave, le chef actuel de cette importante maison, nous allions et nous pourrions dire institution.

Nous ajouterons à ces souvenirs si honorables, et nous croyons ne pas nous tromper, qu'un des Odiot, celui qui était chef de l'établissement en 1814, caractère trempé à l'antique et âme pleine de patriotisme, était alors

colonel ou commandant de la garde nationale, et se distingua par l'énergie avec laquelle il entraîna les ouvriers et les hommes placés sous ses ordres. Nous croyons même qu'il figure dans le célèbre tableau d'Horace Vernet, *le maréchal Moncey à la barrière de Clichy*, parmi les officiers qui entourent le duc de Conégliano. Si nous rappelons ces souvenirs voici franchement pourquoi : c'est que nous ne trouverons jamais de meilleure occasion, non de venger, mais de défendre l'industrie et surtout le travail d'un préjugé fort sot, mais qui, Dieu merci, s'en va tous les jours.

Il était convenu naguère que le travail était affaire de vilain et que la guerre seule était œuvre de gentilhomme. Ce préjugé est très-vivace encore de nos jours, et il n'est personne appartenant véritablement au noble faubourg qui ne se croie déshonoré de toucher un salaire pour un labeur accompli, ou de recevoir le prix d'un produit industriel. Or, il est temps de faire remarquer à ces dégoûtés qu'il n'en est pas un parmi eux qui ne soit marchand, simplement marchand en gros ou en petit, marchand de vin ou de blé, de bétail ou de laine ; beaucoup sont meuniers et fabricants de sucre de betterave. La cause est donc entendue.

Arrivons maintenant à l'orfévrerie de M. Odiot.

Nous avons choisi parmi les plus beaux spécimens exposés au Champ de Mars ceux qui pouvaient le mieux représenter le caractère grandiose et artistique de cette orfévrerie.

Voici par exemple la pièce de milieu d'un magnifique service de table commandé par M. H. Pétin.

Et ici une observation qui, pour s'appliquer à un cas particulier, n'en a pas moins un sens général, une haute portée que les grands orfévres ne devraient jamais perdre de vue lorsqu'ils négligent une certaine chose ; quelles que soient d'ailleurs les qualités exceptionnelles de leurs créations, elles pèchent par la base : nous voulons parler de l'à-propos, de l'appropriation d'une chose à sa destination.

Si vous travaillez pour un souverain, dirions-nous volontiers à tout orfévre, — ceci s'adresse aussi bien à l'orfévre, qu'à l'ébéniste, qu'au fabricant de bronzes, qu'au tapissier, etc., — que le caractère dominant de votre production soit la majesté ; si c'est pour un homme riche qui aime le faste, soyez luxueux ; si c'est pour un artiste, ayez surtout du goût, et ainsi de suite ; que votre exécution soit en rapport avec celui qui a fait la commande, si ses

désirs sont en rapport avec sa situation. Point de ces anomalies ridicules ; ne couvrez pas de guerriers en armure se livrant de furieuses batailles le service

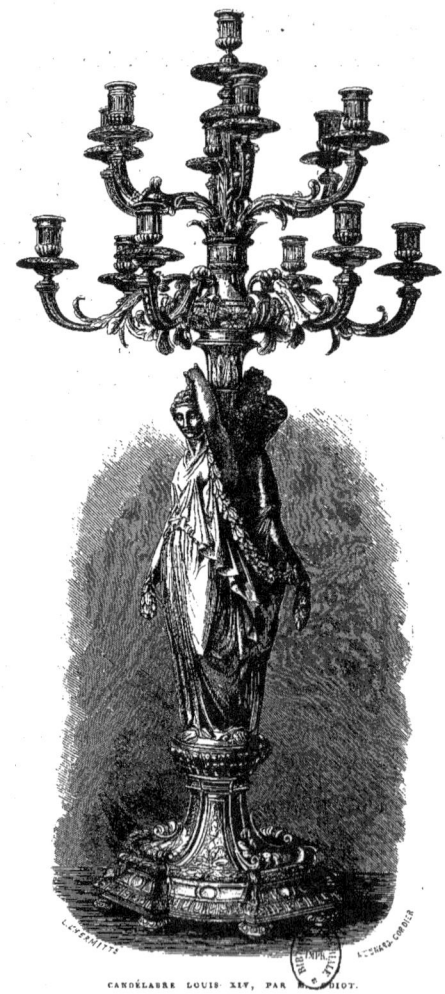

CANDÉLABRE LOUIS XIV, PAR ODIOT.

de table d'un archevêque ; mettez peu de Cérès et de laboureurs dans l'argenterie d'un maréchal de France. Point de ces banalités que vous aurez le tort de croire bonnes pour toutes les circonstances ; point non plus de ces insi-

gnifiances qui en effet vont partout parce qu'elles sont partout également mal placées.

C'est ce qu'a bien compris M. Odiot dans la conception des sujets dont il a orné les grandes pièces de M. Pétin.

M. Pétin est, comme tout le monde le sait, l'un de nos plus importants industriels métallurgiques. Son exposition au Champ de Mars, son splendide pavillon non loin de l'entrée du jardin, ses produits divers si bien disposés dans la galerie de la classe 40, ses autres œuvres disséminées un peu partout, ont attiré non moins l'attention du public que celle du jury international qui lui a décerné une haute récompense. MM. Pétin et Gaudet, dont l'établissement principal est à Rive-de-Gier dans le département de la Loire, travaillent les minerais, produisent de la fonte, des fers, des blindages, des bordages de vaisseaux et de machines, des essieux, des roues, des ressorts de wagons et de locomotives, des pièces de forge en fer et en acier, des canons d'acier fondu de tous les calibres, des boulets d'acier, des aciers en barres, etc. Or, que penseriez-vous d'un service destiné à ce Vulcain, et qui serait orné d'Amours joufflus, de colombes attendries?

La force, le travail, voilà l'idée qui doit dominer dans l'invention d'un service destiné à orner la table de M. Pétin. C'est cette idée qu'a réalisée M. Odiot.

Dans son ensemble, sans être lourde, la grande coupe que nous avons fait graver avec soin offre le caractère de la solidité. La pièce s'élève naturellement, sans effort, avec calme, mais pas assez pour être élancée et frêle. Les lignes en sont sévères et fermes, les ornements sobres et nerveux. Quelques lignes droites, des courbes infléchies sans mollesse, peu de rinceaux et de ciselure, voilà sa physionomie. Quant aux sujets, par un choix très-heureux, ils représentent les ouvriers occupés aux différents travaux qui s'opèrent dans une de ces grandes usines qui commencent leur travail dans le sein de la terre et le terminent en livrant un objet prêt à être utilisé.

Les quatre ouvriers, dont notre gravure nous présente les trois principaux, sont des hommes vigoureux, dans l'âge de la maturité, vêtus d'un costume qui n'est ni ancien, ni moderne, mais pourrait être symbolique du travail, tant on sent qu'il est le plus commode. Nous disons qu'il n'est ni ancien, ni moderne, nous devrions plutôt dire qu'il est de tous les temps et de tous les pays. Il est en outre sculptural en ce sens qu'il laisse voir à nu le cou et les

bras, qu'étant collant par en bas, il équivaut au nu, et que pour le reste il forme draperie. L'attitude des personnages est celle du calme. On a encore eu la bonne idée de les représenter au moment et dans l'attitude du repos. Ce

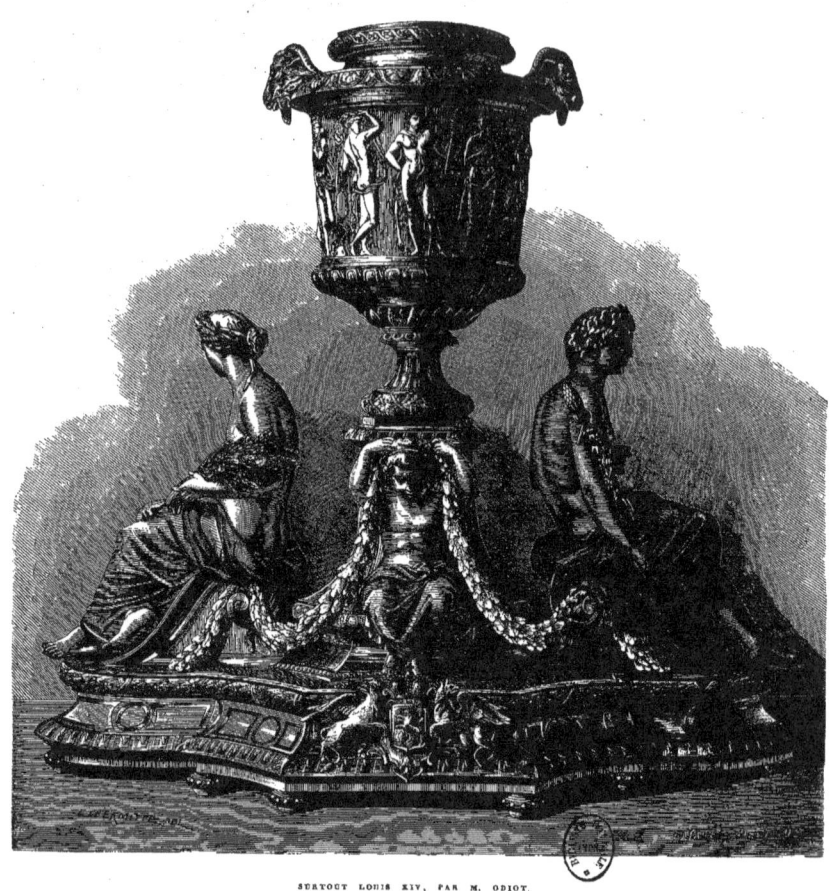

SURTOUT LOUIS XIV, PAR M. ODIOT.

choix contraste avec des compositions où l'on voit à perpétuité de petits êtres qui se démènent comme des forcenés; on sait combien est pénible le spectacle de ces figures d'orfévrerie qui lèvent pour l'éternité la jambe ou le bras sans

jamais les abaisser et semblent ainsi les victimes d'un supplice cruel; on sait en thèse générale que la sculpture ne doit pas rechercher l'action violente, mais au contraire une action synthétique, condensée, contenue, qui rappelle une action qui vient de s'accomplir, ou en annonce une qui va se produire; hors de là on n'arrive qu'à une impression tourmentée.

Sur la face dirigée vers nous est le mineur sarde qui fournit au travail la matière première; à ses pieds sont des blocs de minerai, sa pioche, son maillet, sa lampe qui lui sert à se guider dans les entrailles de la terre. A ce propos, nous nous permettrons une légère et bien inoffensive critique : Pourquoi ne lui a-t-on pas donné une lampe de Davy au lieu d'une de ces lampes anciennes qui ne sont en usage dans aucune mine? Il eût été pourtant facile de donner à cet objet un contour artistique. Le type de l'individu est bien celui d'un homme consacré aux travaux manuels : la tête solide et un peu bovine, le col vigoureux, les épaules larges, les bras développés, ainsi que les jambes, dans leur musculature.

Sur la face opposée est le *puddler*. Ici deux mots d'explication. Le puddlage c'est l'affinage de la fonte, autrement dit l'opération par laquelle on la dépouille des substances qui en altèrent la pureté. L'affinage de la fonte, c'est-à-dire la transformation en fer ductile et malléable, consiste à la chauffer fortement au contact de l'air afin d'oxyder le carbone et les autres matières étrangères. Cette opération s'exécute dans des fourneaux à réverbères appelés fourneaux à puddler.

A droite et à gauche sont le fondeur et le forgeron entourés aussi des instruments de leur travail et ayant à leurs pieds les produits de leur fabrication spéciale.

Les quatre médaillons à la base, ainsi que ceux qui ornent le couronnement de la coupe, portent en un relief délicat l'image de ces machines puissantes, grâce auxquelles le fer est travaillé aujourd'hui avec cette facilité extraordinaire qui fait l'honneur de la science moderne. Ces petites compositions, habilement agencées, forment un décor original et heureux.

Sur des petits cartouches bien encadrés sont les noms des huit usines principales de M. Pétin : Givors, Assailly, Saint-Chamond, etc.

Les fleurs d'ornement, qui couronnent les médaillons, forment au sommet de la composition générale des profils qui ont toute la grâce des lignes garnies d'antefixes dont les anciens surmontaient leurs édifices.

La grosse nodosité qui sert de soutien à la coupe en même temps qu'elle forme une gradation entre le développement de celle-ci et l'épanouissement de la masse qui en forme la base, est composée de rostres ou éperons de galères destinés à rappeler les premiers navires cuirassés avec les plaques sorties des ateliers de M. Pétin.

Les candélabres, qui accompagnent la pièce du milieu, sont conçus dans le même esprit, composés des mêmes éléments et décorés des mêmes motifs. Ils ont le même caractère et sont du même goût, avec cette différence toute-

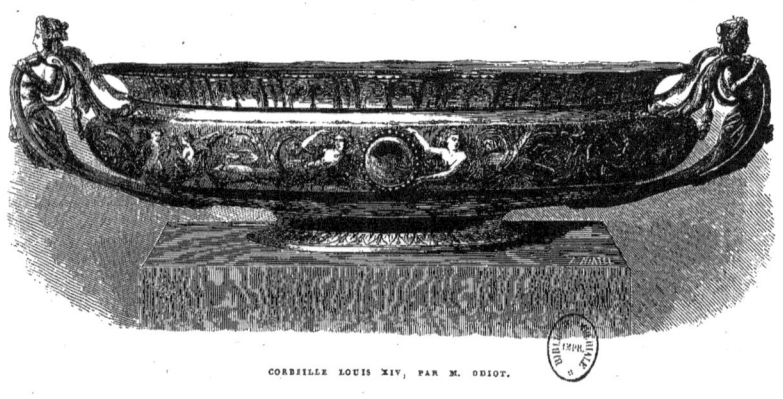

CORBEILLE LOUIS XIV, PAR M. ODIOT.

fois que les bras des feux d'un candélabre devant toujours être une effloraison, le sommet de la pièce est ici plus délié et plus léger. Et en ce qui concerne ces branchages, nous en signalerons avec plaisir l'élégance; plusieurs détails en sont aussi fort charmants, tels que les petites fleurettes qui s'épanouissent en dessous des branches inférieures, tels que les filets qui soutiennent les plus élevées, tels que les petites feuilles aiguës qui revêtent la naissance des branchages. Le médaillon du socle qui porte le chiffre H, P, répond bien par les lignes de ces lettres à celles des grands médaillons. De fins rinceaux courent sur le pied et un joli lambrequin descend de sa ligne la plus haute. Les deux figures adossées à la colonne sont celles d'un mouleur et d'un ajusteur.

La magnifique pièce Louis XIV que nous donnons ici est un bout de

table du service du duc de Galliera. Toute la composition, tous les profils sont inspirés du génie de l'antiquité et n'auraient pas été désavoués par les artistes grecs qui travaillaient à Rome sous les Antonins (car le Louis XIV procède des Romains). Le vase est d'une coupe extrêmement remarquable et le bas-relief dont il est orné est d'un modèle tout à fait exceptionnel. Les frises qui le parcourent sont aussi d'un excellent dessin. Quant aux deux figures principales, nous regrettons d'ignorer le nom de l'artiste qui en est l'auteur, car ce sont de véritables morceaux de sculpture. L'un représente un jeune Bacchus ou le Vin, l'autre une Cérès ou le Pain. Dans la pièce qui fait le pendant de celle-ci, au lieu du Pain et du Vin, on voit les Fleurs et les Fruits.

On a beaucoup remarqué dans ces deux figures la beauté du type, le naturel et la grâce de l'attitude, le charme des lignes, la science de la draperie, la simplicité attrayante de la coiffure et la connaissance du modelé.

Le blason des Galliera s'enlève en un beau bas-relief sur le socle qui est mat avec des filets brunis.

Ce service comprend aussi des candélabres à figures et d'autres de même dimension, mais sans personnages, et en même temps, comme pièce de milieu, une corbeille qu'on a eu le bon esprit de faire basse afin de ne pas obstruer la vue et pour que le maître de la maison puisse voir la personne qu'il a placée en face de lui, et qui, par conséquent, est une des plus importantes parmi celles qui assistent à la solennité.

Cette corbeille figurait à l'Exposition, où il est regrettable que le Duc n'ait pas consenti à laisser exposer dans son ensemble son beau service.

Nous donnons une troisième pièce de surtout de M. Odiot, parce que ce n'est guère que dans les œuvres de ce genre qu'un grand orfèvre peut déployer toutes les ressources de son art, de son talent et des artistes qui travaillent sous sa direction. Nous avons voulu aussi montrer des œuvres de divers styles.

La pièce de milieu, exécutée pour M. le vicomte de Chevigné, est de style Louis XV. Elle est sobre d'ornements et les lignes en sont contournées avec élégance. Elle se compose d'une série de calices, quatre petits en escortent un grand. Ceux-là sont destinés à recevoir des fruits, et le principal est une corbeille à fleurs.

Le fût qui porte le calice principal est d'une grâce charmante, tant dans les lignes générales qui se courbent tendrement que dans l'ornementation délicate qui les parcourt et les anime. Les côtes du calice, le bouquet de feuilles d'où il sort immédiatement, les renflements du fût qui sont au chapiteau,

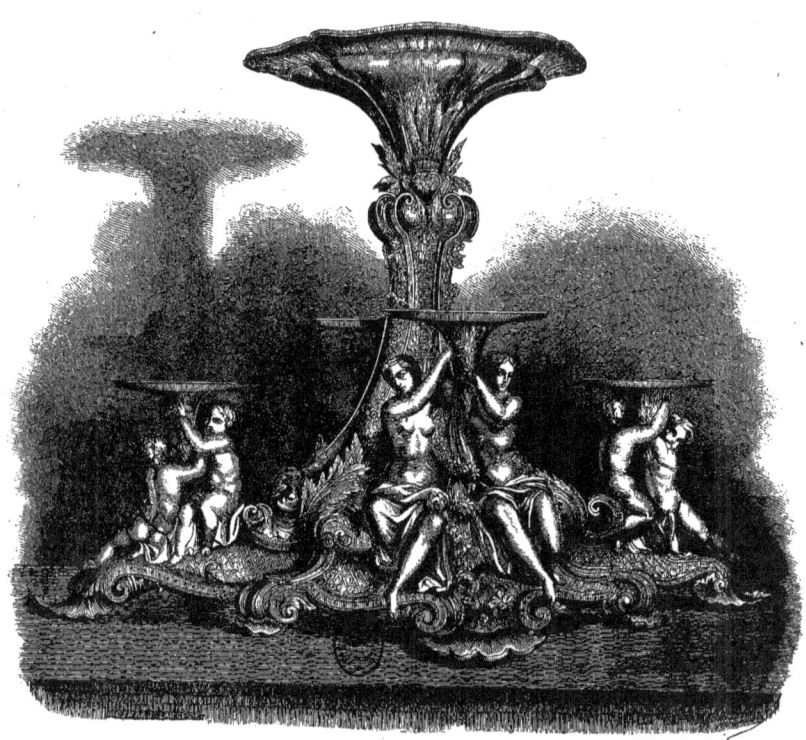

SURTOUT LOUIS XV, PAR M. ODIOT.

ce qu'est le bouton à la fleur, les petites guirlandes qui en descendent en légères cascades, les riches volutes du bas, et le socle lui-même si bien épaté, sont d'un effet délicieux. N'oublions pas non plus le joli quadrillé qui est encadré par les nervures.

Une des choses les plus dignes de remarque aussi dans cette pièce, c'est

le fini de l'exécution. Tous les détails que nous venons de passer en revue sont traités avec un talent consommé.

Il en est de même des petites figures dont la musculature et le modelé sont sans reproche. Et à ce propos nous dirons que pour s'assurer du fini et de l'exécution correcte d'une pièce d'orfévrerie ou d'un bronze, c'est aux mains qu'il faut regarder : si la main et le pied sont bien faits, si les doigts sont bien effilés et divisés aux phalanges, si les ongles sont bien placés, si la cheville et le poignet ne sont pas engorgés, il est vraisemblable que toute la statuette est l'œuvre d'un sculpteur sérieux et non d'un vulgaire praticien. C'est le cas du surtout de M. de Chevigné. Ajoutons vite le correctif à la règle que nous venons de poser : c'est qu'il ne faut pas prendre pour des pieds et des mains bien faits, des mains et des pieds limés, polis, finis à l'excès, c'est-à-dire mesquinement.

Terminons par une corbeille Louis XVI qui nous paraît aussi du meilleur goût.

Nous signalons l'excellent style de la frise qui l'entoure : ces rinceaux d'un riche et ferme dessin encadrent heureusement, sans former fouillis, ces gracieuses figures de femmes qui se jouent avec aisance au milieu d'eux, le tout formant un sujet gai et des combinaisons de courbes attrayantes à l'œil. Ces deux femmes des anses qui se terminent en gaînes légères (*desinit in....* *folium*) sont charmantes de mouvement, et leur attitude cambrée, leur effort nerveux qui semble vouloir soulever le vase sont pleins d'intérêt ; les petites têtes aussi sont des plus jolies.

Nous nous arrêtons ici, priant le lecteur d'observer que si les appréciations qu'il vient de lire sont franchement élogieuses, ce n'est pas (et cela n'a jamais été en pareil cas par suite d'un parti pris d'applaudir, ou d'un optimisme extrême, ou d'une indifférence bienveillante) ce n'est pas autre chose qu'une opinion rigoureusement sincère que nous avons développée. Et cela est facile à démontrer en deux mots. Parmi tant de chefs-d'œuvre ou d'œuvres de grand mérite qui peuplaient par milliers les galeries de l'Exposition universelle, nous avons résolu, en fondant cette revue, de ne parler jamais que des meilleures entre les meilleures, que des merveilles. Il n'est donc pas étonnant que nous applaudissions presque toujours. Il n'est pas étonnant que nous l'ayons fait tout le long de cette livraison, puisque nous y avons parlé des plus belles créations d'une des premières orfévreries de Paris, des œuvres de M. Odiot.

LES MERVEILLES DE L'EXPOSITION.

n même temps que la France offrait aux visiteurs de tous les pays le spectacle grandiose de l'*Exposition universelle*, dont nous nous efforçons de ressaisir et de consacrer les *Merveilles*, de cette *Exposition* qui étalait à tous les yeux les progrès accomplis par la science, l'art ou l'industrie, dans le domaine matériel, l'initiative privée réalisait une grande idée.

Il s'agissait d'offrir aux publics divers venus des divers points du globe une sorte d'exposition universelle d'un genre tout opposé. Ce

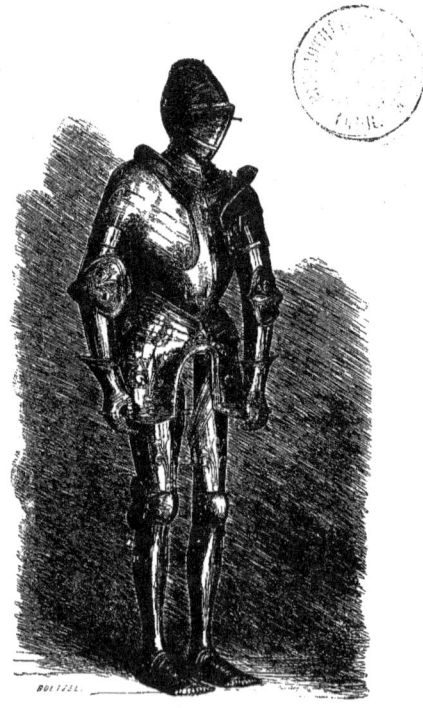

Histoire du travail. — ARMURE DE FRANÇOIS 1ᵉʳ.

n'était plus une exposition de produits fabriqués, des découvertes prodigieuses de la mécanique ou des chefs-d'œuvre de l'art industriel : c'était au contraire l'exposition des produits de la pensée, la revue des grands écrivains de la France. Il était juste que le monde moral eût sa place et sa part dans ce

cortége des splendeurs créées par le génie humain. Mais comment réaliser ce plan, sous quelle forme incarner cette *Exposition intellectuelle?* Il fallait rassembler en un faisceau lumineux tous les artistes éminents, tous les penseurs d'élite, toutes les plumes d'or de la France, et associer, dans une œuvre collective, ses savants les plus éminents à ses esprits les plus délicats et les plus fins.

La tâche était difficile! En faire un vaste *olla podrida* ne réalisait point

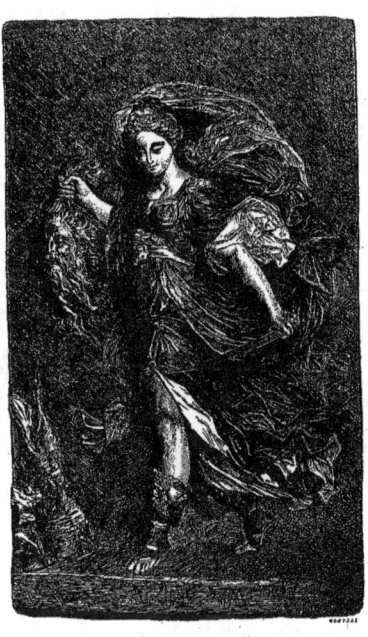

JUDITH.
Histoire du travail. — Collection de M. le comte de Nieuwerkerke.

le but. Le programme poursuivi par les auteurs de ce beau projet était d'imprimer une unité à cette collectivité et à cette variété même. Et ce ne fut pas la moins grande conception que celle qui put unir dans le *Paris-Guide* le côté utile de l'*œuvre* à son côté *agréable*.

De quel intérêt actuel et vivant n'était-il pas, en effet, de montrer à tous ses visiteurs, dans ses moindres détails comme dans ses grandes lignes, la ville qui les recevait et qui représentait pour eux la tête de la France!

Le *Paris-Guide* appela et obtint la collaboration quasi universelle de tout

ce que les lettres et les arts comptent en France d'hommes éminents et supérieurs, de notoriétés éclatantes. Ce livre fut une réunion unique de toutes les gloires de la nation. Les esprits les plus opposés s'y rencontrèrent, s'y rejoignirent; pour répondre aux sujets si divers dont Paris fournissait naturellement le thème, il fallait que la note fût d'une variété infinie.

Tel fut le problème résolu par ce livre qui était à la fois *Encyclopédie* et *Guide*, sans cesser d'être une œuvre littéraire par excellence.

On eut ainsi le spécimen complet de la pensée française. Ce spécimen mar-

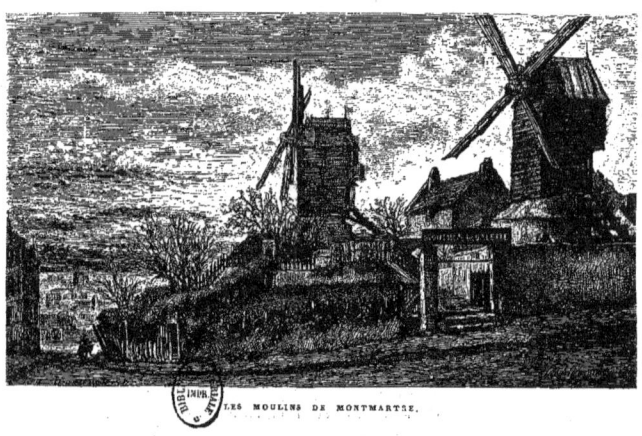

LES MOULINS DE MONTMARTRE.

quait à la fois l'état de l'art, de la pensée, du style, de la science en France, et l'état de la grande ville que chacun visitait et dont chacun emportait ainsi le durable souvenir et l'exacte photographie, tracés par mains de maîtres.

Paris-Guide fut donc une des merveilles de l'*Exposition universelle*, car il formait à lui seul toute une exposition aussi importante et d'un genre différent.

Pour bien marquer la valeur et la portée de cette œuvre monumentale, il nous suffirait de dresser la liste des collaborateurs qui aidèrent à son édification : artistes ou littérateurs. Mais cette liste qui comprendrait près de deux cents noms, élite de la France, serait trop longue à publier; qu'il nous suffise de dire que presque aucune de nos gloires ne manqua à l'appel des éditeurs, MM. Lacroix et Cie. Mais ce qui fera ressortir l'utilité de l'entreprise et son incomparable grandeur, c'est une considération que nous avons

entendu émettre bien souvent et qui est le plus bel éloge qu'on puisse adresser à un tel livre, dont il consacre pour ainsi dire l'immortalité.

Qui ne serait heureux de posséder, dans un cadre aussi resserré quoique aussi vaste, une œuvre qui eût réuni, en chacun des siècles qui ont précédé le nôtre, l'élite des écrivains du temps; supposons qu'on eût publié au seizième, au dix-septième, au dix-huitième siècle un livre analogue au *Paris-Guide*, rédigé par les sommités de l'époque et illustré par ses premiers artistes, de quel prix inestimable serait aujourd'hui une semblable collection! Et quel

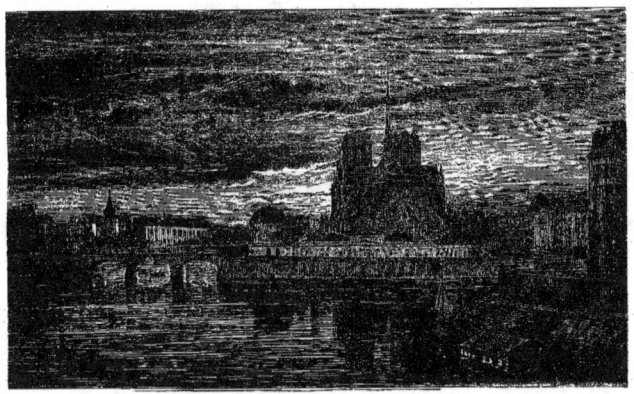

VUE DE PARIS. — CHEVET DE NOTRE-DAME.

tableau merveilleux de Paris nous aurions ainsi, en suivant de siècle en siècle ses transformations morales, matérielles, économiques.

Une fois par cent ans, ce tableau dressé, auquel collaboreraient toutes les illustrations vivantes, donnant chacune leur note, leur ton ou leur couleur, réalisant ainsi la vraie république des lettres, dans un sentiment patriotique et sous un souffle libéral et progressif; une fois par cent ans, disons-nous, un tel tableau dressé formerait le plus précieux des recueils.

Or c'est là le sort heureux qui attend le *Paris-Guide*. Il a été le premier à tenter l'idée; il l'a victorieusement réalisée, il a ouvert la voie, et désormais on peut être sûr que chaque siècle nouveau verra apparaître une œuvre analogue qui donnera l'idée non-seulement du Paris matériel, mais de la civilisation française dans ses progrès accomplis. C'est par ces raisons qu'un tel livre,

si exceptionnel par sa nature, mérite une mention à part et doit compter parmi les merveilles de l'Exposition universelle, car il est l'exposition vivante de la pensée de la France et de l'état de Paris à cette seconde période du dix-neuvième siècle. Plein d'intérêt et d'utilité à cette heure, ayant sa place marquée dans toutes les mains, parce qu'il répond à un besoin présent, et qu'il trouve par sa composition même un charme tout particulier et offre un immense attrait de lecture, le *Paris-Guide* aura une valeur plus considérable encore dans cinquante ans et sera recherché comme le souvenir d'une génération disparue et comme la constatation d'une civilisation tout entière.

Il ouvrira en quelque sorte les annales de l'esprit français et il commencera la série nouvelle des annales de Paris.

Nous reproduisons à ce titre quelques-unes des nombreuses et brillantes illustrations que ce livre contenait et qui étaient dues à nos premiers dessinateurs et graveurs, comme son texte était dû à nos plus grands écrivains. Notre revue de l'*Exposition universelle* serait incomplète si nous n'avions réservé ici au *Paris-Guide* une mention, trop courte à notre gré. L'œuvre est déjà consacrée et célèbre. Elle a, de par l'ensemble de ses collaborateurs en tous genres, son passe-port assuré pour la postérité. Nous ne faisons qu'en prendre acte, afin de ne rester point incomplet et de ne rien oublier dans notre revue des grandes choses qui marquèrent l'année 1867 dans le domaine de l'art et des lettres aussi bien que de l'industrie.

Je ne prétends pas nier le mérite des écoles étrangères qui, pour reconnaître notre hospitalité, ont envoyé leurs statues les plus belles et leurs meilleurs tableaux à l'Exposition universelle, mais chaque visite dans les galeries réservées aux beaux-arts me confirme dans cette opinion que l'école française y maintient sa supériorité.

Cherchez, regardez, comparez, et je ne crois pas que vous échappiez à la contagion de la grâce, de l'expression, de la couleur.

Il est vrai que pour assurer le triomphe de notre école, chacun de nos artistes, peintre ou sculpteur, a choisi parmi ses œuvres celles qui donnaient de son talent la preuve la plus éclatante ou la plus délicate, la mesure la plus exacte. Ce sont des fleurs qu'ils cueillaient eux-mêmes dans un bouquet.

Voici, entre beaucoup d'autres, une perle prise dans l'écrin de M. Meissonnier ; elle a des sœurs, et le nombre s'en augmente chaque année pour le plaisir de tous et le renom de notre école.

Nous n'entreprendrons pas aujourd'hui une étude complète sur l'homme et son œuvre; nous la réservons pour un autre moment; à cette heure, il nous suffira de parler du *Raffiné*, reproduit par notre gravure.

Le premier regard fait comprendre l'harmonie charmante de cette toile exquise ; un examen plus attentif en fera découvrir toute la délicate perfection. La couleur est ici le vêtement somptueux du dessin, et il y a autant de fines recherches dans les détails que de force et d'expression dans l'ensemble.

Le beau gentilhomme est debout, le visage tourné presque de face, le regard franc, assuré, courageux, un regard à hauteur du regard, le maintien calme, l'attitude fière. Un large feutre ombrage son front d'où s'échappe en longues boucles une forêt de cheveux, une fine moustache effile ses pointes sur sa lèvre, la royale s'allonge sur son menton. Le large col de guipure s'échancre sur sa poitrine, la haute ceinture de soie s'enroule autour de ses flancs, la manche ouverte de sa veste laisse voir la toile blanche de sa chemise ; l'une de ses mains est campée sur sa hanche, de l'autre il soutient un gant de peau. La longue épée, à lourd pommeau ciselé, pend à sa gauche. Il est chaussé de grandes bottes éperonnées.

Il est au bas d'un escalier et il semble continuer sa marche.

Une aventure l'attend, quelque duel peut-être ; peut-être aussi quelque rendez-vous galant dans un château voisin. Sa mine fière, colorée d'un grain d'audace, autorise toutes les suppositions ; il est en outre d'une époque où les rencontres de toutes sortes ne chômaient pas, les chroniques en savent quelque chose; et le brillant cavalier dont le pinceau de M. Meissonnier a saisi au passage la silhouette élégante appartient certainement à cette élite de gentilshommes qui trouvaient que la guerre et l'amour étaient les seuls passe-temps de la vie.

A son attitude aisée et noble, on devine qu'il est le compagnon de bataille du prince de Condé, l'ami de Mme de Chevreuse, qui sait? peut-être l'un des amoureux de Mme de Longueville. Si ses lèvres expressives s'ouvraient, peut-être, comme autrefois M. le duc de La Rochefoucauld, s'écrieraient-elles :

> Pour plaire à ses beaux yeux,
> J'ai fait la guerre aux rois, je l'eusse faite aux dieux.

Peindre de telles figures, en saisir le caractère et la physionomie, c'est faire de l'histoire.

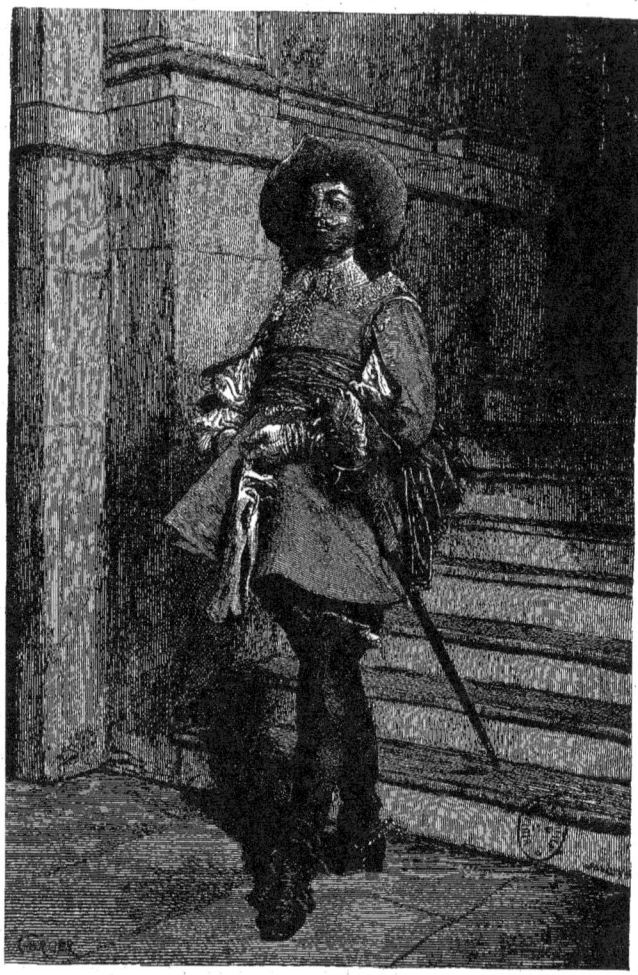

LE RAFFINÉ, TABLEAU DE MEISSONNIER.

M. Meissonnier a une place à part dans le domaine de l'art contemporain. Il a la science et l'expression. A ce point de vue son *Raffiné* est un

des plus heureux spécimens de sa manière. Il en a le fini qui s'allie à la vigueur.

On peut se plaindre quelquefois, et non sans raison, de ne plus retrouver parmi nous Rembrandt et Rubens, le Corrége et Vélasquez ; mais avec M. Meissonnier on aurait mauvaise grâce à se plaindre de n'avoir plus ni Miéris ni Metzu, — et quelque chose de plus.

C'est bien lui, l'homme à la redingote grise, au regard pensif, le vainqueur de Rivoli, de Marengo, d'Iéna, celui dont les moindres paroles, qu'il fût sur le trône ou dans l'exil, ont eu le don d'éblouir, d'émouvoir, de fasciner les peuples.

Napoléon est à cheval, immobile. La main droite tient la bride. La gauche repose négligemment sur la selle. Le cheval, doux, paisible, d'une beauté de formes admirable, fier du maître qu'il porte, rappelle à l'esprit le mot d'Henri Heine :

« *Si j'avais été alors le prince royal de Prusse, j'aurais envié le sort de ce petit cheval....* »

Sur le second plan, dans un chemin creux s'avance l'état-major.

Au fond l'on aperçoit un paysage de Pologne, des bois, et à gauche du spectateur, la rivière. On est au lendemain d'Eylau, à la veille de Friedland. Le ciel est sombre comme le pays lui-même, et comme la figure de l'état-major.

Le temps des victoires faciles est passé. On lit sur la figure impassible mais concentrée de l'Empereur toutes ses inquiétudes. Il n'a plus affaire aux princes, aux généraux et aux diplomates, mais à la nature même. Le climat est glacé, la pluie est continuelle et ne cesse que pour faire place au brouillard ; les canons s'enfoncent dans la terre détrempée ou dans les marais ; les fantassins même n'avancent qu'à peine. Les villages sont clair-semés ; les paysans, à demi sauvages, s'enfuient dans les bois ; quelques gentilshommes et quelques bourgeois viennent seuls au-devant de l'armée française, demandant des armes contre les Russes. Le reste, craignant le retour des Cosaques et la vengeance du czar, n'ose se prononcer.

« L'incertitude de l'avenir les effraye, écrivait en ce temps-là Davoust, et

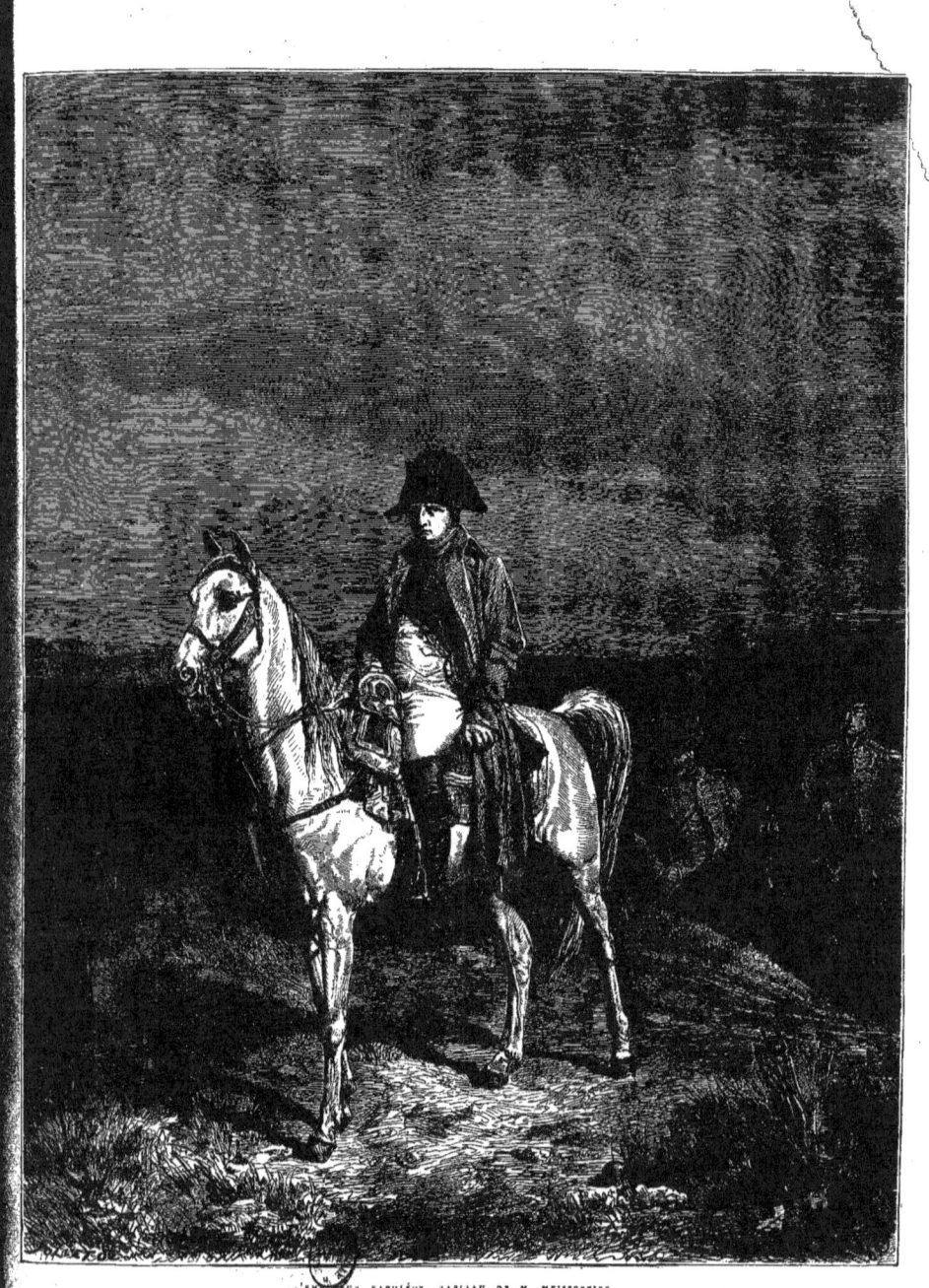
L'EMPEREUR NAPOLÉON, TABLEAU DE M. MEISSONNIER.

ils laissent assez entendre qu'ils ne se déclareront que lorsqu'en déclarant leur indépendance, on aura pris l'engagement tacite de la garantir. »

Voilà de quoi rendre soucieux l'arbitre de l'Europe. Son armée, privée de vin, de bière et d'eau-de-vie, harcelée par les Cosaques, tourmentée par la nostalgie, tourne les yeux vers la France. Déjà les principaux lieutenants murmurent : Lannes regrette Paris ; Augereau est malade.

Où sont les champs de bataille de l'Allemagne et de l'Italie? Autrefois, quand il descendit des Alpes en Lombardie, comme Annibal, Milan, Florence, Rome et Naples étaient la terre promise. C'est là que ses soldats déguenillés et sans souliers devaient trouver le prix de leurs fatigues, et comme il l'écrit lui-même à son frère Joseph :

« Du pain, du vin, des draps de lit, de la société et même des femmes. »

Cet heureux temps est passé. L'âge est venu. Les soldats et leur chef ont vieilli ensemble. Leur courage est le même ; leur foi dans son étoile a grandi ; mais la gaieté de la jeunesse a disparu. Napoléon a trente-huit ans et onze campagnes ! Mais quelles campagnes ! Pour tout autre elles compteraient triple.

M. Meissonnier a bien compris et bien exprimé l'impassibilité antique de cette figure extraordinaire. Il a fort heureusement laissé de côté le tumulte de la bataille, la fumée des canons, la vue des baïonnettes et l'éclat des uniformes. Ce qu'il a peint, c'est Napoléon seul ; les autres personnages et le paysage même ne sont que des accessoires.

C'est bien là le Napoléon de l'histoire, celui qui vient de vaincre les Prussiens à Iéna et de combattre les Russes à Eylau. Son œil clair et profond est tourné vers le ciel, et semble suivre dans les nuages une de ces pensées avec l'étoffe de laquelle, comme dit Henri Heine, « un écrivain allemand pourrait écrire toute sa vie durant. »

Je crois deviner cette pensée. Après la bataille d'Iéna, il a traversé l'Elbe, l'Oder et la Vistule ; il est entré dans Berlin et dans Varsovie ; son lieutenant Lefebvre vient de faire capituler Dantzick. Lui-même a pris ses quartiers d'hiver, à peine interrompus par une tentative téméraire de Bennigsen qui a voulu le surprendre et s'est fait battre à Eylau. Mais l'hiver est fini ; le printemps, quoique tardif, commence à renaître. Bennigsen, retiré dans le Nord, vers la mer Baltique, couvre les abords de Kœnigsberg, la seule forteresse prussienne qui ne soit pas encore au pouvoir des Français. Napoléon

s'attend à le revoir bientôt. Ses lieutenants l'ont prévenu, sans doute que les Russes vont reparaître. Il examine son futur champ de bataille.

La rivière qui coule à l'horizon entre deux rangs de collines est l'Alle. C'est sur la rive gauche que Bennigsen doit passer pour rejoindre Kœnigsberg. Ce coude formé par les collines doit nous cacher la petite ville de Friedland. Que l'ennemi s'avance, Napoléon est prêt, et l'attend au passage.

Lannes recevra le premier choc et sera chargé d'arrêter les Russes ; c'est lui qui doit donner à l'armée française le temps d'entrer en ligne. Ney viendra plus tard et sera chargé de l'attaque principale sur Friedland. Si Bennigsen, comme Napoléon s'y attend, passe la rivière et s'engage sur la route de Kœnigsberg, Ney traversera de part en part l'armée russe pour entrer dans la ville, brûler les ponts et couper la retraite à Bennigsen.

La bataille sera rude et acharnée. Napoléon le sait d'avance. Il a vu l'infanterie russe à Eylau, il sait ce que valent ces hommes qu'il faut non-seulement tuer, mais pousser, après les avoir tués, pour qu'ils tombent. Excepté l'honneur de garder le champ de bataille, il n'a rien gagné. La neige et le froid, leurs alliés ordinaires, ont combattu pour eux ce jour-là.

Mais maintenant la partie est plus égale. L'armée française a des munitions et des vivres. On ne voit pas encore le soleil, mais la neige et la glace ont disparu. Bennigsen qui croyait surprendre, sera surpris lui-même.

Hardi capitaine, ce Bennigsen ! dur à la fatigue, dur à l'ennemi, dur à ses propres soldats, il ose attaquer celui que depuis longtemps on n'ose plus attendre en face. Mais que n'a-t-il pas osé déjà ? C'est lui qui a donné le premier coup de sabre au czar Paul Ier. C'est lui qui a frappé d'un dernier coup de pied ce malheureux pour s'assurer qu'il était bien réellement mort. C'est lui qui a dit publiquement, trois ans plus tard, en parlant du grand-duc Constantin, fils de Paul Ier et frère du czar Alexandre : *Si Alexandre mourait, en voilà encore un qu'il faudrait assommer.*

Ce terrible vieillard commande seul l'armée russe. S'il n'a pas l'habileté de Souwarow, il en a du moins l'indomptable énergie. En quelque endroit qu'on le joigne, il s'arrêtera pour livrer bataille comme un sanglier acculé. Et s'il s'arrête, ayant la rivière à dos et les Français en face, il est perdu, l'armée russe est détruite et la guerre est terminée.

Mais la pensée de Napoléon va plus loin. Voyez ce demi-sourire. Est-il homme, lui qui a gagné tant de batailles, à se contenter d'une seule victoire,

même décisive? Du czar vaincu, car il le sera, c'est certain, ne pourrait-on pas faire un allié?

Quel triomphe si l'on pouvait séduire Alexandre, lui montrer en perspective le partage de l'Europe et de l'Asie, garder pour soi l'Europe, et pousser droit sur Constantinople et sur l'Inde! A toi l'Orient! à moi l'Occident! Du même coup l'Angleterre serait isolée, bloquée, affamée, exclue du continent, tomberait en décadence comme Gênes et Venise. Puis, si le czar, mécontent de sa part de butin, réclame Constantinople et la Turquie, eh bien, on entraînera contre lui l'Allemagne asservie, on ira jusqu'à Pétersbourg et Moscou, on refera la Pologne; on rejettera les Russes en Sibérie. Au fond, c'est une œuvre civilisatrice. Il faut défendre l'Europe de l'invasion des barbares du Nord.

Et alors (poursuivons le rêve), la France sera pour jamais la grande nation, l'armée française la grande armée, et Napoléon, le grand empereur qui remplit le monde du bruit de son nom, et l'éblouit de son génie.

Quelle différence du Napoléon de 1807, que M. Meissonnier a peint, à Napoléon premier consul, et surtout au général Bonaparte commandant l'armée d'Italie! Le peintre a bien marqué ce changement. A l'agitation presque fébrile, au feu qui brillait dans les yeux du vainqueur d'Arcole, encore peu sûr de sa gloire et de son avenir, a succédé le calme de la force toute-puissante qui ne doute plus d'elle-même.

Tous ses rivaux ont disparu. Hoche a péri d'une mort mystérieuse. Pichegru s'est étranglé dans sa prison. Moreau, le vainqueur de Hohenlinden, est exilé en Amérique. Le reste a plié et ne parle plus que du service et de la gloire de l'Empereur. Le seul Lannes garde encore son franc parler qui n'exclut pas toujours la flatterie. Masséna, qui a sauvé la France à Zurich, s'efface volontairement devant le maître. Tous les maréchaux attendent de Napoléon leur fortune; et lui, généreux distributeur du butin, fait pleuvoir sur eux les duchés et les millions. Quelle résistance pourrait-il craindre de ses lieutenants?

Autour de lui tout s'abaisse. Son Sénat s'agenouille dans la poussière. Son Corps législatif (les *muets*, comme on disait alors) vote en rang et en silence. Le tribunat qui levait la tête a été détruit. Napoléon seul est debout en France. Lui seul est grand.

Mais sa grandeur même l'isole. Son orgueil sans bornes humilie le reste

du monde et prépare sa chute. On peut lire sur ce fier visage, impassible plutôt que calme, le dédain absolu des hommes.

De là ces entreprises insensées, la guerre d'Espagne, l'emprisonnement du pape Pie VII, la seconde guerre de Russie où Napoléon, n'écoutant plus personne, va se précipiter follement. Il a gravi le sommet de la montagne. Encore un pas, — Friedland, suivi de Tilsitt, — et il va descendre la pente opposée, celle qui mène à Leipsig et à Waterloo.

Le tableau de M. Meissonnier est un magnifique commentaire de cette date de l'histoire du premier Empire. C'est l'œuvre d'un peintre illustre et d'un philosophe que nous sommes heureux de pouvoir placer sous les yeux de nos lecteurs, grâce à l'obligeance de M. Ducuing qui a bien voulu nous prêter les deux gravures qui avaient paru dans *l'Exposition universelle de* 1867. N'espérant pas mieux dire, nous avons cru bien faire en empruntant également à ce recueil les deux remarquables études qui accompagnaient ces gravures; la première de ces études, celle sur le *Raffiné*, est due à M. Amédée Achard, et la seconde à M. Alfred Assolant.

Le jour où grâce à une force quelconque, vapeur, air comprimé, gaz ou électricité, l'homme ne sera plus une force agissante, mais une intelligence dirigeant les forces de la nature, une ère nouvelle s'ouvrira pour l'humanité. Est-ce une utopie que de rêver cette transformation de l'homme bête de somme en être intelligent? Non, car grâce à la vapeur, nous avons déjà fait un pas immense dans cette voie, et il ne s'agit plus que de faire la règle de ce qui, aujourd'hui, est l'exception. Il ne faut plus que vulgariser ce qui existe.

Les entraves qui existaient jadis disparaissent peu à peu. La législation sur les moteurs à vapeur a subi de profondes modifications, et indépendamment de la routine il n'y a plus actuellement que le prix de revient des appareils et du combustible qui empêche de les employer dans les petites exploitations et dans les petits ateliers.

Nous devons donc applaudir et encourager les hommes qui se vouent à la solution de ces deux problèmes, et c'est à ce titre que nous faisons une nouvelle excursion dans le domaine de la mécanique.

M. Damey a résolu le plus important de ces deux problèmes, celui de l'économie du combustible, puisqu'il est constant, tandis que le prix de l'appareil, qui ne doit être payé qu'une fois, ne modifie que d'une manière peu sensible la dépense à répartir sur plusieurs années.

Les machines à vapeur locomobile et fixe que nous reproduisons sont sorties victorieuses des épreuves comparatives imposées à toutes celles exposées au Champ de Mars. Le jury international a proclamé leur supériorité incontestable, ainsi que le constate le passage suivant de son rapport relatif aux expériences auxquelles les machines locomobiles ont été soumises.

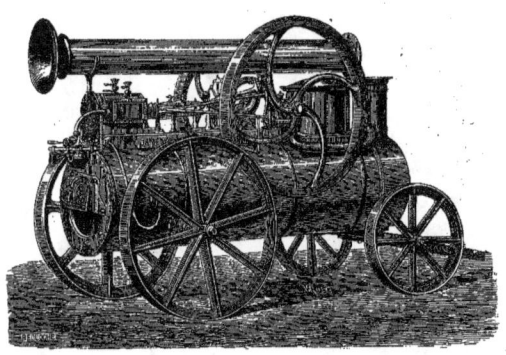

MACHINE A VAPEUR LOCOMOBILE, PAR M. DAMEY.

« Parmi toutes ces machines, nous avons expérimenté celles qui, quoique moins connues du public, nous ont paru présenter les dispositions les plus perfectionnées et les mieux entendues pour le bon emploi du combustible dans le générateur et la meilleure utilisation de la vapeur dans les cylindres : ce sont celles de MM. Ransomes et Sims, en Angleterre, et de M. Damey, en France ; ces machines sont à détente variable par l'action du régulateur, et leurs organes de distribution sont établis avec tout le soin que comporterait une machine de manufacture. Toutes deux réchauffent l'eau d'alimentation et elles ont donné régulièrement une consommation de $2^k,05$ (Ransomes et Sims) et de $1^k,53$ (Damey) par force de cheval et par heure dans des expériences faites avec le plus grand soin.

« Nous ne pouvons sans l'aide des figures décrire ces organes, mais nous

devons signaler dans la chaudière de M. Damey une disposition fort ingénieuse à l'aide de laquelle la flamme se rend directement à la cheminée pendant la période d'allumage et est ensuite obligée de faire, en service courant, trois parcours successifs pendant lesquels sa chaleur est fort bien utilisée. »

En citant ce rapport nous avons voulu faire ressortir deux points d'une importance extrême : le premier est que les machines de M. Damey sont à détente variable par l'action du régulateur ; et le second, qu'entre les deux machines qui présentaient « les dispositions les plus perfectionnées

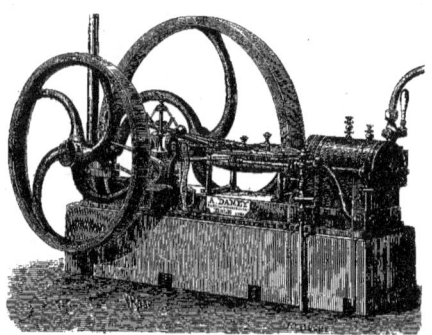

MACHINE A VAPEUR FIXE, PAR M. DAMEY.

et les mieux entendues pour le bon emploi du combustible » il y a cependant un écart de 25 pour 100 dans la consommation, et que cet écart est en faveur des machines de M. Damey.

Les machines fixes de M. Damey sont tout aussi remarquables ; construites d'après les mêmes principes, leur mécanisme, très-solide, est excessivement simple et facile à entretenir ; l'emplacement nécessaire est très-restreint.

Toutes les machines de M. Damey, fixes ou locomobiles, sont montées sur un bâti en fonte indépendant de la chaudière afin d'éviter les effets de dilatation qui surviennent dans les mécanismes assujettis à la chaudière.

A côté de ces moteurs, M. Damey avait exposé plusieurs machines agricoles, parmi lesquelles nous avons choisi une machine à battre en bout mo-

bile, qui possède de grandes qualités et est appelée à rendre de grands services à la campagne, où l'on se plaint toujours, en temps de moisson, du manque de bras.

Cette machine a les balanciers régulateurs à index pour régler le batteur ; un nouveau système de batteur et de nettoyage, breveté, permet de produire la balle pure, sans aucun grain ni menue paille. Le grain bien vanné, sans toutefois être divisé, tombe dans deux sacs à la fois, ou dans une grande caisse. La menue paille est séparée de la grande paille qui est secouée et con-

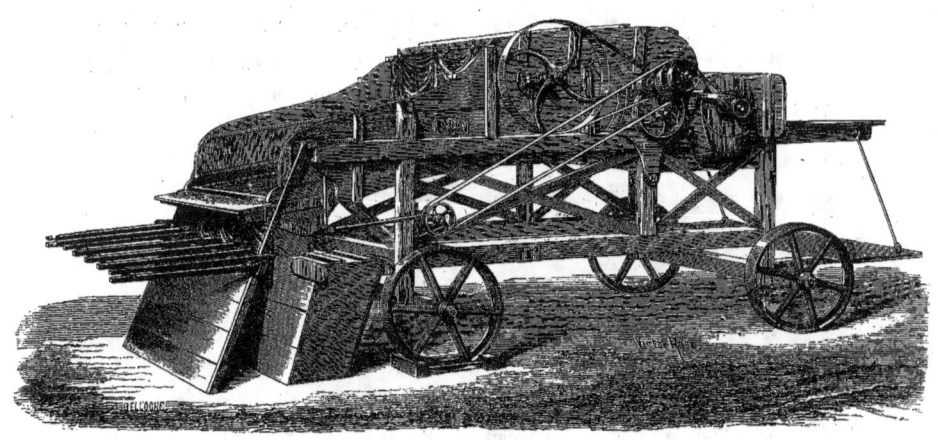

MACHINE A BATTRE EN BOUT MOBILE, PAR M. DAMEY.

servée droite, et qui peut être mélangée ou même froissée à différents degrés, au moyen de quelques modifications que M. Damey apporte à ses machines avant de les livrer lorsqu'on lui en fait la demande.

Elles sont très-faciles à nettoyer et à transporter, pouvant se démonter facilement. Enfin, leur rendement est de 30 à 80 hectolitres de blé vanné par jour, en n'exigeant que quatre personnes pour le rendement, et elles sont relativement légères, puisqu'elles ne pèsent en moyenne que 1086 kilogrammes.

Les autres batteuses se trouvent dans les mêmes conditions et font honneur à l'habileté de M. Damey, dont les efforts ont été récompensés par l'obtention d'une médaille d'or et par sa nomination au grade de chevalier de la Légion d'honneur.

L'ÉLÉMENT constitutif de l'industrie du papier peint, c'est la fleur. C'est l'indispensable motif de toutes les tentures de cet ordre, et il est dans la force des choses qu'il en soit ainsi. Transporter à l'intérieur de nos habitations un peu des charmes de la nature et un reflet du dehors est un de nos plus grands besoins. Or, les fleurs et la verdure sont le plus simple et le plus gracieux symbole de la vie extérieure. C'est pourquoi tantôt sous la forme de reproduction exacte, tantôt sous celle de l'ornementation et de la fantaisie, nous retrouvons partout la fleur dans nos appartements : ici, des semis ornent les papiers; là, ce sont des guirlandes; ailleurs, des bouquets; ou bien ce sont des dessins continus dont on reconnaît sans peine l'origine : l'artiste en créant une fleur imaginaire est parti d'une fleur naturelle.

L'industrie du papier peint, qui est une des plus délicates, une de celles qui demandent le plus de goût et de sentiment artistique, est aussi parmi celles dont l'état fait le plus d'honneur à notre pays. Papiers ordinaires, papiers de luxe à fonds délicatement teintés et nuagés sur lesquels se détachent des bouquets magnifiques qui sont de véritables peintures, ou enfin, grandes pages décoratives formant des panneaux, nous excellons dans cette branche de l'art industriel.

Nous donnons aujourd'hui un spécimen de l'industrie du papier peint, considérée dans son développement le plus élevé. C'est un vaste panneau exposé au Champ de Mars par M. Bezault, notre grand fabricant, et qui lui a valu la médaille d'or.

Ce panneau n'a pas exigé une mise de fonds de moins de 18 000 fr. Il a été commencé en 1864 sur un modèle nouveau demandé à M. Jules Petit, qui est connu pour être l'un des élèves les plus distingués de Cicéri, M. Jules Petit qui a décoré avec tant de bonheur le casino de Vichy. C'est M. Victor Dumont qui a traduit pour la fabrication la composition originaire de l'artiste; il a été, comme on dirait en musique, le transcripteur, ou, en langage de fabricant de tapisseries, le metteur en cartes.

Le procédé de transcription qui est intermédiaire entre la composition des modèles et leur exécution sur le papier de tenture, est des plus compliqués ou du moins des plus difficiles en ce qui concerne les grands panneaux comme celui-ci.

Une tenture de cette importance se distribue en 1600 parties d'im-

pression environ. « Les parties d'impression sont des planches en bois de poirier, plaquées sur deux épaisseurs de bois blanc croisées ; sur chaque planche on grave en relief un détail du dessin, lequel rigoureusement vient s'appliquer, en son lieu, empreint très-soigneusement de la couleur juste qu'il comporte. » On comprend quelle main-d'œuvre un travail pareil exige.

Ce panneau est divisé en trois compartiments dont chacun peut être distrait et est assez important pour former à lui seul une décoration du premier ordre.

On remarque dans cette belle composition l'arrangement de la partie principale : un peu d'architecture, formant le piédestal d'un vase et sur lequel sont jetés des emblèmes champêtres, une musette et une houlette, un encadrement formé de légères plantes grimpantes ; en haut, deux guirlandes pendant et rattachées par le couronnement d'un mai : voilà le premier plan où plutôt c'en est l'accompagnement ; car ce qui frappe le plus, c'est ce vase tout chargé de fleurs magnifiques, s'échappant en une gerbe luxuriante ; au fond, le ciel et les arbres, une vue de parc. Rien de plus gai, de plus printanier, de plus charmant.

L'ornementation générale, formant les lambris, les cimaises et les plinthes, est de bon goût aussi et se marie bien avec les tableaux de fleurs et avec la corniche qui est toute de style.

C'est une œuvre complète, et peut-être un chef-d'œuvre.

I l y a des siècles où l'humanité est en voie de création, et où de toutes parts les œuvres jaillissent et émerveillent le monde en même temps qu'elles le transforment. Il y a une élaboration mystérieuse et momentanément inféconde dont les résultats se montrent tout à coup. Il en a été ainsi dans les grands siècles et notamment au seizième. La poudre transforme l'art de guerre et renverse, avec les châteaux, les derniers débris de la féodalité. L'Amérique est découverte. L'imprimerie va semer partout les pensées, relever les petits, amoindrir les grands, bouleverser la terre.

L'imprimerie (c'est ce grand art, le plus puissant, le plus redoutable, le plus actif agent de civilisation qui nous suggère ces pensées!) l'imprimerie fut inventée d'un seul coup. Elle existait sans doute en quelque sorte depuis

PANNEAU EN PAPIER PEINT, DÉCOR LOUIS XVI, PAR M. BEZAULT.

longtemps. Il est vraisemblable que bien des fois l'homme l'avait rencontrée et s'en était servi avec curiosité, sans toutefois la comprendre. De tous les temps il a dû arriver qu'une surface plane et coupée ou sculptée a été revêtue par hasard d'une matière colorante qu'on a ensuite déposée sur une surface blanche. Appelez cela gravure ou impression, c'est tout un. Il y a plus, nous croyons qu'en Chine (et c'est dans ce sens que nous admettons que les Chinois qui sont fort avancés, mais qu'il ne faut pas faire plus progressistes qu'ils ne le sont, « ont inventé l'imprimerie »), nous croyons qu'il y avait en Chine des livres imprimés bien avant qu'il y en eût chez nous. Mais la véritable invention de l'imprimerie ne date pas de ces hasards et de ces combinaisons primitives et enfantines.

Le véritable inventeur fut celui qui imagina d'avoir à sa disposition des

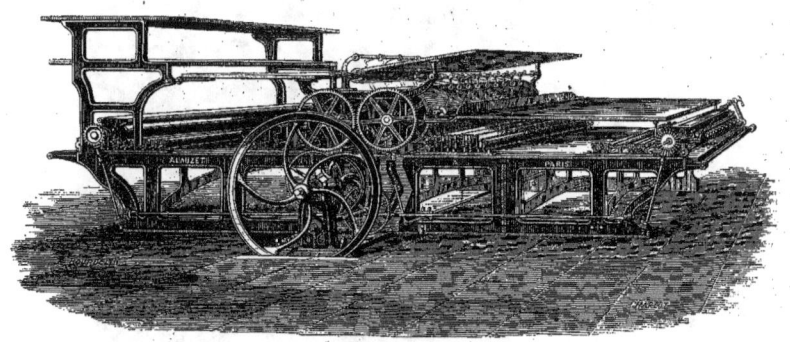

PRESSE A RETIRATION, PAR M. ALAUZET.

caractères mobiles, en sorte qu'au lieu de sculpter toute la composition d'un livre on pût rapidement, avec les mêmes caractères, en composer toutes les pages. C'est bien Guttenberg qui fut le créateur de cette puissance nouvelle, puisque c'est de sa création seulement que date l'essor qu'elle prit. C'est depuis lors que les livres se fabriquent avec une rapidité inouïe, ruinent et détruisent l'industrie des copistes, jettent dans le monde des milliers de volumes et répandent la pensée sur la terre entière. Voilà l'homme qui nous a dotés.

Maintenant, à côté de cette création qui, nous le répétons, n'appartient

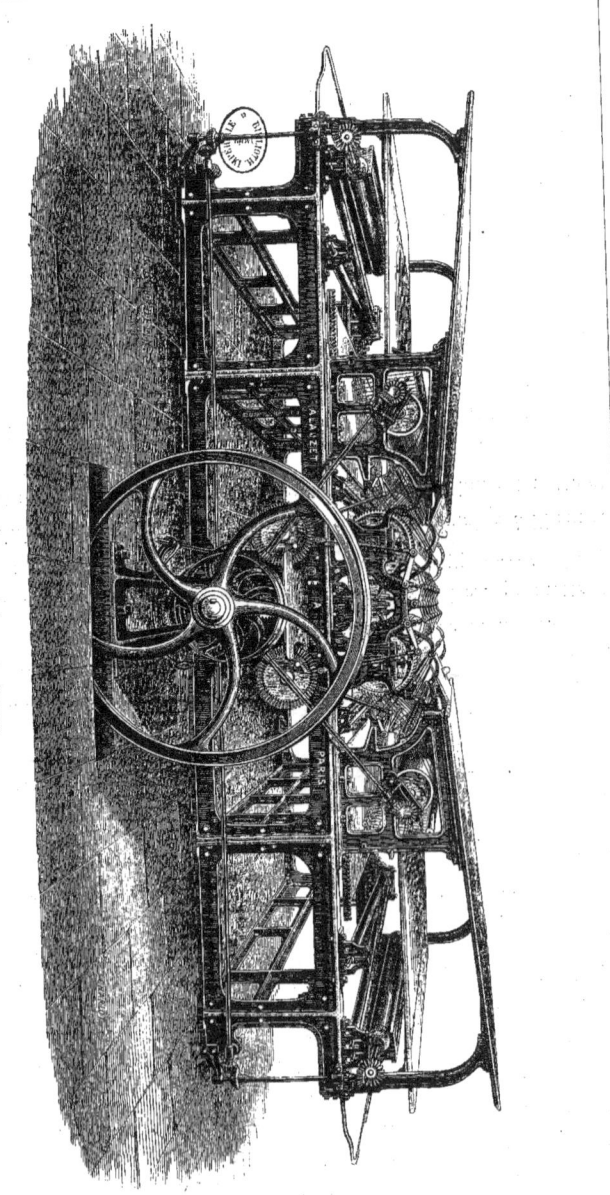

PRESSE A RÉACTION, PAR M. ALAUZET.

qu'à lui et lui appartient tout entière, il faut placer de nombreux et précieux perfectionnements : le plomb substitué au bois, c'est-à-dire la fonte des caractères à la gravure, ou plutôt à la sculpture des lettres, la stéréotypie, etc., et de nos jours tant d'applications de nos sciences qui donnent à l'imprimerie une perfection et surtout une rapidité d'émission étonnantes, même aujourd'hui où nous assistons à tant de spectacles merveilleux. Parmi les plus récentes, il faut citer celles qui s'appliquent à l'imprimerie des journaux; ces machines, par exemple, qui tirent un nombre considérable de numéros de quatre pages chacun en une minute.

Au nombre des machines les plus ingénieuses et appelées à rendre les plus grands services, nous rangeons, sans hésiter, celles de M. Alauzet.

La première est une presse à retiration avec marge à décharge pour éviter le moulage. Le mécanisme quoique très-simple est des plus ingénieux ; la mise en train se fait aisément et le tirage moyen est d'environ 800 feuilles d'impression à l'heure. C'est sur des presses de ce modèle que s'impriment *le Magasin pittoresque français*, *l'Illustration allemande*, et l'ouvrage que nos lecteurs ont entre les mains en ce moment.

La deuxième est une presse à réaction à deux cylindres, permettant de faire une mise en train : ce qui la rend propre à l'impression des travaux d'administration. Le tirage moyen est de 2600 exemplaires à l'heure; cette presse est remarquable sous tous les rapports. L'impression est nette et très-franche.

Mais voici deux fois que les mots « mise en train » se trouvent sous notre plume et que nous négligeons d'expliquer ce terme technique.

Les mêmes cylindres servant à l'impression des ouvrages de même nature, il en résulte que quelque bien recouverts qu'ils soient, il se produit sur leur surface des dépressions provenant du relief des caractères ou des clichés des gravures; ces creux empêchent que la pression ne soit égale lorsque la feuille à imprimer passe sur la forme et nuit à la netteté de l'impression ; pour parer à cet inconvénient et pour mieux faire ressortir les parties noires de la vignette, on colle une épreuve de la gravure ou de l'ouvrage à imprimer sur un léger carton et on l'applique sur le cylindre de manière à ce que toutes les parties correspondent parfaitement avec les caractères ou avec la gravure; puis au moyen du tâtonnement et en collant de nouvelles épreuves ou des bandes de papier

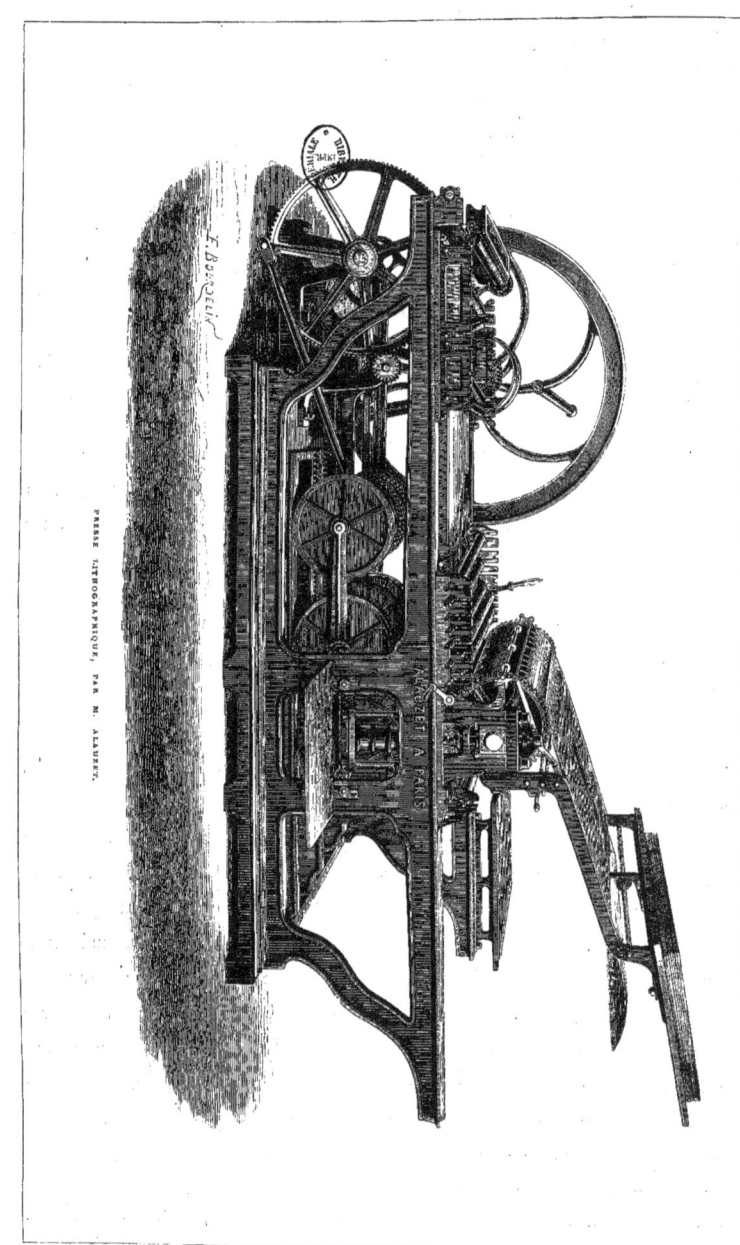

PRESSE LITHOGRAPHIQUE, PAR M. ALAUZET.

sur les parties qui ne viennent pas bien, on parvient à obtenir sur le cylindre un relief suffisant pour que l'impression soit claire, nette et que tous les tons de la vignette soient mis en valeur. C'est cette opération qu'on appelle la mise en train ; pour les ouvrages comme le nôtre et comme ceux que nous venons de citer, il faut une moyenne de sept heures avant que la mise en train soit achevée et que l'on puisse commencer à imprimer les bonnes feuilles.

Les presses à réaction pour les journaux ne permettent point de mise en train, parce que la forme contenant les caractères d'impression vient se placer alternativement sous les cylindres à deux différentes places : on est donc obligé de recouvrir les cylindres de manière à les rendre aussi lisses que possible ; mais ce genre d'impression laisse toujours à désirer.

La troisième est une presse lithographique qui réunit des perfectionnements très-importants dont les principaux sont :

Le mouillage mécanique et régulier qui peut s'augmenter ou se diminuer à volonté ;

Le placement facile de la pierre lithographique, qui s'opère à l'arrière de la machine sans le secours des pinces, contrairement à ce qui s'est fait jusqu'à ce jour ;

Le calage est également facile et permet de corriger les inégalités d'épaisseur sans qu'il soit besoin d'enlever la pierre : cette opération se fait au moyen d'un seul tour de manivelle.

La pression est fixe et élastique au moyen de coussinets.

Le pointage est mécanique et très-précis.

Le développement du chariot vers l'arrière de la machine facilite la préparation de la pierre et les soins qu'elle peut exiger.

Enfin, le mouvement destiné à soulever les rouleaux à un moment donné est disposé de telle façon que les rouleaux toucheurs et les mouilleurs sont soulevés du même coup et des deux côtés par une seule personne, soit qu'elle se trouve de l'un ou de l'autre côté de la machine.

Cette presse imprime également la typographie.

M. Alauzet avait exposé une machine à réaction à quatre cylindres pour l'impression des journaux, imprimant 6000 journaux à l'heure. Cette machine était aussi remarquable que celles que nous venons d'étudier et nous comprenons que le jury lui ait décerné une médaille d'or : ce n'était que justice.

'ART de la bijouterie et de la joaillerie est l'un des plus délicats et des plus charmants. C'est qu'il est naturellement féminin. C'est que le bijou est une partie de la femme. Il a été créé par elle et pour elle. Il est l'expression de son génie, de son caractère. Une femme sans parure est une femme incomplète. Une

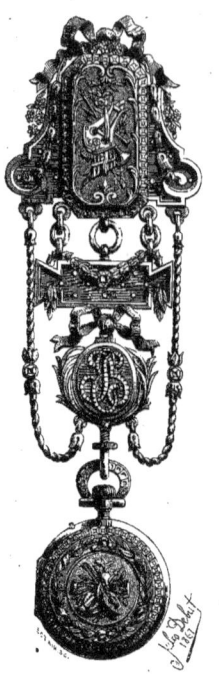

CHATELAINE LOUIS XVI, PAR BOUCHERON (MÉDAILLE D'OR).

femme qui a une perle à l'oreille ou un diamant dans les cheveux est plus femme qu'une autre. Quelle jolie tête ne gagne pas à être couronnée d'un beau diadème? quels sont les beaux yeux dont l'éclat perd à être voisin de l'éclat de l'or et des pierreries? quel cou sculptural souffre d'être enfermé dans un collier de rubis ou d'émeraudes? Belles ou seulement jolies, ou même seulement gracieuses, toutes les femmes acquièrent un degré de beauté de plus ou de charme en se parant. Et cela est tellement vrai qu'il en a toujours été

ainsi. N'avons-nous pas des bijoux de toutes les époques civilisées, des égyptiens, des étrusques, des grecs, des romains? et pour aller plus loin des bijoux indiens, chinois, japonais. La parure des femmes est un besoin universel et éternel.

Nous ne sommes pas de ceux qui mettent de parti pris et à tout propos le temps présent au-dessus des temps écoulés. Mais nous repoussons aussi l'exagération contraire. Non, le siècle actuel et surtout le présent règne ont été caractérisés par une sorte de renaissance générale de l'art industriel — pour ne parler que de ce dont il nous est permis de nous occuper ici.

Les perfectionnements innombrables apportés par les progrès de la science aux procédés de fabrication, perfectionnements dus à la mécanique ou à l'électricité, comme la galvanoplastie, le guillochage par la pile, etc., d'un autre côté les progrès de la science archéologique qui, il y a trente ans, n'existait encore qu'à l'état d'un fouillis inextricable d'erreurs et de préjugés, ces deux causes surtout ont bouleversé complétement l'art du joaillier.

Ajoutons que, grâce à l'épanouissement de la vérité archéologique, au développement du goût pour la curiosité, à l'éclectisme éclairé qui en est résulté et qui a fait « admettre » toutes les productions du passé qui avaient un côté vraiment artistique, le moyen âge aussi bien que la Renaissance, le Louis XVI et le Louis XV aussi bien que le Louis XIV, — on est arrivé à des créations qui sans doute ne sont souvent que des imitations pures, ou la plupart du temps que des combinaisons de genres et de styles divers, mais qui toutes ont un caractère et portent la marque d'un goût véritable.

Ainsi, nous faisons des bijoux étrusques et nous en fabriquons d'égyptiens. Eh bien, quoique nous n'ayons pu découvrir les procédés dont les anciens se servaient pour fabriquer les petites pièces si menues qui composent leurs colliers, ni les moyens qu'ils employaient pour exécuter certains détails minutieux, néanmoins je ne crains pas de soutenir que nous faisons aussi bien qu'eux, je dirai même que notre exécution est plus parfaite et plus régulière. Et si l'on y regarde de près, si l'on veut y mettre une équité parfaite, on reconnaîtra qu'il en est de même pour bien des bijoux, des pièces d'orfévrerie, des bronzes et des meubles des dix-sept et dix-huitième siècles. J'excepterais cependant volontiers de cette assertion générale ce qu'on appelle les « boîtes, » tabatières, boîtes à mouches, etc., de cette époque : j'en connais dont la netteté de faire ne saurait être surpassée.

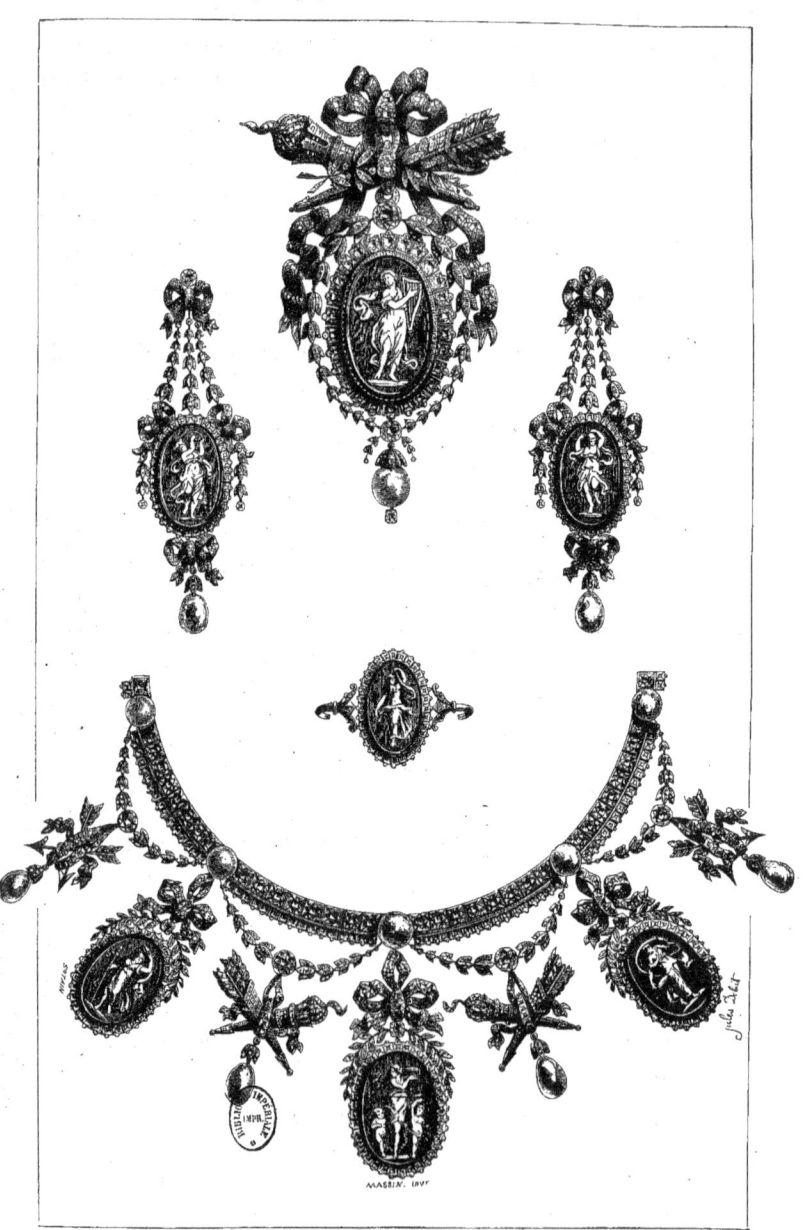

PARURE LOUIS XVI, PAR BOUCHERON (MÉDAILLE D'OR).

On m'objectera que la netteté supérieure que j'attribue aux productions contemporaines est un excès de qualité, un défaut par conséquent ; qu'elle donne de la raideur, de la monotonie, de la froideur aux objets, et qu'un léger désordre, un peu de mouvement et de liberté, révélant la main de l'homme donnent plus de vie à un objet. L'objection est sérieuse et spécieuse ; mais c'est affaire d'appréciation et de goût personnel ; je maintiens donc mon dire.

A ces divers points de vue, nous ne craignons pas de dire que la bijouterie la plus parfaite sous tous les rapports est la bijouterie française. — Mais arrêtons-nous ici et expliquons-nous de cette assertion qui pourrait déplaire aux étrangers. Ce mot de supériorité appliqué à notre pays, est revenu bien souvent sous notre plume à propos de diverses industries. En principe qu'y a-t-il là d'étonnant ? Il est évident *à priori* qu'un grand pays comme la France, avec son passé et dans son état de civilisation raffinée, doit avoir de nombreuses supériorités sur ses voisins. Il est, en outre, incontestable que l'élégance et le goût sont notre apanage, et que par conséquent dans toutes les industries où le goût tient une grande place nous devons être les maîtres, nous devons l'emporter sur les peuples du Nord, un peu froids, un peu raides, un peu lourds, et sur les peuples du Midi, un peu négligeants et un peu pompeux. Ce n'est donc pas par l'effet d'une pure vanité, de cette vanité qui aussi est un des traits de notre caractère, que nous nous sommes si souvent proclamés les premiers à l'Exposition universelle. D'ailleurs nous avons pour nous le suffrage des étrangers qui formaient le jury international, et qui nous ont tant de fois décerné les plus hautes récompenses.

Donc en matière de bijouterie et de joaillerie, nous ne craignons aucune comparaison avec le passé ni avec nos voisins.

Mais il est temps de parler des chefs-d'œuvre que nous reproduisons ici.

Ils étaient exposés par M. Boucheron et lui ont valu la médaille d'or.

Notre première gravure représente une châtelaine, garnie de sa montre, de style Louis XVI, qui rappelle les beaux spécimens de cette époque ; la ciselure est remarquable dans les détails ; un semé de roses incrustées dans le fond guilloché de la montre présente une nouveauté d'un goût exquis. Le chiffre de la propriétaire de ce joli bijou est modestement relégué au second plan, laissant ainsi en valeur la partie saillante qui porte des attributs de style Louis XVI, ciselés avec une finesse inouïe.

La riche parure de camées que représente notre gravure est montée avec

MIROIR STYLE RENAISSANCE, EN ÉMAIL, BOUCHERON (MÉDAILLE D'OR).

brillants et perles dans le style Louis XVI. Les pierres sont de toute beauté ; les camées, gravés par Bissinger, sont de véritables œuvres d'art ; le dessin général se recommande suffisamment à première vue pour que nous n'ayons pas à y insister ; mais ce qui est parfait, ce sont les petits trophées composés de carquois, arc et flèches qui pendent entre les camées du collier, et qui sont heureusement rappelés au sommet de la broche qui est magnifique.

PLUMES EN BRILLANTS, PAR BOUCHERON (MÉDAILLE D'OR).

Le miroir à main, de style Renaissance, qu'avait exposé M. Boucheron, est une pièce unique pour les émaux transparents ; ils encadrent le miroir qui est en cristal de roche ; le manche est repercé et ciselé ; c'est le dernier mot de la ciselure. Les parties ciselées sont mates et forment un charmant contraste avec l'éclat des émaux, rehaussés eux-mêmes de diamants, de perles et de rubis ; ces émaux sont d'une netteté dans les divisions, d'une diversité de nuances qui ne laissent rien à désirer. Lorsque l'on se regarde et que le miroir se trouve interposé entre le jour et la personne qui se mire, les émaux produisent un effet aussi charmant que celui des vitrages dans les édifices orientaux.

Les deux plumes en brillants que nous reproduisons sont d'un dessin heureux et naturel. L'effet doit en être admirable lorsque ces plumes, placées

dans la coiffure en guise d'aigrette, se balancent gracieusement aux mouvements de la tête. Le nœud qui les relie offre aussi des lignes élégantes qu'accentué l'éclat des magnifiques brillants qui le recouvrent ; ce joli bijou a l'immense avantage de pouvoir se démonter et de permettre de se servir séparément soit d'une des plumes, soit du nœud en brillants.

Outre ces belles pièces, la vitrine de M. Boucheron contenait, indépendamment de deux boutons en brillants d'une valeur de 450 000 fr., un choix remarquable de jolis bijoux de fantaisie, parmi lesquels nous citerons particulièrement ceux sur or rouge repercé ; ces derniers bijoux sont appelés au plus grand succès et nous devons en féliciter M. Boucheron qui les a créés il y a quelques années.

Avant de finir il nous reste à mentionner un magnifique service à café en vermeil avec émaux et de genre étrusque. Cet objet a malheureusement passé inaperçu, la vitrine d'orfévrerie de M. Boucheron étant très-mal placée.

Nous devons d'autant plus le regretter que la disposition des plateaux était des plus originales et des plus neuves, et que M. Boucheron s'était payé le luxe de faire faire pour chacune des tasses des émaux d'un dessin différent ; ces émaux très-remarquables étaient noir et rouge laissés sur le mat.

Du reste tous les objets exposés par M. Boucheron étaient remarquables comme exécution, et du goût le plus pur et le plus élevé ; ils justifient pleinement la haute récompense que le jury a décernée à cet honorable fabricant qui en était cependant à son premier début comme exposant.

A Providence, en donnant aux Anglais une dose de bon sens plus forte qu'aux autres peuples, un esprit essentiellement pratique, n'a pas permis qu'ils fussent artistes dans toute l'acception du mot : l'Angleterre ne compte pas de grands peintres, de grands architectes, de grands musiciens, bien qu'elle ait des sculpteurs éminents dans le passé comme dans le présent et des écrivains et des poètes immortels, Shakespeare, par exemple, qui est égal à n'importe quel génie, en supposant qu'il y ait des génies qui soient ses égaux. Ainsi, dans les lettres, les Anglais n'ont rien à envier à personne ; dans les autres arts ils sont inférieurs. Nous expliquons cela par le caractère prin-

cipal que nous venons de leur attribuer : sans doute la poésie, le drame, le roman sont des fictions, des créations imaginatives comme le tableau, la statue, l'édifice, la symphonie, et si l'âme d'un peuple peut, dans une de ces régions, s'élever jusqu'aux plus hauts sommets de l'invention humaine, comment se ferait-il qu'elle ne le pût pas dans toutes? C'est qu'en littérature, l'effort est comparativement facile; en peinture, il doit être plus grand.

C'est ainsi que les Anglais n'ont jamais eu et n'auront jamais de grandes

LE MOULIN, PAR CONSTABLE.

peintures. Ils n'ont eu jusqu'ici et ils n'auront jamais que de cette peinture qui (ne la dédaignons pas, son importance est encore assez grande) a encore un côté pratique : le genre, qui raconte une histoire et même porte une leçon morale, comme les œuvres de Hogarth, et, à un degré moins littéraire, de Wilkie; le paysage, qui représente la vie anglaise, qui est l'Angleterre; et le portrait. Quant à la grande peinture d'histoire, c'est en vain que nous en avons cherché un exemple en Angleterre et en Écosse : nous avons bien vu de vastes toiles portant des figures de grandeur naturelle dans des costumes historiques, mais de peinture, jamais.

Le paysage anglais représente bien l'Angleterre. A l'exception de Turner qui faisait avec puissance des paysages de fantaisie, les peintres anglais n'aiment et ne savent représenter avec fidélité que les prairies de cette Angleterre

plus verte peut-être que la verte Érin et à coup sûr mieux cultivée : le pré, l'eau, le moulin, la route, les arbres indigènes, la barrière formée traditionnellement de planches parallèles retenues par une poutre en diagonale, la haie vive, le beau bétail paissant tranquillement, le charretier en culotte courte, le ciel un peu gris et chargé de riches nuages, voilà ce qu'ils excellent à rendre ; ils saisissent mieux que personne le caractère de ces spectacles, ils en perçoivent les accents, ils se pénètrent de cette harmonie particulière, et ils la font passer avec toute sa saveur et toute son intensité sur leurs toiles. Le faire de l'artiste lui-même porte la trace de cette manière de sentir et de voir. Ce n'est pas d'une main rapide et légère qu'il traduit ces sensations et ces sentiments, c'est avec sincérité, avec patience, avec soin, et sa peinture est solide et simple comme le sol, la végétation et les animaux de la vieille Angleterre.

Tel est le *Moulin* de Constable que nous empruntons à une publication de premier ordre qui figurait avec honneur à l'Exposition universelle, l'*Histoire des peintres*.

N sait que les caractères essentiels et nécessaires de toute œuvre d'art sont l'unité dans la variété, et l'harmonie : composition d'un tableau, agencement des masses colorantes et des lignes, disposition des contours et des masses d'une statue, ordonnance d'une construction quelconque et de son ornementation, tout l'ensemble et les détails de la création artistique sont soumis à cette loi.

On comprendra sans peine que la décoration extérieure d'un édifice, d'une construction quelconque, d'une habitation, si simple qu'elle doive être, que l'ornementation et le mobilier soient soumis à cette même règle. Pour l'ornementation à demeure, cela est de toute évidence, car celle-ci fait partie intégrante de l'œuvre architectonique. Pour la partie meuble, cela n'est pas plus contestable, quoique beaucoup moins pratiqué.

Oui, s'il s'agit d'une église, d'un palais législatif ou de tout autre édifice public, il est clair que la décoration et les meubles devront être du même style et surtout du même caractère que l'édifice. Pour les habitations des particuliers, à moins qu'il ne s'agisse d'un château ou d'un hôtel, il est moins indis-

pensable que l'intérieur s'accorde absolument avec l'extérieur : si la façade d'une maison commune n'est pas d'une originalité extrême, il est loisible aux habitants du premier étage d'avoir un meuble Louis XVI, et à ceux du troisième, un meuble Napoléon III, — sous cette réserve expresse, toutefois, que les corniches et les ferrures du premier appartement seront du style Louis XVI et celles du dernier, modernes.

Dans le cas donc qui nous occupe, il est entendu que, sauf accord avec la décoration à demeure, on est complétement libre de choisir le style et l'époque de son mobilier. Mais il faut nous hâter d'ajouter que, le choix fait, l'exercice de la liberté est épuisé. On se trouve, dès ce moment, en présence d'exigences inflexibles. Il faut que le mobilier dans son ensemble constitue à son tour, et strictement, une unité artistique. Il faut que les meubles dans leur dessin et dans leur décor, dans leurs sculptures, dans leur couleur, dans leur dorure, dans leur polissure ou dans leur matité, dans les étoffes qui les complètent, forment chacun une œuvre d'art, et forment, pris tous ensemble, une œuvre d'art avec les tapis, avec les tentures, avec les rideaux, avec les bronzes. Il faut qu'en entrant dans un salon on soit frappé dans le même sens, on reçoive les mêmes impressions de tous les objets qu'on aura sous les yeux. C'est alors seulement que l'on dira non sans émotion : « Que cela est beau! » parole que l'on ne prononce jamais sincèrement qu'en présence d'une véritable *unité* artistique.

Mais ce n'est pas assez. Nous venons de dire que l'on était libre de choisir le style et l'époque de son ameublement, nous nous sommes un peu aventuré. Il faut encore que ce style et ce mobilier soient en harmonie avec le genre de vie que mène la personne qui va s'en entourer, avec sa profession si elle en a une, avec son milieu, avec la société qu'elle reçoit. Un peu de sévérité conviendra au mobilier d'un magistrat ou de tout autre fonctionnaire, ou d'un savant; chez un artiste, chez une femme jeune et élégante, il faudra des objets riants.

Avons-nous tout dit? Non : plus on y songe, plus on voit combien est complexe et délicate la question de l'ameublement. Voici encore des restrictions qui s'imposent à nous : les dimensions du lieu, son orientation même, la complexion et l'âge de la maîtresse de la maison que tels ou tels reflets embelliront ou feront pâlir, sont encore des données dont il faut tenir compte.

Ces considérations nous sont suggérées par ce fait qui nous paraît considérable : M. Henri Fourdinois, celui dont nous pouvons dire qu'il est le pre-

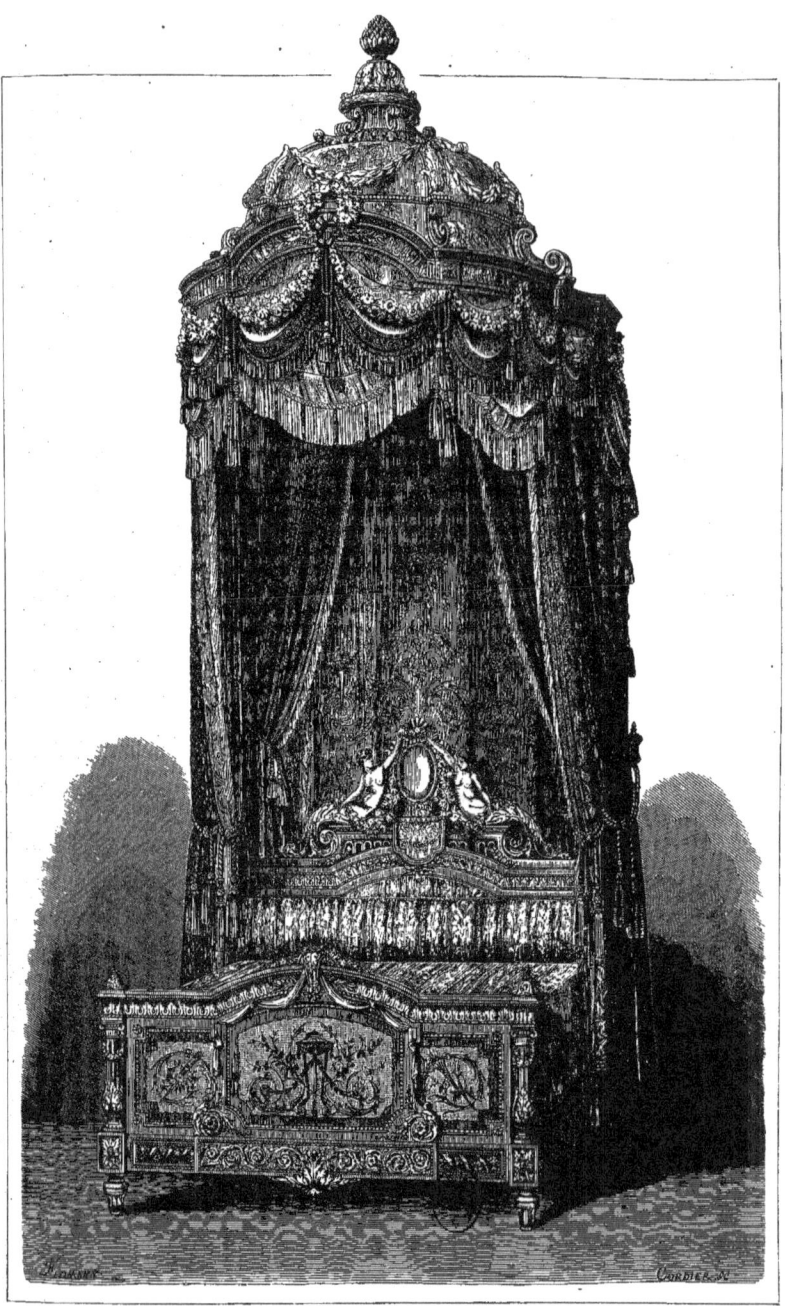

LIT STYLE LOUIS XVI, PAR FOURDINOIS (GRAND PRIX).

mier de son industrie, puisqu'il a obtenu, l'an dernier, le grand prix pour meubles et tapisserie, et que sa maison est la seule à laquelle aient toujours été décernées les premières récompenses à toutes les expositions universelles, M. Fourdinois comprenant bien (et d'autant mieux qu'une longue expérience le lui avait démontré chaque jour) l'importance de l'association étroite des diverses industries qui concourent à l'ameublement, les embrasse toutes aujourd'hui. Tous ses meubles sont construits d'après ses compositions et entièrement achevés sous sa direction. Et quand nous parlons de meubles, nous n'entendons pas seulement les bois: il fournit aussi les étoffes dont il fait exécuter lui-même les modèles, qu'il donne ensuite aux fabricants spéciaux; il met aussi en œuvre celles qui lui sont fournies directement. Il en est de même des ornements accessoires, tels que garnitures de croisées, bronzes d'ameublement, etc. On voit quel avantage il résulte de cette manière de procéder pour ceux qui ont recours à son talent: ils sont ainsi dispensés de s'adresser successivement à cette foule de coopérateurs, sculpteurs, tapissiers, ébénistes, etc., qu'il est absolument impossible à un particulier de faire marcher rigoureusement ensemble: un homme de l'art seul peut les diriger vers un résultat commun, et seul a l'autorité nécessaire pour leur imposer sa volonté et les inspirer tous du même esprit par une surveillance qui les suit jusqu'à l'entier achèvement du travail. Du reste, il faut le dire, un mouvement s'est produit dans cette direction, et l'on préfère généralement aujourd'hui s'adresser aux fabricants plutôt qu'aux tapissiers, qui ne sont que de simples intermédiaires.

Le chef-d'œuvre que nous avons gravé, ce lit Louis XVI qui a fait l'admiration, nous pourrions presque dire du monde entier, tant pour la majesté de sa composition que pour l'invention heureuse, la grâce et la perfection des détails, est en bois doré avec des panneaux en tapisserie d'Aubusson de tons délicats, dans le petit dossier. Le fronton du grand dossier porte un médaillon destiné à recevoir un chiffre ou un blason. Au chevet s'élèvent deux pilastres avec chutes de fleurs; ils supportent la coupole qui est formée de côtes de soie brodée avec arêtes en bois doré. Dans le fond, des rideaux de soie brochée sont relevés et laissent voir un rideau brodé à la main. A défaut de la couleur que nous avons le regret de ne pas pouvoir reproduire, nous recommandons à l'attention la plus soutenue, à l'étude du lecteur la composition et le dessin de toutes les parties de ce meuble qui est un modèle parfait du goût le plus pur.

LES MERVEILLES DE L'EXPOSITION. 73

Il y a une vingtaine d'années environ une révolution s'opéra dans la fabrication des papiers peints. L'impression au rouleau venait de faire son apparition dans l'industrie française. Le travail à la main était remplacé par la machine, et les papiers peints communs allaient

DÉCOR STYLE LOUIS XVI, FABRIQUÉ A LA MÉCANIQUE, PAR ISIDORE LEROY (MÉDAILLE D'OR).

bientôt pouvoir abandonner les tons criards et les dessins informes que quelques auberges de village ont tenu cependant à conserver sur leurs murs.

Le travail à la planche ou à la main n'a point été complétement abandonné toutefois, car le travail à la machine présente un inconvénient sérieux :

celui de fondre légèrement les couleurs qui, mises l'une sur l'autre sans action de séchage, se mêlent ensemble, et forment un lavis qui souvent fait perdre sa forme au dessin et lui ôte une grande partie de sa valeur.

D'un autre côté, le travail à la mécanique l'emporte de beaucoup sur la fabrication à la planche pour les papiers connus sous la dénomination de *papiers rayures* et *algériennes*; pour ces papiers, quelque grande que fût l'habileté de l'imprimeur, on ne pouvait éviter des défauts plus ou moins saillants dans les raccords des bandes.

Il en est résulté que la plupart des fabricants se servent des deux systèmes, et que pour certains décors d'appartement du genre riche, ils les emploient conjointement.

C'est à M. Isidore Leroy que revient l'honneur d'avoir le premier fait valoir la fabrication à la machine, qu'il modifia et qu'il perfectionna par l'addition d'un nouveau système. De perfectionnements en perfectionnements, M. Leroy a élevé cette fabrication à un degré qui a fait dire à MM. les ouvriers délégués par les imprimeurs en papiers peints, dans leur rapport adressé à la Commission d'encouragement : « M. Isidore Leroy a amené cette fabrication à un résultat où il peut être dit que le papier à la mécanique est arrivé à son apogée de perfection.

« D'une seule machine, mue à bras, qu'occupait M. Leroy, en 1835, cet industriel est parvenu actuellement à en occuper vingt-cinq, plus deux machines à vapeur à imprimer à huit, dix et douze couleurs, des fonceuses, des accrocheuses, etc., etc.

« Nous avons visité les ateliers de la maison Leroy, et nous pouvons affirmer que cette manufacture peut être placée en première ligne pour son genre de travail et pour les soins apportés dans le perfectionnement de la fabrication.

« N'oublions pas de mentionner que la maison nommée ci-dessus occupe vingt-cinq imprimeurs à la planche. »

Nous n'ajouterons rien à ce jugement, et nous allons parler des deux décors que nous avons reproduits afin de rendre sensibles à nos lecteurs les difficultés vaincues par M. Leroy et le degré de perfection auquel il est parvenu dans sa fabrication.

Notre première gravure représente un décor Louis XVI d'un style très-pur. La sobriété des détails n'en exclut pas cependant la beauté et le bon

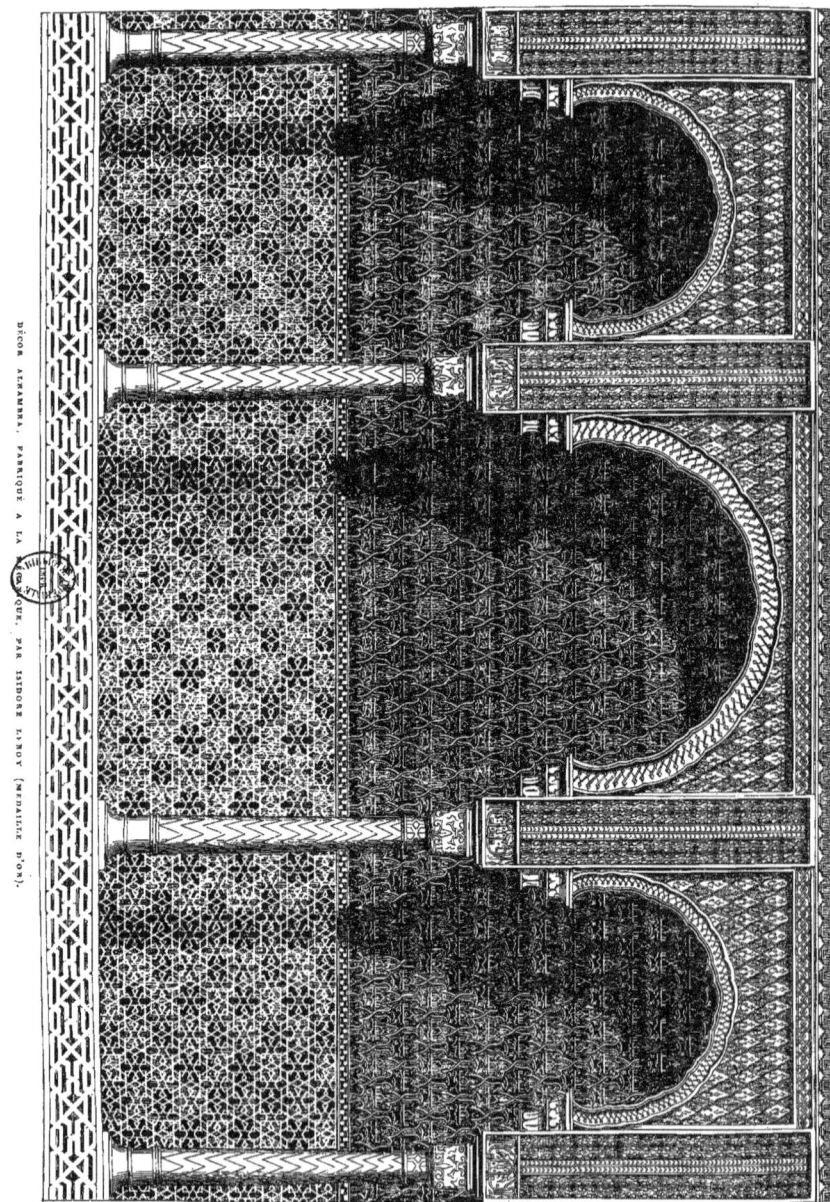

DÉCOR ALHAMBRA, FABRIQUÉ A LA ... QUE, PAR ISIDORE LEROY (MÉDAILLE D'OR).

goût ; ce travail exclusivement obtenu par la machine, présente beaucoup de difficultés à cause de la finesse des détails et des soins exigés pour obtenir une harmonie parfaite dans les teintes.

C'est le premier résultat obtenu dans ce genre de décoration imitant l'article riche, qui se trouve placé ainsi dans des conditions de prix le rendant accessible à toutes les fortunes.

Notre seconde gravure représente un décor Alhambra qui a été fort remarqué. Ce décor est produit par une réunion de divers dessins de même style, combinés pour former un ensemble de grande décoration. C'est une idée complétement nouvelle appliquée à la décoration des papiers peints à bon marché.

L'exécution de ces dessins par la machine donne à ce travail un mérite particulier qu'on ne saurait méconnaître ; la multiplicité des détails avait exclu jusqu'à ce jour ce genre de travail de ceux exécutés à la mécanique, et le travail à la main avait seul osé aborder ce genre d'impressions.

Si à ces travaux importants nous ajoutons la série de papiers ordinaires nommés demi-fins qui étaient remarquables comme coloris et comme teintes de fond, d'un goût charmant, on ne s'étonnera pas que le jury international ait récompensé les efforts de M. Isidore Leroy en lui accordant la médaille d'or.

IEN n'est plus difficile à faire accepter qu'un progrès. La routine est chose naturelle à l'homme, elle est tentante pour sa faiblesse et pour sa paresse. Aussi conçoit-on, à la rigueur, que lorsqu'elle est soutenue par des intérêts qu'une innovation menace, elle résiste avec ténacité. Ainsi s'explique l'allégation de tant de motifs naïfs et risibles qui se dressent devant les plus belles découvertes pour les étouffer.

Parmi tous les arguments émis contre les diverses créations du genre humain, nous ne pouvons nous empêcher de citer celui qu'on a opposé à l'invention de l'imprimerie. On a dit qu'on ne pouvait tolérer la création d'une industrie qui ruinerait celle des copistes ! De nos jours, en 1823, une pétition adressée à la chambre des députés demanda « la prohibition de l'u-

sage du gaz hydrogène en France, à cause du tort qui en résultait pour les négociants, les fabricants d'huile et les cultivateurs de graines oléagineuses. »
Enfin, aujourd'hui même, en 1868, on en est encore à discuter, dans nous ne savons quel congrès démagogique, l'utilité, les avantages et la légitimité des machines !

Mais, soit : c'est la loi ; en ce qui concerne les inventions qui doivent nécessairement produire une crise, nous admettons ces résistances. Où nous ne les comprenons pas, c'est en présence d'une industrie qui, sans nuire à personne, répond à un besoin qui avant elle ne pouvait être satisfait.

Telle est l'industrie du zinc d'art.

Le bronze est cher, le zinc est bon marché. Le zinc met à la portée de tout le monde des œuvres d'art, qui sans lui seraient absolument interdites aux personnes qui sont dans une situation modeste. N'y a-t-il pas là un service immense rendu à la masse du public? Le domaine de l'art ne se trouve-t-il pas par là étendu à des régions qui lui étaient fermées ? L'industrie du zinc est un des meilleurs agents de la popularisation, et de la démocratisation de l'art (qu'on nous passe ce mot barbare). Et les conséquences de ce bienfait sont considérables et nombreuses. Nous n'exagérons rien en disant qu'elles sont morales et sociales. L'art adoucit les mœurs en formant le goût, il donne du charme au foyer et invite à y rester.

Avec ceux qui contesteraient ces prémisses, nous n'avons pas à discuter.

Si toutefois on vient nous dire : « Mais êtes-vous bien sûr que le zinc rende service à l'art? Ne croyez-vous pas au contraire, qu'en répandant dans la foule des œuvres d'une qualité imparfaite, inférieure, il propage au contraire le mauvais goût, qui est pire que l'absence de goût? » A cette question sérieuse nous devons une réponse.

Nous le reconnaissons, le bronze est supérieur au zinc. Et à ceux qui n'ont pas besoin de compter, nous conseillerons de préférence l'acquisition d'objets en bronze, tant à cause de la beauté que de la durabilité de la matière. Mais aux personnes moins favorisées du sort, nous dirons sans hésiter : « Prenez du zinc, et il vous donnera en somme toutes les jouissances que l'art peut procurer. Aujourd'hui le choix des modèles et la perfection de l'exécution *ne laissent rien à désirer.* »

Il faut dire qu'il a fallu à MM. Blot et Drouard vingt-deux ans de constance : leurs travaux remontent à l'origine de l'industrie du zinc, à l'époque où l'on

imagina de couler le zinc dans un moule en cuivre, procédé sur lequel repose toute l'industrie du bronze d'imitation. En 1862, ils exposaient déjà à Londres, avec quelques autres de leurs confrères, des produits supérieurs par leur distinction et leur finesse et dont le succès ne contribua pas peu à faire accueillir du public le bronze d'imitation.

La pièce que nous avons gravée donnera une excellente idée des zincs d'art de ces exposants. C'est une grande coupe, presque une vasque, en agate, supportée par une statue grecque sur un pied à trois griffes, en bronze (imitation) vert antique. Nous le répétons, la netteté des détails et la pureté des lignes sont parfaites. Quant au sujet, qui est dû à l'un de nos bons sculpteurs, il est d'un style excellent et même sévère. La figure et les ornements semblent appartenir à cette époque de l'art grec où, arrivé à son plein développement, il avait encore conservé quelque chose de la fermeté archaïque.

Il en est ainsi du moins pour certaines productions, pour celles des fabricants qui, par leur sentiment artistique et leur amour de l'art, par leur vues élevées et, disons-le hautement, désintéressées, sont parvenus, à force de courage, de persévérance et de recherches, à faire d'une industrie fort vulgaire à l'origine, une industrie incontestablement et purement artistique.

Au début en effet, il y a de vingt à vingt-cinq ans, on ne faisait en zinc que des petits sujets grossiers, bons à mettre avec des pendules de pacotille dans des chambres d'auberge. Nous sommes bien loin aujourd'hui de cet état de choses.

Aujourd'hui, les plus beaux modèles de l'antiquité grecque ou pompéienne, de la Renaissance et des derniers siècles, figurent dans le répertoire de l'industrie qui nous occupe. Encore ne faut-il pas oublier tant de créations charmantes que nos artistes ont mises au monde, spécialement en vue du commerce. Que d'œuvres gracieuses, qui sont comme la menue monnaie du talent de nos maîtres! Et c'est encore là un des bons côtés de cette multiplication des objets d'art, du besoin qu'elle fait grandir en le satisfaisant : aujourd'hui les meilleurs de nos sculpteurs trouvent un débouché nouveau et vaste.

Mais ce n'est pas assez d'avoir de bons modèles, il faut qu'ils soient reproduits avec fidélité, respectés dans leur forme, dans leurs moindres détails, comme dans leur style, dans leur caractère, dans leur tournure, dans leur esprit, dans leur physionomie, dans leur couleur. Il faut en un mot que l'œu-

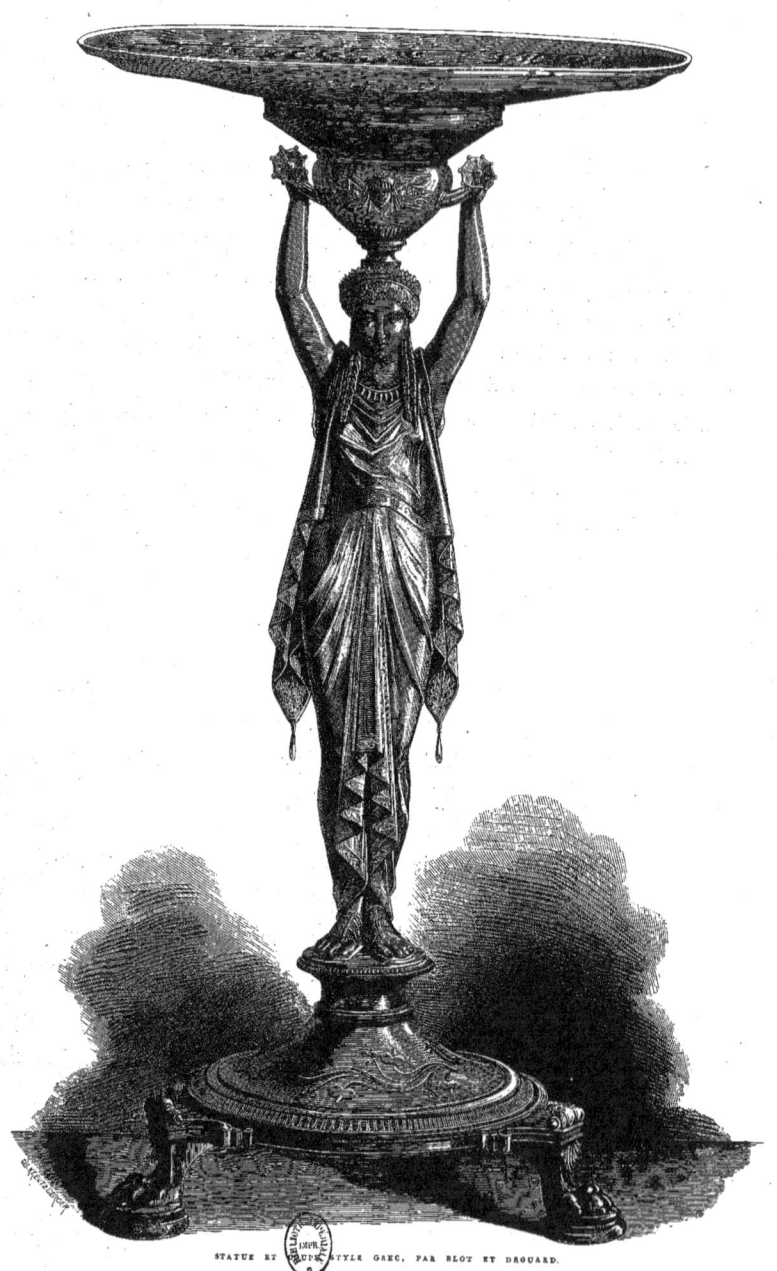

STATUE ET COUPE STYLE GREC, PAR BLOT ET DROUARD.

vre ne soit pas une copie glacée, mais une répétition vivante, qui ait la vie du premier original lorsqu'il est sorti parachevé des mains de l'auteur.

C'est à cette perfection que l'on est enfin parvenu. Du moins tels sont les résultats qu'ont obtenus deux fabricants dont le rapport du jury international a placé la maison à la tête de celles qui ont le plus contribué à l'accomplissement des progrès réalisés dans leur industrie, MM. Blot et Drouard, qui ont obtenu à l'Exposition universelle de 1867 la médaille d'argent, la plus haute récompense qui ait été accordée au zinc.

Nous avons examiné avec la plus grande attention les diverses productions de MM. Blot et Drouard. Elles nous ont paru se caractériser d'abord par un choix de modèles dirigé par le goût le plus éclairé. A côté d'œuvres qui s'adressent à tout le monde, nous avons remarqué notamment des statuettes et des vases de style antique auxquels un archéologue exigeant n'aurait rien trouvé à redire au point de vue de l'exactitude, et des œuvres de la Renaissance auxquelles rien ne manquait de la grâce des originaux. Parmi les contemporains aussi nous avons reconnu le faire de nos meilleurs artistes. Pour l'exécution elle est hors ligne. Point de détails négligés; surtout point de lignes pesantes et molles. Partout, au contraire, de la finesse, de la pureté et un fini irréprochable. Ici, de petits bas-reliefs s'enlèvent nettement sur le fond; là, une petite frise à relief doux court le long de la panse d'un vase, vive et franche; ailleurs, c'est un lierre qui, malgré sa faible saillie, se dessine avec clarté. On le sait, l'une des grandes difficultés que le fabricant de zinc a à vaincre, et l'un des principaux griefs que l'on a eus contre lui, c'est la mollesse, l'empâtement. Eh bien! à force de patience, MM. Blot et Drouard sont arrivés à découvrir un moyen de surmonter cette difficulté d'une façon absolue. En résumé, ils sont arrivés à ce point que souvent il serait impossible de distinguer un de leurs zincs d'un bronze. Nous citerons sous ce rapport leurs oiseaux : le fini du plumage est tel qu'il semble être dû à une belle fonte complétée par une habile ciselure (ces zincs sont pourtant vierges de toute réparure).

Si MM. Blot et Drouard n'ont point encore atteint à l'extrême perfection à laquelle ils parviendront certainement en persévérant dans la voie qu'ils se sont tracée, du moins les résultats qu'ils ont obtenus comme finesse d'exécution et pureté de style sont remarquables et dignes d'éloges. Ajoutons en terminant qu'ils ont fait disparaître le grand défaut que l'on reprochait au zinc d'art : celui d'être fragile.

'ART de l'opticien exige des connaissances si approfondies et si variées, que d'habitude la plupart des praticiens qui prennent ce titre s'en tiennent à ce qu'en termes de pratique on appelle la partie optique. Quelques-uns cependant, mais en très-petit nombre, traitent également la partie mécanique et la division des cercles.

Parmi ces derniers, et en première ligne, nous devons ranger M. Secretan, qui, grâce à une longue pratique acquise dans ces gen-

CERCLE MÉRIDIEN, PAR SECRETAN (MÉDAILLE D'OR).

res de travaux par des ouvriers d'une habileté telle qu'ils sont parvenus à manier le métal et le verre avec la même habileté et la même perfection, est parvenu à réunir dans un même établissement des spécialités aussi distinctes et aussi multiples.

Et ce n'est point à tort que nous parlons de l'habileté de ces ouvriers, qui doivent posséder un tact tellement subtil, qu'il leur permette d'opérer sur

des quantités à peine appréciables ; c'est ainsi que pour la construction des grands objectifs, qui est certainement une des opérations les plus délicates de l'art de l'opticien, les procédés pratiques employés pour la construction des surfaces sont loin d'être suffisamment exacts, et que le tact seul de l'ouvrier doit y suppléer.

Nos lecteurs seront sans doute étonnés lorsque nous leur dirons que dans le polissage des objectifs, un millième de millimètre de plus ou de moins peut entacher cet objectif d'un défaut grave, et que c'est cependant la moitié de cette quantité ou un deux-millième de millimètre qu'il faut enlever sur la surface pour arriver à un bon résultat.

M. Secretan avait eu l'heureuse idée de demander à M. Léon Foucault de lui apporter sa part de collaboration, et de venir appliquer dans ses ateliers les nouvelles méthodes optiques qui lui étaient propres; la mort de M. Léon Foucault est malheureusement venue rompre cette collaboration, qui avait déjà produit des objectifs d'une perfection et d'une précision éminemment remarquables. Un examen des instruments exposés par M. Secretan donnera du reste à nos lecteurs la mesure de l'habileté de cet honorable praticien.

Notre première gravure représente un cercle méridien qui a été très-admiré par les hommes pratiques ; cet instrument est d'une construction telle qu'il réunit les fonctions de cercle mural et de lunette méridienne.

Il peut être employé utilement par les astronomes pour déterminer les ascensions et les déclinaisons des astres observés, et par les géographes pour déterminer les longitudes et les latitudes.

La lunette de cet instrument a $0^m,61$ d'ouverture et $0^m,78$ de longueur focale principale. Elle est munie d'un micromètre à six fils, dont cinq fixes et un mobile pour les observations au pôle. L'espace compris entre deux fils fixes voisins correspond à cinq secondes d'angle ou dix secondes de temps, ce qui, pour la longueur focale de l'objectif, correspond à une longueur d'arc de 89 centièmes de millimètre.

Le fil mobile, conduit par une vis, à pas parfaitement régulier, se transporte d'un fil fixe à un autre chaque fois qu'elle a fait trois tours. Un peigne, de denture semblable à celle de la vis, et placé dans le plan du réticule, permet de compter directement le nombre de tours opérés par la vis; les fractions, c'est-à-dire les minutes, secondes et fractions de secondes, sont indiquées par un système de tambours divisés.

Un oculaire coudé, d'une construction ingénieuse, facilite les observations au zénith. Cet oculaire présente de grands avantages sur ceux qui ont été construits jusqu'à ce jour, et qui, on le sait, empêchent le recours aux forts grossissements, lorsque le prisme est interposé entre les deux lentilles, ou forcent à écarter l'œil de la bonnette, si le prisme est situé en dehors.

Le cercle, divisé en 4320 parties, représentant chacune 5 secondes d'an-

GRAND THÉODOLITE, PAR SECRETAN (MÉDAILLE D'OR).

gles, a 50 centimètres de diamètre, et les lectures se font au moyen de quatre puissants microscopes formant des repères fixes et indépendants.

Ces microscopes étant munis de micromètres à tambours divisés, il est facile de mesurer la demi-seconde.

Le pas de la vis de chaque micromètre est de 26 centièmes de millimètre par tour, et il faut en faire six pour que les fils servant au pointage et placés dans le champ du microscope passent d'une division du cercle à la suivante, se déplaçant ainsi de cinq minutes.

Le tambour fixé sur la vis étant divisé en 100, il s'ensuit que chacune de ses divisions correspond à une demi-seconde.

La division du cercle, examinée avec soin, ne laisse que peu à désirer et atteint à peu près à la perfection. L'on partagera notre avis, lorsqu'on saura qu'après de nombreux examens, on n'a pu constater une seule erreur dépassant deux secondes, c'est-à-dire que chacun des 4320 traits est rigoureusement à sa place à 2 millièmes de millimètre près, la seconde étant représentée sur un cercle de $0^m,50$ de diamètre par une longueur d'arc égale à $0^m,00121$.

L'éclairage des fils du micromètre et de la division sous les quatre microscopes se fait au moyen d'une lampe placée sur le prolongement de l'axe horizontal de l'instrument, lequel est percé d'outre en outre.

Un petit prisme, placé sur ce même axe et au point où il se croise avec l'axe de la lunette, reçoit la lumière de la lampe pour la renvoyer à angle droit sur les fils du micromètre. Une combinaison entièrement nouvelle de prismes et de miroirs à double courbure (portion de paraboloïde de révolution) reçoit et envoie la lumière de la même lampe Carcel sur les quatre portions de limbe à éclairer.

Deux doubles pinces adaptées aux deux montants de l'instrument pour les mouvements lents et l'arrêt en déclinaison sont aussi d'une construction parfaite et méritent d'être indiquées.

Chacune de ces pinces peut être transformée en un arrêt fixe, ou en une force agissant constamment dans le même sens comme la poussée d'un ressort, ou encore, en vis de rappels, le tout à l'aide du simple jeu d'un bouton.

Tous ces perfectionnements, très-importants dans la pratique, sont dus à M. Secretan.

Un télescope, miroir, verre argenté à monture équatoriale, attirait l'attention du monde savant, et c'était justice, car cet instrument était certainement le plus intéressant de l'exposition de M. Secretan. Le miroir a été parabolisé par les méthodes de M. Léon Foucault, il a 16 centimètres d'ouverture, 96 de foyer et supporte un grossissement utile de 320 fois. Les résultats obtenus prouvent surabondamment l'excellence de la méthode employée et l'habileté de la main qui l'a construit. La longueur focale d'une lunette de $0^m,16$ d'ouverture étant ordinairement de $2^m,60$ et son grossissement de 320 fois, l'on voit aisément combien l'emploi d'un télescope est plus facile, celui-ci étant huit fois moins volumineux.

Le télescope que M. Secretan avait exposé était accompagné de six oculaires de pouvoirs différents et construits d'après un nouveau principe qui permet d'augmenter considérablement le champ de vision. Cet instrument est monté équatorialement, c'est-à-dire qu'il est placé sur un pied dont l'axe de rotation principale, ou axe horaire, est parallèle à l'axe du monde par rapport au lieu où il doit être installé. Il est muni de cercles horaires et de déclinaison divisés avec vis sans fin, embrayage et débrayage pour les mouvements lents et prompts. C'est un véritable instrument d'observatoire de troisième ordre, un excellent instrument d'amateur.

Comme ce télescope est d'un prix assez élevé, M. Secretan en a construit un d'un modèle plus petit. Le miroir n'a plus que dix centimètres de diamètre et soixante de longueur focale. Le pied en fonte, d'une construction fort simple, est entièrement en métal.

A côté de ces deux instruments, se trouvaient deux magnifiques théodolites : l'un avec cercles de trente centimètres de diamètre, donnant les 5″ par quatre verniers : c'est celui que représente notre seconde gravure, et l'autre avec cercles de vingt-deux centimètres, donnant les 10″ également par quatre verniers.

Ces deux théodolites sont de modèles déjà connus et ils ne se recommandent que par la beauté de leur construction et le fini parfait du travail : ce qui nous fait supposer que M. Secretan ne les avait exposés que pour permettre aux membres du jury de s'assurer de la précision de la magnifique machine à diviser qu'il vient de construire et qui lui a demandé cinq années de travail. Nous voudrions pouvoir sortir du cadre dans lequel nous devons nous enfermer ici et donner quelques détails sur la construction de ce superbe outil, mais le sujet est trop intéressant pour n'être traité qu'à demi. Un nouveau modèle de théodolite inventé par M. A. d'Abbadie, et spécialement destiné à la géodésie expéditive, a également attiré notre attention. D'une construction excessivement simple, cet instrument a été construit de manière à résister aux chocs ; d'un transport facile, il deviendra nécessairement le compagnon de tous les voyageurs en exploration.

Parmi les instruments de géodésie, nous avons encore remarqué un *niveau à pinnules optiques* et un *nouveau calage de planchette*. Ces deux instruments sont appelés à rendre de grands services : le premier, par sa précision et son peu de volume ; le second, à cause du temps immense qu'il permet de ga-

gner lorsqu'on est sur le terrain, la planchette étant amenée à l'horizontalité par le simple jeu d'une vis, ce qui supprime radicalement les tâtonnements que nécessite l'emploi des autres systèmes.

La difficulté d'obtenir des matières *sans fils* est si grande, que M. Secretan n'avait pu obtenir que peu de temps avant l'ouverture de l'Exposition universelle les matériaux qui lui étaient nécessaires pour la construction des grands objectifs astronomiques qu'il désirait exposer, et, malgré l'activité déployée et la sûreté des méthodes employées, il n'a pu arriver à temps. Il a donc dû se résigner à ne soumettre à l'appréciation du jury international que trois objectifs astronomiques de petite dimension, qui n'étaient pas montés et qui n'ont pas même été essayés.

Il est vrai que M. Secretan n'avait plus à faire ses preuves, et que les admirables instruments qu'il a construits pour l'Observatoire impérial de Paris sont connus de tous les hommes pratiques. Le jury possédait donc tous les éléments nécessaires pour juger en parfaite connaissance de cause, et c'est à bon escient qu'il a décerné à cet habile opticien la médaille d'or, décision que l'Empereur a ratifiée en élevant M. Secretan à la dignité de chevalier de la Légion d'honneur.

ous pouvons le dire hautement et en tirer gloire, maintenant que les Anglais sont bien près d'être, par eux-mêmes seuls, nos égaux en matière d'orfévrerie : le niveau assez élevé auquel ils se sont longtemps tenus de 1840 à 1853 environ dépendait de ce que leurs modèles étaient l'œuvre d'artistes français. Dans la plupart des productions qui rentrent dans le domaine de ce qu'on appelle l'art industriel, on pouvait à cette époque reconnaître la marque de notre intervention, de notre génie, de notre esprit, de notre goût et de notre élégance. A vrai dire, nos voisins n'en faisaient pas un secret, et lorsque, en 1851, à la première Exposition universelle, nous-mêmes nous nous émerveillions de trouver en Angleterre tant de qualités artistiques que nous ne nous attendions pas y voir, on nous répondait en souriant : « La vérité est que cette maison emploie des artistes français. » Et il en était ainsi de l'orfévrerie, de la bijouterie (l'in-

fluence italienne se faisait aussi sentir dans cette industrie), de l'ébénisterie, bien lourde encore alors, et des toiles peintes.

COUVERTURE DE MISSEL EN PLATINE REPOUSSÉ, PAR HUNT ET ROSKELL (MÉDAILLE D'OR).

Depuis, que s'est-il passé ? Le concours universel de 1851 a troublé les Anglais, et leur infériorité vis-à-vis de nous les a émus; les progrès qu'ils ont accomplis dans les quatre années suivantes les ont encouragés, et, en 1862, ils se

sont très-dignement rapprochés de nous. Et surtout, fait capital, le terrain qu'ils ont gagné en dernier lieu, l'a été presque entièrement avec leurs propres ressources. Les expositions ont donné aux industries artistiques, plus peut-être qu'aux autres, une impulsion vigoureuse en Angleterre. On s'est préoccupé de fonder des maisons et des collections contenant les plus beaux modèles que le monde ancien, moyen ou moderne ait produits; on a créé un nombre énorme d'écoles de dessin ; on a fait des livres, des cours, des conférences, des tournées; et, au bout d'un petit nombre d'années, une génération de jeunes et distingués artistes indigènes s'est trouvée toute formée et tout armée en même temps que le goût des chefs d'établissement devenait tout à fait sûr et que celui du public s'épurait. On a, de l'autre côté de la Manche, mis à profit nos leçons, et l'on s'est organisé et outillé de façon à faire aussi bien que nous.

Au nombre des artistes français qui ont le plus contribué à cette heureuse transformation du goût anglais (transformation dont bien loin d'être jaloux nous nous félicitons, et d'autant plus que nous y voyons un lien, une communion de plus entre nous et le grand peuple dont nous sommes aujourd'hui si peu séparés), — il faut citer M. Antoine Vechte, l'éminent auteur de tant de pièces d'orfévrerie si admirables de composition, de style et d'exécution qu'on ne craint pas de les rapprocher des œuvres des maîtres de la Renaissance.

M. Antoine Vechte se lia en 1840 avec M. Hunt, de la célèbre maison Hunt et Roskell de Londres, qui lui commanda alors le vase des Titans qui fut exposé à Paris en 1855. En 1850, M. Hunt, poursuivant l'idée de développer le côté artistique de l'éducation de ses élèves, fit à M. Vechte la proposition d'un engagement permanent à appointements fixes tels que l'artiste put les accepter immédiatement. C'est ainsi que pendant douze ans il travailla à la fabrique de MM. Hunt et Roskell et produisit plus d'une pièce bien connue des amis de l'art en France et en Angleterre. Après douze années de cet exil volontaire, M. Vechte sentit le besoin de venir se reposer en France, et surtout s'y retremper dans ce milieu qui l'avait formé et dont à la longue il aurait peut-être pu craindre de ne se plus sentir imprégné, et il se sépara non sans regrets réciproques de ceux auxquels son travail et son talent avaient été si longtemps associés. Mais il n'a pas cessé de leur fournir des modèles.

De ce nombre est la couverture de Missel en platine repoussé que nous donnons ici.

Le choix que l'on a fait de ce métal pur, résistant et comme incorruptible, nous paraît heureux. Si le platine a dû offrir au sculpteur et au ciseleur plus de difficultés que ne l'eût fait l'argent, par cela même s'expliquent la netteté des reliefs, des lignes, des détails, et la fermeté générale de la composition.

Oui, il faut le reconnaître, les statues et les bas-reliefs à figures en argent ne sont pas exempts d'une certaine mollesse.

Le sujet représenté par Vechte est l'*Assomption de la Vierge*. La mère de Dieu debout sur un nuage, foulant aux pieds le serpent, est portée par des anges et des chérubins, ou plutôt elle est accompagnée par eux. Les uns l'adorent, d'autres la célèbrent sur le luth, un troisième l'encense ; au-dessus de sa tête, deux chérubins portent une couronne et un voile.

Ce bas-relief d'une belle ordonnance est en forme d'ovale ; un cordon d'anges plus petits l'entoure. Dans une zone plus large, en forme de losange, de riches arabesques et deux anges de grandes dimensions forment un ensemble très-décoratif que complètent au sommet une couronne ducale surmontant le blason de Berry, d'azur semé de fleurs de lis d'or, et en bas une couronne ducale surmontant le blason de Savoie, de gueules à une croix d'argent. On trouvera plus loin l'explication de la présence de ces écussons. Dans les quatre angles du tableau sont assis les Évangélistes.

L'harmonie de cette belle page est serrée et pure. Le relief le plus élevé appartient naturellement à la figure de la Vierge, puis, décroissant graduellement, les saillies reparaissent aux quatre coins. C'est aussi une œuvre de style, et le sentiment chrétien s'y retrouve touchant et doux. Les Apôtres ont de leur côté des têtes de penseurs inspirés.

L'exécution est pure et délicate et il n'est pas un détail qui n'ait été soigné avec amour.

Ce chef-d'œuvre a été exécuté pour M. le duc d'Aumale, à qui son immense fortune permet de charmer les loisirs de l'exil par l'acquisition de ces objets précieux qu'un riche souverain peut seul posséder. Les armoiries du haut sont celles du duc de Berry, l'un des ancêtres du duc, qui vers l'année 1390 a commencé l'ornementation de ce Missel. Ce livre merveilleux a été depuis enluminé par de célèbres artistes français, flamands et italiens jusqu'au milieu du quinzième siècle, époque vers laquelle Jeanne de Savoie, petite-fille du duc, chargea un Français de l'achever.

Nous avons consacré naguère à l'étude des divers produits de MM. Christofle et Cie une étude étendue. Nous ne craignons pas toutefois d'y revenir aujourd'hui, bien convaincus que quelques gravures de plus, d'après leurs œuvres si remarquables et si supérieures, seront accueillies avec plaisir et intérêt par nos lecteurs.

A ce propos, on pourra se demander comment il se fait que, l'Exposition universelle étant close depuis si longtemps, nous puissions, avec

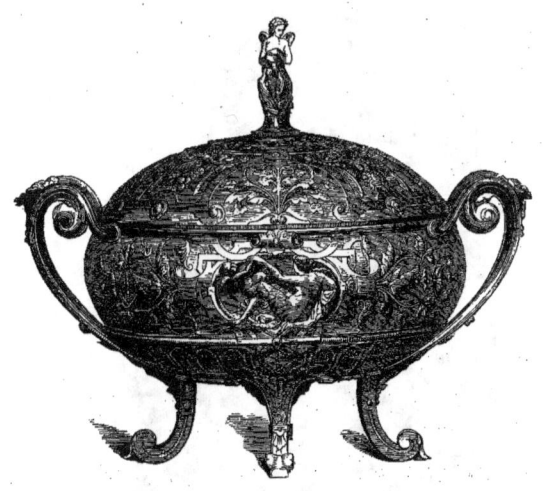

SUCRIER, PAR CHRISTOFLE ET Cie.

sûreté et d'une façon précise, décrire dans le détail, et surtout dans le caractère et dans l'effet, tant d'objets dispersés.

Nous répondons à cela que, pendant l'Exposition même, nous avons fait notre choix des objets que nous reproduirions; que ces objets, nous les avons examinés avec le plus grand soin et étudiés à fond; que nous avons pris des notes nombreuses sur leurs divers mérites; que, d'un autre côté, ces mêmes objets, ou leurs pareils, ou au moins leurs modèles, existent actuellement chez les exposants; qu'enfin, au moment où nous écrivons, nous avons toujours sous les yeux soit la photographie, soit l'épreuve de notre gravure de l'objet, soit l'une et l'autre. De la sorte, notre connaissance des choses et nos impressions mêmes sont aussi vives que si le palais du Champ de Mars était encore ouvert.

La pièce ci-dessous est un des objets d'art offerts en prix, par le Conseil général de la Seine-Inférieure, à l'occasion du concours régional de Rouen.

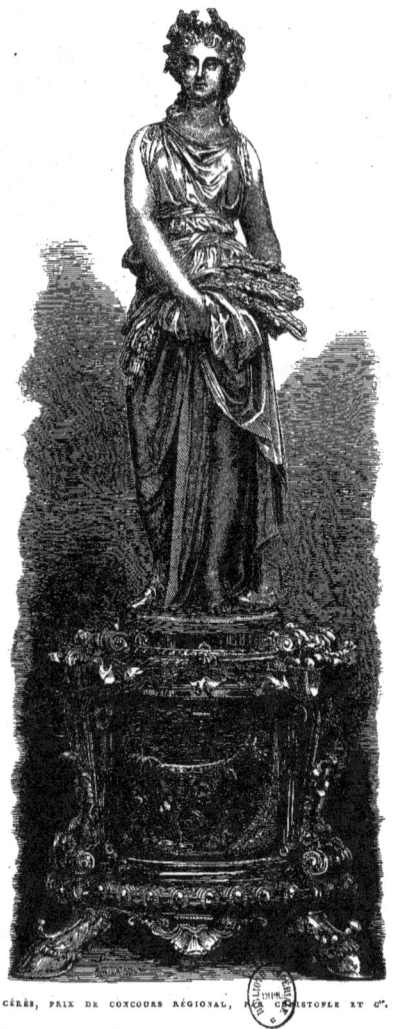

CÉRÈS, PRIX DE CONCOURS RÉGIONAL, PAR CHRISTOFLE ET C⁰.

C'est un usage universellement établi en France de donner des objets d'art précieux aux agriculteurs qui se sont le plus distingués. Cet usage, qui nous

vient d'Angleterre, a pris sa pleine extension depuis que l'agriculture a, sous ce règne, reçu une impulsion vigoureuse, et s'est sentie hautement et sincèrement patronée par un gouvernement plein de vigilance et ambitieux de tous les progrès pour le pays. Cette impulsion s'est manifestée, entre mille autres encouragements, par le développement de l'institution des comices agricoles et des concours régionaux, et par la solennité dont on les a entourés. Il n'en est plus aujourd'hui auxquels l'Empereur, ou le ministère, ou les départements, ne donnent des objets de valeur pour être distribués en prix.

CADRE A PHOTOGRAPHIE, PAR CHRISTOFLE ET Cie.

Et, en fait, pourrait-on mieux placer des récompenses? peut-on trop dédommager le propriétaire qui se consacre à une exploitation délicate, laborieuse, très-absorbante et peu fructueuse, mais moralisante et utile, indispensable, entre toutes, au pays et à la société? Peut-on trop encourager, soutenir et honorer l'humble cultivateur, qui, chaque jour, dans de rudes labeurs qui le courbent avant l'âge, arrose bien réellement la terre de ses sueurs?

Quoi qu'il en soit, il y a dans les solennités de ce genre, comme dans celles des courses de chevaux ou dans les régates, un débouché important et permanent qui détermine la création d'un grand nombre d'objets d'art d'une nature particulière.

Ces objets ont l'avantage d'être d'une nature purement artistique : ce sont, sous prétexte de coupes, des œuvres d'art pur, le plus souvent même ce sont des statuettes. Et ce fait relève encore la dignité du lauréat : ce n'est pas de l'argent qu'on lui donne, c'est un prix de luxe qui peut être avec orgueil transmis de génération en génération dans sa famille.

Donc, le Conseil général de la Seine-Inférieure a donné les pièces d'orfèvrerie suivantes : une statuette de *Cérès*, une *Vache normande*, un *Taureau Durham*, et des coupes avec attributs, le tout exécuté par MM. Christofle qui étaient aussi les auteurs de la coupe d'honneur donnée par le gouvernement.

CADRE A PHOTOGRAPHIE, PAR CHRISTOFLE ET Cⁱᵉ.

Cérès. Le sujet est ici bien approprié à la destination. Aussi n'y a-t-il pas à le discuter. Il y a seulement à se demander comment ce sujet doit être interprété.

Nous faisons pour cela autant que possible abstraction, non de la manière dont les anciens avaient conçu, créé, imaginé cette figure, car cette manière était hautement intelligente, logique et philosophique, en même temps qu'artistique et charmante, mais de la forme à donner à cette idée, à ce type, à cette imagination.

Cérès, c'est pour nous, et pour les anciens à qui surtout elle appartient,

la terre, les champs, les moissons, l'abondance, la richesse, la fécondité, la maturité.

Cérès ne saurait donc être une jeune fille frêle, élégante et coquette.

Ça doit être une belle et robuste jeune femme des champs, habituée à se livrer en plein air aux travaux sains de la campagne, se levant avant l'aurore, se couchant alors qu'apparaît la première étoile. Son visage doit respirer la dignité et la santé, elle doit être riante et simple, avenante, mais point sensuelle. Enfin, puisque c'est une déesse, après avoir conçu un idéal exprimant tous ces caractères et toutes ces qualités, l'artiste devra jeter sur le tout un éclat de noblesse divine.

C'est ce que nous semble avoir bien compris et réalisé l'auteur de la *Cérès* de MM. Christofle.

Elle est jeune, mais vigoureusement développée. Ses épaules sont larges et pourraient porter la gerbe. Ses beaux bras fermes, ronds et bien remplis sauraient l'élever sans peine et la jeter au bout de la fourche dans le chariot; ses hanches sont fortes et elle se baisse, pour nouer, sans fatigue. Ses belles jambes la portent tout le jour et elle a à peine besoin de repos. Puis comme elle est chaste dans cette tenue dégagée que nécessitent l'action et le travail où tout le corps est engagé! Comme son visage et son attitude décèlent le calme et la sérénité! Voilà pour la femme. Quant à la déesse, nous la retrouvons dans la noblesse avec laquelle elle porte la tête; dans la noblesse de ce front et dans la majesté du regard; surtout dans l'attitude et le mouvement. *Vera incessu patuit dea*.

Pour le détail, nous ferons remarquer la grâce de la coiffure d'épis de la « bonne déesse, » comme l'appelaient les Romains, le charme avec lequel sa tunique se plisse sur sa belle poitrine, l'ingéniosité simple avec laquelle la ceinture est nouée autour de la taille, enfin la beauté des plis du bas de la draperie.

Le piédestal de la statuette mérite aussi qu'on s'y arrête. Il n'appartient à proprement parler à aucun style particulier, quoique les éléments d'ornementation qui y figurent soient en général empruntés de plus ou moins près à l'antique. Tels sont les pieds de bœuf qui supportent le socle, et divers enroulements. Aux quatre angles sont des saillies qui reposent sur des consoles légères et dont l'évidement intérieur donne du dégagement à la masse; la console étant rentrée par le bas donne un peu au piédestal l'aspect d'une pyramide renversée, ce qui est original et nous préserve de la pureté un peu monotone et froide des quatre arêtes verticales. Les enroulements et les

feuillages sont riches sans lourdeur. La frise d'oves qui est au bas est d'un bon effet, ainsi que l'acanthe qui en dépend entre les pieds.

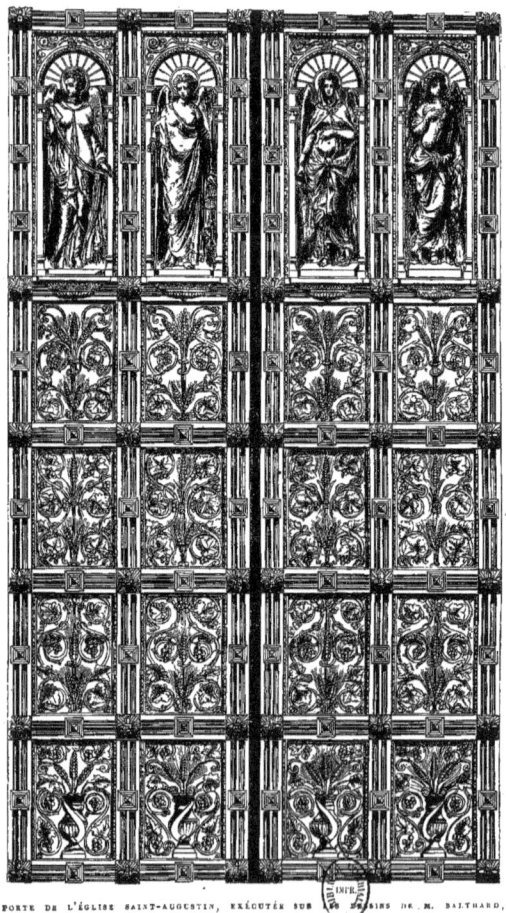

PORTE DE L'ÉGLISE SAINT-AUGUSTIN, EXÉCUTÉE SUR LES DESSINS DE M. BALTHARD, PAR CHRISTOFLE ET C^{ie}.

Le petit bas-relief encastré au milieu du piédestal est des plus heureux. Il est très-fin d'exécution, et d'autant plus que l'artiste a bien senti qu'il ne fallait lui donner qu'une saillie modérée afin de ne pas nuire, en trop attirant

l'attention, à la valeur de la statuette et même des parties fortes du socle, lesquelles doivent dire hautement qu'elles sont des porte-fardeau. Ce doux relief représente deux vaches, l'une de profil au premier plan, l'autre vue de dos; un bouvier est occupé à la traire. La vache de profil est très-belle et très-vraie. Le paysage et les divers plans sont parfaitement ménagés.

Nous donnons aujourd'hui deux petites compositions de MM. Christofle qui ne sont pas non plus sans intérêt et dont la valeur artistique est très-complète. Ce sont deux cadres à photographies : nous parlons de ce que l'on appelle les portraits-cartes.

C'est une chose admirable en même temps que curieuse que cette chaîne indéfinie des besoins et des jouissances et satisfactions qui naissent sans cesse les uns des autres. La satisfaction même d'un besoin crée un autre besoin.

Ainsi, pour ne parler que du portrait, voici à l'origine un besoin satisfait : si nous en croyons la légende antique, qui d'ailleurs n'a rien que de vraisemblable, les arts du dessin commencèrent par un portrait. Une jeune Grecque nommée Dibutade s'étant plu un jour à retracer d'un trait noir l'ombre que faisait sur un mur son amant endormi, à y dessiner sa silhouette, en un mot, le portrait fut créé. Mais aussitôt, on trouve que ce n'était pas assez : on voulut avoir les traits de face, et l'on se mit à dessiner à la main levée. Puis, lorsqu'on eut tracé les lignes d'une figure, le besoin naquit d'en reproduire les effets d'ombre et de lumière, puis la couleur. L'art était né. Mais, pour suivre la filière jusqu'à nos jours, voici qu'on veut la ressemblance rigoureusement exacte, et le daguerréotype vient satisfaire à cette exigence. Ce n'est pas tout : on veut que l'image soit éternelle, et la photographie est inventée. Ce que ces diverses péripéties de l'histoire du portrait ont entraîné d'inventions accessoires, est impossible à énumérer. Pour le moment le portrait-carte ayant assis sa souveraineté et régnant partout, ce n'est pas assez de l'avoir dans des albums *ad hoc*, on fait pour lui des chevalets ou des paravents de table, des cadres de toutes sortes, en bois ou en métal.

A vrai dire, jusqu'ici, nous n'avons pas été autrement touchés de la beauté desdits cadres, surtout des cadres en métal : en général, ceux-ci ne sont que des cuivres estampés de pacotille. C'est au besoin d'en avoir de jolis et d'artistiques que MM. Christofle ont satisfait en en produisant de divers modèles.

Ici se pose pour l'acquéreur une question qui sera soumise tout entière à son arbitrage et à son bon goût.

Nous avons plus d'une fois prêché l'harmonie et la concordance. Nous y avons surtout insisté en ce qui concerne leur application la plus générale, le mobilier; nous avons voulu que le mobilier fût en harmonie avec la maison où il est placé, avec la décoration à demeure de l'appartement, avec la profession et la situation du maître de la maison, avec les goûts, le caractère, l'esprit et même la complexion de la divinité du lieu. Dans un champ plus restreint, le même précepte doit s'étendre aux cadres des photographies.

Nos meilleurs maîtres travaillent aujourd'hui avec plaisir pour l'industrie — et c'est là une des causes qui lui ont fait faire de si grands progrès dans ces derniers temps. Ils l'avouent hautement, et leurs éditeurs sont fiers de proclamer leurs noms. Il s'ensuit qu'ils trouvent dans ce débouché des ressources qui leur rendent plus facile la tâche de faire de grandes choses.

C'est ainsi que chez les meilleurs bronziers et fabricants de zinc d'art nous retrouvons les noms aimés du public et tant fêtés à nos expositions annuelles : Mathurin Moreau, Carrier-Belleuse, Salmson, Aizelin, Dumège, Peiffer, Comolera, qui travaillent entre autres pour MM. Blot et Drouard que nous avons étudiés dans notre dernière livraison; il en est de même de M. Levillain, sculpteur du plus grand mérite, qui est l'auteur de la grande coupe exécutée par les mêmes et que nous avons reproduite précédemment.

Voici un échantillon des pièces d'orfévrerie, modelées par Klagmann. C'est un sucrier Renaissance dont on ne manquera pas d'admirer le galbe. Que cette forme ovoïdale est gracieuse et comme l'œil aime à en caresser les contours ! Comme les anses qui se détachent si gaiement de ses flancs vont se confondre doucement avec la partie inférieure et se rattacher à ces pieds élégants! Rien n'est plus suave, rien n'est plus amoureux, et vraiment on comprend ici ce qu'une simple ligne, par elle-même, indépendamment de toute figure, de toute vie humaine, peut avoir de délicatement sensuel. La discrète ornementation qui enveloppe le vase comme d'un réseau magique n'est pas moins exquise. Voyez ces encadrements à plat : est-ce assez heureux de dessin? et ces arabesques, ces fleurs légères? que c'est fin et joli ! Quant au bas-relief, il est gai, mouvementé, bien pondéré, et les petites figures sont d'un dessin irréprochable. Oui, voilà bien une œuvre complète.

MM. Christofle dont le goût élevé et sûr recommande suffisamment tout ce qui sort de chez eux, embrassent, nous l'avons dit, tous les genres, depuis le monumental colossal, jusqu'au cadre de photographie que l'on pose sur un guéridon.

L'une de leurs œuvres les plus considérables, et qui, nous ne craignons pas de le dire, portera leur nom à la postérité en même temps que celui de l'éminent auteur du modèle, M. Baltard, c'est la porte de l'église Saint-Augustin.

Il convenait que cette basilique, l'une des plus belles de ce Paris qui est si beau, eût recours à toutes les ressources de l'art et de la science modernes et parût comme une manifestation complète du temps présent. C'est bien ce qui est arrivé, et dans l'objet qui nous occupe en ce moment nous trouvons une des plus heureuses applications de l'industrie galvanoplastique.

La galvanoplastie a pris dans ces derniers temps, et surtout sous l'impulsion des progrès que lui ont fait faire MM. Christofle et Bouilhet, le dernier

JARDINIÈRE BASSE, STYLE LOUIS XIV, PAR CHRISTOFLE ET C^{ie}.

par ses savantes découvertes personnelles, un développement inouï, inattendu et tel qu'elle ne saurait aller plus loin. On comprend, en effet, quels services peut rendre la galvanoplastie à la décoration monumentale. Moins coûteuse, comme main-d'œuvre, ne demandant, pour ainsi dire, pas de réparure, aussi solide, aussi belle que le bronze, la statue galvanique sera bientôt partout. Déjà dès 1858 M. Lefuel avait fait, par ce procédé, les portes du Manége du Louvre, celles des appartements de l'Impératrice aux Tuileries, l'admirable rampe de l'escalier du ministère d'État. Depuis, M. Garnier a fait exécuter à MM. Christofle les bustes et les chapiteaux de la façade de l'Opéra et les groupes de M. Gumery qui couronnent ce bel édifice.

M. Baltard, en faisant exécuter par le même moyen les portes de Saint-Augustin, a rendu frappants, en les mettant de plus près sous les yeux du public, les avantages de ce mode d'exécution.

Nous n'avons pas besoin de dire que le célèbre membre de l'Institut a tiré merveilleusement parti de tous les avantages, des qualités et des caractères particuliers de ce genre de production, et qu'on retrouve dans cette pièce tous les grands mérites et toutes les beautés en abrégé de l'œuvre supérieure dont cette porte est une partie. C'est en effet le propre des grands artistes que chaque division de leurs œuvres est aussi une, aussi harmonieuse, aussi remarquable et finie dans l'ensemble et dans le détail, que la création générale à laquelle elle se rattache et dont elle n'est qu'un épisode.

Donc, ces portes, exécutées sur les dessins de l'auteur de Saint-Augustin, l'ont été aussi sous sa direction et sous sa surveillance. C'est ainsi que les modèles, très-heureusement disposés par panneaux, se répètent en variantes, grâce à d'habiles coupures. La construction de la porte est accusée par des lignes fermes et simples, et chaque point d'attache concourt à l'ornementation. Nous retrouvons ici le principe (et l'origine) de l'ornementation archéologique des anciens : chaque ornement était d'abord l'indication d'une poutre ou d'un clou : ainsi des triglyphes par exemple. La forme en bois, sur laquelle la galvanoplastie est montée, s'accuse de même au revers et les boulons qui font saillie sont cachés par des têtes ornées.

Les motifs de l'ornementation qui, chez MM. Christofle, ont été modelés par M. Auguste Madroux, sont, comme on le voit, des vignes et des blés. On remarquera avec quelle heureuse variété ces deux éléments se combinent dans les divers caissons. A la première rangée, nous avons trois épis en haut et deux en bas ; à la deuxième, un en haut et deux en bas ; à la troisième, un au milieu et deux en bas ; à la quatrième, qui, étant la dernière, doit, par plus d'importance, plus de surface et plus de saillie, offrir à l'œil une résistance plus grande, être pour lui la base et le support de tout ce qui est au-dessus, nous trouvons un vase avec banderoles contenant trois épis.

Nous n'avons gravé ici que la principale des trois portes : les quatre figures qui, au sommet, y sont modelées en haut-relief, sont les quatre Vertus cardinales, la Force, la Tempérance, la Justice, la Prudence ; elles sont dues au ciseau de M. Mathurin Moreau. Cet artiste, bien connu assurément, est aussi l'auteur des huit enfants portant les attributs de la Passion qui ornent les portes latérales.

La porte du milieu a cinq mètres sur trois ; les portes latérales en mesurent quatre sur deux et demi.

ous avons eu occasion de parler de l'ornementation et de la décoration à demeure des appartements, et de les distinguer de l'ornementation et de la décoration mobiles ou mobilières. Nous avons tracé les règles auxquelles sont soumises les unes et les autres et qui se résument à peu près en ceci : dans un hôtel la décoration à demeure doit être en parfait accord avec la décoration générale et extérieure de la construction ; il faut que dès le moment où le visiteur a, en entrant, levé les yeux sur la façade, jusqu'à celui où il arrive dans la pièce la plus reculée de la maison, il soit, d'une façon continue, frappé par une unité harmonieuse ; il faut que tout se lie, que tout se réponde, que rien ne choque, ne heurte, ne surprenne. C'est toujours la grande loi de l'harmonie qui domine toutes les provinces de l'art. Néanmoins nous avons reconnu que les exigences de la vie moderne ne se prêtent pas invariablement à cette unité et à cette perfection. Et nous avons admis pour les maisons-omnibus que la façade pouvait n'être pas en accord strict avec l'intérieur, ou, plutôt, qu'elle pourrait être moins originale et telle qu'elle puisse s'accorder avec diverses ornementations intérieures et avec des mobiliers de divers caractères.

Cela posé, revenons au cas de l'hôtel. Qu'entendons-nous par accord entre la façade et les décorations intérieures de la maison ? Voici encore une occasion d'expliquer dans une de ses applications particulières la grande loi d'harmonie que je viens de rappeler et que je ne cesserai jamais d'invoquer chaque fois qu'il s'agira d'art. Il faut que les cheminées, l'envergure et l'encadrement des fenêtres et des portes, ces fenêtres et ces portes elles-mêmes, et les ferrures des unes et des autres, les plinthes, les cimaises, les corniches, les voussures, s'il y en a, les encadrements du plafond, les rosaces, les cadres des glaces, il faut que tout cela, comme forme, comme ligne, comme couleur ait le même style, le même caractère, la même physionomie que la susdite façade. Il faut en outre que tous ces objets soient en harmonie avec les tentures et le mobilier.

Pour le simple appartement il suffit que la décoration à demeure et la décoration mobile soient en conformité. La partie la plus considérable et la plus importante du mobilier fixe est sans contredit la cheminée. Elle tient la plus grande place, elle est comme le centre de la pièce, c'est auprès d'elle qu'en entrant on cherche d'abord la maîtresse de la maison ; c'est autour d'elle qu'on se réunit ; on pourrait même dire qu'elle est toute la maison, car elle est tout le foyer.

De là, l'importance qu'elle tenait dans les constructions anciennes. Autrefois, au moyen âge, par exemple, on demeurait, en quelque sorte, dans la cheminée de la grande salle du château. Les chambres étaient vastes et froides ; aussi les cheminées étaient immenses à cette époque où l'on vivait tant chez soi, grâce à la difficulté des communications. Les cheminées étaient alors de vastes cavités surmontées d'immenses auvents qui garantissaient de la bise.

CHEMINÉE STYLE RENAISSANCE, PAR MM. PARFONRY ET LEMAIRE (MÉDAILLE D'OR).

Sous Louis XIII, sous Louis XIV, il en était à peu près de même. Sous Louis XV et sous Louis XVI, la vie a changé, on sort beaucoup, les pièces deviennent petites, les robes volumineuses, il faut ménager l'espace : la cheminée s'applatit contre le mur ; et même on la surmonte d'une glace, ce qui en fait abaisser les tablettes. De nos jours, les glaces sont devenues si bon marché qu'on en met de colossales et la cheminée s'abaisse encore. Telle est, au point de vue décoratif et en peu de mots, l'histoire de la cheminée chez les peuples modernes.

Ajoutons que ces vicissitudes ne lui ont rien ôté de son importance rela-

tive, qui est dans la nature des choses. Au contraire, comme on fait aujourd'hui des appartements de tous les styles, on rencontre partout des cheminées de toutes les époques. Ce sont surtout les cheminées Renaissance qui ont la vogue, les cheminées Henri II, modelées sur celles de ce merveilleux château d'Anet, bijou-type de l'art de cette époque que M. Moreau fait restaurer avec un soin si digne d'éloges par l'excellent et habile architecte, M. Bourgeois. La cheminée Louis XIII, la cheminée Louis XV ou Louis XVI sont ensuite les plus usitées.

Ces considérations nous sont suggérées par les deux cheminées que nos lecteurs ont sous les yeux. Nous avons dit que dans la décoration fixe, c'est la cheminée qui tient le premier rang. Il en est surtout ainsi lorsqu'il s'agit d'une cheminée de l'importance de celle dont nous parlons en premier lieu.

Cette belle création, en raison des attributs qui l'ornent, indique évidemment qu'elle est destinée à une salle à manger. Elle est en marbre rouge antique, avec des moulures ornées et élégies à deux tons.

Les cariatides, les poissons, les engins de pêche et les autres ornements sont en marbre de même matière.

Son beau cadre, où se combinent de la façon la plus heureuse, des effets de mat et de poli, renferme un bas-relief en marbre blanc, qui est dû au ciseau de M. Cain, l'un de nos meilleurs animaliers.

Le sujet représente un milan piquant sur un canard.

Cette composition est remarquable par l'harmonie et la simplicité des lignes si bien comprises pour un ensemble de marbrerie et aussi par l'heureuse invention des détails et le fini de l'exécution.

La cheminée Renaissance en marbre noir ainsi que la précédente provient des ateliers de MM. Parfonry et Lemaire. Elle est remarquable de dessin et de sculpture.

Les têtes de lion sont d'un effet et d'un modelé admirables; la frise de coquilles qui les sépare est d'une douceur de relief charmante. Le poli des lignes architecturales combiné avec les parties mates des sculptures complète la rare élégance de ce travail.

Il n'en pouvait être autrement des œuvres sorties de cette maison, qui à l'Exposition universelle a obtenu de la façon la plus honorable la médaille d'or de l'industrie marbrière.

Quoique exposant pour la première fois, cet établissement qui jouit à juste

CHEMINÉE DE SALLE A MANGER, EN MARBRE ROUGE ANTIQUE, PAR MM. PARFONRY ET LEMAIRE
(MÉDAILLE D'OR).

titre d'une haute réputation, est connu pour avoir exécuté pour la ville de Paris les fontaines de la place de la Madeleine (M. Davioud, architecte); la colonnade et le plafond Renaissance du vestibule de l'hôtel du prince Paul Demidoff à Paris (M. Vautier, architecte). Le grand escalier d'honneur et la belle rampe style Louis XIV sculptée à jour, du palais du prince Yousoupoff à Saint-Pétersbourg (M. Monigheti, architecte, etc.).

La bijouterie, la joaillerie, l'orfévrerie se tiennent de si près que la plupart de nos fabricants n'ont point de spécialité bien définie et que presque tous sont à la fois bijoutiers et joailliers et parfois même orfévres.

M. Duron, dont nous avons déjà reproduit une aiguière et une coupe, est à la fois sculpteur, lapidaire, joaillier, orfévre et émailleur, ainsi que le prouvent les œuvres charmantes que nous avons admirées à l'Exposition.

Quel autre artiste, en effet, qu'un orfévre saurait trouver ces formes exquises auxquelles M. Duron assujettit ses vases, ses coupes et ses aiguières?

Quel autre qu'un joaillier pourrait exceller plus merveilleusement dans ces montures fines et délicates dont M. Duron entoure et soutient ses compositions? Quel autre saurait plus harmonieusement enchâsser ces émaux et ces pierres précieuses qui viennent se fondre dans l'ensemble de l'œuvre et concourir à son aspect saisissant?

Toutes les qualités que nous venons d'énumérer on les retrouve dans le petit vase que représente notre gravure.

Ce vase est en *onyx oriental* d'une beauté remarquable et d'une qualité excessivement rare.

Nos lecteurs n'ignorent point que l'onyx n'est autre chose que de la calcédoine, pierre dure qui fournit elle-même toute une famille de pierres colorées telles que la cornaline, l'agate et le silex.

Cette variété de calcédoine ne prend le nom d'onyx que lorsque les diverses couleurs qui la caractérisent se trouvent réunies par zones ou par bandes.

L'onyx employé pour le vase dont nous nous occupons est noir, veiné

de blanc par zones ; il est de plus d'une qualité toute spéciale et tellement rare que M. Duron n'a pu trouver pour former le goulot un morceau semblable à celui qui a servi à composer le corps du vase.

C'était un obstacle de plus à vaincre après la dureté de la pierre elle-

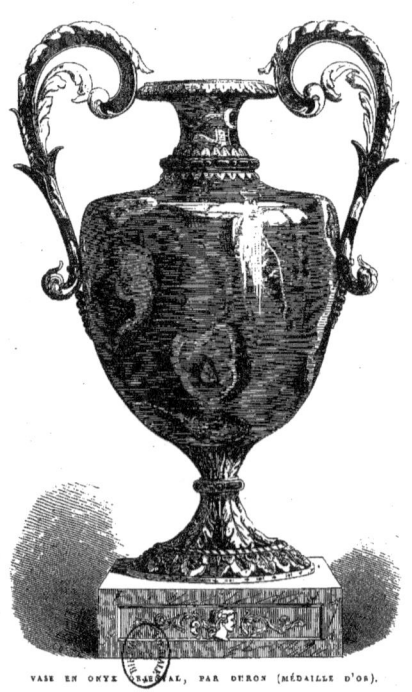

VASE EN ONYX ORIENTAL, PAR DURON (MÉDAILLE D'OR).

même, mais M. Duron a su heureusement tourner la difficulté, en exécutant cette partie du vase en émail sur or.

Les veines y sont peintes, et l'émail imite si parfaitement la pierre elle-même, — chose très-difficile à obtenir, — que les parties veinées semblent transparentes et produisent une illusion complète, même pour un œil exercé.

Ce goulot est rattaché au corps du vase par un motif des plus délicats et des plus charmants dont notre gravure donne une idée parfaite.

Comme nous l'avons dit plus haut, le vase est petit, ce qui s'explique par la rareté et le prix des matériaux employés. Il affecte la forme ovoïdale, écrasée dans sa partie supérieure, et il a quinze centimètres de haut sur huit de largeur. Ce sont les dimensions exactes de notre gravure.

Enfin le pied et les anses sont formés de grandes et longues feuilles émaillées, peintes et rehaussées à la manière des émailleurs de la Renaissance avec lesquels notre artiste a tant d'affinités.

L'ensemble est des plus heureux et des plus gracieux et digne du public d'élite auquel s'adresse M. Duron.

Ce public est restreint et disséminé dans le monde entier. Aussi les œuvres de M. Duron ne sont-elles pas aussi connues qu'elles méritent de l'être par leur perfection, leur élégance et leur bon goût, mais il fait partie du petit groupe d'artistes qui ne briguent que les suffrages des gens éclairés et de bon goût. Que d'autres y voient du dédain, pour nous, nous ne saurions l'en blâmer, et nous l'en félicitons au contraire.

Nous avons trop souvent, durant le cours de ces études, proclamé la supériorité de notre pays sur les autres nations pour ne point être à l'aise aujourd'hui, que nous avons à parler d'une branche de l'art industriel dans laquelle il n'a point encore dépassé ni même atteint ses rivaux.

L'industrie des cristaux est de toutes les industries d'art celle où la France semble avoir eu le plus de peine à soutenir la concurrence contre les fabricants étrangers. L'Angleterre, l'Autriche, l'Italie, dans des spécialités diverses, se sont présentées à l'Exposition avec une supériorité qu'il serait absurde de contester.

Nous ne prétendons pas toutefois méconnaître les services très-réels de l'industrie française, et nous reconnaissons que, comme importance de production, comme pratique de tous les procédés de la verrerie, nos fabriques marchent de pair avec les plus célèbres établissements des autres pays, et ce n'est que justice de dire que ces produits sont en général plus variés.

Mais par cela même que cette belle industrie encore assez nouvelle chez nous, — il ne s'agit que des cristaux de luxe, — s'est développée en France avec

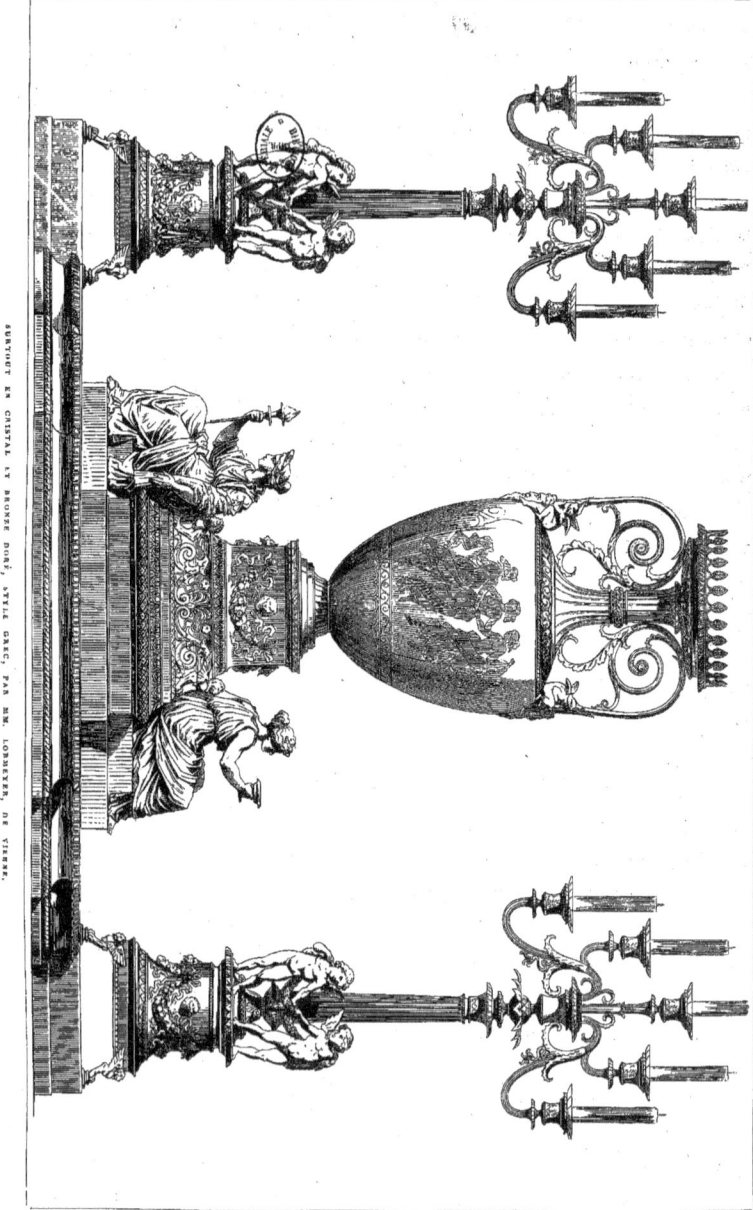

SURTOUT EN CRISTAL ET BRONZE DORÉ, STYLE GREC, PAR MM. LOBMEYER, DE VIENNE.

une rapidité extrême, embrassant dans ses progrès tous les genres à la fois, par cela même tous les genres n'ont pu encore être amenés immédiatement à leur perfection; tandis que cette perfection a pu être atteinte ou tout au moins approchée de plus près dans d'autres pays où la même industrie est soit plus ancienne, soit plus restreinte.

Il y a une cinquantaine d'années à peine, la Bohême était à peu près seule à fabriquer des cristaux de luxe. Les verres de couleur avaient un éclat qui semblait, alors du moins, défier toute contrefaçon, et à l'exclusion presque absolue des autres pays, elle possédait d'excellents graveurs sur verre.

Cette suprématie exclusive, nous la lui avons enlevée. La France s'est montrée aux dernières expositions avec des cristaux de couleur, sinon aussi parfaitement gravés, du moins aussi bien fabriqués que ceux de Bohême, et pouvant supporter la comparaison pour la richesse et la puissance des tons.

Or, chose remarquable, pendant que nous progressions ainsi, les fabricants de Bohême, cédant au faux goût de l'époque, perdaient en sens inverse tout le terrain que nous avions gagné, et tombaient insensiblement dans une complète décadence. C'est, du reste, le fait assez habituel de ceux qui se croient à l'abri de toute concurrence.

Mais nos succès ont fini par tirer les Allemands de leur torpeur et nous les voyons aujourd'hui faire des merveilles pour ressaisir le sceptre de leur ancienne supériorité.

Ce n'est point par inadvertance que nous parlons d'Allemands à propos des cristaux de Bohême; car le mérite de cette renaissance appartient surtout à quelques grandes maisons de Vienne, dont l'industrie spéciale consiste à mettre en œuvre les cristaux fabriqués pour elles en Bohême.

Il en est un peu de cela comme de la porcelaine qu'on fabrique à Limoges et qu'on dore à Paris. Pour les cristaux, tout ce qui tient au métier, tout ce qui constitue la matière première appartient à la Bohême; mais le goût, l'entente de la décoration et de la mise en œuvre sont à peu près exclusivement l'apanage de Vienne.

Parmi les exposants de cette ville figuraient en première ligne MM. J.-S.-H. Lobmeyer, dont l'exposition consistait en œuvres de la plus grande splendeur, d'une excellente exécution et d'un goût parfait.

Nous savions déjà depuis longtemps que MM. Lobmeyer étaient au nombre des premiers fabricants de lustres de l'Europe, mais ils nous montrent au-

jourd'hui que leur savoir-faire et leur supériorité s'étendent également à toutes les branches de la cristallerie de luxe, candélabres, vases, miroirs, cristaux de table, etc.

MM. Lobmeyer avaient exposé un surtout de table d'un prix relativement très-modéré, et dont notre gravure, extraite de la *Gewerbehalle* de Stuttgart, représente la pièce de milieu.

Cette pièce est du style grec le plus pur. Les modèles ont été sculptés par MM. Pokorny et Koch d'après les dessins des professeurs Théophile Hansen et Eisenmenger de Vienne.

Les anses, le piédestal, les plateaux et les deux candélabres sont en bronze doré ; le vase seul est en cristal blanc. Sur ce vase, sont représentées, d'un côté « les trois Grâces, » de l'autre « les trois Heures. » Ces compositions charmantes sont gravées avec une finesse vraiment idéale.

Les figurines placées au bas du socle représentent, ainsi que l'indiquent leurs attributs, Cérès et Hébé.

L'ensemble de cette pièce est parfait ; les dessins sont d'une vigueur et d'une pureté de style qui se retrouvent dans toutes les œuvres signées par le professeur Hansen, dont la renommée comme premier architecte de Vienne est depuis longtemps venue jusqu'à nous, et dont le talent et le goût sont justement appréciés dans le monde artistique.

Les détails ont été excessivement bien traités ; le travail est remarquable de précision et fait le plus grand honneur aux artistes employés par MM. Lobmeyer.

La collection de lustres exposée par ces habiles fabricants était splendide ; il y en avait de toutes les dimensions soit pour les bougies, soit pour le gaz, depuis cinq jusqu'à cent vingt branches, les uns tout en cristal, les autres avec monture apparente en bronze doré. Nous en avons remarqué plusieurs dont la monture était enveloppée de cristal, ce qui donnait des effets d'une grande douceur.

La matière, le cristal, était d'une blancheur et d'une pureté incomparables ; mais ce qu'il faut surtout louer, c'est l'excellente composition, la forme générale et le galbe de ces lustres qui, tout en étant aussi riches qu'on puisse le désirer, conservaient cependant une grâce et une légèreté extrêmes. Ajoutons à cela un bon marché relatif très-remarquable, puisque le plus grand de ces lustres, celui portant cent vingt bougies, n'était coté que 6000 francs.

Le lustre que nous avons fait graver est de style Renaissance; le modèle en a été exécuté par le sculpteur Schindler d'après les dessins de M. l'archi-

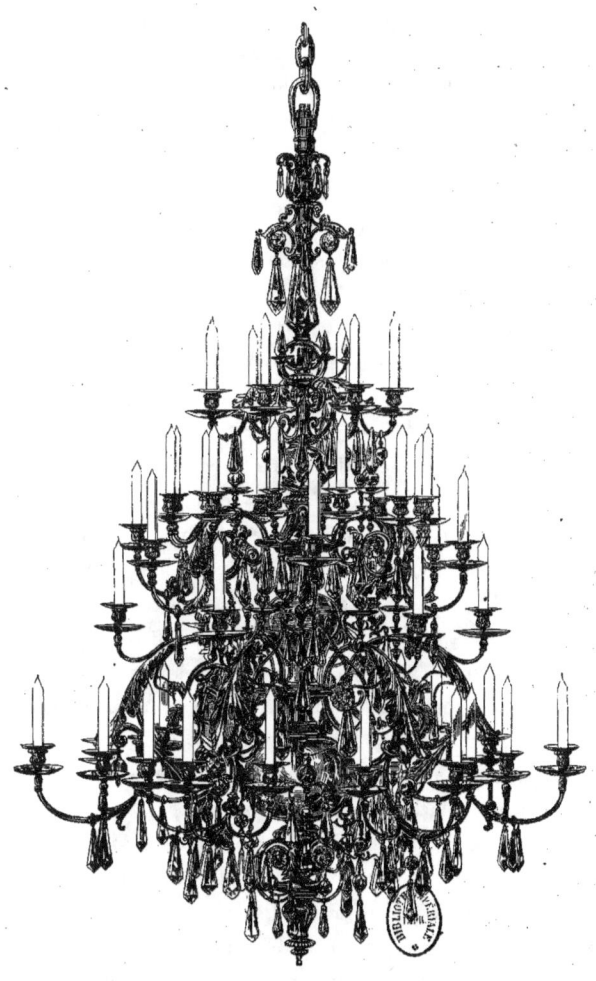

LUSTRE EN CRISTAL BLANC, PAR MM. LOBMEYER DE VIENNE.

tecte Storck, de Vienne. Les pendeloques et les bobèches sont en cristal taillé; les branches et le reste de la monture sont en bronze doré.

C'est un des plus beaux spécimens que l'on puisse rêver, et les pendeloques doivent produire un effet magique à la lumière.

La série des candélabres était également digne d'admiration. Elle commençait par deux magnifiques candélabres dont nous avons reproduit le dessin par la gravure. Ces candélabres de plus de deux mètres de haut en cristal et bronze doré, de style Renaissance, avaient été également exécutés par M. Schindler, d'après les dessins de M. Storck.

Ces pièces colossales formaient contraste avec celles du même genre exposées par nos verriers français qui n'avaient réalisé que d'étonnants tours de force, tandis que les candélabres de MM. Lobmeyer étaient de véritables œuvres d'art, d'une suprême élégance, d'un goût très-pur, et l'on ne saurait trop admirer leur intelligente composition, où le métal et le verre concourent habilement à l'effet d'ensemble, sans que l'un cherche mal à propos à usurper la place de l'autre.

Les colonnes, les pendeloques et les bobèches de ces candélabres sont en cristal blanc d'une pureté et d'un éclat remarquables. Les branches et la monture générale sont en bronze doré.

Ces deux candélabres, ainsi que le lustre que représente notre gravure, ont été choisis par S. M. l'empereur François-Joseph, pour être offerts à S. M. l'impératrice Eugénie, qui les a fait placer au château de Saint-Cloud.

La supériorité de la maison Lobmeyer s'affirmait également dans les cristaux de table proprement dits, et surtout dans une foule de pièces de fantaisie dont nous regrettons de ne pouvoir donner une description suffisamment détaillée.

La plupart de nos verriers avaient exposé des vases, des urnes, des aiguières, des coffrets en cristal opaque ou de couleur, ceux-ci laiteux ou verdâtres, ceux-là pourpres ou jaunes, bleus ou mordorés. Les uns étaient chargés de figures, avec des paysages, et d'autres étaient rehaussés de gravures à la molette dont la transparence se détachait sur un fond coloré.

Quelques personnes s'extasiaient devant ces produits; il est vrai que généralement ces extases venaient de loin, non-seulement de la province, mais encore de l'étranger; quelques-unes même avaient passé les mers pour faire explosion.

Eh bien! nous dirons franchement notre opinion.

Nous n'aimons pas le cristal opaque, qui a la prétention de marcher sur les brisées de la porcelaine qu'il ne remplacera pas, malgré d'imprudents efforts, et nous n'aimons pas davantage ces verres de couleur qui s'étalent en jardinières, en coffrets, en flambeaux, avec un luxe de nuances qui n'a rien à envier à l'arc-en-ciel.

Toutes nos sympathies sont pour le cristal blanc, le cristal limpide et pur, ami de la lumière. Le rayon y joue plus à l'aise, et le dessin s'y repose avec plus de finesse et de netteté.

Entre toutes les matières que l'homme a pétries à son usage, il n'en est point, à notre avis, de plus gaie que le cristal. Elle réjouit le regard, elle brille au feu du jour, elle étincelle aux clartés des bougies, elle est la fête d'un salon et la joie d'un souper.

Vous figurez-vous un dîner sans verreries et sans cristaux, c'est-à-dire sans rayons? Le rire ne s'y réveillerait pas et la mélancolie suivrait le vin de Champagne dans les coupes.

Puis entre toutes les industries, celle du cristal est une des plus élégantes, une de celles que l'art peut épouser avec le plus de complaisance, où il peut se tailler l'empire le plus vaste.

C'est l'art qui donne aux coupes, aux vases, aux aiguières, aux bouteilles, ces formes exquises dont les yeux caressent les lignes pures; c'est encore lui qui trace le dessin que la gravure cisèle sur les cols, les anses, les flancs arrondis de ces œuvres légères.

A l'éclat de la matière il joint la perfection du travail. A quoi bon donc avoir recours à la couleur? Où en trouvera-t-on qui puisse surpasser celle produite par un rayon de lumière traversant le cristal pur et bien taillé? Où trouver ces tourbillons d'étincelles qui jaillissent de la matière elle-même, où trouver ces feux dans lesquels brillent toutes les vives nuances de la topaze, du rubis, de l'émeraude et du saphir? Comment remplacer ce fourmillement de lumières —, semblables à des paillettes d'argent s'épanchant comme une neige ardente —, que produit la flamme des bougies en venant se briser dans les facettes d'un lustre de cristal.

C'est donc un crime que d'avoir recours, sous prétexte de l'embellir, à la couleur et de lui enlever ainsi ses principales qualités, l'éclat et la gaieté.

MM. Lobmeyer l'ont bien compris, aussi tous leurs cristaux étaient-ils blancs, et tous étaient-ils d'une matière et d'une fabrication des plus pures. Il y en avait de tout unis qui ne laissaient rien à désirer, mais le plus grand nombre étaient gravés, parfaitement gravés, quoique dans un style moins pur peut-être que les cristaux anglais.

Il y avait là de charmants caprices et des choses délicieuses. Nous y avons distingué entre beaucoup d'autres de délicieux services à bière, décorés avec

infiniment de goût et d'originalité. Quelques-uns très-jolis étaient montés en bois sculpté. Mais ce qui mérite surtout d'être cité comme œuvre d'art, c'est

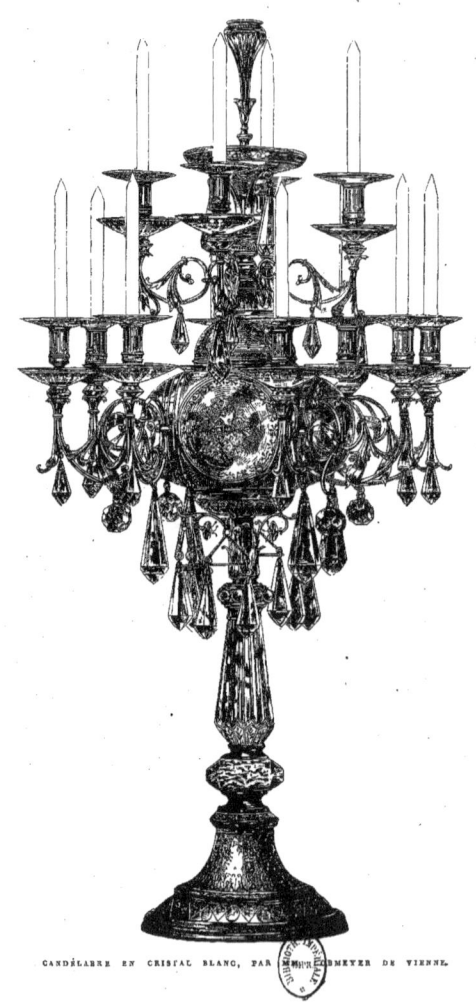

CANDÉLABRE EN CRISTAL BLANC, PAR LOBMEYER DE VIENNE.

une collection de coupes en verre strié, ornées sur leurs bords de dorures qui ont été copiées d'après les modèles de décoration de l'ancienne porcelaine de

Vienne. Ces pièces, d'une élégance incomparable, ont été exécutées sous la direction du professeur Hansen.

Dans la même catégorie nous citerons encore une grande glace d'Amiens, de style vénitien, avec encadrement également en glaces gravées, composition très-riche du professeur Hieser, et enfin le magnifique calice d'ancien style allemand, qui fait l'objet de notre dernière gravure.

La coupe et le couvercle sont en cristal soufflé au moule et taillé ensuite. Ces pièces sont les seules qui aient été jugées dignes d'être conservées, et ce n'est qu'après en avoir travaillé un très-grand nombre qu'on est parvenu à vaincre la difficulté que toutes ces boucles de formes diverses présentaient à la main-d'œuvre.

Le pied et la monture sont en argent doré avec ornements en perles et pierres fines.

Cette pièce très-importante, exécutée d'après les modèles du professeur Schmidt de Vienne, est un véritable chef-d'œuvre, tant sous le rapport du dessin que sous celui de l'exécution. La ciselure et le travail de la monture peuvent rivaliser avec les plus beaux spécimens de ce genre que nous ait légués l'art ancien.

Cette magnifique œuvre d'art, bien digne de figurer dans le cabinet d'un amateur, a été donnée à M. le baron Haussmann, préfet de la Seine, par S. M. l'empereur François-Joseph.

Et maintenant si l'on tient compte qu'en 1866, quelque temps à peine avant l'ouverture de l'Exposition, les usines et les fabriques de décoration que MM. Lobmeyer possèdent en Bohême étaient occupées par les Prussiens, et que Vienne était menacée d'être prise d'assaut, on s'étonnera que ces messieurs aient pu présenter un pareil assemblage de pièces remarquables.

C'est un tour de force dont nous les félicitons et qui nous fait d'autant plus regretter la décision du jury qui n'a cru devoir leur accorder qu'une médaille d'argent. Nous sommes peu habitués à récriminer, mais nous croyons cependant devoir citer l'opinion émise par M. Ferdinand de Lasteyrie dans une magnifique étude à laquelle nous avons déjà fait de nombreux emprunts.

« L'ensemble de ces magnifiques produits, dit-il, méritait à coup sûr une récompense de l'ordre le plus élevé. MM. Lobmeyer n'ont obtenu qu'une médaille d'argent. C'est absurde ; mais peut-on bien s'étonner de ce déni de justice ajouté à tant d'autres, de la part de jurys soi-disant spéciaux, composés

pour la plupart d'hommes fort honorables, sans doute, mais dont l'incompétence en matière d'art est au moins égale à l'honorabilité? »

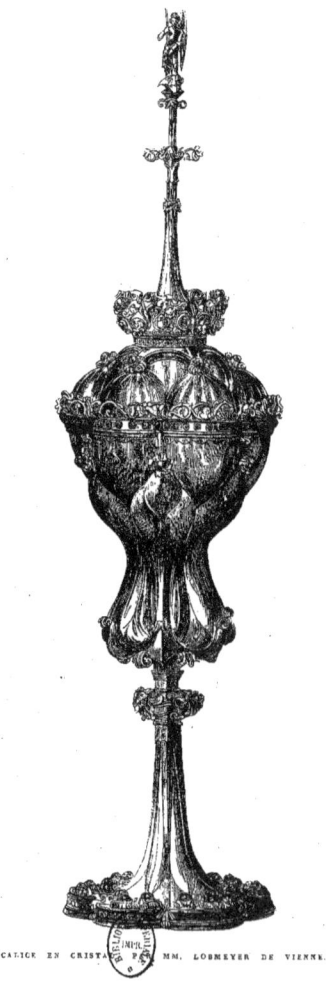

CALICE EN CRISTAL PAR MM. LOBMEYER DE VIENNE.

Nous n'ajouterons rien à ce jugement porté par un homme dont on connait l'impartialité et la parfaite compétence.

Les produits de l'horlogerie peuvent être divisés en cinq séries :

1° La grosse horlogerie, qui comprend les horloges publiques et leurs organes spéciaux, tels que remontoirs, échappements, sonneries, aiguilles, appareils d'éclairage des cadrans pour la nuit, etc.

2° L'horlogerie courante ou de commerce qui comprend la fabrication des blancs et roulants de pendules et de montres; les pendules de cheminées ou d'appartements, les pendules portatives ou de voyage, les montres communes en argent, les montres plus soignées en or ou en argent.

3° Les régulateurs astronomiques, les montres marines et les thermomètres de poche.

4° Les accessoires de l'horlogerie, comprenant : la fabrication des ressorts moteurs et des ressorts spiraux, le travail des pierres fines, les machines-outils.

5° Les horloges en bois, dont l'usage est si répandu dans les campagnes et les villages.

Nous ne nous occuperons pour le moment que de l'horlogerie monumentale, et nous prendrons pour exemple la grande et célèbre horloge d'un exposant anglais, M. Benson, qui l'avait déjà produite à l'Exposition de Londres, en 1862.

Ce n'est pas que nous n'ayons de notre côté de magnifiques horloges monumentales. On dit même, nous parlons des gens les plus compétents, comme M. Laugière, l'honorable auteur de la notice contenue sur la matière dans le catalogue, comme les membres du jury international, comme les délégués des ouvriers dans leurs intéressantes et sincères publications, on dit que l'horlogerie monumentale française est un produit entièrement national et supérieur, dans son ensemble, à ce qui se fait à l'étranger. On ajoute même que la troisième catégorie dont nous avons parlé, bien qu'elle n'occupe commercialement qu'une place secondaire, a le premier rang pour l'importance et la beauté scientifique de ses produits.

A vrai dire, de prime abord, au point de vue moral, il peut y avoir là de quoi surprendre le philosophe : quoi, c'est ce peuple vif, léger, un peu nonchalant, prime-sautier, qui est l'auteur des meilleurs de ces produits où l'application d'esprit, où la patience et la minutie ont une si grande part; c'est le Français qui donne les meilleurs et plus parfaits appareils de précision. Cela est d'autant plus surprenant que, pour ce qui est des objets mobiliers de toute nature, appartenant à ce que l'on appelle la marchandise courante, nous

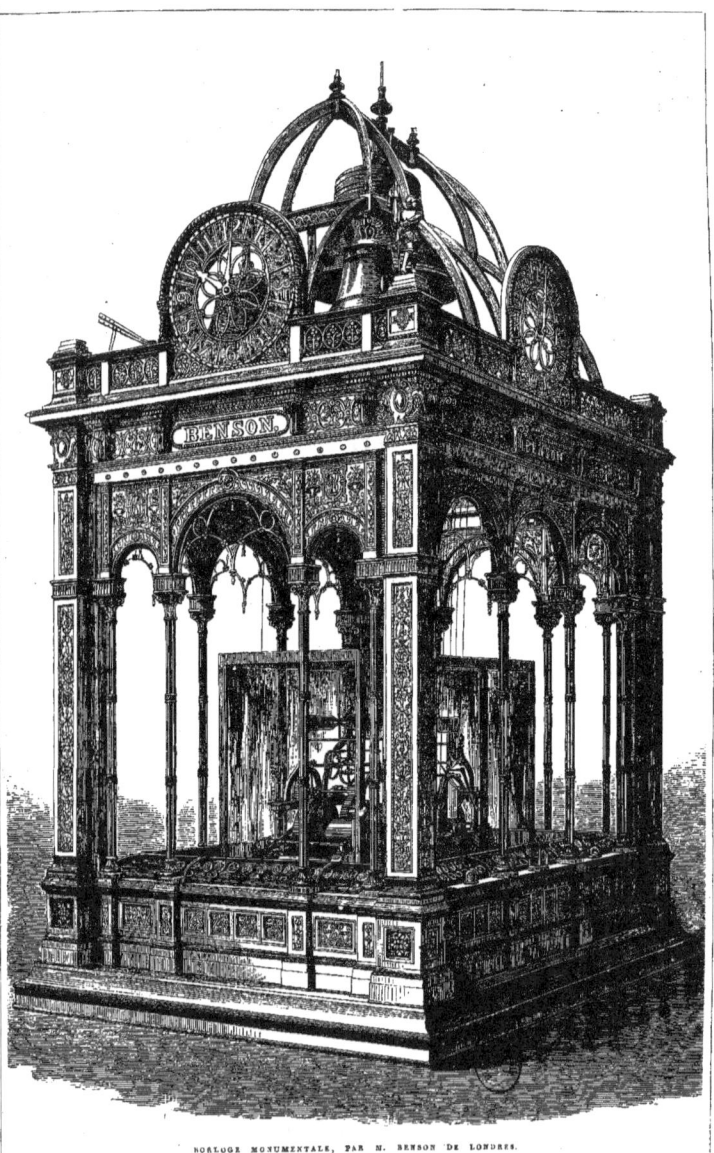

HORLOGE MONUMENTALE, PAR M. BENSON DE LONDRES.

sommes, comparés à nos voisins, et surtout aux Anglais, d'une infériorité désolante. Voyez nos boîtes, nos meubles, non de pacotille, mais de bon marché : il n'en est pas un qui soit bien ajusté, solide ou qui ferme bien. Chez nos voisins, il n'en est pas ainsi : tout est correct et se tient solidement.

Voici comment nous expliquons ce fait que les Français sont bons horlogers : c'est que ce ne sont pas les Français, mais seulement certains Français ; ce ne sont pas les premiers Français venus, ce ne sont pas les Français du Midi, par exemple ; les centres de fabrication en France sont : 1° pour la termination des pendules, Paris ; pour l'achèvement des montres de poche, Besançon (Doubs) ; pour les ébauches de montres, Beaucourt (Haut-Rhin), le pays de Montbéliard et Cluses (Haute-Savoie) ; pour les ébauches ou roulants des pendules civiles et des pendules de voyage, Saint-Nicolas-d'Aliermont (Seine-Inférieure), Beaucourt et Montbéliard ; aussi Morez (Jura), pour les grosses horloges en fer et pour celles dites de *Comté*, dont on se sert principalement dans les usines et dans les grands établissements industriels. Les produits de ce dernier centre figurent pour une part considérable dans la fabrication nationale (dont l'ensemble est estimé à 35 millions de francs). Toutes ces fabriques alimentent les marchés français, et leurs produits sont en outre l'objet d'une exportation importante. Eh bien, il suffit de jeter les yeux sur la carte, pour voir du premier coup d'œil que les départements horlogers sont situés dans l'Est et sur notre frontière. On peut donc en conclure que c'est parce qu'ils sont un peu allemands et suisses, parce qu'ils sont peuplés de Français mêlés de peuples calmes et appliqués, que cette industrie savante et sérieuse y prospère.

Quoi qu'il en soit, dans cet état de choses, nous aurions pu trouver chez nous quelque monument d'horlogerie qui nous eût fait honneur, mais nous trouvons juste et courtois de nous occuper de nos voisins, surtout lorsqu'ils ont l'importance considérable de M. Benson. C'est d'ailleurs plus profitable, plus instructif que d'être en perpétuelle admiration de soi-même.

L'horlogerie anglaise a figuré avec beaucoup d'éclat à notre Exposition.

Les dispositions que les exposants avaient données à leurs vitrines, le mélange de la bijouterie avec l'horlogerie, la profusion de brillantes dorures qui augmentaient encore les apparences de leurs belles pièces, « tout cet ensemble, dit, dans son rapport, M. Alexandre, délégué des ouvriers, a excité l'admiration des visiteurs. J'ai entendu autour de moi ces exclamations : Les

Anglais nous dépassent, ils sont nos supérieurs en horlogerie. Sans doute, les Anglais ont des spécialités que nous avons négligées, et ils sont devenus nos supérieurs dans la fabrication des chronomètres de bord et de quelques montres d'un prix élevé. Mais nous avons aussi nos spécialités qui rendent nos tributaires non-seulement les Anglais, mais toutes les nations du monde. La

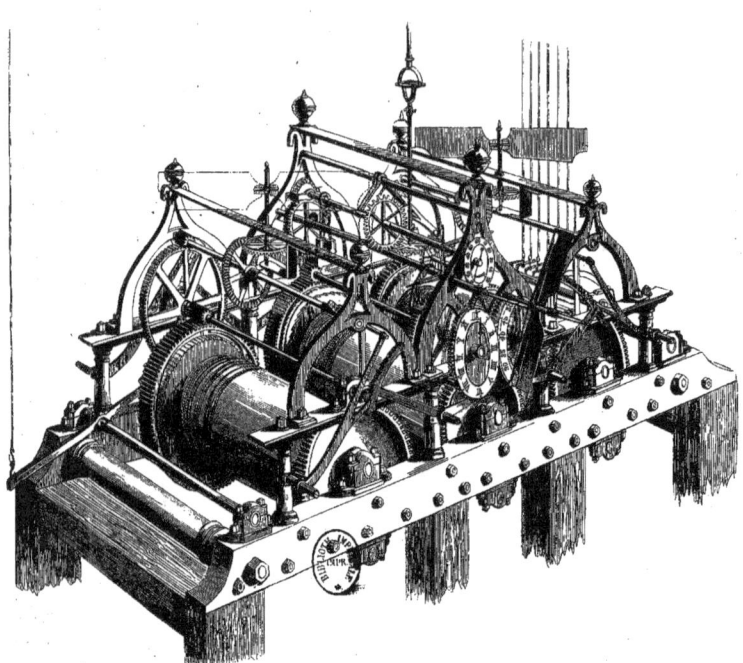

MOUVEMENT DE L'HORLOGE MONUMENTALE DE M. BENSON DE LONDRES.

pendule de Paris se trouve sur toutes les cheminées des bourgeois anglais, et dans les salons de tous les pays, et les montres de Besançon sont répandues sur tous les marchés du globe. Quant à l'horlogerie monumentale, nous pouvons déclarer hardiment que nous tenons encore la première place d'une manière très-honorable..... Nulle part on ne fait mieux ni à aussi bas prix. »

Tel est, du reste, l'avis des Anglais eux-mêmes, et nous avons sous les yeux une notice anglaise sur la grande horloge de M. Benson, qui commence par ces mots : « Il est bien connu des personnes compétentes en matière d'horlogerie que les Français nous ont longtemps surpassés par la grandeur et les beautés de leurs horloges monumentales. Quiconque en a examiné avec attention le mécanisme n'a pu manquer de remarquer avec quel soin et quelle précision chaque partie est parachevée, tandis que les pièces sont réglées avec la perfection que l'on peut s'attendre à trouver dans des mécanismes aussi parfaits. D'un autre côté, les principales grandes horloges anglaises d'exécution moderne sont les antipodes des horloges françaises, pour la beauté de la construction et trop souvent pour les qualités de l'exécution. On a longtemps cru chez nous que la dimension de ces produits rendait inutile le fini que les horlogers français y apportaient; mais il nous semble que bien que de bons résultats puissent être attendus des horloges à roues de fonte, comme on les fait généralement aujourd'hui, une exécution bien supérieure sera le résultat naturel de l'emploi de meilleurs matériaux et d'un travail plus intelligent. »

C'est cette idée que M. Benson paraît s'être appliqué à réaliser dans sa grande horloge : les roues sont de la matière la plus durable et la moins corrosible. Les roues ont été taillées à la mécanique avec une rare exactitude, chose peu facile, puisque les principales ont deux pieds (anglais) de diamètre, et pèsent chacune plus de 120 livres (anglaises); elles ont ensuite été polies jusqu'à présenter l'éclat d'un miroir. Cette horloge a cet avantage que n'avait jamais eu aucune horloge jusqu'ici, c'est que l'on peut en enlever une seule roue sans démonter le reste; pour enlever la plus petite morsure de rouille d'une ancienne horloge, on est obligé de la disloquer tout entière. La cage est en fer forgé uni, les dimensions sont de neuf pieds trois pouces sur quatre pieds (anglais). Les quatre cadrans ont trois pieds de diamètre et sont en fer à jour, les heures peintes sur des tuiles vernies de Minton, ce qui est d'un bel effet. Le grand cadran a neuf pieds de diamètre et est en ardoise émaillée de Magnus, et orné d'un dessin aussi heureux que compliqué, qui a été fourni par l'École d'art de South-Kensington. La communication entre ce cadran et le mouvement qui sont séparés par une distance de trois cents pieds, se fait au moyen de tiges de fer, etc., ce qui montre la force de la machine. L'échappement est de Graham avec levées en pierres, pouvant glisser dans une rainure et agrandir à volonté l'ouverture de l'ancre selon les besoins. Le pendule est compensa-

teur, a quinze pieds, et vibre une fois toutes les deux secondes. Les cloches sont de la fonderie de MM. Mears à Whitechapel et ont des voix agréables. Le mécanisme est assez puissant pour faire sonner à toute force des cloches aussi grandes que celles du Nouveau-Palais de Westminster. Chaque quart d'heure est sonné par une cloche d'un ton différent. Les poids sont en fer et suspendus par des fils de fer; ils passaient à l'Exposition, sur des poulies, à deux cents pieds au-dessous du sol, et étaient ensuite portés par une autre poulie à soixante-dix pieds au-dessus.

Nous donnons avec une vue du mécanisme une autre vue de la construction tout entière. Alentour, sous une vitrine, étaient rangées les montres de diverses sortes que M. Benson fabrique. Il y en avait aussi d'anciennes, indiquant l'état de l'horlogerie il y a trois cents ans, et servant de termes de comparaison avec les produits du jour qui étaient placés à côté d'elles.

L n'est point, à mon avis, d'industrie plus essentiellement française que celle des petits meubles de luxe et de fantaisie. Leurs destinations charmantes et diverses, la place qu'ils occupent de droit dans le boudoir d'une jolie femme ou dans le fumoir de l'homme de goût, ouvrent à l'imagination de l'artiste qui les compose un champ vaste et fertile dans lequel son esprit peut se mouvoir à l'aise.

Coffrets ou meubles à bijoux, receleurs discrets de ce que la femme a de plus précieux, témoignages parlants d'une amitié ou d'un amour qui devaient être éternels et dont ils ne sont plus que le souvenir, ils doivent être dignes de celles à qui ils sont destinés, et doivent posséder, comme elles, le charme, la légèreté, la beauté et la distinction.

Ces qualités nous les avons trouvées réunies dans la plupart des meubles de cette catégorie exposés par nos fabricants français, mais elles brillaient surtout dans ceux de M. Sormani, dont nous allons nous occuper.

Le meuble Henri II reproduit par notre gravure était en ébène. Des émaux artistiques contribuaient à le rendre moins sévère. Il était d'une composition très-simple, d'un dessin très-correct, d'une pureté de lignes vraiment idéale et nous pouvons hardiment le citer comme un chef-d'œuvre en ce genre.

A côté de ce meuble Henri II se trouvait un admirable petit meuble à bi-

joux de style Louis XVI, plus coquet que le précédent et fort remarquable par l'habile architecture de l'ensemble, au centre duquel se trouvait un délicieux

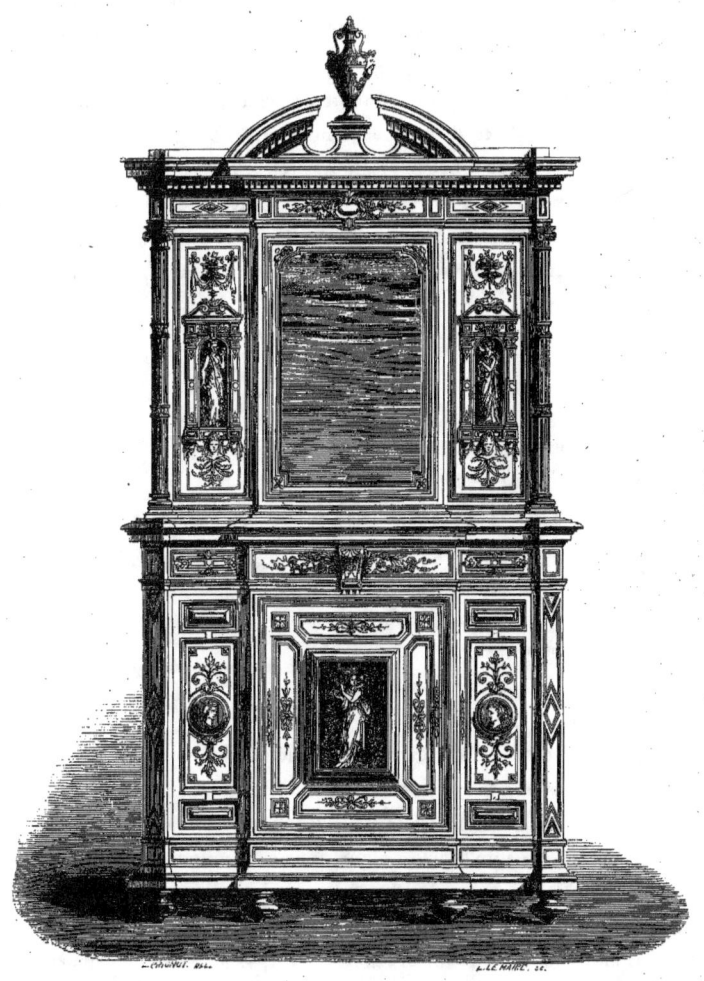

MEUBLE STYLE HENRI II, PAR SORMANI.

médaillon waigwood représentant la toilette de Psyché. Il était construit en bois d'emboime, avec bronzes ciselés et filets en citronnier.

Une table guéridon de style Louis XIV, en bois de violette orné de bronzes ciselés d'un fini parfait et surmonté d'un marbre du Labrador de Si-

bérie, pièce unique comme dimension et dont les reflets lapis et argent étaient charmants, ne fut exposée qu'assez tardivement par M. Sormani. Ce dernier meuble, d'une richesse vraiment inouïe, était d'un goût exquis et d'une exécution parfaite.

M. Sormani avait également exposé toute une collection de nécessaires de toilette et de travail, des sacs de voyage garnis d'orfévrerie pour lesquels sa maison n'a pas de rivales, et enfin une série très-remarquable de ces mille petits objets en maroquinerie, petits chefs-d'œuvre de goût et d'esprit que Vienne cherche en vain à imiter et qui composent cet article de Paris, perpétuel étonnement de l'univers, qu'un homme d'esprit a baptisé : le petit journalisme de l'industrie française.

'ORFÉVRERIE comprend :

1° L'orfévrerie artistique ;

2° La grosse et la petite orfévrerie de table en or et en argent ou en alliages argentés ou dorés par les procédés électro-chimiques ;

3° Les bronzes de table et les services de dessert ;

4° Le plaqué ;

5° L'orfévrerie et les bronzes d'église ;

6° Les objets d'or, d'argent ou de cuivre émaillés.

En France l'industrie de l'orfévrerie est presque entièrement concentrée à Paris. On fabrique aussi à Lyon de l'orfévrerie religieuse.

L'argent fin, dit M. P. Christofle, membre du comité d'admission de la classe 24 à l'Exposition universelle, à qui nous empruntons ces renseignements, l'argent fin vaut en moyenne 220 francs le kilogramme; la loi admet pour l'orfévrerie massive deux titres dont le premier est presque seul employé.

L'argent au premier titre vaut 212 fr. 62 cent., et l'argent au deuxième titre, 180 fr. le kilogramme.

L'argent ou l'or, comme nous avons eu occasion de l'expliquer tout au long, sont appliqués par les procédés électro-chimiques, soit sur des pièces en laiton ou cuivre jaune (cuivre et zinc), soit sur des pièces en maillechort (cuivre, zinc, et nickel). Les prix des métaux entrant dans la fabrication de ces

alliages varient comme il suit : cuivre 200 à 300 fr. les 100 kilogrammes ; zinc 75 à 80 francs ; nickel 12 à 13 francs.

Quant à la fabrication du plaqué elle tend de plus en plus à disparaître.

Les élaborations diverses qui concourent à la fabrication de l'orfèvrerie sont nombreuses. L'alliage ou le métal est fondu dans des creusets ; il est ensuite coulé dans des moules en terre battue ; en sortant du moule, la pièce passe aux mains du ciseleur. Le travail de la ciselure est économiquement

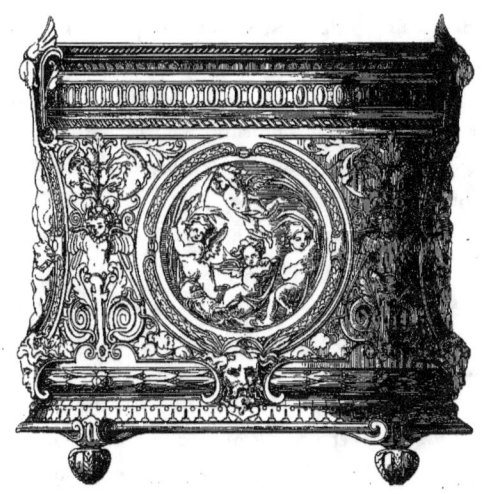

SEAU A GLACE, PAR ELKINGTON, DE LONDRES.

remplacé, pour les pièces qui doivent être reproduites, par l'estampage au mouton ou au balancier sur des matrices d'acier.

On fabrique au moyen de ces procédés les bronzes de table, certains objets d'art et différentes pièces d'orfèvrerie qui sont obtenus par divers procédés, tels que le tour, le marteau, l'estampage. La monture consiste à réunir toutes les parties d'une pièce d'orfèvrerie, à les ajuster et à les fixer ; ce travail se fait par la soudure et au moyen de vis et d'écrous. Le couvert se fabrique avec des laminoirs à rouleaux avec lesquels le modèle est gravé en creux. Les autres procédés sont la gravure à la main ou à l'eau-forte ; l'émaillerie, le guillochage et le polissage, avec tours spéciaux ; enfin le finissage, qui comprend

l'avivage par le rouge d'Angleterre, ou le brunissage au moyen de brunissoirs d'acier ou de pierre dure.

Chez nous, l'orfévrerie se fabrique presque exclusivement dans de grands ateliers ou chez des ouvriers chefs de métier, employant un certain nombre d'ouvriers et d'apprentis; très-peu d'ouvriers travaillent seuls.

Les hommes comptent pour les quatre cinquièmes environ et les femmes pour un cinquième. Le personnel des femmes a cependant augmenté depuis la création de l'orfévrerie argentée, dont le brunissage leur est exclusivement confié.

La moyenne des salaires à Paris est de 5 francs pour les hommes et de 2 fr. 40 pour les femmes.

Les produits d'orfévrerie sont, en général, livrés par le fabricant aux marchands en détail, ou aux commissionnaires pour l'exportation.

Notre production annuelle, y compris le plaqué, est de 43 millions de francs dont 4 millions environ sont exportés.

Nous n'avons pas entre les mains les chiffres correspondants de la production anglaise, mais nous ne serions pas surpris qu'elle fût aussi considérable.

Les Anglais aiment l'orfévrerie et surtout l'argenterie, et s'il est vrai que les pièces d'argenterie restent dans les familles, même les plus modestes, pendant des siècles, tandis qu'en France nous échangeons volontiers, contre des pièces à la mode par le style et la forme, celles que nous tenons de nos propres parents, s'il est vrai que cette manie du changement peut seule contribuer beaucoup à développer la production française, cependant nous croyons que la fabrication anglaise a des débouchés considérables à l'extérieur, dans les colonies, en Australie, aux Indes, et y est préférée à la nôtre.

Cette préférence est d'autant plus explicable que l'orfévrerie anglaise n'est aujourd'hui qu'une orfévrerie française, accommodée légèrement au goût de nos voisins. Nous avons dit en effet que les principaux artistes des premiers fabricants d'Angleterre sont des Français : Vechte, Morel-Ladeuil, etc.

A cette indication, que nous avons longuement développée, nous demandons la permission d'ajouter quelques considérations dans le même ordre d'idées, sinon dans la même direction absolument, sur la participation considérable des artistes du jour aux produits des industries artistiques. Et à ce sujet nous dirons deux mots d'un statuaire éminent dont nous avons plusieurs fois, dans le cours de cette publication et tout récemment encore, gravé diverses œuvres.

Jules Klagmann était un véritable artiste. Né à Paris, le 1ᵉʳ avril 1810, il étudia sous Ramey fils, suivit de 1825 à 1829 les cours de l'École des Beaux-Arts et débuta par un envoi de cinq *statuettes* au Salon de 1834. Il a fait tour à tour de la sculpture monumentale, des bustes et médaillons-portraits, et dans ses dernières années il devint fondeur. Il faut citer de lui : le *Dante, Machiavel, Shakespeare, Corneille, Byron*, statuettes (1834); les *Saintes femmes au tombeau, le Saint homme Job* (1835); une *Nymphe endormie*

LA NUIT, PAR ELKINGTON, DE LONDRES.

(1842); un *Enfant tenant un lapin* (1844); une *Petite fille effeuillant une rose* (1846); les *Attributs de la Passion*, bas-relief pour l'église Saint-Cyr à Issoudun (1848); des *Bustes*, médaillons, groupes, etc.; les motifs principaux de l'épée offerte par la ville de Paris au comte de Paris (1842); quatre *Cavaliers* pour un vase commandé par le duc d'Orléans (1842); les sculptures décoratives et monumentales du Théâtre Historique (1846-48) et la belle fontaine de la place Louvois. Jules Klagmann, qui avait été décoré en 1853, est mort jeune encore en 1864.

Telle est la carrière féconde et bien remplie d'un maître dont le sentiment artistique était profond, dont le goût était exquis, qui était infatigable à l'invention et à la recherche, qui avait une fraîcheur d'idées charmante, qui méditait ses œuvres en penseur, qui travaillait avec un amour passionné, qui possédait tous les secrets de la sculpture, et qui a laissé dans tout ce qu'il a produit la trace d'un sentiment et d'une grâce antiques. C'était un ancien, modernisé sans que sa pureté native en fût endommagée.

L'AURORE, PAR ELKINGTON, DE LONDRES.

A côté des œuvres éminentes que nous venons de citer, Klagmann a donné une multitude de productions moins importantes sinon moins parfaites. Il a énormément produit pour l'industrie des bronzes, pour le commerce, comme on dit. De son temps l'artiste, aux prises avec une grande création peu payée, si elle était commandée, point peut-être s'il l'avait entreprise à l'aventure, n'était que très-mal rémunéré. Il en est encore ainsi aujourd'hui; la sculpture est un art tout à fait désintéressé qui, comme la gravure, donne à peine un morceau de pain à celui qui s'y est consacré. C'est pourquoi aujour-

d'hui comme alors il faut produire pour les bronzes d'art et d'ameublement, pendules, coupes, lustres, groupes, presse-papiers, etc., des compositions à sujets ou de pur ornement.

Il y a toutefois cette différence entre naguère et aujourd'hui, qu'un préjugé pesait sur ce genre de travail, et qu'un artiste se serait cru déshonoré si ses camarades avaient su qu'il travaillait pour les marchands : on oubliait que les plus grands maîtres du passé avaient été, en même temps que créateurs d'œuvres d'art pur, artistes industriels. Quoi qu'il en soit, on s'en cachait; l'auteur de telle pendule remarquable demeurait ignoré, et par suite de cette mauvaise honte, le fabricant ne donnait à l'auteur de ces productions qu'un mince salaire.

Comme Klagmann, M. Morel-Ladeuil travaille pour l'industrie, et comme Vechte pour l'industrie anglaise. C'est M. Elkington qui exécute ses modèles.

Nous donnons ici deux repoussés de lui : le Jour et la Nuit.

Comme conception rien n'est plus heureux, mieux imaginé et déduit, ni plus logique.

Voici d'abord la Nuit sous les traits d'une belle jeune femme, mélancolique et douce, qui passe dans les cieux. Elle ramène sur son beau corps les voiles noirs qui doivent, en l'enveloppant, produire les ténèbres, tandis qu'autour d'elle, les génies nocturnes versent sur les humains les ombres de la nuit. Elle-même répand sur eux le pavot, la fleur pleine d'opium qui donne le sommeil et les rêves. Alentour les nuages noirs s'accumulent et s'épaississent.

Un cercle d'étoiles entoure cette scène. Le tableau est encadré d'une légère et gracieuse frise d'arabesques.

Le pendant est l'Aurore, plus jeune, plus légère, plus vive, radieuse, « aux doigts de rose » et ouvrant avec éclat sur le monde les portes lumineuses de l'Orient.

Le sceau à glace de M. Elkington est une création d'un artiste distingué également, M. Wilms. Il est de style Renaissance et de bon goût. On remarquera le beau relief et l'excellent modelé des rinceaux et des Amours qui y sont perdus et en font partie. Les quatre mascarons du bas sont aussi d'une bonne exécution et surtout ils sont bien à leur place : celui qui nous fait face est une tête de Fleuve, comme il convient à l'ornementation d'un vase destiné à recevoir de l'eau sous une forme ou sous une autre. C'est ce motif qui a inspiré le sujet du médaillon du milieu : des Amours jouant sur l'eau et dans les roseaux.

Nous le disions tout récemment : rien n'est plus difficile à détruire qu'un préjugé, rien n'a plus d'autorité que la routine. L'exposition de M. Diehl et les luttes qu'il a eu à soutenir en sont une preuve nouvelle qui est fort curieuse.

M. Diehl n'aime pas le banal; par tempérament, par goût, par réflexion et par l'effet des études approfondies qu'il a faites de toutes les questions se rattachant à son art, la fabrication des meubles de luxe, la grande et la petite ébénisterie, M. Diehl a des préférences pour le nouveau, pour l'original. Et il a cent fois raison : d'abord parce qu'en matière d'art, il faut suivre son tempérament; parce qu'il ne faut pas se borner à marcher dans les souliers de celui-ci ou de celui-là, et qu'il faut être soi (imiter, copier, faire des plagiats est bon pour les natures débiles); parce que la banalité n'a que trop de vogue de nos jours, et que si de temps à autre quelques natures ardentes ne venaient en troubler le cours paisible et ennuyeux, le monde ne tarderait pas à être débordé par le flot de l'uniformité et à s'y endormir; enfin parce que, doué des qualités que nous venons de dire, M. Diehl est d'une originalité sérieuse, bien pondérée et nullement extravagante....

Nous avons visité l'autre jour les immenses ateliers de la rue de Michel-le-Comte, ces galeries sans fin où le meuble, sous la forme des matières premières, entre bois, bronze, marbre, faïence, et sort accompli et parfait, où tout se fait, où tout se travaille, où tout se scie, se taille, se sculpte, se fend, se cisèle, s'ajuste. Et nous avons été frappé de l'ordre, de l'intelligence et de l'activité qui président à ces travaux.

M. Diehl a eu à l'Exposition universelle, quoiqu'il n'y fût qu'assez mal placé, un grand succès. Tous ses confrères, et parmi eux les plus justement célèbres et les plus compétents, l'ont tour à tour, et avec la plus grande sincérité, félicité de son exposition qui était hors ligne; de son côté cette partie des amateurs et du public qui regarde les choses attentivement et ne se contente pas d'y jeter en passant un regard distrait a bien su apprécier les hautes qualités artistiques et la perfection technique de ces produits. Cependant le Jury, et c'est tant pis pour lui, n'a décerné à M. Diehl, pour les meubles, qu'une médaille de bronze, que du reste il a refusée, et une médaille d'argent pour les coffrets.

Nous allons nous efforcer de montrer par la reproduction et par la description de plusieurs meubles de M. Diehl s'il a bien fait.

Sa fabrication embrasse tout le mobilier artistique, depuis la boîte à épingles à 2 francs jusqu'au grand meuble de 70 000 francs. Il a le mobilier ordinaire et courant, et le mobilier de prix.

Dans cette dernière catégorie, se rangent une collection de coffrets vraiment admirables qu'il avait exécutés pour la solennité de 1867. Cette série se compose de coffrets de toutes les époques et de tous les pays, depuis le coffret indien jusqu'à nos jours. Nous en avons remarqué un de style indien, tout en ivoire, aux lignes pures et suaves, aux angles pleins de séduction, aux ressauts merveilleusement calculés pour l'effet; l'intérieur ressemble à un temple; le couvercle est revêtu d'un plafond exquis de dessin, les parois, le fond aussi. Un autre coffret est du style grec de la plus belle époque, et Périclès l'eût offert à Aspasie; il est en bois de citronnier, relevé d'une guirlande de lierre en marqueterie; par une originalité charmante, une coccinelle et un scarabée de bronze s'enlèvent en relief, sur le bord de la boîte. Un autre est en noyer et en fer, d'un style Louis XIII irréprochable. Un troisième est en ébène avec des bronzes et des bas-reliefs d'argent oxydé; c'est un coffret Renaissance que François Ier dont il porte les salamandres eût envié. Un coffret Marie-Antoinette est en bois violet orné de porcelaines et de guirlandes de fleurs en bronze doré, qui par leur grâce et leur fouillé passeraient aisément pour être de Gouthières : l'intérieur de cette boîte est décoré comme un salon charmant.

Mais le plus beau de tous ces chefs-d'œuvre si parfaits de conception, de composition, d'exécution, est le grand coffret impérial en marbre bleuâtre, orné de bronzes dorés. Il est surmonté du manteau et de la couronne impériale, et accosté de quatre aigles. Les médaillons de l'Empereur, de l'Impératrice et du Prince Impérial sont également en bronze doré sur un fond de cette matière si rare qu'on appelle le rouge antique. Pour la beauté et l'harmonie des lignes générales, notre gravure suffit à en donner une idée; nous devons seulement dire que l'harmonie des couleurs n'est pas moins parfaite. Quant aux détails on en distingue facilement le beau dessin; nous avons seulement à ajouter que la ciselure des bronzes est quelque chose d'inouï : c'est à ce point que le coussin qui porte la couronne est travaillé de telle façon que l'on serait plutôt porté à croire que c'est un bloc revêtu d'une étoffe d'or qu'un morceau de métal fondu et ciselé : le grain du tissu y est rendu de façon la plus extraordinaire. Il en est de même du galon qui borde ce

COFFRET IMPÉRIAL, PAR DIEHL.

manteau dont on admirera les plis si beaux et si naturels. Le travail de l'intérieur répond bien à la beauté de l'extérieur.

Il y a une chose que nous avons négligé de dire la première fois que nous avons parlé de M. Diehl, à propos de son grand médaillier mérovingien ou roman, avec bas-relief d'argent oxydé représentant les triomphes de Mérovée (15ᵉ livraison). C'est qu'il se ferme d'une façon tout à fait nouvelle. Pour éviter que, par l'effet de la charnière fixe, la porte, en s'ouvrant, ne frotte contre l'arête du chambranle, M. Diehl a imaginé un système de charnière qui, par un jeu doux et facile de coulisses, rentre dans le meuble même lorsqu'on ferme la porte et pousse la porte dehors lorsqu'on l'ouvre, de façon à l'écarter d'un ou de deux centimètres du meuble : c'est aussi parfait d'exécution qu'ingénieux d'idée. Ajoutons que jamais nous n'avons vu de meubles fabriqués avec un tel soin et ajustés avec une telle sûreté de main. Or, on sait que chez nous c'est l'ajustage qui souvent laisse à désirer, tandis que chez les Anglais c'est une qualité que l'on retrouve presque partout.

Un autre des mérites particuliers à M. Diehl, ce sont les fermoirs; meubles et boîtes ne ferment pas au moyen de clefs : la clef peut par une saillie intempestive déparer de belles lignes. M. Diehl ferme et ouvre les coffrets d'un meuble en poussant un ornement qui pourtant a l'air d'être bien à demeure : ce mode de fermeture a l'avantage d'être secret et de donner du fil à retordre aux voleurs ou aux indiscrets.

Il en est ainsi du joli meuble dit « à l'Aurore, » bahut d'un style grec pur et élégant. Toute l'ornementation est en bronze doré, le bas-relief du milieu est une fine terre cuite. C'est l'Aurore, une jeune fille, qui s'élève au-dessus de la terre, dans les cieux, au milieu d'un rayonnement de lumière et de chaleur qui, avec les ombres de la nuit, dissipe les nuages. Elle abaisse ses regards vers les humains qui vont s'éveiller pour la saluer et reprendre leurs travaux; rien de plus gracieux que cette élégante figure, rien de plus frais et de plus virginal que ce corps souple et juvénile; la tête est des plus gracieuses et en elle-même et dans son mouvement penché; la négligence de sa petite coiffure flottante est adorable; les attaches sont partout fines et délicates; les traits du visage sont avenants et souriants; le mouvement général est plein de grâce; la draperie légère qui enveloppe ce beau corps sans le cacher est bien jetée et flotte en plis variés et agréables à l'œil. Ce qu'il faut louer surtout c'est le beau relief du centre de la composition, qui, au moyen des draperies, des che-

veux, des petites ailes de la déesse et des nuages, s'en va *morando* sur le fond avec une rare séduction.

Les bronzes ne sont pas moins dignes de commentaire.

La frise de métopes qui couronne le sommet est des plus heureuses : ces rosaces si simples et qui se présentent si franchement à l'œil sont reliées par des acanthes de fantaisie d'un bon dessin et d'une coupe originale.

Les anneaux de l'entablement sont ciselés avec amour, et l'on remarquera le dessin et les bons angles des pitons qui les portent ; il en est de même du rayonnement en éventail qui meuble la petite console de côté de cet entablement.

Mais ce qu'il y a de plus délicieux dans ces bronzes, c'est l'encadrement du bas-relief : les baguettes qui le bordent sont fines et se résolvent avec grâce par un petit mascaron et trois pendeloques qui donnent à ces lignes du mouvement et de la légèreté ; sur les côtés, de légères plumes de paon, ciselées comme des bijoux, rappellent l'animal qui forme l'ornementation principale de la partie inférieure du meuble : ces plumes sont si bien faites qu'on ne serait pas surpris en soufflant dessus de les voir s'agiter.

Quant au fronton du bas-relief, il répond bien à ce qu'il couronne : il est élégant, jeune et riant ; il est à jour avec des enroulements délicats, un médaillon surmonté d'un antéfixe et d'un collier.

Il faut s'arrêter aussi aux petites appliques de bronze qui longent le meuble de côté : c'est d'un fin et d'une délicatesse de relief, nous allions dire de couleur, qui ne laissent rien à désirer.

Le paon est majestueux et orgueilleux, et la symétrie avec laquelle il développe ses ailes et sa queue forment un bon pendentif qui soutient bien toute la composition ; cependant on a tenu à obliquer un peu sa tête à droite, afin de donner du mouvement à cette partie.

Pour la masse générale de ce beau bahut, le lecteur l'appréciera lui-même à la simple inspection de notre gravure.

Mais, ce que nous ne pouvons nous abstenir de vanter, c'est l'unité d'effet des lignes si belles, si nombreuses, si variées, si heureusement assemblées du couronnement, de la façade, des côtés et des pieds ; ce sont ces angles si francs, si nets et pourtant si discrets qu'ils ne heurtent jamais : c'est que tous se soutiennent, se combinent et s'amortissent ; c'est que là où une ligne droite serait dure, l'œil rencontre un ressaut, une oblique, une moulure arrondie. Ici l'angle a le charme de la courbe.

134 LES MERVEILLES DE L'EXPOSITION.

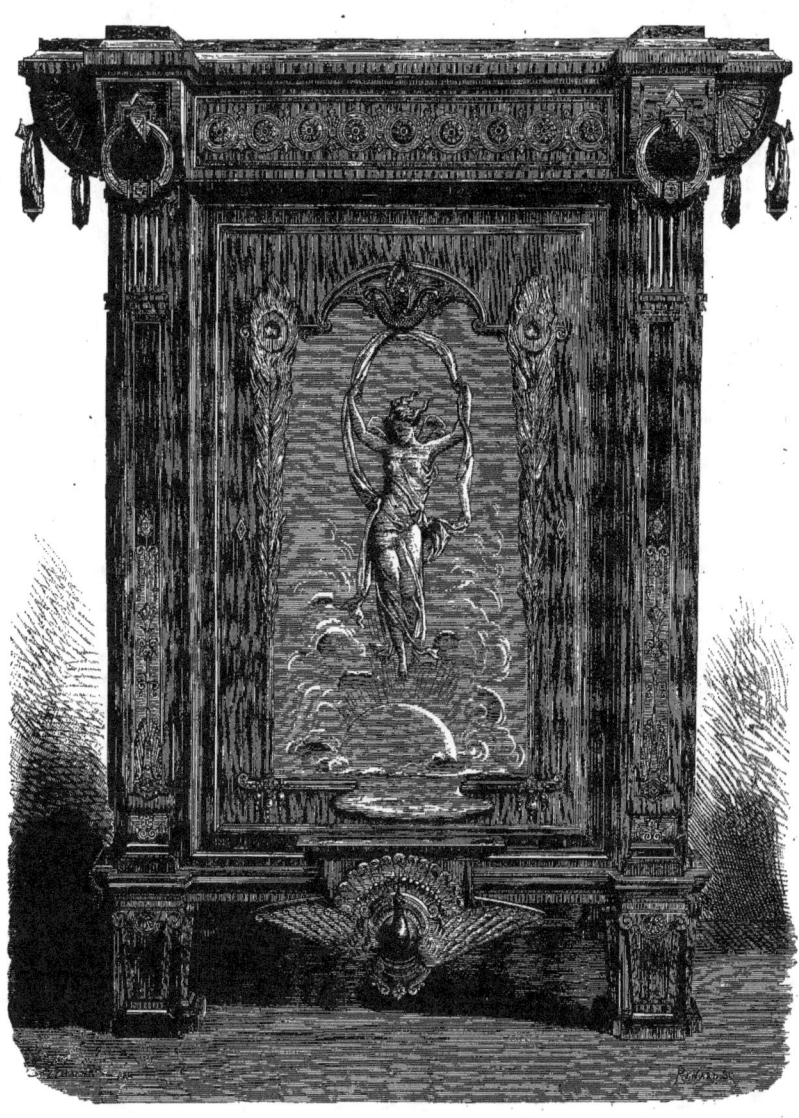

BAHUT STYLE GREC, PAR DIEHL.

Quant à la fabrication, elle est, comme dans toutes les productions de M. Diehl, inimitable et plus que consciencieuse, faut-il dire exagérée de luxe (de luxe de bon goût) et de soin ; il faut voir ce meuble à l'intérieur, pour bien juger du degré de perfection auquel on peut atteindre en ébénisterie lorsque, comme l'habile praticien dont nous nous occupons, on tient à honneur de produire non-seulement du beau, mais aussi du bon et du durable.

ue n'imite-t-on pas aujourd'hui ? Et est-on toujours bien sûr de pouvoir distinguer maintenant le vrai du faux, le naturel de l'artificiel ? On imite le bois avec le papier et avec les chiffons ; on fait du papier avec de la paille et du bois ; on fait depuis longtemps du vin sans raisin, de la crème sans lait ; la porcelaine a l'aspect de la laque, la peinture imite le marbre et le bois à s'y méprendre, le papier remplace le cuir de Cordoue, etc.

Le marbre, on en fabrique maintenant ; ce ne sont plus des imitations de marbre qui trompent l'œil seulement, dont une écorchure trahit l'origine : non, on fait du vrai marbre, et ce travail si long et si curieux que la nature met des siècles à accomplir dans le sein de la terre, sous l'action mystérieuse du Grand Tout et de diverses circonstances chimiques et physiques, ce travail, l'homme l'accomplit aujourd'hui, par des moyens sûrs et rapides : c'est ainsi que M. Feliker est arrivé, à force de recherches, à équilibrer, à amalgamer, à assimiler huit à dix sortes de terres à ce point que la cassure du produit offre les mêmes veines qu'un marbre naturel.

M. Feliker, qui fabrique aussi des terres cuites artistiques, des biscuits, des faïences, appelle ces produits des marbres faïencés. Il est l'auteur de la galerie en marbre faïencé et des vases en marbre qui garnissaient les pilastres du pavillon impérial à l'Exposition.

Cette nouvelle industrie est appelée, par la modicité du prix de ses produits, par leur solidité, par leur effet attrayant, à rendre d'immenses services dans les constructions de fantaisie. Si le genre d'architecture polychrome heureusement inauguré par l'éminent auteur du nouvel Opéra, M. Charles Garnier, fait des prosélytes, le marbre faïencé de Feliker jouera dans l'avenir un grand rôle.

L*e* bronze est à bon droit le métal favori des artistes et des hommes de goût. Il se prête admirablement aux exigences de la statuaire, produit des tons charmants et donne plus de grâce et de vigueur aux modelés. Aussi comprenons-nous que ceux qui le manient, qui le travaillent pour l'industrie, soient tentés par le désir de produire des œuvres artistiques; c'est ce qu'ont fait MM. Broquin et Lainé dont nous allons nous occuper.

Successeurs de l'ancienne maison Detourbet et Broquin, qui date de 1825 comme fonderie, MM. Broquin et Lainé s'occupaient spécialement de la fonte proprement dite et de la fabrication des robinets et des pièces de cuivre ou de bronze nécessaires aux locomotives et aux wagons. Leur fonderie, outillée de façon à pouvoir exécuter des pièces de toutes dimensions pour ce genre de travail, produisait environ 800 000 kilogrammes de cuivre ou de bronze par an. Seize fours à creusets, un four à réverbère et des machines de toute espèce occupaient un personnel de plus de 250 ouvriers.

Il y avait certes là de quoi suffire à l'activité de deux hommes; mais MM. Broquin et Lainé possédaient un sentiment artistique qui devait fatalement les pousser hors de la voie industrielle. Le beau les attirait, et il y a quelques années, ils abordèrent le domaine des bronzes d'art, sans toutefois abandonner en rien leur ancienne fabrication.

C'est ainsi que nous les avons vus figurer à l'Exposition et avec un égal mérite dans deux classes bien distinctes : celle des bronzes d'art et celle des bronzes industriels. C'est de la première de ces deux expositions que nous allons parler.

Elle était composée de bronzes d'art et de statues de diverses grandeurs dont les modèles étaient pris une partie sur l'antique, l'autre partie d'après nos artistes modernes. Parmi les premiers, nous devons citer : une *Diane de Gabie*, une *Vénus de Milo*, une *Léda* et des *vases bacchanales;* toutes ces pièces, d'une exécution parfaite, étaient très-remarquables comme ciselure et comme fini.

Parmi les modernes nous avons remarqué :

Un buste de l'Empereur et un buste de l'Impératrice, par Julien Roux, très-ressemblants et très-soignés.

Une statue, le *Moineau de Lesbie*, par Sauvageau, très-jolie comme formes et comme expression.

Deux statues de Loison, gracieuses de poses et bien drapées.

Un joli groupe d'enfants, par Poidvin.

CÉSAR, PAR BRUQUIN ET LAINÉ, D'APRÈS DEBRUBAUX.

Un nègre, par Lebourg, très-remarquable comme galbe.

Un groupe d'animaux, de Delabrierre, charmant comme composition et comme détails.

Deux études de chevaux : la *Saillie* et la *Jument Minerve*, par Lenordez.

Une série de petits bustes très-réussis.

Et enfin un César de grandeur naturelle, par Denechaux.

Bien modelée, bien posée et bien drapée, cette statue nous représente bien celui dont M. Henri Martin a dit :

« César n'était ni bon, ni méchant, ni humain, ni cruel; il se faisait l'un ou l'autre suivant les circonstances; il était tout ce qu'il lui était utile d'être. Le plus souvent cependant il se montrait généreux envers ses adversaires romains, et implacable envers ses adversaires étrangers, les *Barbares*, comme on disait, quand il n'espérait pas les réduire à lui servir d'instruments. Ne croyant pas plus aux dieux qu'aux institutions de sa patrie, dégagé de tout préjugé comme de tout scrupule, il restait Romain à condition de concentrer Rome en lui et pour lui. Il aimait Rome comme sa chose, et ses soldats comme ses instruments volontaires et nécessaires, et comme une partie de lui-même. »

Cette œuvre, remarquable en tous points, que nous reproduisons par la gravure, était la pièce capitale de l'exposition de MM. Broquin et Lainé et leur fait le plus grand honneur.

ANS les premiers siècles de la chrétienté, lorsque les lettres se furent réfugiées sous le toit hospitalier du monastère, l'art de l'enluminure fut pratiqué avec ardeur par les moines, et atteignit en Irlande à un haut degré de perfection. Il existe encore plusieurs monuments de ce genre qui témoignent du talent extraordinaire de ces anciens Celtes et de la grande valeur artistique de l'ornementation admirable qu'ils introduisaient avec tant de profusion dans les textes sacrés. Des productions de cet ancien art celtique se trouvent dans plusieurs collections à l'étranger où elles ont été apportées par les nombreux étudiants qui naguère arrivaient en Irlande de tous les coins de l'Europe.

La guerre, en détruisant, en Irlande, cette civilisation primitive, fit disparaître avec elle la littérature et les arts du pays où ils avaient fleuri.

MM. Marcus Ward et Cie, de Belfast, ont eu l'ambition de faire renaître

en Irlande cet art charmant, en l'appropriant aux besoins et aux goûts de ce siècle. Après avoir consacré à l'étude de cette matière dix années de leur vie, ils ont réussi à introduire dans leurs dessins l'esprit qui caractérise les œuvres des anciens artistes, tout en se conformant dans l'ornementation, dans les figures et dans les paysages aux progrès accomplis dans l'art du dessin depuis le moyen âge.

MM. Marcus Ward, qui ont exposé à Paris dans les classes VII, VIII et XXVI, maroquinerie, reliure et enluminure, qui ont obtenu du jury interna-

RELIURE DE L'ADRESSE PRÉSENTÉE AU PRINCE DE GALLES PAR LES HABITANTS DE BELFAST, EXÉCUTÉE PAR MARCUS WARD ET Cⁱᵉ, DE BELFAST.

tional trois médailles, les plus hautes récompenses accordées à la Grande-Bretagne pour les produits de ce genre, et qui ont été les seuls triplement récompensés, appliquent à leur maroquinerie le même goût artistique et le même soin qu'à leurs enluminures. Ils produisent aussi du papier de linge irlandais et des livres de comptes qui, récompensés aux précédentes exhibitions de Londres et de Dublin, ont aussi été remarqués à Paris.

Leurs mosaïques en cuir se recommandent plutôt par leur qualité supérieure et leur fini que par la nouveauté de la forme. Tous les dessins et ornements en métal ont été inventés par eux-mêmes. Ils fabriquent en quantités énormes, pour la Grande-Bretagne et l'Amérique, des boîtes à dépêches et des bureaux de voyage, garnis de soie et de maroquin, des nécessaires de touriste, des portefeuilles de toutes sortes, des porte-monnaie, étuis à cigares, albums, porte-lettres, des écritoires de dames, des écrins, des papeteries, etc.

Cette immense maison irlandaise, où l'on n'emploie guère que des Irlandais, a son siége principal, avons-nous dit, à Belfast; mais elle a aussi un établissement à Dublin et un autre à Londres.

Quoi qu'il en soit, ce que nous en disons n'a pour objet que de bien montrer l'ensemble des travaux de ceux dont nous allons étudier spécialement certains produits, les enluminures et les reliures.

Nous terminerons ce préambule en faisant remarquer combien doivent être profitables à la qualité et aux mérites artistiques de leurs productions courantes, les hautes études, les connaissances élevées et les soins particuliers

RELIURE D'UN VOLUME PRÉSENTÉ A SIR B. L. GUINNESS,
EXÉCUTÉE PAR MARCUS WARD ET Cⁱᵉ, DE BELFAST.

qu'exigent de ces honorables fabricants les produits d'importance supérieure qui font leur gloire. Qui fabrique de petites choses peut n'être ni apte, ni outillé pour en produire de grandes. Mais qui fait des œuvres d'art industriel du premier ordre ne peut pas donner une production courante qui soit médiocre.

MM. Ward ont trouvé un débouché moderne pour les ouvrages de luxe, pour les volumes de vélin enluminés et magnifiquement reliés.

Ils ont eu l'idée de faire substituer des ouvrages de ce genre aux simples feuilles de vélin sur lequel d'ordinaire « les adresses » étaient consignées, — nous entendons par adresses, ces témoignages de considération et d'affection que, dans l'aristocratique Angleterre, donnent constamment des villes, des corporations, etc., à la reine, aux princes, à leurs chefs, à d'autres villes et à

d'autres corporations, que donnent des administrés à un magistrat, des fermiers à leur seigneur, à sa majorité, à son mariage, à la naissance de son fils, au mariage de ses enfants, etc.

Et c'est peut-être beaucoup grâce à l'influence de M. Ward et surtout au mérite de ses volumes d'adresses, que l'usage s'en est tellement répandu qu'il est devenu presque universel chez nos voisins.

Ce sont des œuvres de ce genre que nous allons étudier et dont nous donnons des échantillons, sous le rapport de la richesse intérieure et de la reliure.

RELIURE D'UN VOLUME PRÉSENTÉ A SIR B. L. GUINNESS,
EXÉCUTÉE PAR MARCUS WARD ET C^{IE}, DE BELFAST.

La première reliure est celle du livre d'adresse présenté à S. A. R. le prince de Galles par la ville de Belfast, à l'occasion de son mariage avec la princesse Alexandra de Danemark.

La deuxième est celle de l'adresse de la ville de Dublin à sir B. L. Guinness, baronnet, membre du Parlement; et la troisième, de l'adresse du doyen et du chapitre de la cathédrale de Saint-Patrick, en la même cité, au même sir B. Guinness, en témoignage de leur reconnaissance envers ce grand bienfaiteur qui a seul, et à ses frais, restauré cette cathédrale.

La quatrième est celle de l'adresse présentée à M. Ker, esquire, membre du Parlement, par ses tenanciers.

Nous avons ouvert ces beaux volumes et nous reproduisons aussi la première page de l'adresse au prince de Galles, la première page d'une adresse à

l'honorable comte de Hillsborough, la première page de la réponse de sir B. Guinness au doyen de Saint-Patrick, et une page du même volume représentant la réouverture de la cathédrale qui eut lieu le 25 février 1865.

Nous allons maintenant examiner en détail ces huit pièces qui ont toutes été exécutées par des artistes de Belfast, ainsi qu'une multitude d'œuvres de la même valeur, telles que l'adresse présentée au bien honorable lord Dufferin et Clandeboye par ses tenanciers à l'occasion de son mariage, les adresses présentées à Mme et à Mlle Hamilton à l'occasion de son mariage avec lord Duf-

RELIURE DU VOLUME PRÉSENTÉ A D. S. KER, ESQUIRE, MEMBRE DU PARLEMENT,
EXÉCUTÉE PAR MARCUS WARD ET Cⁱᵉ, DE BELFAST.

ferin, l'adresse des habitants de Belfast à sir Edward Koey, chevalier, lorsqu'il quitta la Mairie, etc.

Reliure de l'adresse au prince de Galles. — Six volumes ont été offerts au prince à l'occasion de son mariage. Ils étaient ornés à l'intérieur des vues des principales scènes mentionnées dans le texte et des armoiries du prince, de la princesse et des donateurs, ainsi que de diverses illustrations allégoriques et historiques. S. A. R. avait bien voulu prêter ces ouvrages à M. Ward et ils figuraient à l'Exposition.

Sur le fond de cette reliure, un semis léger encadré par de fines arabesques au trait. En bordure principale, des lacs rappelant le collier de la Jarretière. Au premier angle, le blason de l'Angleterre : les trois lions, que nous persistons en France à appeler des léopards, sur champ de gueules ; au deuxième,

celui de l'Écosse : un lion de gueules sur champ d'or; en bas, l'Irlande : une lyre sur fond d'azur; enfin, le Danemark : trois lions de sable sur champ d'argent. Au milieu de la reliure sont la couronne et les trois plumes d'autruche des princes de Galles, avec la devise galloise : *Ich dien.*

On remarquera certainement l'harmonie de cette composition, et surtout comme elle est bien plane, bien à-plat, comme on dit.

Les fermoirs et les filets de bordure sont des plus soignés et des plus distingués.

Reliures des deux volumes présentés à sir B. Guinness. — Ils contiennent des illustrations relatives à l'histoire du christianisme en Irlande, à la vie de saint Patrick, à l'histoire des chevaliers de Saint-Patrick et à celle de la cathédrale depuis sa fondation jusqu'à sa restauration.

La première de ces reliures ne se présente pas moins bien que les précédentes. Les bordures et encadrements sont du meilleur effet, ainsi que les fleurons et les frises qui les complètent. L'ornementation est en somme riche et sévère. Le blason du milieu et les rinceaux bizarres qui lui servent de supports sont d'un aspect très-original. Ce qui est le plus doux à l'œil dans cette composition, c'est l'ovale noir du milieu. Nous signalons aussi les diverses valeurs de ton des champs compris entre les différents encadrements : le plus clair est celui du centre; le plus foncé celui du bord.

La seconde, plus simple de lignes, est fort riche de fins détails. Toutes les lignes qui s'entrecoupent sur la croix, celles qui courent sur les fleurons qui terminent les quatre bras de cette croix, les dessins dentelés sur les bordures, ceux des petits caissons qui remplissent les quatre angles, surtout les ravissants petits branchages qui étalent sur le fond principal de si jolies fleurettes, tout cela est exquis de grâce. Il faut aussi remarquer l'heureuse combinaison des à-plat et des reliefs, et surtout des biseaux superposés.

Reliure du volume présenté à D. S. Ker, esquire, membre du Parlement, par ses tenanciers. — Ici le motif de l'ornementation du fond est moins sévère, plus gai : c'est un entre-croisement de lignes noires et de lignes blanches. La division du tableau est du reste très-heureuse. Au centre, un médaillon portant les armoiries des Ker, de gueules à un chevron d'argent portant trois étoiles de gueules. De l'encadrement de ce médaillon partent quatre croisillons qui vont se résoudre en un châssis de même couleur (nous pouvons dire un châssis, car l'aspect général est celui d'une fenêtre). Les divisions de cette

fenêtre sont bordées en dedans d'une dentelure foncée. Au dehors, de doubles baguettes noires bordent un petit motif de décor très-fin et gracieux.

Toutes ces reliures ont un caractère d'exécution sérieuse, soignée et solide et sont d'un faire précis qui appartient à la fois à de grands industriels et à des Anglais.

Ouvrons maintenant ces volumes et voyons si l'intérieur répond à l'extérieur.

UNE PAGE DU LIVRE OFFERT AU PRINCE DE GALLES PAR LES HABITANTS DE BELFAST, PAR MARCUS WARD ET Cⁱᵉ, DE BELFAST.

Une page du livre du prince de Galles. — En langue gothique sont écrits ces mots :

« Plaise à Votre Altesse Royale.

« Nous, les habitants de Belfast, vous prions de nous permettre de saluer Votre Altesse Royale avec les sentiments du devoir, de la fidélité et de l'attachement, et de nous unir dans les félicitations avec lesquelles, des profondeurs de son grand cœur, l'Empire tout entier célèbre votre hymen... »

Les lettres majuscules du meilleur style et du plus riche modèle, la beauté

des types ordinaires, la grâce des légères fleurs qui les accompagnent sans les rendre confus, forment de cette page un chef-d'œuvre.

Mais c'est surtout la bordure qui est merveilleuse. La décrire en détail serait trop long, et d'ailleurs notre gravure la fera mieux apprécier que tous les commentaires.

Les enluminures très-riches de ton sont d'un fini et d'un goût parfait, et nous regrettons de ne pouvoir les reproduire.

UNE PAGE D'UN DES VOLUMES OFFERTS AU COMTE DE HILLSBOROUGH PAR LES TENANCIERS DE LA TERRE DE NEWRY, EXÉCUTÉE PAR MARCUS WARD ET Cⁱᵉ, BELFAST.

En haut, sur la banderole se détachent trois A enlacés, initiales d'Albert et d'Alexandra. Le médaillon de l'angle contient saint Georges terrassant le dragon. Au milieu des fleurs qui sont au-dessous, est le blason de la Grande-Bretagne : aux un et quatre d'Angleterre, au deux d'Écosse et au trois d'Irlande. La peinture du bas représente la cérémonie nuptiale du prince et de la princesse : derrière l'un des époux est la figure allégorique de la Grande-Bretagne; derrière l'autre celle du Danemark. Cette petite scène a été admirablement bien traitée et l'effet en est charmant.

Une page d'un des volumes offerts au comte de Hillsborough par les tenanciers du marquis de Downshire. — Ces volumes, au nombre de huit, représentaient les localités mentionnées dans le texte avec les armoiries de la terre qui les offrait. Le genre d'illustration de chaque volume était différent.

Nous traduisons :

« Adresse au bien honorable le comte de Hillsborough de la part des tenanciers de la terre de Newry appartenant au très-honorable marquis de Downshire. »

UNE PAGE D'UN VOLUME OFFERT A SIR B. GUINNESS,
PAR LE DOYEN ET LE CHAPITRE DE SAINT-PATRICK, A DUBLIN,
EXÉCUTÉE PAR MARCUS WARD ET Cⁱᵉ, DE BELFAST.

Ici ce qu'il faut admirer c'est la variété et la richesse des lettres, en même temps que la splendeur efflorescente des rinceaux. Rien de plus riche ni de plus vigoureux que ces belles feuilles et ces belles nervures. La vue du comté qui est à l'angle de gauche est également fort belle.

Deux pages des volumes présentés à sir B. Guinness. — La première aussi nous offre un motif de rinceaux et de dessins d'ornements, mais dans un tout autre style que la précédente ; c'est plutôt un dessin de sculpture et de bas-relief qu'un motif de fleurs de fantaisie.

On y lit la réponse de sir B. Guinness au doyen et au chapitre de Saint-Patrick :

« Réponse :

« Révérend et chers Messieurs, c'est avec une joie peu ordinaire que je reçois l'adresse que me présentent le doyen et le chapitre de Saint-Patrick. Vous avez confié il y a quelques années à mes soins votre cathédrale sacrée que le temps a rendue si vénérable. Vous l'avez fait avec la généreuse conviction que

UNE PAGE D'UN VOLUME OFFERT A SIR B. GUINNESS
PAR LE DOYEN ET LE CHAPITRE DE SAINT-PATRICK, A DUBLIN,
EXÉCUTÉE PAR MARCUS WARD ET Cⁱᵉ, DE BELFAST.

mes plus grands efforts seraient consacrés à en assurer la conservation. Je vous remercie de cette confiance.... »

L'autre page nous montre dans un cadre étincelant, formé par les blasons des diverses grandes familles, ou des comtés ou des cités de Grande-Bretagne, l'intérieur de la cathédrale le jour de la réouverture.

Aux considérations générales que nous avons émises sur cette belle industrie, sur la remarquable fabrication et le génie artistique de MM. Ward, aux détails spéciaux aux pièces que nous avons analysées, il ne nous reste

guère à ajouter que deux mots sur les mérites colorants de ces œuvres. Il nous suffira de dire que le coloris est éclatant, riche et harmonieux et que l'or et l'argent s'y allient avec un charme magique.

Quant aux reliures, les tons les plus francs, aussi bien que les moins sonores, sont unis par un art supérieur. Ainsi dans celle des volumes du prince de Galles, le fond est blanc et rouge (couleurs de la princesse de Danemark) et la bordure qui relie les quatre blasons est une guirlande de trèfles en vert et en or. Les gardes sont en popeline violette et sont des morceaux de la robe que portait la princesse Alexandra lorsqu'elle fit son entrée à Londres.

oici un autre chef-d'œuvre de M. Diehl, chef-d'œuvre comme architecture, chef-d'œuvre comme ornementation, comme exécution et comme fabrication.

C'est un bijoutier de grande dimension.

Il est en bois de diverses couleurs, en érable principalement, en ébène, en bois de rose, en citronnier, en bois violet, en bois teintés (bleus ou verts), et orné de marqueteries et de bronzes dorés.

Admirons d'abord les lignes pures et sévères de ce monument de style grec.

Les lignes principales sont des verticales et des horizontales rigides ; très-peu d'obliques, quelques lambrequins et des formes d'acanthe font ressortir, plutôt qu'elles ne la rompent, la fermeté des grandes divisions du dessin.

L'entablement supérieur avec une belle corniche en saillie offre plusieurs lignes superposées, en retrait les unes sur les autres, qui sont la pureté même.

Au-dessous est une surface plane en marqueterie sobre et sombre, sans prétention, servant de champ au buste qui couronne la façade : cette marqueterie discrète est d'un goût exquis : elle se compose de fleurs d'une forme originale qui tient et de la fleur de lis et de l'acanthe, en bois de rose sur fond d'ébène ; et par une coquetterie d'exécution, chaque fleur et son champ sont formés par quatre dés assemblés. Ce tableau qui est aussi le fond des grands panneaux de côté est d'un effet sérieux et chaud à la fois.

La grande ornementation qui se développe sur ce fond est, nous l'avons dit, en bronze doré. Elle consiste essentiellement en une tête de femme coiffée à l'antique et couronnée d'un diadème, dont le cou se perd dans une

sorte d'écu irrégulier qui simule un corselet. Ses courbes élégantes se résolvent en une sorte d'acanthe renversée. Une guirlande pend en avant; deux petites draperies sont suspendues à droite et à gauche. La tête d'un beau type grec, et d'une animation sereine, douce et sympathique, est coiffée d'une rangée de frisons tombant sur le front et de longues boucles descendant de chaque côté du col. Le diadème est d'une finesse d'ornementation qui, si l'on pouvait le détacher, en ferait un véritable bijou. Cette tête est adossée à un petit fronton très-simple en ébène. Elle est soutenue à droite et à gauche par une ornementation qui s'étend en forme d'ailes et rappelle ces ailes déployées que l'on rencontre si fréquemment dans la décoration des édifices égyptiens.

A leur extrémité, elles rencontrent le sommet et le couronnement des deux montants qui encadrent le panneau central du meuble.

Ces montants qui en bas aboutissent aux pieds du meuble sont composés ainsi, en commençant par la base. C'est d'abord un pied en forme de piédestal qui se termine par deux enroulements qui se coupent à angle sphérique, en sorte que le meuble ne repose à la vérité que sur une ligne, sur une sorte de couteau; du moins telle est l'apparence, car en arrière est un pied bien établi à base plate. Donc sur la façade de ce piédestal s'élève un ornement en bronze qui lui donne la forme courbe que nous venons de dire. Ici encore le dessin est élégant, léger, délicat; rien de plus fin que les petits rinceaux à feuilles qui s'échappent de chaque côté. Arrivons à ce que nous appellerons la toiture de ce petit piédestal; elle offre des profils en biseau très-doux et porte en avant un petit lambrequin en marqueterie. Sur l'abaque qui la surmonte repose un magnifique griffon à tête d'aigle, original, vigoureux, menaçant comme il convient au gardien vigilant des trésors renfermés dans ce meuble. Son corps est largement ciselé; ses ailes nerveuses s'épanouissent en éventail; le modelé des muscles est puissant; les griffes et le bec font peur. Suivons maintenant, toujours en remontant, les ailes de la bête, nous arrivons à une surface de bois plane sur lequel pend une série de médaillons antiques enchaînés. Cette belle collection de têtes si diverses et si charmantes forme, en tournant à angle droit sous le chapiteau du montant, la frise de la porte. Ce chapiteau est un carré à lignes plates sur lequel brille une sorte d'étoile d'une délicatesse inouïe. Un autre motif d'ornementation en bronze doré revêt aussi le couronnement dudit montant, qui se termine en antéfixe.

BIJOUTIER DE STYLE GREC, PAR DIEHL.

La porte offre un panneau en saillie à biseau couronné d'une petite frise en marqueterie formée d'enroulements. On remarquera l'originalité des diverses assises et des encadrements de la marqueterie centrale dont le sujet artistique est l'*Oiseleur* et qui a tous les mérites de la peinture, qui est comme une aquarelle délicate. Les plans y sont parfaitement indiqués, l'air y circule, l'eau y est limpide, et les teintes sont partout fondues avec un art infini.

Mais l'espace nous manque pour tout décrire et pour louer comme elles le méritent toutes les parties de ce bel ensemble. Bornons-nous à dire que ce meuble s'ouvre au moyen d'un secret, en touchant un des bronzes, et que la femme la plus frêle peut ainsi du bout du doigt soulever tout l'entablement de la partie supérieure au-dessous duquel se trouve un vaste écrin.

ENDANT longtemps encore l'Orient sera le pays chéri des peintres et des poëtes. Presque tous se sont sentis attirés par le mystère et l'immobilité fataliste qui sont les caractères distinctifs des peuples qui l'habitent.

M. Charles Landelle a lui aussi sacrifié à ce culte, et nous ne saurions nous en plaindre, car les tableaux qu'il avait exposés au Champ de Mars étaient de véritables chefs-d'œuvre. *La Femme fellah*, *le Réveil de l'odalisque*, et *l'Eau portée au prisonnier* ont eu le privilége d'arrêter les visiteurs de l'Exposition et n'ont rien perdu de leurs mérites après avoir été reproduits par la photographie.

C'est que M. Landelle possède, indépendamment du dessin et de la couleur, un profond esprit d'observation, et que ces tableaux ne sont pas de simples portraits, mais des types qui caractérisent une race tout entière.

Voyez cette femme, dont la longue tunique, entr'ouverte par le haut, laisse la poitrine à demi découverte. Elle se tient debout, les mains appuyées sur une amphore, dans une pose simple et noble. Le regard est fixe et assuré. Cette femme a conscience de sa beauté, on le sent, on le voit.

Quel est ce sphinx? Est-ce une reine? Est-ce une bergère?

A cette tiare qui couvre à demi son front, à ces sequins, parure des peuples barbares, à la naïve hardiesse de ses yeux on croirait que c'est une reine,

et cependant c'est une paysanne de l'Asie Mineure, c'est une *femme fellah*; le livret le dit, le costume l'indique.

Rien ne fait soupçonner que le peintre se soit trompé dans le choix de son modèle et cependant on ne sait à quelle classe de la société attribuer ce visage énigmatique. Elle pourrait être aussi bien sultane que paysanne. La fierté est égale des deux parts et l'ignorance aussi, car ce qui manque dans cette femme d'ailleurs si belle, c'est la pensée. C'est bien ainsi qu'on se représente la femme d'Orient, faite pour l'amour et rien que pour l'amour.

Les deux autres tableaux sont des études psychologiques aussi remarquables que celle qui précède; mais nous allons céder la plume à M. Louis Énault, nos lecteurs ne pourront que gagner au change.

« *Le réveil de l'odalisque.* — Elle est belle, la femme d'Orient, belle comme le rêve d'un poëte! Mais sa beauté n'est pas accessible à tous; heureux qui peut la contempler, ne fût-ce qu'un jour dans sa vie!

« Sur les pas de M. Charles Landelle, pénétrons discrètement dans l'intérieur du harem, et, de tous nos yeux, regardons!

« Il est midi, et les esclaves n'ont pas encore relevé la tendine de soie devant les fenêtres de l'*oda* (chambre à coucher). Il ne fait pas encore grand jour chez la cadine (dame) paresseuse, — mais le rayon qui filtre à travers les mailles du moucharaby éclaire assez ce poétique intérieur. — Haydée, Gulnare ou Médora ne se doute point que nos regards sont curieux, et elle a laissé aux mains de ses suivantes l'*yarmak* blanc qui voilait son front; le *jéridjé* qui dérobait sa taille sous de vastes plis; le *chalwar* qui descendait jusqu'à ses pieds, et les *terliks* semées de perles qui lui servaient de chaussures. — Elle n'a même plus sa chemisette de gaze, insaisissable, étincelante, — un rayon et un souffle tissés ensemble. — C'est à peine si une draperie jetée négligemment nous cache quelque chose. La solitude et l'abandon nous livrent ce beau corps, sculpté dans le marbre vivant de la jeunesse. Le regard caresse la ligne noblement onduleuse qui dessine ses formes; il va de l'orteil à la cheville mignonne, de la jambe faite au tour à la hanche rebondie; la taille s'accuse vigoureusement; la poitrine, qu'aucun corset n'a déformée, reste chaste tout en étant nue, et l'amour l'admire sans que le désir la profane. Nulle trace de pensée sur ce visage qui reflète l'insouciance de la vie heureuse. — Derrière la tête, comme un flot noir, se répand la belle chevelure annelée; — le vent la caresse, et elle parfume le vent.... Mais c'est l'heure du réveil! la belle

créature soulève sa large paupière alanguie ; quelle flamme humide dans son grand œil noir mélancolique, brillant et doux comme l'œil des gazelles de son pays ! elle étire ses bras oisifs, et ses doigts taillés en fuseaux, ses doigts aux ongles roses, jouent avec les perles de son collier ! Qu'on ouvre au soleil ! Tout près d'elle, à portée de sa main, sur une petite table incrustée de nacre et d'ivoire, j'aperçois le narghileh de Perse chargé de tembaki, dont la fumée va bientôt emporter les heures pesantes, et prolonger à travers le jour la volupté des rêves de la nuit. — Après le narghileh, on servira les conserves parfumées,

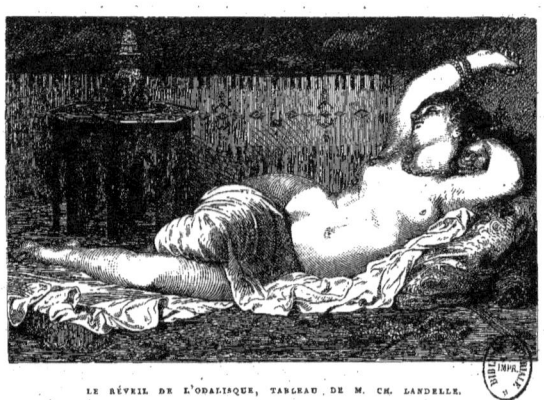

LE RÉVEIL DE L'ODALISQUE, TABLEAU DE M. CH. LANDELLE.

les sorbets à la neige, et les coupes de roses liquides. Ainsi commence, ainsi s'achèvera la journée. Jamais un livre, la favorite ne sait pas lire ; jamais une aiguille, la favorite ne travaille pas !

« Le joli tableau de M. Landelle nous ouvre une perspective profonde sur la vie orientale. »

« *L'eau du prisonnier*. — L'autre toile est moins gaie. Nous sommes à Tanger, dans le corps de garde d'une prison, à la voûte en arceaux surbaissés. — Le geôlier, sa clef à la main, est à demi couché sur son banc, œil rêveur, bouche pensive. Un enfant aux pieds nus, drapé comme un jeune berger des temps bibliques, sa jarre de forme antique posée sur l'épaule droite, apporte l'*eau* au prisonnier. — Celui-ci, sombre et triste, attendant impatiemment peut-être

le cimeterre du *chaouch*, qui le délivrera, montre, à travers le judas d'une porte, sa tête farouche et pâle.

« Peinte dans une gamme discrète et sobre, qui n'exclut point la force, cette composition, qui satisfait à toutes les exigences du sentiment pittoresque, restera parmi les meilleures choses de M. Charles Landelle. »

Ces deux charmantes études ont été publiées dans *l'Exposition universelle de 1867 illustrée*, à laquelle nous les empruntons.

'INDUSTRIE des papiers peints a cela de particulier, que contrairement à la plupart de nos grandes industries qui sont obligées de recourir à des matières exotiques et de payer un lourd tribut à l'étranger, elle trouve dans le pays même tous les éléments qui lui sont nécessaires pour la fabrication de ses produits.

C'est ainsi que la gélatine, les couleurs, l'outremer et même l'or d'Allemagne, dont l'industrie étrangère avait longtemps gardé le monopole, sortent maintenant de nos manufactures.

Mais il a fallu de longues années et une longue persévérance de la part de nos fabricants avant d'atteindre à ce résultat; il est vrai qu'il s'est trouvé dans cette industrie des maisons qui, depuis près d'un siècle, ont constamment marché à la tête du progrès et n'ont reculé devant aucun sacrifice pour assurer à la France la suprématie dans ce genre de travail.

C'est ainsi que la maison Zuber, de Rixheim, dont l'existence est si intimement liée à celle de la fabrication des papiers peints, que faire l'historique de cette industrie, c'est en même temps faire celui de cette maison, s'est constamment appliquée à produire à l'aide de procédés nouveaux et perfectionnés ou à introduire en France ceux appliqués chez nos voisins.

Quelques mots sur l'industrie des papiers pe nts permettront à nos lecteurs de juger plus aisément des progrès accomplis et de la part qui en revient à MM. Zuber.

Originaire de la Chine et du Japon, à ce qu'on assure, cette industrie fut importée en Europe par les Hollandais vers le milieu du seizième siècle ; mais ce ne fut que cent ans plus tard qu'eurent lieu nos premiers essais. Ce furent, à ce que l'on prétend, des ouvriers anglais qui importèrent en France le secret

de la fabrication d'un papier velouté, qui n'était qu'une imitation imparfaite des tentures ; quoi qu'il en soit, la pensée de substituer aux produits coûteux,

DÉCOR GENRE GOBELINS, PAR JEAN ZUBER, DE RIXHEIM (MÉDAILLE D'OR).

tels que tissus, tapisseries ou cuirs repoussés qui servaient à décorer les appartements, un produit moins cher, parait avoir donné naissance chez nous à l'industrie des papiers peints.

Les essais se multiplièrent en France, en Angleterre, en Allemagne et en Hollande sans appréciables progrès pour cette industrie; mais enfin, en 1780, environ, un marchand mercier nommé Réveillon, dont le nom devait devenir célèbre pendant la Révolution, fonda une manufacture à Paris, dans le faubourg Saint-Antoine, et imagina des procédés si nouveaux et si ingénieux qu'il opéra une véritable révolution dans la fabrication des papiers peints.

C'est Réveillon qu'on doit regarder comme le véritable inventeur des papiers de tenture.

Après lui, M. Jean Zuber, le grand-père du chef actuel de la maison Zuber, dont l'usine avait été transférée à Rixheim en 1797, créa, pendant les premières années de l'Empire, le premier paysage colorié qui représentait des vues de la Suisse et qui était composé d'une série de lés imprimés.

De 1816 à 1819, M. Jean Zuber fils introduisit en France la fabrication en grand des chromates de potasse et de plomb, l'application de l'impression au cylindre en taille-douce, et inventa, en collaboration avec M. Michel Spaerlier, le procédé des teintes fondues ou irisées.

Puis successivement, de 1828 à 1864, la maison Zuber appliqua ou inventa la fabrication en grand du sulfate et acétate de manganèse, de l'hydrosulfate d'antimoine, du bleu minéral; la fabrication à l'auge des rayures parfaites à couleurs multiples; la fabrication de l'outremer artificiel; l'impression continue à la vapeur par machines anglaises à six couleurs; le collage à la gélatine; les papiers gaufrés ou repoussés au cylindre; la machine pour prendre l'empreinte naturelle des veines du bois, principe appliqué antérieurement en Allemagne par des procédés qui nous sont restés inconnus; toutes les inventions, en un mot, qui ont contribué à amener cette industrie au haut degré de perfection qu'elle a atteint de nos jours.

Le décor genre Gobelins que reproduit notre gravure a été exécuté par M. Zuber d'après les dessins de M. Chabal Dussurgey, l'habile artiste attaché à la manufacture impériale des Gobelins. Ce décor a été jugé assez sévèrement par MM. les ouvriers délégués, qui ne nous semblent point s'être rendu compte de l'idée qui a présidé au choix des couleurs et du style du dessin de ce panneau.

Ces messieurs reprochent au décor de M. Zuber sa composition et son dessin, qu'ils trouvent fort anciens comme style. Ce sont là des reproches que nous trouvons fort hasardés. S'étant donné pour but d'imiter une tapisserie

ancienne, M. Zuber eût commis un anachronisme en produisant un panneau approprié au style coquet et de mauvais goût de notre époque.

Quant à la couleur, il fallait un fond un peu sombre, d'un ton laineux, et des groupes de fleurs un peu plus massifs s'enlevant d'une manière bien lumineuse. Reprocher à du papier peint de reproduire les défauts et d'imiter trop scrupuleusement la tapisserie des Gobelins, c'est, à notre avis, le plus grand éloge qu'on puisse en faire.

M. Zuber, en ne s'adressant qu'à un public d'élite et forcément restreint, porte la peine de sa tentative; mieux eût valu peut-être produire de jolies choses faites pour plaire à tout le monde que de quitter les sentiers battus. Le style et le caractère y eussent perdu, mais il aurait sans doute obtenu les suffrages de MM. les délégués.

Quant à nous, qui aimons les belles choses, pour qui la tapisserie sera toujours le décor par excellence, nous félicitons M. Zuber d'avoir aussi bien réussi à l'imiter et l'engageons vivement à continuer dans cette voie. Le jury international a été probablement du même avis, puisqu'il a décerné à M. Zuber la première médaille d'or dans son industrie.

A quelle époque faut-il faire remonter l'invention des tapis et des tapisseries? L'histoire ne fixe point de date précise, mais dès la plus haute antiquité on se servait de tentures pour cacher la nudité des murailles, et de nattes pour couvrir le sol des appartements qui était pavé ou en terre battue.

Tyr, Sidon, Pergame étaient renommés pour leurs pailles ou leurs joncs tressés. De nos jours, le Levant fabrique encore des nattes de cette espèce, et elles sont très-recherchées à cause de leur extrême délicatesse et de leur dessin.

Plus tard on revêtit les murailles de pièces de cuir ou d'étoffes de laine ornées de dessins brodés ou imprimés. Les tapisseries de ce genre étaient un objet de grand luxe. Les plus riches reproduisaient, à l'aide des couleurs les plus vives, des dessins de grandeur naturelle.

Les tisser était l'occupation favorite des châtelaines du moyen âge, et les historiens nous parlent en termes élogieux de la célèbre tapisserie de Bayeux,

qu'exécuta dans le courant du neuvième siècle la reine Mathilde. La fabrication des tapisseries devint par la suite une industrie qui se concentra dans les Pays-Bas, et les plus grands artistes ne dédaignèrent pas de dessiner des cartons pour les tisseurs de tapis. Raphaël lui-même en exécuta à la demande de Léon X. Des Pays-Bas, cette fabrication s'introduisit en Allemagne et en France, mais ce ne fut que sous le règne de Louis XIV que cette industrie prit son véritable essor dans notre pays.

Colbert, qui avait déjà emprunté aux Pays-Bas la fabrication des dentel-

FAUTEUIL STYLE LOUIS XIV, PAR MOURCEAU (MÉDAILLE D'OR).

les et celle des glaces à Venise, créa dans l'établissement des frères Gobelin, teinturiers alors en grand renom, la célèbre manufacture qui a conservé leur noms. Lebrun, qui portait le titre de premier peintre du roi, en fut nommé directeur, et les cartons qui servirent à la fabrication furent dessinés par Lesueur, Vander Meulen et Mignard.

Mais bientôt la fabrication des tapisseries se répandit sur différents points de la France, et aujourd'hui les principaux centres de production sont : Paris, Aubusson, Amiens, Abbeville, Beauvais, Nîmes et Tourcoing. Toutefois, si la fabrication est disséminée, c'est Paris qui est le grand marché de toutes les étoffes d'ameublement et qui produit les tissus les plus nouveaux.

La plus ancienne manufacture de Paris est celle de la rue Saint-Maur, et appartient à M. H. Mourceau. Située au milieu du quartier le plus populeux de Paris, le faubourg du Temple à proximité de la place du Château-d'Eau, qui est appelée à devenir la plus belle place publique de l'Europe, elle possède plus de cent métiers à la Jacquart et occupe encore un grand nombre de tisserands au dehors. Son outillage, des plus complet, et son organisation qui ne laissent rien à désirer, ont été copiés par plus d'un fabricant parisien, lorsqu'il a procédé à son installation.

FAUTEUIL STYLE LOUIS XVI, PAR MOURCEAU (MÉDAILLE D'OR).

C'est dans cette manufacture, dans un vaste salon à cheminée monumentale, éclairé par de larges fenêtres, au plafond de style Louis XIV, avec caissons contenant les portraits de Lebrun, le peintre; Gobelin, le coloriste; Richard-Lenoir, le filateur; et Jacquart, le mécanicien; dans un de ces salons pour lesquels la tapisserie semble avoir été créée, que nous avons été revoir ces magnifiques tissus qui ont été si admirés au Champ de Mars et dont nos gravures reproduisent quelques spécimens.

Nous ne pouvons citer tous les objets que M. Mourceau avait exposés, mais nous parlerons de ceux qui ont le plus appelé notre attention par leurs qualités vraiment remarquables.

Nous devons placer en première ligne un tableau en tapisserie, représentant un charmant paysage ; les personnages, les animaux, les fleurs et les fruits du premier plan sont bien en valeur ; le dessin est correct, les couleurs se marient agréablement et se détachent franchement sur le fond. Au second plan, un motif d'architecture avec terrasse et un bois dans le lointain complètent ce charmant tableau qui serait digne de porter la signature de nos meilleurs paysagistes. Cette tapisserie, que l'on croirait sortie des Gobelins, a cependant été exécutée au métier Jacquart. Mais c'est un de ces tours de force

LAMBREQUIN, STYLE LOUIS XIII, PAR MOURGEAU (MÉDAILLE D'OR).

qu'on ne saurait renouveler tous les jours, car il a fallu plus de 190 000 cartons pour tisser ce panneau, qui était incontestablement la plus belle de toutes les pièces de tissus qui figuraient à l'Exposition.

Nous devons également mentionner un autre panneau, style Berain, à fond d'or ; sobre de composition, d'un dessin fort correct, admirable de couleur et d'un fini surprenant, cette tapisserie très-remarquée a produit un très-grand effet. Elle avait de plus le mérite d'avoir été tissée à l'aide d'un procédé complétement nouveau.

Deux portières, style Louis XVI, l'une avec bouquets de fleurs et ornements sur fond gris, et l'autre avec pendentifs et attributs champêtres sur fond vert d'eau, étaient parfaites de ton, de dessin et de travail.

Deux canapés, style Louis XVI, le premier fond cramoisi avec médaillon blanc, et le second avec fleurs sur fond gris, étaient très-bien réussis.

Nous avons également remarqué toute une série de chaises et de fauteuils de tous les styles et de tous les genres, une magnifique collection

de tapis de table, et un fort beau choix de médaillons avec chiffres ou blasons.

Ces étoffes, qui avaient toutes été exécutées au métier, et dont les modèles ont été dessinés par les meilleurs artistes de Paris, possèdent le double mérite de produire de magnifiques effets de couleurs et de ne coûter que la moitié environ de ce que coûtent les tapisseries d'Aubusson.

Cette dernière qualité, que nous prisons fort, permet d'employer tous les tissus de la manufacture de la rue Saint-Maur, — c'est-à-dire la tapisserie pro-

CANAPÉ STYLE LOUIS XVI, PAR MOURCEAU (MÉDAILLE D'OR).

prement dite, le reps, la vénitienne, le velours d'Orient, la popeline et les fonds satinés à fleurs et ornements qu'envierait Lyon, — dans les salons les plus riches comme dans les plus modestes, dans les bibliothèques, dans les galeries, dans les chambres à coucher, dans tous les appartements en un mot.

Et maintenant quand on songe aux immenses difficultés qu'il faut surmonter dans un travail fait sur un métier par un ouvrier qui ne voit pas le résultat de son labeur, qui n'a sous les yeux que l'envers de l'étoffe qu'il tisse, et qui ne peut, sous peine de perdre complétement un tissu de valeur, se tromper, ne fût-ce qu'une seule fois, dans les deux ou trois mille navettes qu'il doit employer, on est saisi d'admiration devant cette régularité et cette

perfection des formes, devant ces ornements si fins, si déliés, devant ces tableaux que l'on croirait peints par le pinceau délicat d'un maître.

Le jury international a décerné une médaille d'or à M. H. Mourceau, qui avait déjà obtenu, en 1855, une grande médaille d'honneur, et qui avait été nommé chevalier de la Légion d'honneur à la suite de l'Exposition de Londres de 1862. Ce n'est que justice, car M. H. Mourceau ne se contente pas de diriger sa manufacture qui est une des plus importantes, avec une intelligence, une activité et un sentiment artistique des plus développés, mais il recherche et applique, non sans de grands sacrifices pécuniers, les procédés les plus nouveaux, et il a résolu, son exposition nous l'a prouvé, le problème de produire de belles et de bonnes choses à un bon marché des plus surprenants. Nous l'en félicitons et l'engageons à continuer dans cette voie, qui est la bonne !

ous reproduisons aujourd'hui un chef-d'œuvre qu'on croirait être sorti des mains de ces ouvriers de la Renaissance qui s'immortalisaient en consacrant toute leur vie à l'accomplissement d'une tâche de ce genre. Mais, dans notre siècle pratique et positif, il ne suffit point de faire œuvre de bénédictin savant et patient pour devenir célèbre, il faut de plus que l'œuvre serve, qu'elle soit utile et nécessaire.

C'est ce qu'a compris M. Périn, l'habile constructeur et l'inventeur de la scie à lame sans fin.

M. Périn voulant affirmer son droit, non-seulement à l'invention, mais à la vulgarisation de la scie à lame sans fin, et prouver, d'une façon éclatante, les ressources inouïes de cet outil, a fait exécuter, dans un atelier expressément organisé à cet effet, et pourvu de machines de grande précision, ce magnifique spécimen de découpage qui est actuellement exposé au Conservatoire impérial des Arts et Métiers.

Ce chef-d'œuvre a été dessiné par M. J. Michel, qui en a découpé les parties les plus délicates et qui a éminemment contribué à son parfait achèvement.

On ne s'est servi que d'un outil pour construire ce petit monument. C'est la scie qui a sculpté ces corniches, ces ornements inouïs de finesse et de

précision; c'est elle qui a produit ce travail de dentelles qui rappelle les sculptures de l'Alhambra; c'est elle qui a débité les bois, les grosses œuvres; c'est elle enfin qui a tout fait.

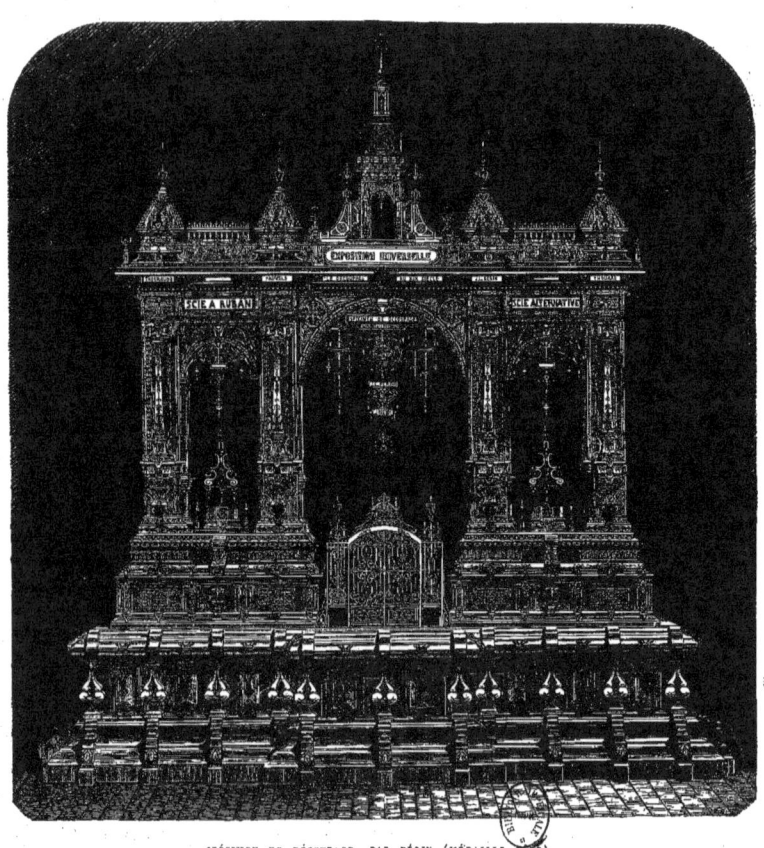

SPÉCIMEN DE DÉCOUPAGE, PAR PÉRIN (MÉDAILLE D'OR).

Et savez-vous ce qu'il a fallu de temps, non pour construire, mais pour étudier ce travail de fée?

Il n'a pas fallu moins d'un an pour l'étudier et le dessiner, et dix-huit mois pour l'exécuter.

Il est vrai que M. Périn a atteint son but ; il a prouvé d'une façon irréfutable que la scie dont il est l'inventeur est un outil pratique et parfait, ne reculant devant aucun obstacle et pouvant remplacer les innombrables outils de l'ébéniste ; il a ouvert, ou plutôt créé une nouvelle branche d'industrie, mais sa démonstration a dû lui imposer des sacrifices assez considérables pour que nous croyions devoir le féliciter de n'avoir point reculé devant la dépense, pour affirmer notre supériorité sur les Anglais dans le grand concours ouvert au Champ de Mars, et d'avoir doté en même temps notre musée d'un chef-d'œuvre incomparable. Il a, du reste, reçu déjà une première récompense par l'obtention de la médaille d'or que le jury lui a décernée et par son élévation au rang de chevalier de la Légion d'honneur.

'APPLICATION de la vapeur aux bâtiments de guerre, le remplacement des roues à aube par l'hélice, le blindage des navires et enfin la construction de vaisseaux en fer, tous ces progrès accomplis en moins de vingt ans ont nécessité la transformation ou le remplacement du matériel flottant de toutes les puissances maritimes ; et comme, surtout en pareille matière, la prépondérance est acquise à la nation qui marche en tête du progrès, le mode de construction et d'approvisionnement des flottes de guerre a dû forcément être changé.

Les arsenaux et les chantiers que possédaient les divers gouvernements étant impuissants pour transformer aussi radicalement et aussi promptement leur matériel de guerre, ils furent obligés d'avoir recours à l'industrie privée et cherchèrent à profiter des installations qui avaient été faites en vue d'autres prévisions. C'est ainsi que la Société des forges et chantiers de la Méditerranée a vu ses destinées s'agrandir, et que grâce à l'intelligence et à l'habileté de ceux qui avaient été appelés à l'honneur de la diriger, mais grâce aussi à la révolution qui est survenue dans l'art des constructions navales, elle a successivement élevé sa production de navires, pendant les treize années qui viennent de s'écouler, de huit millions à vingt-cinq millions de francs par an.

Constituée en 1855, sous la forme anonyme, au capital de sept millions de francs, la Société nouvelle des forges et chantiers de la Méditerranée, dont

le siége social est à Paris, a le mérite d'avoir doté notre littoral méditerranéen, dépourvu jusque-là de chantiers de construction et d'approvisionnement, de le doter, disons-nous, d'un outillage admirable, dont le monde entier, États et particuliers, viennent à l'envi se disputer les services; car dire les progrès accomplis depuis dix ans dans l'art des constructions navales, c'est faire en même temps l'histoire de la Société des forges et chantiers de la Méditerranée.

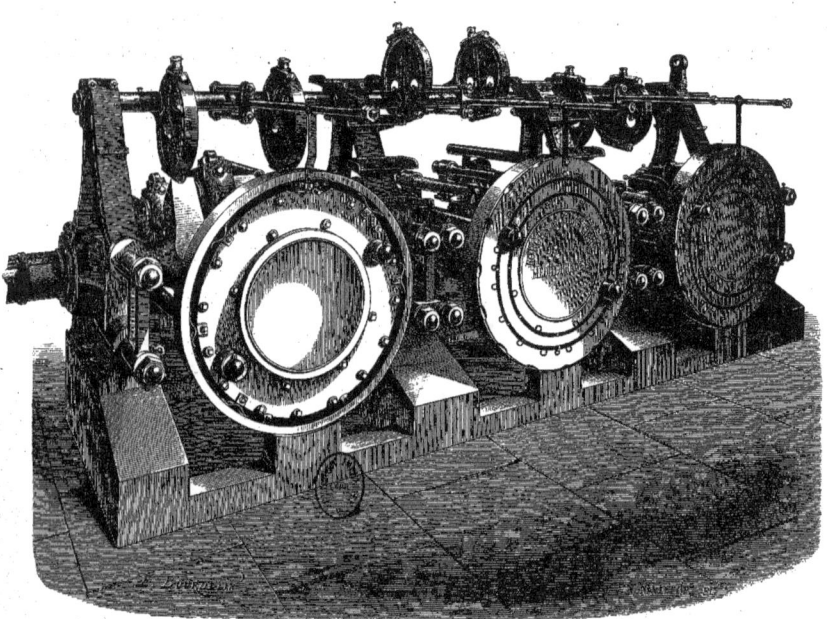

SQUELETTE DE LA MACHINE DU MARENGO, PAR LA SOCIÉTÉ DES FORGES ET CHANTIERS DE LA MÉDITERRANÉE (GRAND PRIX).

Empruntant en majeure partie au génie maritime son personnel technique, qui représente un assemblage de talents et de capacités novatrices des plus remarquables, la Société des forges et chantiers de la Méditerranée a su, en profitant habilement de l'expérience du passé et sans rien perdre de son initiative, ne jamais se laisser devancer nulle part ni un seul instant, si bien qu'ayant acquis la réputation de faire bien et vite, le jour où les gouvernements ont été obligés de réclamer le concours de l'industrie privée, elle a vu

venir s'ajouter à sa clientèle de transports commerciaux la clientèle d'armements militaires.

Elle fait encore des navires à voile; mais les navires à vapeur, navires de transport ou navires de combat, absorbent à peu près toute son activité, et à côté de ses chantiers de construction elle a dû avoir son atelier de machines.

Ses chantiers sont à la Seyne, un petit bourg près de Toulon dont elle a fait une ville de treize mille âmes et un centre industriel très-important. Elle y a créé des bassins immenses; il y a, entre autres, un dock flottant en fer, qui peut recevoir des coques de cent cinquante mètres de long, calant sept mètres. Deux portes monumentales donnent l'accès et la sortie aux navires construits.

Mais là ne se sont point bornés les travaux de la Société; elle a voulu transformer et assainir ce pays désert et malsain; de concert avec le conseil municipal, elle a construit des routes, creusé des puits, bâti des aqueducs, a exécuté la plupart des travaux qui ont contribué à rendre la Seyne un des points les plus prospères et les plus salubres du littoral.

Les chantiers de la Seyne occupent plus de trois mille ouvriers.

Les ateliers de machines sont à Marseille; c'est là que se construisent tous les appareils mécaniques de mer ou de terre, et qu'on travaille les plus grosses pièces de forge. Deux mille ouvriers à peu près sont employés dans ces ateliers.

L'exposition de la Société des forges et chantiers de la Méditerranée se divisait en trois parties distinctes :

La vitrine de la galerie des machines qui contenait d'admirables modèles de navires à vapeur et de machines marines au dixième d'exécution, fonctionnant à l'aide d'un moteur Lenoir placé dans le soubassement de la vitrine.

Le hangar de la berge où se trouvait la gigantesque machine du *Friedland* dont l'arbre de couche est sorti des forges de la Société; en face était placé le squelette mécanique du *Marengo*, vaisseau de la marine impériale, de la force de neuf cent cinquante chevaux; puis, à côté, une machine de trois cents chevaux, et sur la berge un canot à vapeur.

Dans le pavillon de l'Isthme de Suez étaient exposés les élévateurs de déblais, les dragues avec longs couloirs de 70 mètres de longueur, et les autres engins composant une partie du matériel de cette compagnie, à laquelle ils ont été fournis par la Société des forges et chantiers.

Tous ou presque tous les navires, dont les modèles figuraient à l'Exposi-

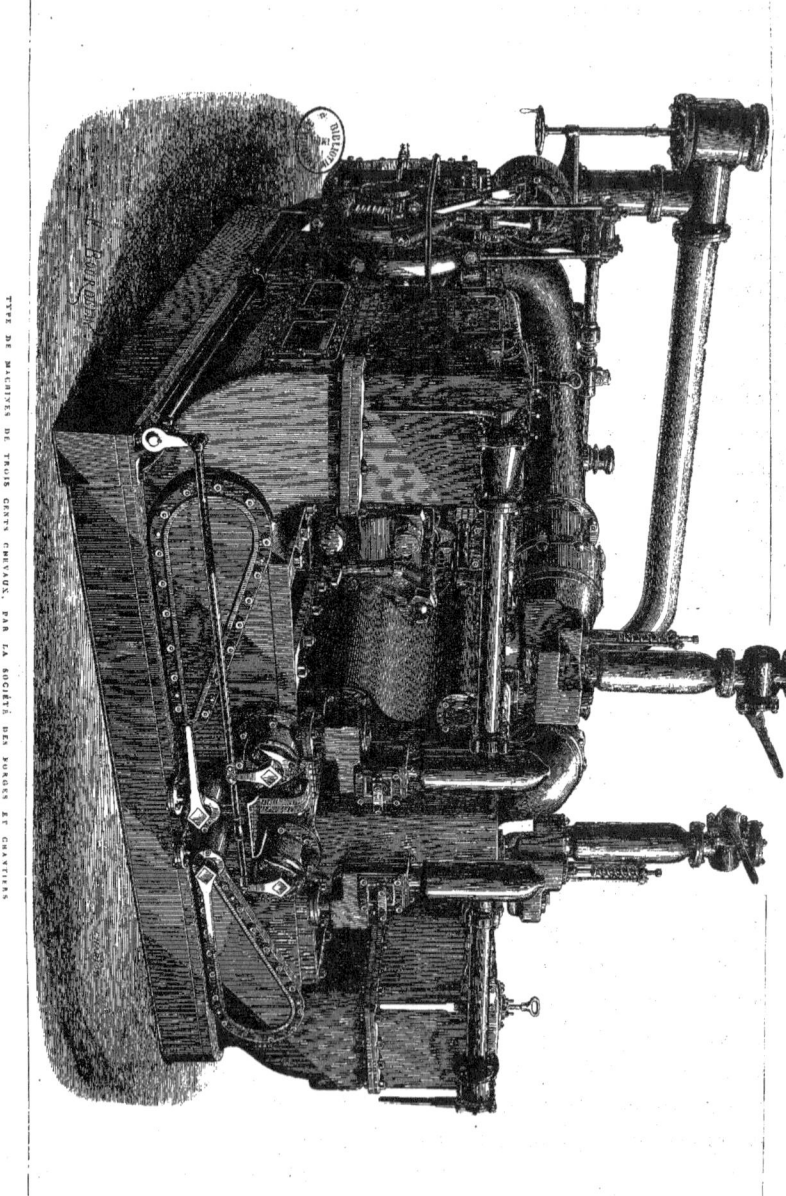

TYPE DE MACHINES DE TROIS CENTS CHEVAUX, PAR LA SOCIÉTÉ DES FORGES ET CHANTIERS DE LA MÉDITERRANÉE (GRAND PRIX).

tion, ont fait leurs preuves et peuvent fournir quelques pages d'histoire militaire ou commerciale des plus intéressantes.

Voici par exemple *la Numancia*, frégate entièrement en fer, construite en 1863 pour la marine royale espagnole, et exécutée en moins de deux ans. C'est le type le plus parfait de navire de combat et de marche qui existe. Sa cuirasse a treize centimètres d'épaisseur et se trouve séparée de la coque par un matelas de bois de teck de quarante centimètres. Sur le pont sont placés deux réduits également cuirassés : l'un à l'avant pour le commandant pendant les combats, et l'autre à l'arrière, servant à abriter la roue du gouvernail.

La Numancia, au moment de son lancement, était le plus grand navire de guerre qui fût sorti des mains de l'industrie privée. Sa batterie est de quarante canons ; elle a une vitesse de douze à treize nœuds à l'heure, et lors des essais elle a atteint plus de treize nœuds, ce qui était sans précédent pour un navire de guerre.

La Numancia est le premier des navires de cet ordre qui, passant le détroit de Magellan, soit entré dans l'océan Pacifique et revenu par le cap de Bonne-Espérance, en faisant le tour du globe entier. La marche moyenne a été de huit milles à l'heure avec deux chaudières et les voiles, ce qui, encore une fois, est sans précédent. C'est d'après le type conçu par M. Dupuy de Lôme, que ce navire a été construit. La machine est à bielles renversées de mille chevaux, développant quatre fois sa force nominale.

A l'attaque de Callao, *la Numancia* a résisté à une grêle de boulets de cent cinquante kilogrammes lancés de près par des canons Blackely : l'un d'eux, il est vrai, a traversé la cuirasse, mais s'est arrêté au matelas de bois qui protége sa coque.

Voici une autre frégate, *la Regina-Maria-Pia*, construite en 1864 pour la marine italienne, et qui a fait ses preuves au combat de Lissa. A côté figuraient : *le Brazil*, corvette cuirassée construite pour le gouvernement brésilien, *le Friedrich-Carl*, frégate commandée par la Prusse, puis des canonnières ottomanes construites spécialement en vue de la navigation sur le Danube.

A côté de ces types perfectionnés du navire de marche et de combat, voici *l'Alsace*, le type des bâtiments de transport, créé et construit ainsi que huit autres semblables pour la Compagnie générale maritime des transports à vapeur. Ne devant, d'après les stipulations du marché, être construit qu'en vue du transport de 1200 tonneaux de minerais ou 30 000 kilogrammes de coton,

leurs qualités nautiques sont telles que ces navires portent même pendant l'hiver de 12 à 1500 tonneaux à chacun de leurs voyages. Leur vitesse à la vapeur seulement est de 9 nœuds et de plus de 10 avec voiles et vapeur, bien que la machine ne soit que de la force de 120 chevaux.

C'est au moyen de ce matériel perfectionné que la Compagnie maritime des transports à vapeur, qui les emploie depuis 2 ans 1/2 pour le service régulier entre Bône et Alger, a pu réduire le frêt de la marchandise à 2 centimes 1/2 par mille parcouru avec une vitesse moyenne de 8 à 9 nœuds à l'heure.

Mais l'espace nous manque et nous ne pouvons dire qu'un mot en passant du *Masr*, paquebot en fer à hélice construit pour le vice-roi d'Égypte en 1866, l'un des plus grands bateaux à hélice construits en France, pouvant recevoir cent vingt-cinq passagers de première classe et cinquante-quatre de deuxième, et dont l'aménagement est des plus somptueux et des plus confortables.

Nous ne ferons que citer *les porteurs de vase* construits pour MM. Borel, Lavalley et Cie, entrepreneurs des travaux du canal de Suez. — Ces navires sont percés au fond de huit ouvertures fermées par des clapets manœuvrés deux à deux par des treuils spéciaux placés sur le pont supérieur. La largeur des *porteurs de vase* dépassant celle des écluses du canal de Suez, dix sur quinze ont été divisés en deux parties au moyen de cloisons de tôle. L'équilibre momentanément détruit quand le navire est séparé est rétabli au moyen d'un système de flotteur.

Et maintenant parlons des deux machines que reproduisent nos gravures :

La première est le squelette d'une machine à trois cylindres de la force nominale de 950 chevaux à bielles renversées, destiné à la frégate cuirassée *le Marengo*. Le type en a été créé par M. Dupuy de Lôme, directeur du matériel au Ministère de la marine. La vapeur s'introduit dans le cylindre du milieu et se détend dans les deux cylindres extrêmes; cette disposition donne un mouvement de rotation très-régulier et permet ainsi de faire donner à l'appareil un plus grand nombre de tours. La détente prolongée assure une économie notable. Dimensions principales : diamètre de chaque cylindre à vapeur, $2^m,10$; course du piston, $1^m,30$; nombre de tours par minute, 55.

Cette machine développe au moins quatre fois sa force nominale.

La seconde est un type de machine qui a souvent été reproduit par la Compagnie des Forges et Chantiers et notamment pour *le Brazil* et *le Friedrich-Carl* dont nous avons parlé plus haut.

Cette machine est horizontale, à deux cylindres, à moyenne pression et à condensation; de la force nominale de 300 chevaux; elle est à bielles renversées et à tiroirs latéraux, conduits par des coulisses Stephenson. La détente est variable; les cylindres ont une enveloppe de vapeur, et l'on s'est efforcé de rendre l'accès des pièces aussi facile que possible. Les dimensions principales sont les suivantes : diamètre intérieur des cylindres, $1^m,25$; course d'un piston, $0^m,70$; nombre de révolutions par minute, 81.

Tels étaient au Champ de Mars les objets représentant la belle industrie de la Société des Forges et Chantiers à laquelle le Jury international a décerné *un grand prix*, et cependant ils ne donnent qu'une faible idée de la production de cette compagnie.

Il faudrait un volume pour énumérer d'une façon complète tous les navires, toutes les machines qui sont sortis de ses chantiers et de ses ateliers. Disons seulement que vingt-neuf navires ont été pourvus de machines semblables à celle de *la Numancia;* que dix-sept paquebots ont été construits sur le modèle du *Masr*, neuf sur celui du *Tigre* et trente-trois sur celui du porteur de minerais, *l'Alsace*.

Une telle production ne peut s'expliquer que par l'intelligence et l'activité des hommes qui dirigent la Société des forges et chantiers de la Méditerranée. Et maintenant que nous avons énuméré l'œuvre, il suffira de les citer, c'est le plus grand éloge que nous puissions faire de leurs capacités. Ce sont : MM. Béhic, président du conseil d'administration; Fanjoux, directeur de l'exploitation; Lecointre, directeur des ateliers de Marseille; Verlaque, directeur des chantiers de la Seyne.

Nous avons reproduit dans le premier volume de cet ouvrage un meuble en ébène de MM. Jackson et Graham, de Londres; voici un nouveau chef-d'œuvre des mêmes fabricants.

Cette table est en bois d'amboine avec incrustations de marqueterie en divers bois. La partie centrale du dessus est en amboine clair, uni, entouré d'une guirlande de feuilles de laurier en buis; la bordure est en bois d'amboine foncé avec ornements en marqueterie; la moulure est en ébène. Les pieds sont en parfaite har-

monie avec le dessus. C'est à M. Alfred Lormier, l'habile dessinateur en chef de
MM. Jackson et Graham, que sont dus les dessins de ce joli meuble, qui a été exé-

TABLE EN AMBOINE, PAR JACKSON ET GRAHAM, DE LONDRES (HORS CONCOURS).

cuté avec la perfection et le fini qu'on trouve au même degré dans tous les objets
qui sortent des ateliers dirigés par les habiles fabricants dont nous nous occupons.

L'effet que produisent ces bois de différentes nuances est des plus enchanteurs. La guirlande de feuilles de laurier se détache bien sur l'amboine clair. Quant à la bordure principale, elle est de toute beauté. Rien de gracieux comme ces arabesques qui se croisent, s'enchevêtrent, et finissent par former des dessins corrects et gracieux. Le travail de marqueterie est remarquable de précision et de finesse. Le dessin général du meuble ne laisse rien à désirer et fait honneur à M. Alfred Lormier.

Ajoutons, avant de terminer, que M. Peter Graham ayant fait partie du Jury international, la maison Jackson et Graham avait été mise hors concours.

ESSIEURS Firmin Didot et Cie viennent d'éditer un magnifique volume illustré, ayant pour titre : *les Arts au moyen âge et à l'époque de la Renaissance*, par M. Paul Lacroix, plus connu sous le nom de *bibliophile Jacob*. Cet ouvrage est le seul qui existe sur ce vaste et magnifique sujet encore si peu connu. Les innombrables figures dont il est orné charmeront les yeux en même temps que le texte parlera à l'esprit ; les planches chromolithographiques, dont les dessins ont été exécutés par M. Kellerhoven, feront revivre devant nous les richesses du passé.

Ce splendide ouvrage est une des parties principales du grand travail que M. Paul Lacroix avait publié il y a une vingtaine d'années, en collaboration avec M. Ferdinand Séré, et qui était intitulé : *Le moyen âge et la Renaissance.*

Présentée sous une forme plus simple, plus facile, plus agréable ; dégagée des obscurités de l'érudition ; mise à la portée de la jeunesse qui veut apprendre sans fatigue et sans ennui ; des femmes qui s'intéressent aux lectures sérieuses ; de la famille qui aime à se réunir autour d'un livre instructif et attrayant à la fois : cette histoire des *Arts au moyen âge et à la Renaissance* aura le même succès que son aînée. Les noms de son savant auteur et de ses éditeurs n'ont pas besoin de commentaires et nous sommes heureux d'avoir pu en extraire, pour les placer sous les yeux de nos lecteurs, trois gravures représentant une armure, un calice et une reliure qui figuraient dans le musée rétrospectif de l'Exposition de 1867.

L'armure, que représente notre première gravure, appartient au musée

d'artillerie. Elle est connue sous le nom d'*armure aux lions*, dite de Louis XII. Il nous reste plusieurs armures bombées, datant de la fin du quinzième siècle, les unes ornées de cannelures entremêlées parfois de magnifiques gravures en creux, à l'eau-forte, ou de sujets en relief produits au repoussé, qui font de ces vêtements de guerre de véritables œuvres d'art; mais il n'en est point de

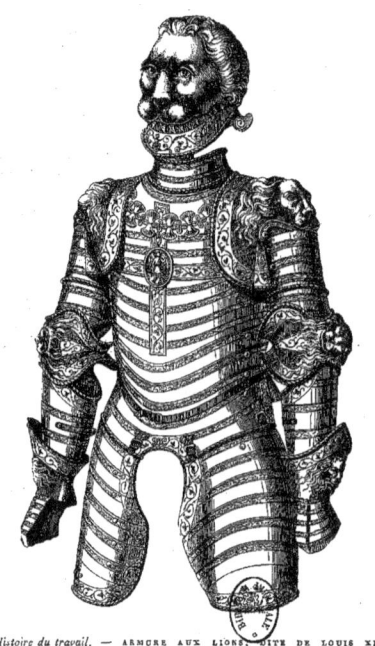

Histoire du travail. — ARMURE AUX LIONS, DITE DE LOUIS XII.

comparable à celle que nous reproduisons, tant sous le rapport de la ciselure, du repoussé, de la délicatesse des dessins, que sous celui du fini et de la perfection du travail.

Le calice dont nous donnons le dessin est une des rares pièces d'orfévrerie du douzième siècle qui aient échappé aux dévastations commises pendant la Révolution française. Les œuvres d'orfévrerie de cette époque sont remarquables par leur style noble et leurs formes sévères; les perles, les pierres fines

et les émaux dits cloisonnés sont les principaux éléments de décoration accessoire.

Le *calice de l'église de Saint-Remi*, placé aujourd'hui au cabinet des Antiques, est d'une magnificence rare et d'une pureté de style vraiment idéale. Les pierres précieuses qui l'ornent sont de toute beauté, de même que la ciselure qui se détache bien sur le fond d'or et les émaux qu'on croirait de délicates mosaïques.

Histoire du travail. — CALICE DE L'ÉGLISE SAINT-REMI.

Notre dernière gravure représente une reliure en or ornée de pierres précieuses ; elle recouvrait un évangéliaire du onzième siècle et représente Jésus crucifié, avec la Vierge et saint Jean à ses pieds. Cette reliure est la propriété du musée du Louvre.

C'est à des reliures semblables, aux reliures de luxe que nous devons de posséder ces curieux monuments d'érudition, qui, sans elles, se fussent peu à peu détériorés, ou qui n'eussent point échappé à toutes les chances de destruction.

Toutes les grandes collections publiques montrent avec orgueil quelques-unes de ces rares reliures, décorées d'or, d'argent ou de cuivre estampé, ciselé, ou niellé, de pierres précieuses ou de verroteries de couleur, de camées et d'ivoires antiques, mais fort peu pourraient en montrer une plus belle que celle du musée du Louvre.

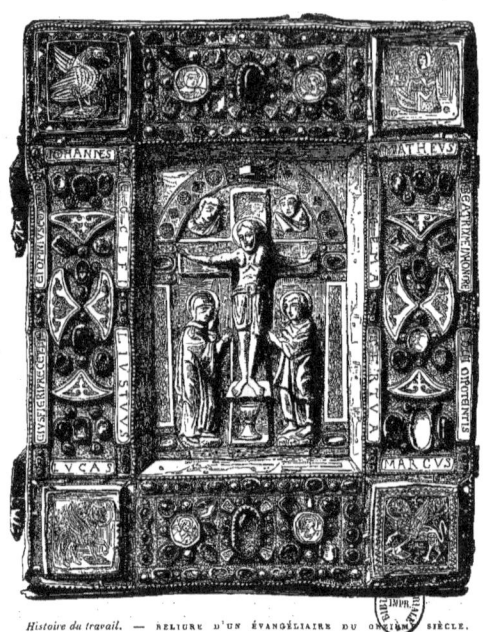

Histoire du travail. — RELIURE D'UN ÉVANGÉLIAIRE DU ONZIÈME SIÈCLE.

DEPUIS longtemps les esprits initiés aux beautés souvent voilées de l'art, sensibles à ses discrètes émotions, ont rendu justice au style excellent des compositions de Boulle et au rare mérite de leur exécution; mais ce n'est que de nos jours et après un siècle d'oubli que les meubles de ce grand artiste ont reconquis la faveur à laquelle ils ont droit.

Nos lecteurs le savent, le procédé particulier de Boulle, l'innova-

tion à laquelle il a attaché son nom dans l'art de l'ébénisterie, consiste dans l'incrustation sur un fond d'écaille, de dessins de cuivre découpé et gravé. On donna plus tard le nom de *contre-Boule* au procédé inverse, l'incrustation de l'écaille dans le cuivre. La pièce la plus remarquable que Boule ait exécutée dans ce dernier genre est un bureau qui fut payé cinquante mille livres par Samuel Bernard, le fameux banquier.

Si la table du style Louis XIV que reproduit notre première gravure

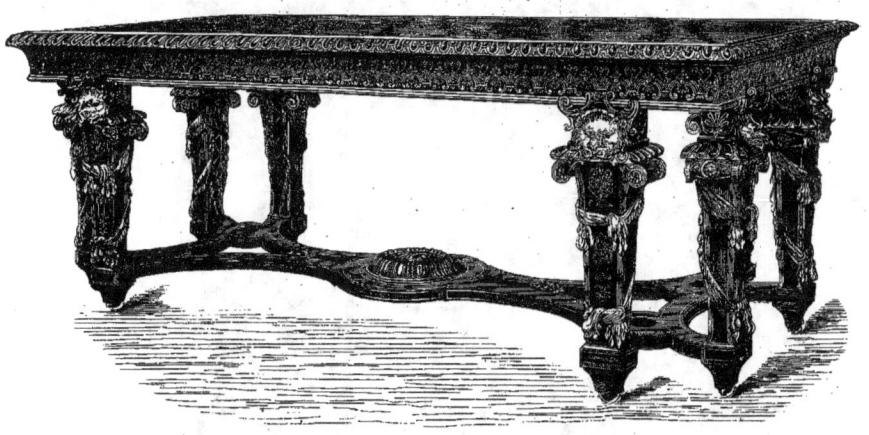

TABLE STYLE LOUIS XIV, PAR ROUX ET C^{ie} (MÉDAILLE D'OR).

avait été exposée dans le musée rétrospectif ou dans les salles affectées à l'histoire du travail, elle eût pu être attribuée à André Boule, car elle possède toutes les qualités qui distinguent les œuvres du grand ébéniste de Louis XIV, c'est-à-dire un style abondant, quoique sévère, un coloris harmonieux et varié, une sculpture fine, élégante et correcte.

Rien de plus beau que l'effet produit dans l'écaille de l'Inde qui recouvre le dessus, la ceinture, les pieds et l'entre-jambe de cette table, par le cuivre découpé en larges rinceaux. La marqueterie est remarquable de fini; les feuilles d'écaille sont soudées entre elles avec une telle précision qu'on ne saurait découvrir un seul joint et que l'énorme surface du meuble qui mesure $2^m,40$ de longueur sur $1^m,20$ de largeur semble être d'une seule pièce.

Les incrustations sont d'une hardiesse de dessin vraiment extraordinaire et la gravure en a été exécutée avec une sûreté de main peu commune.

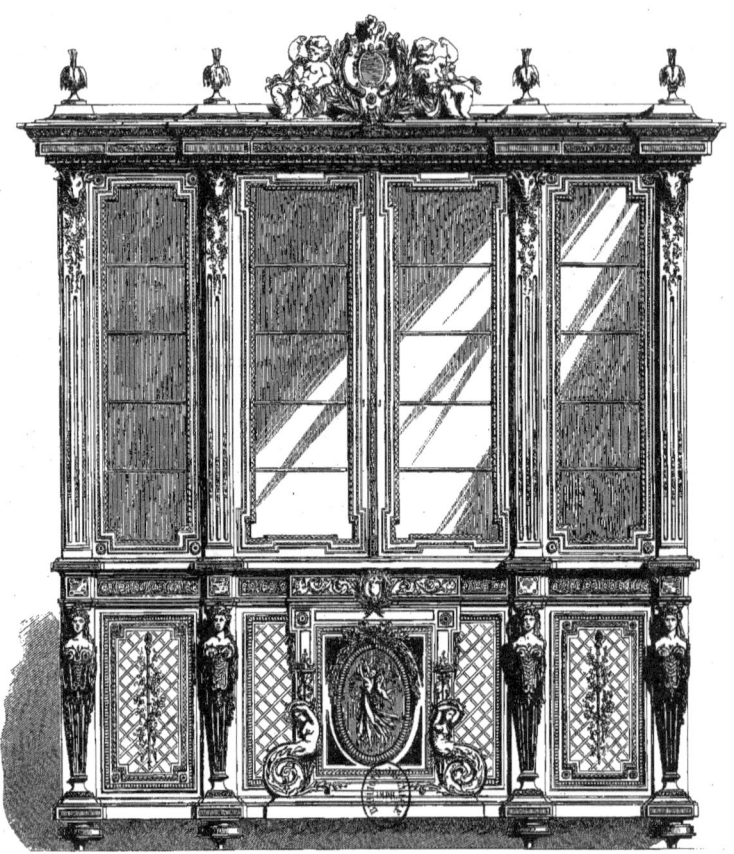

BIBLIOTHÈQUE STYLE LOUIS XVI, PAR ROUX ET C^ie (MÉDAILLE D'OR).

Les bronzes, quoique de composition moderne, sont du style le plus pur; le modelé est irréprochable et la ciselure est parfaite. Mais ce que nous ne saurions trop louer, c'est l'exactitude mathématique avec laquelle le cadre en

bronze, qui est d'une seule pièce, se joint à la frise de la marqueterie. Il y a eu là une immense difficulté vaincue, car les effets de la dilatation sur un cadre de cette importance sont très-sensibles et il a fallu une grande habileté pour les annihiler.

Ce chef-d'œuvre d'ébénisterie avait été exposé par MM. Roux et Cie. Il a été acheté par Sa Majesté l'Empereur et placé au palais de l'Élysée.

A côté de cette table se trouvait un cabinet du même style (Louis XIV) en ébène avec incrustations en cuivre, d'un très-beau travail et d'un très-grand effet.

Nous avons également remarqué une bibliothèque de style Louis XVI, que reproduit notre seconde gravure. Ce meuble à deux corps et à sept portes est construit en bois de violette, amboine et amarante. Les lignes architecturales sont d'une très-grande pureté. Le travail d'ébénisterie et de marqueterie est très-soigné. Les détails sont bien traités et très-finis. La monture en cuivre, d'une délicatesse inouïe, est un véritable chef-d'œuvre, et l'ensemble de cette pièce ne laisse rien à désirer.

Ces meubles font le plus grand honneur à MM. Roux et Cie, qui, sans s'astreindre à copier servilement les modèles anciens, s'attachent à reproduire les plus beaux spécimens des styles Louis XIV, Louis XV et Louis XVI, en prenant pour guides André Boulle et Riesener dont ils ont atteint la perfection de travail et la variété de composition.

Le Jury international a récompensé leurs efforts en leur accordant une médaille d'or qu'ils avaient dignement méritée.

L n'est point d'art plus ancien que celui de la céramique. Si c'est Dieu, ainsi que nous l'enseignent les Écritures, qui le premier a moulé et modelé l'argile, l'homme a dû, par ses origines mêmes, par l'instinct de sa propre nature et l'inspiration de son créateur, être porté de bonne heure aux travaux de la poterie et de la céramique.

L'histoire de ces travaux serait curieuse et instructive, car on y trouverait les transformations successives et les perfectionnements d'un art qui a commencé sans aucun doute avec notre race et qui est inséparable de tous les autres progrès matériels et moraux.

Les premiers hommes ne se résignèrent probablement pas longtemps à puiser et à boire l'eau dans le creux de leur main. C'était là un vase trop incommode pour qu'ils ne cherchassent point à le remplacer. Les cornes de leurs boucs, de leurs béliers et de leurs taureaux leur servirent sans doute à recueillir et à conserver l'eau fraîche des repas; puis l'invention allant tou-

Histoire du travail. — PLAT EN FAÏENCE DE ROUEN.

jours en avant et à la découverte ils ne tardèrent pas à employer le limon des fleuves ou cette terre glaise, malléable et grasse qui s'assouplit sous les doigts au gré de toutes les volontés, et qui, durcie au soleil ou cuite dans la cendre du foyer, conserve l'empreinte et la forme qu'elle a reçues.

Dès lors il y eut des potiers, et bien que ces ouvriers primitifs aient borné leurs ouvrages aux ustensiles de la maison et de l'étable, on ne craignit pas de

les mettre au rang des artistes. Les Grecs les comblaient d'honneurs, et plus tard, à mesure que le métier progressa, à mesure que la matière, de plus en plus docile aux mains savantes qui la façonnaient, prit des contours plus élégants et des lignes plus harmonieuses, l'admiration et l'engouement s'élevèrent et grandirent.

Les nombreux et magnifiques spécimens de céramique égyptienne qui sont au musée du Louvre ont été pétris avec une terre pure, serrée, merveilleusement apte à conserver les reliefs les plus fins et les empreintes les plus délicates. Quelques-uns sont ornés de dessins incrustés ou peints en bleu, noir, violet, vert ou rouge.

La Grèce et l'Étrurie répandirent dans le midi de l'Europe leurs merveilleuses poteries. Rien de plus exquis que les formes de ces vases et de ces amphores, rien de plus enchanteur que les ornements dont ils sont couverts.

Mais bientôt les flots barbares des invasions roulèrent sur l'Occident ; ces magnifiques productions de la céramique tombèrent sous la hache d'armes des Huns et des Vandales, et pendant des siècles le secret de cette gracieuse fabrication fut perdu.

C'est en Espagne que reparut d'abord l'industrie de la céramique et ce furent les Maures qui l'y importèrent. Les Arabes firent pour la Sicile ce que les Maures avaient fait pour l'Espagne. Les vases de cette époque sont très-admirés. Leur pâte est blanche et serrée. Leur émail entièrement bleu et leurs ornements vermiculés à reflets d'or et de cuivre d'un très-vif éclat sont bien dans le goût oriental.

Les Pisans rapportèrent, de leur expédition contre Majorque, le secret de la céramique mauresque, et bientôt ce peuple d'artistes travaillèrent la terre avec la même perfection que le bronze et le marbre. D'Italie, l'industrie de la céramique se répandit en France.

La première manufacture royale de faïences fut établie par François Ier à Rouen, où se développa, dans tout son épanouissement, le génie céramique français. Vers la fin du dix-septième siècle, la production rouennaise était dans toute sa prospérité et semblait défier toute rivalité française ou étrangère.

Le plat que reproduit notre gravure est de cette époque. On pourra trouver ailleurs une pâte plus légère et plus fine, mais nulle part un plus riche émail, un coloris plus éclatant et des ornements plus fins et plus variés. Ce plat ferait honneur au plus riche musée céramique du monde.

Dans notre douzième livraison, à la page 141 du premier volume de cet ouvrage, nous avons reproduit le dessin d'une pendule en or, émail et cristal de roche, qui avait été exposée par M. Baugrand. Aujourd'hui que nous avons réuni et coordonné tous les éléments nécessaires pour parler d'une façon complète et approfondie de l'exposition de M. Baugrand, nous regrettons d'avoir cédé à notre impatience et d'avoir défloré notre sujet, que l'importance des objets et l'obligation de les reproduire par la gravure ne nous permettaient pas de traiter comme nous l'eussions désiré à l'époque où nous sommes occupés pour la première fois de cet habile fabricant. Mais avant de commencer cette étude, quelques renseignements techniques sont nécessaires pour faire comprendre à nos lecteurs combien chacune des professions d'orfévre, de joaillier et de bijoutier, que l'on confond le plus souvent, diffèrent essentiellement entre elles et exigent des connaissances et un outillage indépendants.

Nous préciserons d'abord la distinction qui existe entre la bijouterie et la joaillerie. La bijouterie comprend : la bijouterie d'or travaillé ou enrichi de pierreries ou d'émaux ; la bijouterie d'or doublé ; la bijouterie de cuivre doré, à laquelle peuvent se rattacher les perles fausses, les coraux ; la bijouterie d'acier et celle de deuil. L'or et l'argent entrent comme accessoires dans la joaillerie ; les pierres sont au contraire les accessoires de la bijouterie. Les matières premières pour la joaillerie sont les diamants, ainsi que les pierres et les perles fines ou fausses. (Les prix des pierres et des perles pures sont très-variables, en raison du poids, de la couleur et de la qualité. Les principaux lieux de provenance sont les Indes, la Sibérie et les régions centrales du Nouveau-Monde.) Les matières premières pour la bijouterie sont : l'or (titre 0,747), qui vaut environ 2600 fr. le kilogramme ; l'argent (titre 0,950), qui vaut environ 200 fr. le kilogramme. Les principaux centres de production sont l'Australie, la Sibérie et l'Amérique du Nord. Le joaillier reçoit les pierres taillées du lapidaire, qui, par son habileté, a pu leur ajouter une valeur considérable. Cette taille s'effectue à l'aide de procédés mécaniques. Le joaillier monte ces pierres taillées ; son œil est essentiellement dirigé par le goût. Le bijoutier modèle et cisèle les métaux précieux, les enrichit d'émaux ou de pierres.

Et maintenant que nos lecteurs ont pu juger des aptitudes diverses qu'il faut pour exercer une seule des trois professions dont nous venons de nous

occuper, passons à l'étude des pièces qui composaient l'exposition de M. Baugrand, qui est à la fois orfévre, bijoutier et joaillier.

Ce qui distinguait tout particulièrement cette exposition, et ce qui appelait de prime abord l'attention, c'était le groupement harmonieux, artistique de ces œuvres si diverses et si variées. L'orfévrerie y était représentée dans toute la plénitude de son art, la bijouterie dans toute sa finesse, la joaillerie dans toute son élégance et dans tout son éclat. Le regard attiré par ces merveilles innombrables ne savait sur quel objet se fixer. Près d'une coupe en cristal était placé le bandeau scintillant d'une reine de la mode; plus loin, un flacon, en émail encloisonné, tel qu'en fabriquaient les Chinois (alors qu'ils n'étaient pas eux-mêmes obligés à une fabrication mercantile), se trouvait près des camées les plus élégamment gravées; une ombrelle, au manche étincelant et des plus modernes, était jetée négligemment à côté d'un coffret à bijoux qu'on croirait avoir appartenu à quelque reine égyptienne; et au-dessus de cet ensemble magnifique, étincelant, chatoyant, le dominant de toute sa taille et de toute sa beauté, une statue du plus beau, du plus pur style égyptien.

C'était *Isis*, la Vénus égyptienne, tenant en main son fils *Horus*.

Cette statue semble détachée d'une des fresques qui ornent les salles basses du Louvre, tant l'expression, à la fois fine et majestueuse, qui est le caractère distinctif du style égyptien, est reproduit avec fidélité. C'est plus qu'une interprétation, plus qu'une reproduction, c'est une complète assimilation qui a dû satisfaire surtout les égyptologues, mais qui sera admirée par les admirateurs du beau sous quelque forme qu'il se présente.

Comme exécution, cette merveilleuse statue, aujourd'hui la propriété de M. Mathews, le célèbre et intelligent amateur, est aussi parfaite que sous le rapport du style et de la beauté. Couverte d'émaux de couleurs, admirablement travaillés, elle est d'un fini et d'une délicatesse de ciselure dont rien n'approche. Au-dessous et à gauche de l'*Isis*, était placée une boîte à bijoux en argent doré affectant la forme d'un temple égyptien, supportée par quatre sphinx. Sur chacun des côtés de cette boîte sont représentés différents tableaux, copies fidèles prises dans les temples de Philé et de Delphes.

Très-sobre de détails, mais d'une exécution parfaite, cette boîte à bijoux a été très-remarquée. L'émail qui recouvre les grands côtés et sur lequel ont été dessinés les tableaux est d'une seule pièce. C'est la première fois, croyons-nous, que sur des plaques d'argent de cette dimension un orfévre ose tenter

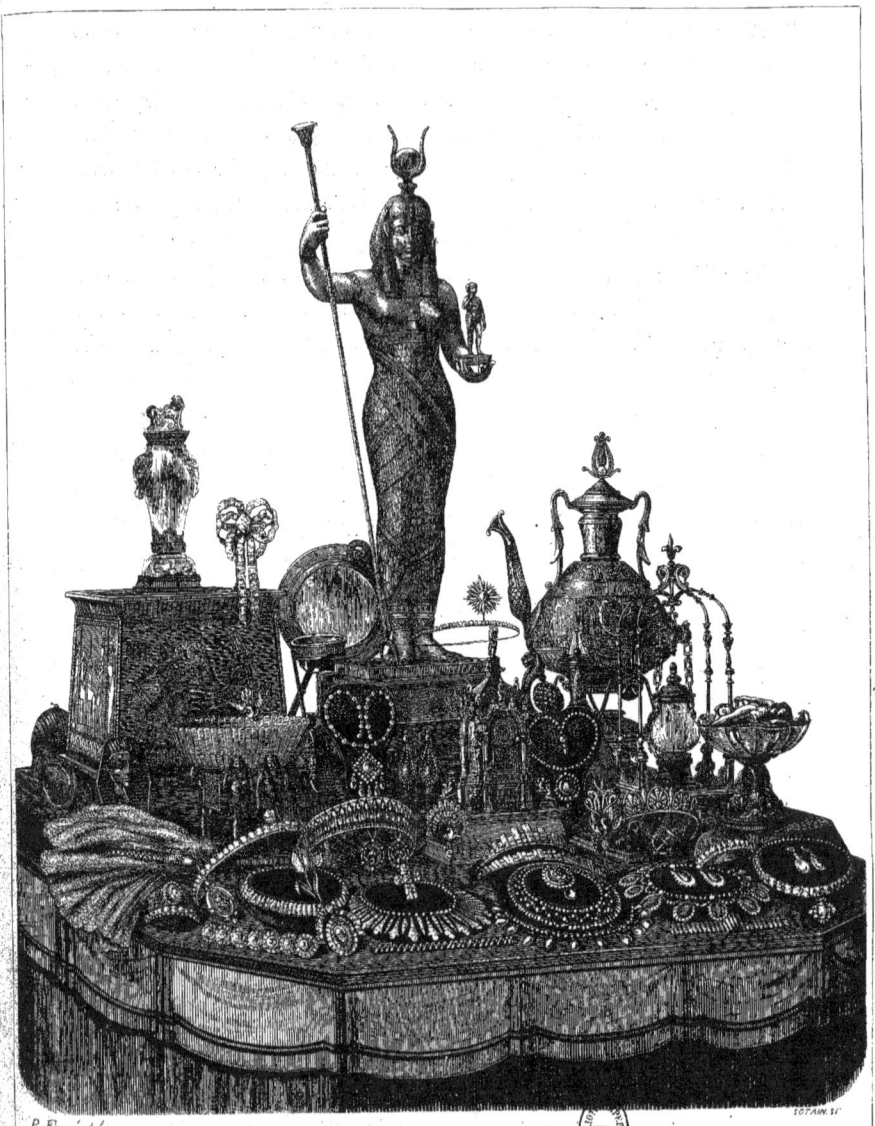

ENSEMBLE DE L'EXPOSITION DE M. BAUGRAND (HORS CONCOURS).

d'émailler ou de peindre des sujets de cette grandeur. D'habitude, lorsqu'on recouvre d'émail un grand panneau d'or ou d'argent, on n'a garde de tenter pareille aventure. Les émaux sont semés çà et là, au hasard semblerait-il, ou suivant l'inspiration du dessinateur ; mais l'artiste a grand soin de régler cette soi-disant inspiration, de manière à conserver autour de la portion qu'il émaille, et afin d'en assurer l'existence, une partie non émaillée qui la consolide en lui servant pour ainsi dire de cadre.

Mais ici rien de semblable : tout a été laissé au talent de l'émailleur et à la bonne fortune de son fourneau ; les plaques y ont été portées couvertes sur toutes leurs parties des dessins les plus fins, des couleurs les plus délicates, et

COUPE EN JADE, PORTEURS ÉGYPTIENS ÉMAILLÉS, PAR BAUGRAND (HORS CONCOURS).

le succès justifiant une fois de plus l'*audaces fortuna juvat*, est venu couronner la hardiesse de cette entreprise.

Bien des gens aiment l'ancien parce qu'il est ancien, et non pour la beauté ou la gracieuseté de ses formes. Il n'en est point ainsi de M. Baugrand. Ses aspirations, ses goûts le portent vers la reproduction des scènes égyptiennes : son exposition le prouve ; mais il sait faire un choix judicieux de modèles. Voici par exemple une coupe du jade le plus ancien portée par quatre esclaves ; quoi de plus gracieux et de plus pur comme style que ce bijou ? N'a-t-on pas vu cette scène reproduite dans tous les tableaux représentant les marches triomphales des Sésostris et des Rhamsès ? N'est-ce point charmant de composition et tout à fait en dehors des banalités de notre époque ?

C'est encore M. Mathews, l'intelligent amateur américain, qui a su pressentir ce que vaudront de pareilles choses dans une trentaine ou une quaran-

taine d'années, qui est devenu l'acquéreur de cette belle coupe et de la boîte à bijoux dont nous venons de parler.

Nous devons encore mentionner, et toujours dans le même style, un très-beau service à thé, un charmant miroir émaillé, et un pendant de cou formé par un magnifique morceau de cristal de roche, sur lequel se trouve incrusté le profil d'*Isis*, avec bordure en pierres fines du plus haut prix.

Ce dernier bijou, d'une délicatesse de formes et d'une perfection d'exé-

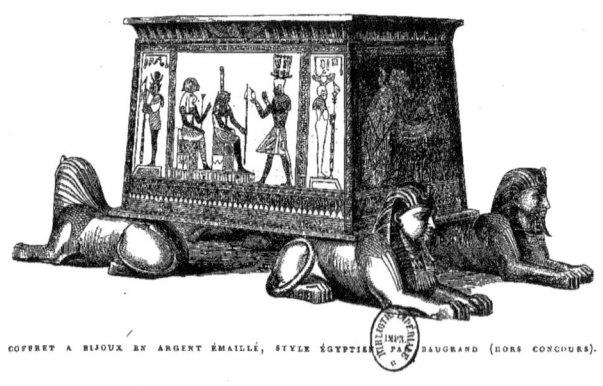

COFFRET A BIJOUX EN ARGENT ÉMAILLÉ, STYLE ÉGYPTIEN, PAR BAUGRAND (HORS CONCOURS).

cution vraiment idéales, a été acheté dès les premiers temps de l'Exposition par un connaisseur émérite, M. Arlès-Dufour.

Mais M. Baugrand ne s'en tient pas au genre égyptien. Tout en ayant ses préférences et en quittant les voies battues, il est loin d'être exclusif. Le beau l'attire quel que soit le pays ou l'époque à laquelle il appartient. Le style de la Renaissance était représenté dans son exposition par un flacon en cristal de roche, supporté par une chaîne également en cristal, qui était recouverte d'émaux d'une élégance rare et tout à fait appropriée au style de cette époque. A leur perfection inimitable on reconnaît le faire et la main habile des frères Solié, qui semblent avoir vécu au quinzième siècle, tant ils possèdent le sentiment et la grâce qui étaient le propre des artistes de la Renaissance.

A côté de ce flacon était placée une coupe du même style en émail sur argent vermeillé; ce charmant bijou, appartenant actuellement au musée Sauvageot, est la copie exacte d'une coupe en faïence qui se trouve au Louvre.

Voici une œuvre d'art d'un autre genre. C'est une coupe en cristal et argent; le pied est formé par trois dauphins supportant une vasque sur les bords de laquelle Narcisse, ce triste amant de sa propre beauté, est couché, se mourant, en contemplant son image. Cette gracieuse application, à un bijou, de l'idée qui a inspiré à Vibert un de ses meilleurs tableaux, est parfaite d'exécution et de composition.

Nous voici arrivés aux bijoux proprement dits; qu'on nous permette toutefois une courte digression avant d'aborder cette partie de l'exposition de M. Baugrand.

Tout ce qui est rare est précieux, tout ce qui est précieux est beau. Tel est le raisonnement du vulgaire. Les délicats ne se contentent pas de ces aphorismes, et il leur faut des opinions plus réfléchies et mieux motivées. Ils n'acceptent pas de prime abord que, parce qu'une matière est rare, ne se trouve que dans des pays lointains, n'en arrive qu'à grands frais d'extraction, de transport, de travail et de temps, elle soit, par cela même, digne d'admiration. Ils aiment à faire abstraction des efforts matériels qu'elle a causés et à considérer le produit en lui-même. Ils se demandent alors si c'est à l'art ou à la matière qu'il doit sa valeur. Ils ne veulent tenir aucun compte de ce qui, au contraire, fait tout pour la masse des individus.

Pour les diamants, par exemple, un esprit éclairé, une personne de goût, tout en sacrifiant à l'usage qui veut qu'on ait des rivières et des plaques de corsage, se demandent si c'est par préjugé ou par amour du beau! Qu'est-ce que le diamant? Est-ce une pierre rare et dispendieuse que l'orgueil et le luxe ont par convention érigée en reine des pierres, ou vraiment a-t-il des mérites que d'autres n'ont pas?

Cette dernière alternative est celle pour laquelle nous penchons. Sans doute l'ostentation, plus que le goût, a fait la réputation du diamant. Mais le diamant a des qualités uniques. Sous sa simplicité, il a, à lui seul, l'éclat et la splendeur de toutes les pierres; ses reflets, ses étincelles sont à la fois ceux du rubis, de la topaze, de l'émeraude, du saphir; c'est un arc-en-ciel condensé dans un cristal merveilleux. Il a la modestie, il a la distinction, il a l'élégance, il a toutes les plus riches couleurs de la nature, celles que le

prisme nous montre; car le diamant taillé, c'est un prisme, mais un prisme tellement puissant que les feux qu'il jette percent parfois la vue comme le soleil lui-même. Rien ne remplace, rien n'égale le diamant.

Et que nous comprenons bien que nos belles s'en parent; comme il sied bien à toutes, dans les cheveux, sur le col, au corsage, au bras! Il les enve-

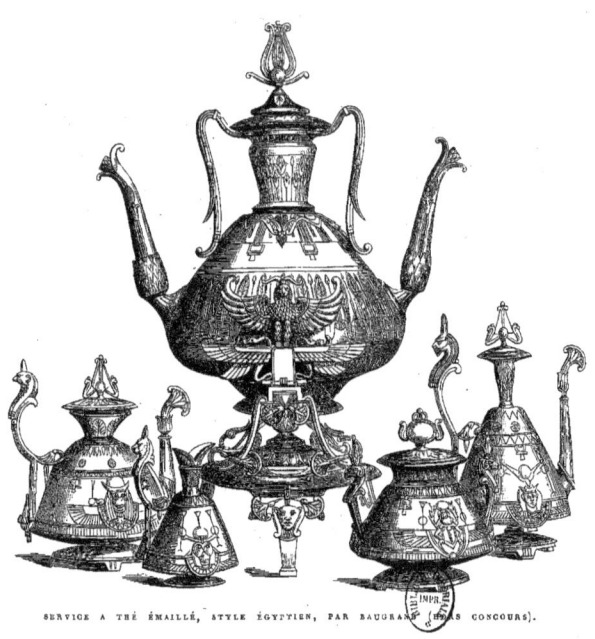

SERVICE A THÉ ÉMAILLÉ, STYLE ÉGYPTIEN, PAR BAUGRAND (HORS CONCOURS).

loppe d'étincelles, il les enflamme mystérieusement, et elles enflamment davantage ainsi.

Et maintenant continuons notre étude.

Voici d'abord le collier des Douze-Césars à camées incrustés, reproduction précieuse et fidèle des plus belles médailles antiques. La monture en diamants et perles de ce collier prouve le degré d'habileté auquel peuvent atteindre des ouvriers habiles guidés par un bon dessin.

La broche en diamants, imitant un nœud de ruban, est d'une simplicité

de mouvements des plus vrais; rien de plus difficile cependant que de faire, surtout en bijouterie, des choses tout à la fois simples, belles et riches. Notre gravure au simple trait avancé donne une idée exacte du travail de ce magnifique bijou qui a été acheté par le comte Tyskewitz.

Le collier-ruban, en diamants, a la souplesse du velours; aux lumières, il produit l'effet d'un ruban de feu et s'enroule autour du cou aussi aisément qu'un lacet de soie.

MIROIR ÉMAILLÉ, STYLE ÉGYPTIEN, PAR BAUGRAND (HORS CONCOURS).

Mais nous voici transporté dans les jardins de ces palais enchantés où les oiseaux, les fleurs et les fruits sont couverts de pierres précieuses. Quelle charmante volière on peuplerait avec ces oiseaux au plumage éblouissant, aux ailes mobiles et flexibles, dont les légères oscillations doublent l'éclat des pierres qui les couvrent; et qui n'envierait ce paon, cette lyre, cet oiseau-mouche, merveilles de goût et de travail? Le paon que représente notre gravure est devenu la propriété de lord Dudley.

Puis au milieu de ces richesses énormes, de ces colliers aux mille feux,

voici que s'élève une tulipe jaspée de pierres de couleurs, si vraie, si exacte, si naturelle, qu'on la croirait enlevée à la collection d'un amateur de Harlem.

Nous devrions tout citer dans cette exposition sans rivale, mais l'espace va nous manquer, et force nous est de terminer ici la nomenclature des bijoux exposés par M. Baugrand qui a voulu évidemment, par tous ces travaux, démontrer qu'il connaît à fond les ressources de l'art du joaillier, comme on le comprenait jadis; il a franchement abordé de front toutes les

FLACON EN CRISTAL, STYLE RENAISSANCE, PAR BAUGRAND (HORS CONCOURS).

difficultés qu'il renferme, soit pour l'enchâssement des pierres, la gravure des métaux, leur émail, si souvent rebelle à la volonté de l'artiste, et a fait une application heureuse des nouvelles découvertes et des nouveaux procédés de son industrie.

M. Baugrand nous semble surtout avoir compris ce qu'aurait dû être l'Exposition universelle de 1867 et ce que devraient être les futurs concours de ce genre : « La démonstration évidente de ce qui se fait dans une industrie et de tout ce qu'on peut y faire. » Nul plus que lui ne s'est pénétré de cette idée, et son exposition nous a prouvé la fécondité de son imagination, le soin

qu'il a de s'entourer de tout ce que Paris renferme de plus habile en artistes de tous genres, et enfin son profond sentiment artistique.

Il ne s'est point borné à fabriquer des parures destinées à nos élégantes; il a voulu quitter les voies battues et a employé tous les moyens dont il dispose à créer des chefs-d'œuvre semblables à ceux qui ont rendu célèbre la bijouterie d'une autre époque; il a démontré d'une manière irréfutable que les œuvres de notre siècle n'ont point à redouter d'être comparées avec les

[COUPE ÉMAILLÉE SUR ARGENT VERMEILLÉ PAR BAUGRAND (HORS CONCOURS).

produits du moyen âge et de la Renaissance lorsqu'on s'applique, non point à les imiter servilement, mais à en tirer des éléments de goût et de perfection.

Les moyens de créer de nouvelles merveilles sont entre les mains des orfèvres et des bijoutiers français; à aucune époque il ne s'est rencontré des dessinateurs, des ciseleurs, des graveurs et des peintres émailleurs plus parfaits, des ouvriers plus habiles. Mais les fabricants, obligés de se plier au goût et aux désirs des acheteurs, produisent ce qu'on leur ordonne de faire, et la plupart des bijoux d'aujourd'hui, nés des caprices de la mode, sont destinés à passer comme elle. Il en résulte que les amis du beau, du vrai beau, ne rencontrent que peu d'objets qui soient dignes de leur admiration.

C'est à eux qu'il appartient de réagir contre le faux et le mauvais goût;

qu'ils viennent en aide à ceux qui veulent rendre à l'orfévrerie et à la bijouterie française l'éclat dont elles brillèrent jadis; qu'ils ne se bornent point à visiter les magasins et à choisir des modèles créés pour tout le monde;

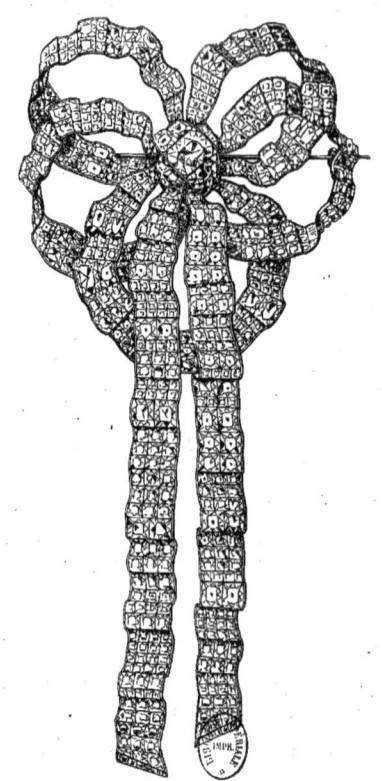

BROCHE-NOEUD EN DIAMANTS PAR BAUGRAND (HORS CONCOURS).

qu'ils ordonnent d'exécuter pour eux, à leur compte, une œuvre originale, et il se trouvera dans la bijouterie française, M. Baugrand nous le prouve, des hommes pour interpréter leurs idées ou pour créer des chefs-d'œuvre qui égaleront, qui dépasseront même, peut-être, ceux des siècles passés.

Avant de terminer, il nous reste à parler de la situation à peu près exceptionnelle dans laquelle se trouve placé M. Baugrand, qui est tout à la fois marchand et fabricant.

En général et à de très-rares exceptions près, les marchands parisiens vendent ce que les différents fabricants leur livrent ; ils demeurent étrangers à la confection de l'œuvre qu'ils débitent, n'assistent point à son enfantement, sont dans l'impossibilité de surveiller son exécution, de corriger les défauts aussitôt qu'ils apparaissent, enfin ne peuvent contribuer efficacement à son parfait achèvement, car il faut pour cela une surveillance continuelle, de

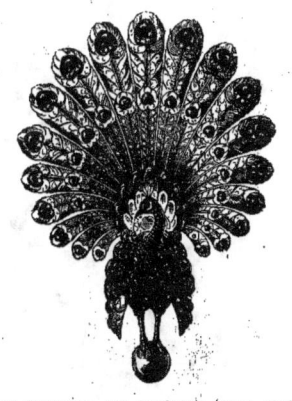

PAON EN BRILLANTS, PAR BAUGRAND (HORS CONCOURS).

tous les instants, que seul peut exercer le chef d'une fabrique qui fait travailler sous ses yeux.

Pénétré depuis longtemps de cette vérité, M. Baugrand fait exécuter ses bijoux chez lui, dans ses propres ateliers. Il a à son service de fort habiles ouvriers ; les récompenses accordées, sur ses propositions, par la Commission impériale, à un grand nombre d'entre eux, et la finesse, la perfection du travail des pièces dont nous avons parlé, le prouvent surabondamment ; ses dessinateurs sont excellents : nous citerons, parmi eux, un véritable artiste, M. P. Fauré, architecte-dessinateur, qui a obtenu une médaille d'argent.

Et maintenant terminons en disant que M. Baugrand, ayant été appelé à faire partie du Jury international chargé de distribuer les récompenses, a été mis hors concours.

ONVAINCU que nos lecteurs ne perdront pas au change, nous cédons la plume à M. Auguste Luchet, qui a bien voulu se charger de rendre compte, dans cet ouvrage, de l'exposition de M. Mazaroz dont nous allons reproduire quelques meubles.

« M. Mazaroz est un grand fabricant de meubles. Il est peut-être même le plus grand. Quand il entra tout jeune dans l'industrie, comme associé de son beau-père, M. Ribalier, il était élève couronné de l'école des Beaux-Arts de Dijon et rapportait de ce foyer, longtemps et juste-

FAUTEUIL ET CHAISE STYLE GREC, PAR P. MAZAROZ-RIBALIER.

ment célèbre, des idées de forme bien supérieures à celles dont l'ébénisterie courante se contentait. Il était frappé en même temps et à coup sûr profondément indigné des conditions misérables auxquelles la doctrine du bon marché à tout prix avait fait tomber la fabrication mobilière dans ce faubourg Saint-Antoine jadis renommé pour son excellente exécution. Deux ou trois hommes res-

taient, et à leur tête le vénérable Boutung, pour montrer ce qu'avait été le meuble lorsque vivaient et florissaient Jacob Desmalter et ses émules; les autres pratiquaient à qui mieux mieux le plaqué millionimétrique sur dessous en volige, moyennant trois ou quatre types idiots effroyablement et universellement multipliés. D'autant plus que le génie de l'invention, toujours volontiers complice de la mauvaise marchandise, venait de susciter le merveilleux auteur d'un couteau à trancher le bois de placage en feuilles d'une ténuité inconcevable, avec le bénéfice énorme de ne pas faire de sciure. On collait ce papier de bois sur la boîte, on vernissait par-dessus, et tout était dit.

« Alors aussi, et comme par excès opposé à un autre excès, nous assistions à la fin du mouvement, d'abord très-beau, imprimé aux choses de l'habitation et de l'ornement de la personne par la splendide école romantique. La mode, un peu désordonnée, de rechercher, pour les remettre en lumière et en honneur, tous les éléments constitutifs du bric-à-brac, achevait également de mettre au monde le métier goguenard des recarreleurs et des frelateurs de sculptures en bois. Sur les boulevards et dans les ventes s'étalait un scandale de bahuts arlequins et de lits macaroniques, composés effrontés de morceaux vieux et de morceaux neufs, avec frottis d'encaustique pour singer l'action du temps, et trous de vers enlevés à la pointe du compas.

« Ces mensonges à faire peur se vendaient très-bien, et si informes et si chargés qu'ils fussent, ils avaient encore un campement et une tenue superbes, comparés aux platitudes et aux maigreurs du mobilier bourgeois. C'était goûté.

« M. Mazaroz en conclut qu'il pouvait être temps d'essayer la révolution pratique du meuble en initiant les ménages à des beautés que les seuls artistes ou leurs plagiaires connaissaient. C'est à peu près dans ce temps-là que l'homme de génie qui s'appelle Barbedienne délivrait nos cheminées malheureuses de la pendule odalisque et du candélabre troubadour, pour y substituer les chefs-d'œuvre de l'art antique.

« La fabrique de meubles massifs de la rue Ternaux-Popincourt doit son existence actuelle à cette conclusion pleine de sens. Commencée petite, elle est devenue immense. On y a débité des forêts.

« La première manifestation publique du travail de M. Mazaroz fut en 1858, à l'exposition mémorable et originale de Dijon. C'était avec respect rendre hommage à une source; l'élève du bon professeur Devoge venait filialement montrer son œuvre à son maître. Public et jury accueillirent et accla-

mèrent le fait comme une révélation. Ces beaux bois indigènes, conservés dans leur couleur native, le chêne souverain, le noyer chaste et doux; ces lignes si pures et si nobles, rappelant, sans les copier, les architectures qu'on adore; cette décoration inattendue et charmante en ses reliefs semant de feuillages et de fleurs, peuplant de papillons et d'oiseaux, animant de lumières

FAUTEUIL STYLE HENRI II, PAR P. MAZAROZ-RIBALIER.

et d'ombres des surfaces qu'on avait toujours vues indigentes et vides; cette intelligence de l'utile et du commode qui donnait à tout sa raison d'être, et sous les richesses d'une fantaisie apparente savait à l'instant et sans peine répondre aux besoins infinis de la toilette et du ménage : tout cela fit enthousiasme dans la grande Bourgogne artiste, et nous n'avons souvenir d'un effet pareil qu'à Londres, devant les ciselures divines attachées par les Fannière au meuble impérial de M. Grohé.

« Depuis ces dix ans l'art inspirateur de la rénovation de notre mobilier n'a pas déchu, loin de là, et la perfection plutôt croissante du travail est suffisamment lisible sur les pièces dont l'image accompagne aujourd'hui notre texte. Mais en restaurant ou en inventant ces formes saisissantes par leur élévation, M. Mazaroz avait surtout le projet et la volonté de les répandre. Ce qui l'incitait et l'émouvait premièrement, c'était l'espoir qu'un jour le travailleur lui-même, à l'envi des heureux pour lesquels il travaille, aurait aussi chez lui ces utilités vénustes et robustes au lieu des bâtis branlants et bêtes dont la routine du plaqué l'afflige.

« Pour ce résultat bienfaisant et hardi il fallait arriver à produire peu cher en produisant beaucoup. Non point frauduleusement et aux dépens de la qualité, comme c'était et comme c'est encore l'usage chez certains sculpteurs, plaqueurs en vieux chêne vert, lesquels, par exemple, sur un fond plein et tout d'une pièce, mais mince, appliquent avec économie un relief quasi de ronde bosse, sans nous dire, hélas! quoiqu'ils le sachent si bien, qu'un beau jour ce dessus et ce dessous se mettront à jouer en sens inverse et, par retrait de l'un et gonflement de l'autre, se sépareront alors bruyamment et déplorablement. Pour eux, quand c'est vendu c'est fini, et l'encaissement vaut l'absolution! Le but de M. Mazaroz était meilleur. Il sait, ce fabricant, que les épargnes du petit possesseur sont sacrées. Il a voulu fournir à celui-ci pour peu d'argent un meuble durable, transmissible, héréditaire, qui fût surtout distingué par l'éternelle noblesse des lignes ; sobre d'ornements, mais d'ornements pris dans la masse et ne devant finir qu'avec lui. Et grâce à la division du travail, grâce à la suppression de la fatigue, obtenue en remplaçant au centuple la sueur de l'homme par la vapeur de l'eau, grâce à la scie et au découpoir mécaniques, grâce aux machines-outils qui d'une planche font un panneau et du panneau une figure, changent un rondin en pilier octogone, et tirent un balustre d'un bout de bois carré, avalent une tringle par un bout et la font sortir moulure, couchent de son long une porte et l'encadrent en quatre coups de dent, tout cela s'opérant et fonctionnant selon des modèles sages, ingénieux, bien dessinés; cet industriel artiste du premier ordre est parvenu à nous meubler bellement et de façon relativement indestructible, en bois de chêne ou de noyer massif et sculpté, au même prix bien à peu près que nous donnons pour les armoires à cadre, les commodes tulipes et les lits à modillons du faubourg, nauséabondes rengaines en peuplier semi-

plaqué de bois dur, ayant pour chemise à l'empois une couche d'acajou ronceux.

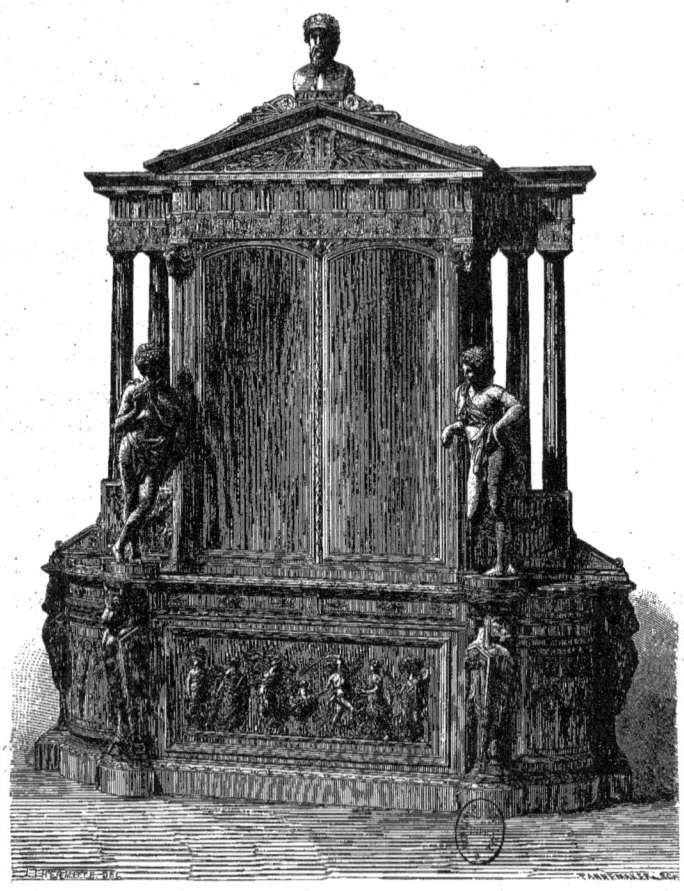

MEUBLE EN NOYER STYLE GREC, POUR SALLE A MANGER, PAR P. MAZAROZ-RIBAILIER.

« Concurremment, bien entendu, et comme garantie de beauté contagieuse, continuait chez lui et progressait la fabrication grandiose du mobilier des rois et des princes, ainsi que les artistes forts de la Renaissance et des

temps qui suivirent l'inventaient, majestueux en ses arêtes puissantes, pour les hautes salles ombreuses de palais qu'on ne sait plus faire et de châteaux qu'on ne saurait plus habiter.

« Deux des morceaux dont nous donnons le dessin sont donc la tradition de ce mobilier monumental. Ils figuraient à la grande Exposition dernière, et les délégués ouvriers en les mentionnant tout spécialement dans leur compte rendu si plein d'intérêt ont, avec une autorité sans réplique, vengé l'auteur de la décision maladive prise à son égard par le jury.

« Le premier de ces morceaux est un meuble en noyer pour salle à manger. Voici le meuble, trouvez la salle. Celui-ci, nous l'avons dit, est grec ; non pas de ces gréco-italiens, vénitiens, byzantins, pompéiens et principalement parisiens, dans le goût, quelquefois heureux, douteux plus souvent, toujours bâtard, boiteux et anachronique, dont nous a dotés la restauration plus dangereuse qu'avantageuse de la maison prétendue de Diomède, à l'ancienne allée des Veuves des Champs-Élysées ; mais grec vrai, grec pur, tel que pour Périclès l'eût ordonné Phidias, en supposant Phidias au Louvre et Périclès préfet de la Seine. Les Grecs n'avaient ni nos usages, ni nos marécages, martyrs que nous sommes de la cuisine qu'on lave et du macadam qu'on mouille. Le buffet de M. Mazaroz, solide et grave, représente la chair, le vin, le dessert et la poésie antiques, le sacrifice mythologique à la vie et à la santé, le soin de la créature pris pour hommage au Créateur. En bas, la naissance de Bacchus le civilisateur, dans le labour et la vendange ; rustique et religieux bas-relief fait de jeunesse et d'allégresse, donnant les fruits, donnant les fleurs. Le coffre aux vivres est derrière. Pour supports de la tablette, deux cariatides puissantes, placides et fortes figures de bœufs, raisonnablement substituées aux difformes sirènes, aux lions cynocéphales et griffons impossibles des écoles municipales de dessin. Sur la tablette, terrain du corps supérieur, en avant d'une colonnade de grand style, où le regard s'arrondit et circule, deux figures excellentes s'accoudent et veillent, d'après le Faune flûteur et le Faune du Capitole. Des richesses dues au travail et bonnes à la vie sont enfermées visibles dans cette armoire à jour, tabernacle de la matière divinisée ; ces figures en représentent les conservateurs, forts, jeunes, rieurs, bien portants et heureux. En haut est le buste du Jupiter Trophonius, l'Éternel païen, le Jéhovah d'autrefois, suprême intelligence, dominant, réglant et protégeant la matière.

« Ce meuble, évidemment, n'est pas du premier venu, ni pour plaire au

premier venu. Il dérange les habitudes du buffet-étagère, aux portes à trophées de pêche et de chasse où les filets ont des mailles à laisser passer des carpes,

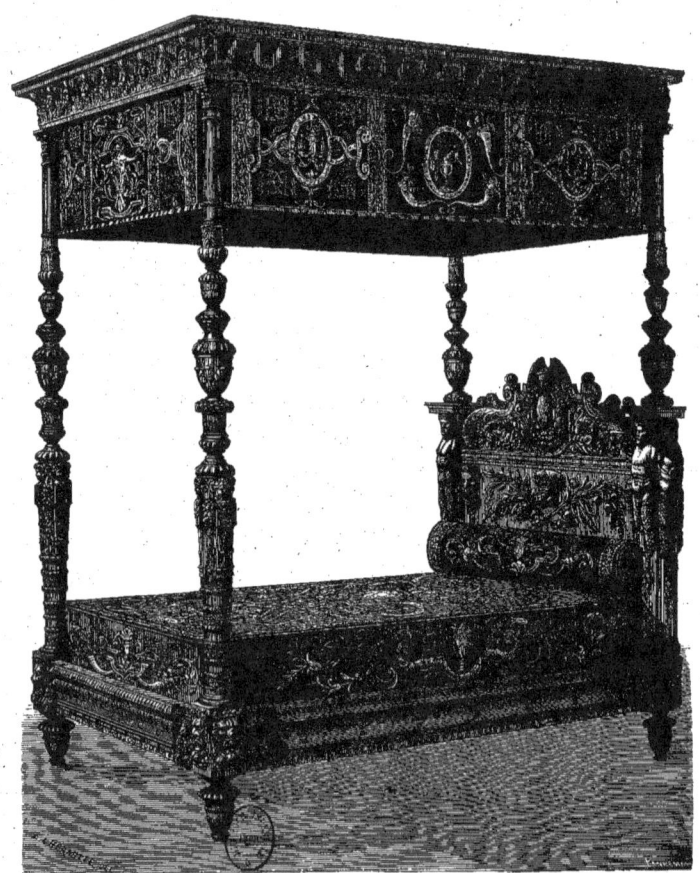

LIT STYLE RENAISSANCE, PAR P. MAZAROZ-RIBALIER.

où les lièvres sont plus longs que les fusils. Cette tête architecturale de dieu, faisant amortissement avec son diadème en fronton et sa barbe en torsades, n'a peut-être pas la gaieté d'un renard ou d'un chien regardant là-haut par une

lucarne. Mais c'est superbe, et le fabricant qui conçoit et qui dessine de cette force-là vaut bien qu'on le distingue et qu'on le suive.

« L'autre grande pièce est un lit en chêne à colonnes et baldaquin, composé et exécuté par M. Mazaroz pour M. Paul Demidoff. Il y a au musée de Cluny un lit bourguignon, dit de Chabot Charny, on n'est pas sûr du pourquoi. Les Chabot furent gouverneurs de Bourgogne, longtemps après les ducs, et l'un d'eux, Léonor Chabot, refusa de faire la Saint-Barthélemy : de là peut-être une rue qui porte son nom à Dijon. Ce lit, quoi qu'il en soit, est attribué à Hugues Sambin, le Dijonnais qui fut l'ami de Michel-Ange, le sculpteur du bas-relief de l'église Saint-Michel, l'architecte orfèvre des tourelles de l'hôtel Mimeures. M. Mazaroz, enfant de Dijon par l'art et par l'amour, n'a point voulu le copier comme eût fait un menuisier servile, il a essayé de le traduire, et nous sommes de ceux qui croient qu'il a triomphalement réussi. Fait d'un bois merveilleux, aux tons chauds et resplendissants, fouillé et ciselé comme un bronze, ce composé puissant, royal, posé sur son estrade d'honneur, habillé de sa housse et drapé dans ses courtines en étoffes anciennes ressuscitées, était dans son genre le meilleur morceau de l'Exposition. Beaucoup de dames, grandes et petites, lui préféraient sans doute les pompes amoureuses et voluptueuses jusqu'au vertige du beau Louis XVI de M. Fourdinois fils, nous sommes loin de les en blâmer. On se couche du côté où l'on penche.

« Trois siéges complètent le spécimen que nous rapportons et que les ouvriers délégués ont choisi : un fauteuil Henri II, en bois noir avec tapisserie de moquette à bandes, et un fauteuil grec avec sa chaise, presque entièrement couvert en drap.

« Il faut reconnaître que si les anciens siéges avaient du mérite comme valeur décorative et dans l'ossature du mobilier, les conditions de ce qu'on appelle aujourd'hui le confortable leur manquaient à peu près absolument. Nos ancêtres n'étaient pas douillets. Autre peau, autres coussins. Le rôle de l'ébéniste intelligent consiste donc à donner le *fond* tout en respectant la forme, et c'est pourquoi, à l'exemple de M. Mazaroz, plusieurs ont ajouté la tapisserie à leur industrie du bois. Le tapissier proprement dit ne pouvait ou ne voulait pas les comprendre. Ignorance ou jalousie. Le maître dont nous parlons voit les choses dans leur ensemble et les embrasse; il ne consent point à séparer ce qui se tient. Pour lui le mobilier doit être un tout homogène, se rapportant à l'état, au caractère, à l'âge, à la personne enfin aussi bien qu'à

la maison. Et s'il ne peut, quoiqu'il le voudrait bien parfois, faire le logis pour les meubles, au moins veut-il toujours faire les meubles pour le logis. Conduisez-le chez vous, dites-lui qui vous êtes, comptez ce que vous voulez dépenser, et laissez-le faire. Architecte, dessinateur, décorateur, sculpteur, mouleur, peintre, écrivain, artiste avant tout et surtout, il vous construira et composera pour votre argent une harmonie véritable et totale, au lieu de ces miscellanées déraisonnables et invraisemblables, pots-pourris de toutes provenances, dimensions et inventions, incohérences tranchantes, incommodités accrochantes, clinquants déplorables, fouillis absurdes qui sont notre ordinaire et notre extraordinaire dans le meuble et que pourtant de bonnes âmes ont encore la bonne foi d'admirer. Ces gâchis ont dû coûter si cher ! Car c'est la raison de toutes choses : l'argent. Et en vérité il est des hôtels célèbres, garnis et fournis par la finance souveraine, nids de millions, fabriques de crédit, réservoirs de fortunes, où se trouvent des mobiliers déshonorants. C'est un art et c'est une science que de savoir se meubler ; quelquefois aussi c'est un instinct : le goût. Certaines femmes ont cela, les hommes ne l'ont presque jamais. Pourquoi ne pas aller à ceux dont c'est la mission et la profession ? »

<div style="text-align:right">Auguste LUCHET.</div>

Messieurs Didot publient une édition très-ornée et très-belle de la traduction du Nouveau Testament par M. l'abbé Glaire. On ne voit plus guère paraître de livres si magistralement exécutés. Ce n'est point une de ces éditions de luxe que tous les libraires font, surtout aux approches du jour de l'an, c'est une œuvre, une édition d'art. Le papier, le caractère, la composition, le choix des gravures, la physionomie et la disposition des ornements, le tirage, tout est d'un art sérieux et soigné, en parfaite harmonie avec le texte. On a vraiment du plaisir à regarder ces encadrements, ces fleurons, ces guirlandes, ces trophées, qui ont la finesse et l'éclat de la plus belle gravure et qui sont d'une invention aussi correcte qu'abondante.

Ce ne sont pas, comme il est arrivé trop souvent, des planches, des ornements de différents styles, de diverses époques, amalgamés sans raison apparente et au détriment du texte. L'œuvre a son unité : elle est l'expression la

plus pure en même temps que la plus splendide de l'art italien de la Renaissance, tel qu'il a jailli un moment sous l'influence vivifiante du catholicisme et de la résurrection des études de l'antiquité.

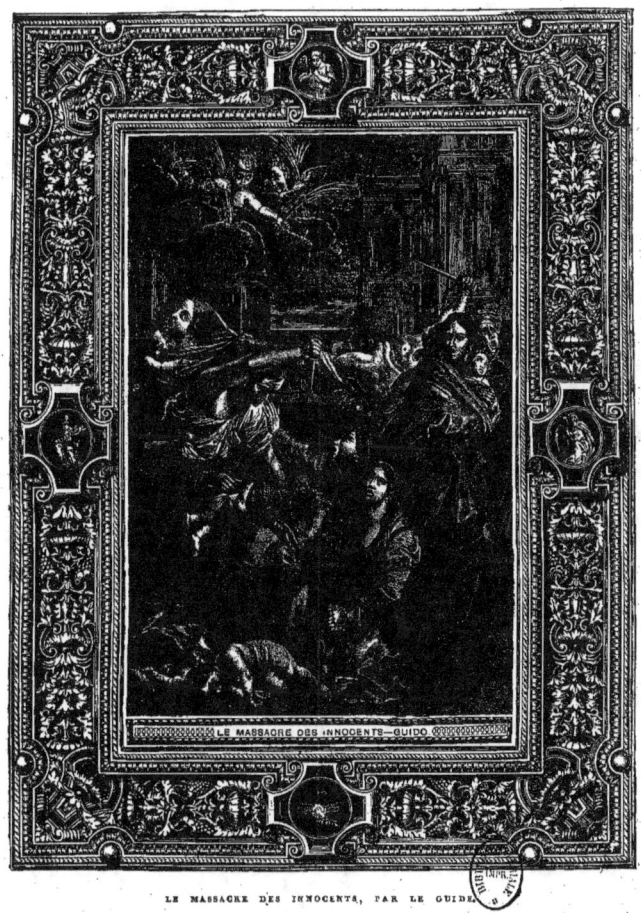

LE MASSACRE DES INNOCENTS, PAR LE GUIDE.

Ce Nouveau Testament français contient donc le texte complet, qui se développe au milieu de sa riche ornementation, sans que l'un empiète jamais sur l'autre. Les notes explicatives ou philologiques du traducteur ont dû être reportées à la fin de l'ouvrage. Les principales planches, dont la beauté ne le

cède en rien à celle du burin le plus moelleux, la gravure que nous reproduisons le prouve surabondamment, sont toutes exécutées sur bois et, sauf deux exceptions, d'après les dessins des grands maîtres, tels que Andréa Orcagna, Fra Angelico, Léonard de Vinci, le Pérugin, le Titien, Raphaël, Annibal Carrache, etc. Cette œuvre magnifique, résultat d'immenses sacrifices et de nombreuses difficultés vaincues, est digne d'attention au triple point de vue de la religion, de la littérature et de l'art.

L'orthodoxie de cette traduction est prouvée par la recommandation de dix-neuf archevêques et évêques, et surtout par la haute approbation du Saint-Siége, *la seule* qui ait été accordée jusqu'à présent à une traduction française de la Bible.

QUINTI HORATII FLACCI CARMINUM
LIBER QUATUOR; AD VENEREM, ODE I.

QUINTI HORATII FLACCI EPODON LIBER
AD MÆCENATEM, ODE I.

N reproduisant au dix-neuvième siècle la charmante édition d'Horace donnée, en 1676, par les Elzeviers, et en apportant au texte et aux commentaires toutes les améliorations qui résultent des travaux critiques dont Horace a été l'objet dans tous les pays, MM. Didot satisfont au vœu formé par tous ceux qui font d'Horace le sujet de leurs études et de leurs lectures favorites. Le savant M. Fr. Dübner s'est chargé du soin de revoir le texte, et de mettre au niveau des progrès de la science le commentaire publié par Jean Bond, il y a deux cents ans. Tout en conservant l'éminente clarté de l'interprétation, il a pris un soin minutieux d'expliquer brièvement la pensée du poëte et de trancher toutes les difficultés. M. Noël des Vergers a écrit pour cette édition une Vie d'Horace qui est une œuvre toute nouvelle où plusieurs points de la biographie du poëte ont été éclaircis;

enfin M. Barrias, l'un de nos peintres les plus distingués, a composé les dessins des charmantes vignettes dont nous donnons des spécimens.

Ce qu'ils avaient fait pour Horace, MM. Didot l'ont fait aussi pour Virgile; ils ont publié, dans le même format et avec les mêmes dispositions typographiques, une édition de Virgile dont le mérite littéraire présente les mêmes avantages. C'est encore M. Dübner qui a entrepris d'écrire un commentaire sur Virgile, conçu sur le plan universellement approuvé de Jean Bond. Ce grand travail, auquel il a consacré plusieurs années, est un modèle de clarté et de concision qui peut lutter avec le commentaire de Jean Bond. Aussi ne craignons-nous point d'affirmer qu'il suffit de jeter les yeux sur cette édition de Virgile pour apprécier le rare savoir de M. Dübner et le talent

PUBLII VIRGILII MARONIS BUCOLICA
ECLOGA PRIMA.

PUBLII VIRGILII MARONIS ÆNEIDOS
LIBER IV.

remarquable avec lequel, sous la forme la plus succincte, il est parvenu à répondre aux besoins des lecteurs les moins éclairés, tout en intéressant et instruisant les plus érudits. Les plus anciens manuscrits de Virgile étaient accompagnés de vignettes offrant des compositions relatives au texte, et il est peu d'auteurs dont les éditions aient été enrichies de gravures autant que celles de ce poëte. MM. Didot ont cru devoir se conformer à cet usage et faire précéder de vignettes chaque *Bucolique* et chaque livre des *Géorgiques* et de l'*Énéide*.

Dues au talent de M. Barrias, ces gravures respirent toutes le profond sentiment de l'antiquité que possède si bien cet habile artiste. C'est donc aux vrais amis des lettres que sont dédiés ces deux chefs-d'œuvre de l'antiquité latine, puisque la dimension du volume leur permettra de les emporter partout avec eux, et qu'au moyen des explications savantes, claires et simples qui accompagnent le texte, la lecture leur en sera toujours facile.

Nous allons maintenant passer à l'étude d'une œuvre qui est peut-être unique dans le monde. Du moins, nous sommes porté à croire que bien peu de souverains, bien peu d'États ou de provinces, bien peu de cités et bien peu de grands seigneurs possèdent un service de table qui puisse être comparé à celui de la ville de Paris. L'empereur d'Autriche et roi de Hongrie, la reine d'Angleterre, les Esterhazy et plus d'un lord anglais ont des merveilles antiques et fastueuses d'orfévrerie et d'argenterie. Ils n'ont rien, croyons-nous, qui surpasse le surtout de table et le service de dessert qui paraissent à l'hôtel de ville de Paris les jours de grandes fêtes. Et sans aller aussi loin, l'empereur des Français lui-même n'est pas favorisé à l'égal de sa capitale. Cette œuvre vraiment admirable, non-seulement par l'exécution qui en est parfaite, par la richesse et la variété des matières employées, mais par l'élévation du niveau artistique auquel ses auteurs se sont placés, par l'unité de conception, mérite une étude développée. Mais avant, il convient de faire l'historique de cette belle création. Depuis bien longtemps la ville de Paris louait le matériel nécessaire à ses banquets. Mais, en 1856, le préfet de la Seine, voulant mettre un terme à cet état de choses, peu digne d'une municipalité comme celle de la ville, demanda à M. Charles Christofle un projet de service de table. Ce projet, longuement étudié par lui, reçut, sous la direction de M. le baron Haussmann, de nombreuses modifications, et ce n'est qu'en 1858 que la Commission nommée par lui et composée de MM. Hittorff, Léon Cogniet, Duret et Baltard, présenta un rapport sur l'œuvre approuvée en principe : il fut décidé qu'on donnerait suite au projet, en confiant à M. Baltard la direction artistique du travail. Les maquettes furent alors continuées, et en 1861, au mois d'août, le Conseil municipal, appelé à prononcer sur l'ensemble qui avait été exposé dans la grande salle des fêtes, vota l'exécution du travail. L'époque de l'Exposition de Londres approchant, il fallait se hâter, et au mois de mai, sculpture des figures, ornements, fonte, ciselure, exécution complète en un mot de la pièce du milieu, tout avait été mené à bonne fin, tout était parfait. Ici se place un épisode intéressant : Dieboldt, qui était chargé de toutes les figures du navire, avait fait ses esquisses, achevé deux des quatre cariatides et presque terminé les autres, lorsqu'il vint à mourir subitement. — Trois artistes de talent et de cœur, Gumery, Maillet, G. Thomas, se chargèrent

aussitôt d'achever et même de faire entièrement, le premier la Ville de Paris ; le second, les deux cariatides ; le troisième, le Progrès et la Prudence ; *et le prix de ces figures fut intégralement remis à la veuve de Dieboldt.* Donc, la pièce du milieu figura seule à l'Exposition de Londres. Les deux autres pièces principales ne furent achevées que l'année suivante ; elles parurent pour la première fois en 1864, au premier banquet donné par le Conseil municipal à l'occasion de la nomination de ses soixante membres. Le service de dessert fut ensuite élaboré et exécuté en 1866. *Tantæ molis erat....* Et cela se comprend. Il a donc pu figurer en 1867, à l'Exposition universelle, et être prêt pour les grandes fêtes données à l'Hôtel de Ville à l'occasion des visites des divers souverains. En mai, il a servi au banquet offert au roi des Belges. En juin, les trois pièces principales, réunies en un tout harmonieux, ornèrent

PLAN D'ENSEMBLE DU SURTOUT ET SERVICE DE DESSERT DE L'HÔTEL DE VILLE.
A Pièce du milieu.
B. Pièces latérales.
C. Pièces de bout.
D. Vases en porcelaine

une table carrée, à laquelle soupèrent l'empereur de Russie, le roi de Prusse et l'empereur et l'impératrice des Français. Enfin, au mois de juillet, il devait servir pour le banquet offert au Sultan, mais un triste événement empêcha la réception projetée. Voyons maintenant en quoi consiste cette œuvre exceptionnelle : La pièce du milieu se compose d'un grand plateau en argent poli, dont l'encadrement est relevé par une riche moulure à frise nuancée d'or de différentes couleurs ; quatre grands candélabres enchâssés dans cette moulure en lient les parties principales. Le centre est occupé par le navire symbolique des armes de la ville de Paris. Sur le pont du navire, la statue de la Ville est élevée sur un pavois que supportent quatre cariatides représentant les Sciences, les Arts, l'Industrie et le Commerce, emblèmes de sa gloire et de sa puissance. A la proue est un aigle entraînant le navire vers ses destinées futures ; le génie du Progrès éclaire sa marche, la Prudence est à la poupe et tient le gouvernail. Autour du navire, des groupes de Tritons et de Dauphins se jouent dans les eaux. Les deux extrémités de la composition sont occupées par

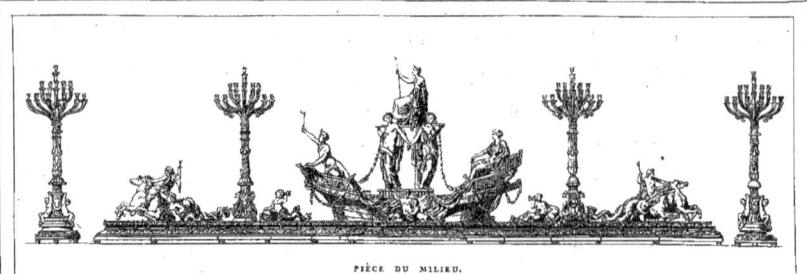

PIÈCE DU MILIEU.

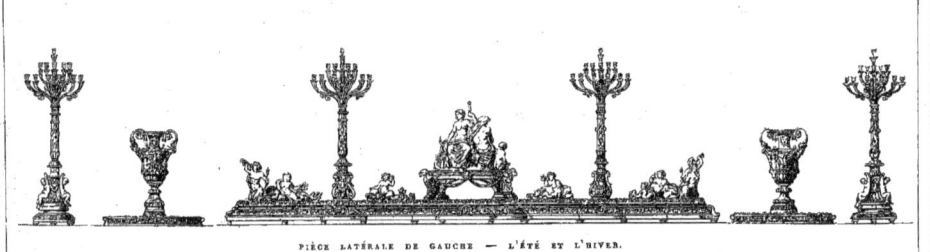

PIÈCE LATÉRALE DE DROITE. — LE PRINTEMPS ET L'AUTOMNE.

PIÈCE LATÉRALE DE GAUCHE. — L'ÉTÉ ET L'HIVER.

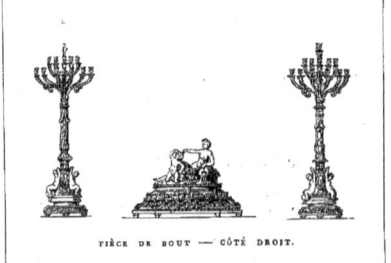

PIÈCE DE BOUT. — CÔTÉ DROIT.

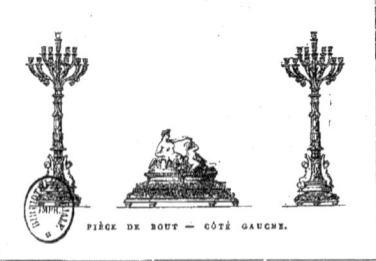

PIÈCE DE BOUT. — CÔTÉ GAUCHE.

ÉLÉVATION DE L'ENSEMBLE DU SURTOUT DE L'HÔTEL DE VILLE DE PARIS, PAR CHRISTOFLE ET Cⁱᵉ.

des groupes de Chevaux marins que cherchent à dompter des Génies et des Tritons. Les pièces latérales sont conçues dans le même ordre d'idées. Au centre de chaque plateau, un socle formé par l'intersection des deux arcs elliptiques richement ornementés sert de support à deux groupes, l'Été et l'Hiver, le Printemps et l'Automne. Des figures d'enfants ornent les amortissements des pieds-droits du socle. Deux groupes de Tritons et de Naïades occupent les extrémités du plateau; des Dauphins sont placés symétriquement. Enfin deux groupes pour les bouts de table symbolisent la Seine et la Marne, les deux rivières dont les eaux viennent baigner Paris. Vingt candélabres du même style que ceux des plateaux, quatre grands vases en porcelaine de Sèvres, montés en bronze doré et placés au centre de vastes jardinières en bronze doré également, et cent vingt pièces accessoires destinées à contenir les fleurs, les fruits et le dessert, complètent l'ensemble du surtout. Le programme, nous le répétons, a été donné par M. le sénateur baron Haussmann. Cette grande composition a été modelée et exécutée d'après les dessins et sous la direction de M. Victor Baltard, l'éminent architecte, membre de l'Institut, architecte directeur des travaux de Paris, inspecteur des beaux-arts; Dieboldt a fait les cariatides; M. Maillet, les deux groupes des Saisons et les Tritons pour les pièces latérales, la Seine et la Marne pour pièces de bout; M. Gumery a fait le modèle de la Ville de Paris; M. Thomas, le Progrès et la Prudence; M. Mathurin Moreau, les groupes des Dauphins et des Tritons; MM. Rouillard et Capy, les Chevaux marins et les deux Génies; l'ornementation a été modelée par M. Auguste Madroux. Que le lecteur regarde le plan de la table recouverte de ce splendide surtout et les pièces principales reproduites par notre seconde gravure. Si son imagination revêt notre dessin des couleurs que nous avons indiquées plus haut, s'il se représente l'éclat des métaux, des porcelaines et du cristal, l'animation qu'y introduisent les fleurs des jardinières, s'il veut bien se prêter à croire que les mille bougies des candélabres sont allumées, s'il se transporte dans cette Galerie des Fêtes qui, elle non plus, n'a guère d'égale pour la splendeur et le goût, et si en dernier lieu il peuple cette salle, resplendissante d'or, d'étoffes brillantes et de lumières, de deux ou trois cents personnes revêtues de riches uniformes ou d'élégantes toilettes, il assistera ainsi à l'un des plus beaux spectacles que l'art puisse présenter. C'est beaucoup à ce point de vue-là qu'il faut la considérer avant de passer à l'étude des détails de l'œuvre.

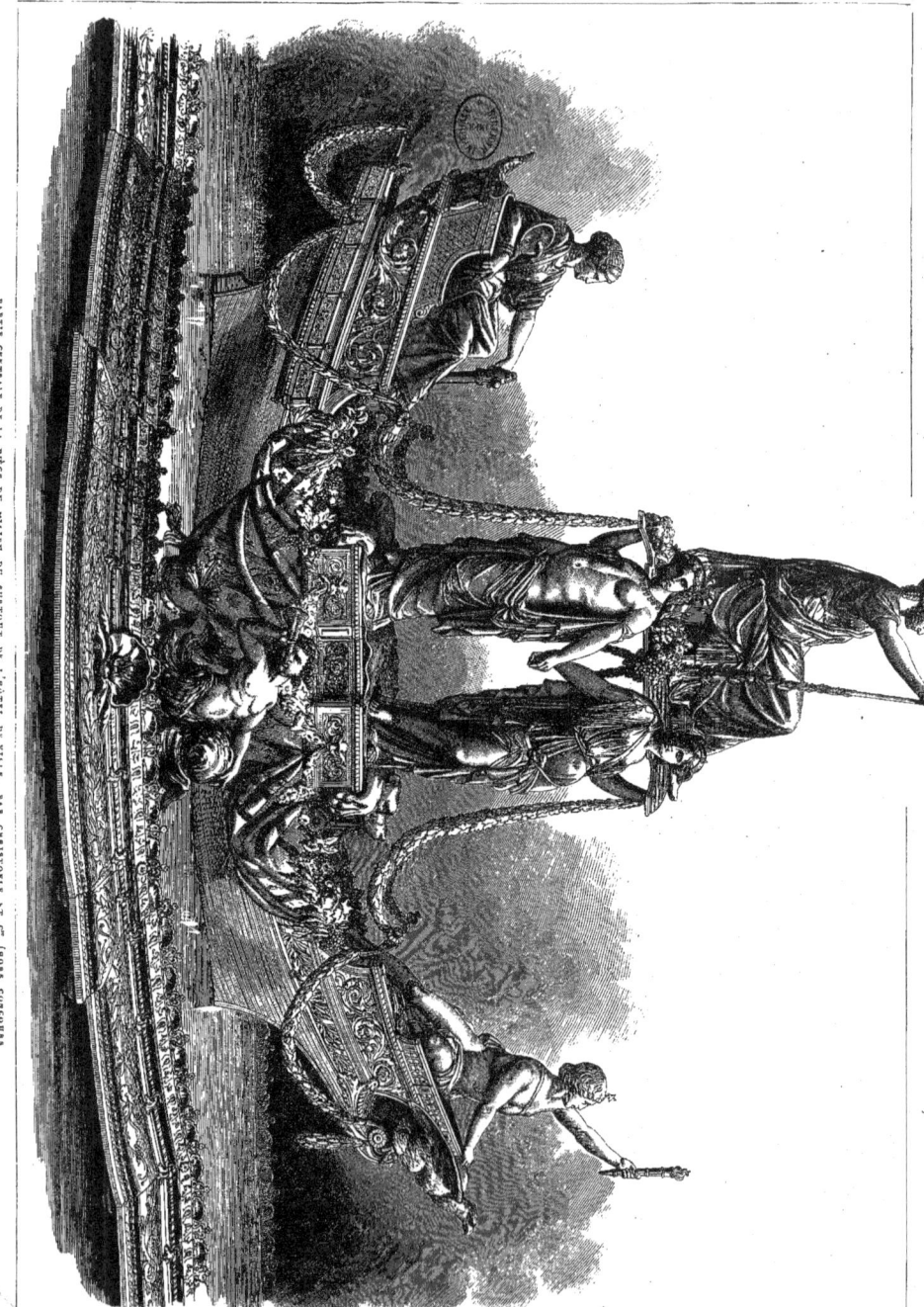

PARTIE CENTRALE DE LA PIÈCE DU MILIEU DU SURTOUT DE L'HÔTEL DE VILLE, PAR CHRISTOFLE ET Cⁱᵉ (HORS CONCOURS).

Elle a une destination très-déterminée ; elle a été créée pour un objet particulier ; c'est de l'orfévrerie de gala, de fête et de banquet ; c'est l'orfévrerie d'une ville ; cette ville est la ville de Paris ; enfin, elle est destinée à figurer dans la Galerie des Fêtes, c'est-à-dire dans un milieu spécial. Lorsque nous avons vu ce service au Champ de Mars, et lorsque nous entendions une foule unanime laisser échapper des expressions d'admiration, nous songions combien l'impression eût été plus vive si cette production avait paru dans le milieu qui est son domaine, dans son propre palais, entourée de tout ce qui peut la faire valoir, et nous en avons conclu qu'il fallait qu'elle fût vraiment bien supérieure pour subir cette épreuve, non sans déchoir, mais sans perdre un peu de son prestige et de son effet à première vue. Oui, c'est un des mérites les plus hauts de la composition de M. Baltard, que l'auteur ait su à quel point il fallait qu'elle eût le caractère de son objectif, et qu'elle fût en accord, en harmonie avec le cadre dans lequel elle devait se trouver. C'est donc ainsi que, comme ensemble de lignes et de couleurs, d'éclat et de lumières, ce service est en parfait accord avec la salle des fêtes, avec les fleurs, les fruits, les cristaux, les porcelaines, le linge blanc et la toilette des invités qui figureront à cette table. Considérons maintenant le service en lui-même. Voyez cette belle silhouette. Comme les masses sont bien réparties, la plus considérable au milieu, s'élevant avec une légèreté élégante mais majestueuse au-dessus de tous les autres sommets, puis, s'abaissant graduellement, doucement, sans heurter l'œil un moment, en le retenant au contraire, en le charmant par des accidents de contours aussi aimables qu'imprévus. Mais la table est immense : là où les maîtres du lieu ne sont pas, des convives illustres méritent néanmoins qu'on leur fasse fête ; aussi un second milieu, si l'on peut parler ainsi, s'élève devant eux : ce sont, des deux côtés, comme les ailes de l'édifice principal. Puis, peu à peu, comme on approche des extrémités, les pièces prennent moins d'importance. Enfin, le long de tout ce beau déploiement, de tout ce cortége qui s'arrête pour qu'on l'admire, brille la belle rangée des hauts candélabres. Ce que nous venons de dire de l'ensemble de tout ce service s'applique, on va le voir, à l'ensemble de chaque pièce, comme il s'applique aussi aux parties principales de chaque pièce. Prenons d'abord le vaisseau. Le sujet est bien choisi : on sait que le blason de la ville de Paris est, comme nous le rappelions récemment, de gueules à une nef d'argent, au chef de France, avec cette devise : *Fluctuat*

PARTIE LATÉRALE DE LA PIÈCE DU MILIEU DU SURTOUT DE L'HÔTEL DE VILLE, PAR CHRISTOFLE ET Cⁱᵉ (HORS CONCOURS).

nec mergitur (il est ballotté par les flots, mais ne sombre jamais). On ne pouvait donc mieux faire que de prendre pour motif la ville de Paris dans son vaisseau. L'allégorie d'ailleurs est heureusement suivie. Paris est soutenue dans sa gloire par les Sciences, les Arts, l'Industrie et le Commerce ; le génie du Progrès l'éclaire; la Prudence la dirige. Tout cela est heureux d'idée et d'invention. Mais au point de vue plastique, quelle beauté élégante, quelle grâce pleine de dignité dans les lignes! Que cela est somptueux, fin et délicat à la fois! Que la forme de la nef est fière! on la croirait vivante, tant ses contours sont animés et nerveux ; comme tout se profile bien, et comme ce beau cortége est bien un cortége de marche ; la nef, quant à elle, semble glisser doucement sur les eaux. Faut-il parler de la noblesse de la figure principale, de sa belle attitude, de sa sérénité souveraine ? Est-il bien nécessaire d'insister sur la réelle beauté de celles qui la supportent? Nous ne le croyons pas : ces torses superbes, ces allures de déesses, ces draperies, si naturellement formées en plis heureux, cette ornementation magnifique, cette riche étoffe qui roule en cascades superbes jusque dans l'eau, ces guirlandes qui arrondissent les angles et relient les groupes, tout cela parle de soi et invite à l'applaudissement. Signalons seulement l'impétuosité des chevaux marins, vigoureux, jeunes, pleins de feu, qui s'élancent, qui s'enlèvent, contenus avec peine par un triton : les muscles se gonflent, les narines se dilatent et soufflent bruyamment, les crinières sont hérissées, le manteau du cavalier flotte au vent. Ces deux animaux et leur maître sont groupés avec beaucoup d'art, et on a tiré parti avec bien du talent du motif ornemental que donne la queue marine. Pour en revenir à l'impétuosité de ces chevaux, qui frappe l'esprit d'une façon particulière, et qui a un grand caractère, je ne saurais les comparer qu'à ce magnifique et effrayant attelage du char du Soleil dans l'*Apollon vainqueur de Python*, de Delacroix. Insistons aussi sur ce fait que ces chevaux équilibrent bien la composition de cette pièce, font contre-poids à la masse du milieu : voilà de la pondération. Quant aux candélabres, il faut reconnaître qu'ils montent bien, qu'ils sont solides sur leur base sans être lourds, qu'ils sont riches avec goût, que l'ornementation qui les revêt est savante et agréable! Les branchages porte-feu sont le digne épanouissement d'une aussi belle tige, et les divers bras s'étagent bien. Mais quoi donc? n'y a-t-il qu'à louer en tout cela? Il n'y a qu'à louer. Et encore, si nous pouvions mettre sous les yeux de nos lecteurs les objets eux-mêmes, leur faire toucher du doigt ces délicatesses, ces coquet-

LA SEINE, PIÈCE DE BOUT DU SURTOUT DE L'HÔTEL DE VILLE DE PARIS, PAR CHRISTOFLE ET Cⁱᵉ.

teries de modelé, ces ciselures merveilleuses, ce serait bien autre chose. Les mêmes commentaires et les mêmes éloges s'appliquent aux pièces latérales. Le groupe central, ici l'Hiver et l'Été, là le Printemps et l'Automne, est aussi intéressant, dans la mesure de son importance, que le vaisseau et la Ville. Les groupes de Naïades et de Dauphins sont aussi attrayants, et les Tritons, qui aux extrémités s'en vont en sonnant dans leurs conques, font aussi bon contre-poids au groupe principal, que les Chevaux au leur. C'est partout le règne d'harmonie. Ici, seulement, nous signalerons en particulier le piédestal à arcade du milieu : il est, avec ses consoles renversées, d'un bon style sage. L'arrangement des deux figures dos à dos, et surtout celui des attributs divers, doit aussi être mentionné. En fait d'arrangement nous ne connaissons rien de mieux trouvé que celui des bouts de table : la Seine et la Marne. Cette belle jeune femme, dépouillée de tout ornement, telle qu'une nymphe sortant du sein des eaux, offre à l'œil les contours les plus séduisants d'un beau corps. La tête charmante et douce est simplement coiffée de plantes d'eau, les cheveux largement ondés se relevant à l'antique sur les tempes ; une boucle descend sur la nuque. Assise sur le sol, les jambes étendues, le coude appuyé sur l'urne d'où s'épandent ses ondes, elle en suit le cours dans les vallées, entre les collines et les monts. Le col, les épaules, la poitrine sont superbes, et l'attitude, un peu abandonnée, les fait valoir. Deux beaux enfants jouent auprès d'elle; ils rappellent, par leurs formes fermes et rondes qui promettent de beaux hommes, les divins *bambini* de Raphaël. L'un lutine un canard, oiseau de ces bords ; l'autre présente à la nymphe une corbeille des beaux fruits que, dans son parcours, le fleuve a fait pousser. Que si maintenant nous abaissons le regard sur le socle de ce groupe remarquable, nous y trouvons une ornementation bien appropriée au sujet : une guirlande de coquilles, et de légers rinceaux de fleurs et de fruits. Au milieu de sa longueur, sur un saillant, une coquille plus grande forme le principal motif du décor. L'ensemble du morceau, groupe et socle, affecte la forme pyramidale que doit toujours renfermer, en le masquant plus ou moins, toute pièce d'orfévrerie, tout meuble, et presque tout édifice : condition sans laquelle l'œuvre n'aurait pas l'air d'être en équilibre, et menacée, en permanence, d'une chute, troublerait le spectateur au point de l'empêcher de goûter les mérites de l'objet. Il ne nous reste plus maintenant qu'à étudier les diverses orfévreries qui ne sont ici que des accessoires, et qui, dans bien des cas, seraient de magni-

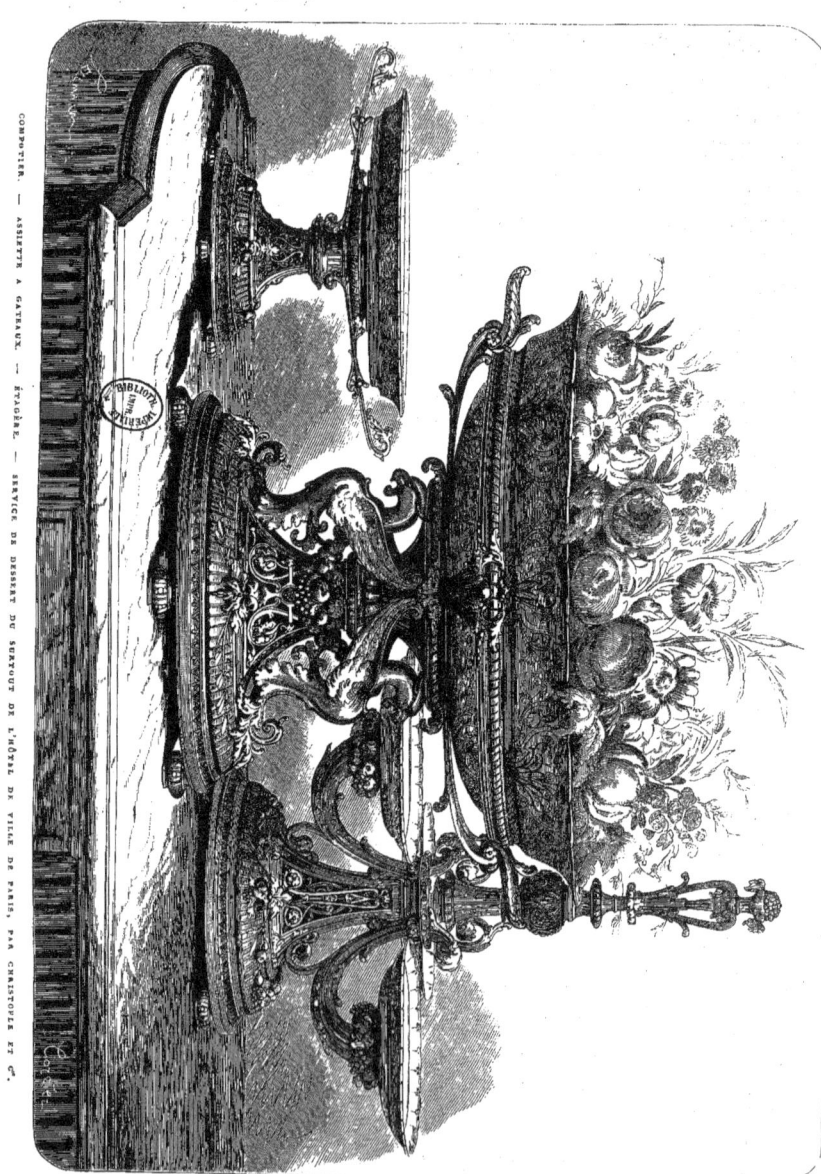

COMPOTIER. — ASSIETTE A GATEAUX. — ÉTAGÈRE. — SERVICE DE DESSERT DU SURTOUT DE L'HÔTEL DE VILLE DE PARIS, PAR CHRISTOFLE ET C^{ie}.

fiques milieux : coupes destinées à recevoir des pièces montées ou des pyramides de fruits, jardinières, corbeilles diverses, bonbonnières à plusieurs étages et à plusieurs compartiments, etc. Nous en donnons un groupe formé de porcelaines de Chine du premier ordre. L'orfèvrerie en est, comme tout le surtout et tout le service, sortie des ateliers de M. Christofle que nous n'avons pas encore nommés dans cet article, mais dont nous avons antérieurement apprécié la production supérieure, la fabrication si savante et si nouvelle, le style élevé, l'exécution parfaite. D'ailleurs le surtout de la Ville est célèbre dans l'Europe entière, et tout le monde sait que MM. Christofle et Cie en sont les habiles auteurs. Nous signalons encore une de leurs meilleures pièces pour la pureté du dessin, et pour le caractère de l'ornementation : la petite coupe basse. Appeler l'attention sur les fines anses légères qui s'étendent de chaque côté, c'est les faire admirer. Le travail d'arabesques fouillées du pied est aussi plein de distinction. La bonbonnière à trois assiettes est dans le même goût et l'auteur du modèle en a tracé les enroulements dans le même esprit. Les bras qui partent du montant principal et se relèvent doucement à leur extrémité, de façon à former un nœud horizontal sur lequel repose l'assiette, comme une belle fleur des tropiques au bout d'une nervure vigoureuse, sont magnifiques pour l'aisance et la force avec lesquelles ils se développent et se recourbent : comme cette évolution est bien menée, et comme le rameau de soutien, qui s'en va rejoindre le pied, se détache de sa branche avec naturel ! Puis voyez comme l'agglomération d'enroulements qui se trouve immédiatement au-dessus des assiettes est bien calculée pour dominer, non pas des assiettes vides, mais garnies de divers objets de couleur. Enfin, la nodosité qui est au-dessus et les branchages qui sont au sommet font monter sans peine toute la pièce. Rien de plus charmant non plus que ces fruits qui débordent sur le bas du pied et que les feuillages en doux relief dont il est revêtu. Quant à la grande coupe à griffons, l'ornementation en est vraiment étonnante de composition et de faire. Cela est magistral, et nous voulons laisser au lecteur la peine, ou plutôt le plaisir, de constater la souveraine harmonie qui y règne dans les lignes et dans les masses générales, ainsi que dans les détails, et qu'il en savoure l'abondante originalité. Pour nous, nous quittons à regret une œuvre aussi haute, qui, aux yeux de la postérité, sera certainement l'honneur de notre époque parce qu'elle est égale à tout, et supérieure à plus d'un chef-d'œuvre.

'EXPOSITION de 1867 a pleinement confirmé la réputation qu'une première épreuve avait déjà value à ce producteur. M. Hunsinger avait au Champ de Mars un choix très-remarquable de petits et de grands meubles précieux, qui étaient tous des styles les plus purs, et décorés de dessins variés et pleins de goût. La fabrication n'en était pas inférieure au mérite plastique.

Nous ne parlerons ici ni de ses tables à huit colonnettes, ni de ses bahuts, ni de ses bibliothèques qui se distinguaient toutes par une originalité attrayante. Mais nous nous étendrons sur un meuble qui est entièrement de la composition de l'exposant, et qui a attiré l'attention particulière des amateurs et de tous les hommes compétents dans la question de l'ébénisterie.

Nous voulons parler du grand meuble d'ébène incrusté d'ivoire, dont l'acquisition a été faite par M. Goldschmidt. C'est un meuble Renaissance.

Les œuvres de ce genre sont à la fois du domaine de l'architecte, du statuaire, du peintre et de l'ébéniste. Les mêmes principes qui dominent ces arts assez divers dans leur mode de manifestation sont ceux que nous avons bien des fois énoncés. Et dans ce fait qu'ils sont communs à chacun de ces arts considérés isolément, et qu'ils le sont encore lorsqu'ils concourent ensemble à la réalisation d'une idée complexe, il y a bien évidemment une preuve de plus que l'art est un, c'est-à-dire que les règles de toutes les manifestations imaginatives de l'homme sont les mêmes, que la manifestation ait lieu par le récit poétique, ou en prose, par la pierre, par le marbre, par le pinceau.

Oui, nous disons par la plume, c'est-à-dire que nous en revenons à ce précepte d'Horace : *Ut pictura poesis*, « il en est de la peinture comme de la poésie, » précepte contesté à fond par Lessing et que nous maintenons cependant ; bien plus, nous l'étendons à la composition musicale elle-même, tout en faisant, quant à elle, dans l'application, les réserves imposées par la particularité de son mode d'expression, par ce fait que la musique s'adresse à un autre sens que les arts plastiques, à l'ouïe et non à la vue : différence radicale, il est vrai, mais moins radicale encore que le principe suprême de l'unité dans la variété de l'harmonie qui domine tous les arts et toutes les œuvres d'art littéraires, picturales, architectoniques, sculpturales et dites industrielles.

Ainsi, l'édifice, la fresque, le petit tableau de genre, la statue, la moulure d'ornementation, le meuble, le bijou, doivent être, comme l'épopée, le roman, le quatrain, uns et variés ; l'accord, un accord serré et étroit, doit exister

entre toutes leurs parties, elles doivent s'équilibrer, être proportionnées. Il n'y a pas de type de beauté, mais il y a une loi qui domine tous les types et qui renferme toutes les beautés, c'est l'harmonie.

Le meuble que nous avons sous les yeux porte l'empreinte de cette loi. Il se tient bien sur ses robustes jambes et sur son soubassement; il monte bien droit, fait face au spectateur et s'épand à droite et à gauche comme un bel édifice qui développe ses ailes; son couronnement est sa tête, et l'horloge qui est en haut semble son œil. Et que le lecteur ne s'effarouche pas de cette comparaison; qu'il sache qu'au fond les beaux édifices sont soumis à la même loi d'équilibre qui régit cette œuvre admirable, le corps de l'homme. Le grand Artiste l'a composé avec tant d'art, que l'art suprême des hommes consiste à équilibrer leurs œuvres aussi bien que Dieu a équilibré la sienne.... C'est ainsi que les anciens ont pu, sans trop de subtilité, faire des rapprochements d'une part entre les plus beaux monuments de leur temps, les règles qui avaient présidé à leur création, qu'ils en dégageaient après coup, et, de l'autre, les proportions humaines.

Donc la base est suffisamment forte pour porter le corps de l'édifice, le sommet en est suffisamment léger. C'est qu'ici on a compté avec la raison qui serait choquée de voir porter un éléphant par une levrette.

Maintenant, qu'est-ce qui nous frappe le plus dans cette œuvre? C'est sa couleur. C'est cette décoration blanche tranchant sur le noir. Est-elle harmonieuse? N'y a-t-il pas trop de blanc? Les masses d'ivoire sont-elles bien réparties? Y a-t-il un centre principal et des centres secondaires reliés par des ensembles moins importants? Oui, tout intéresse, tout est bien en valeur, tout est bien groupé, et il n'y a ni taches blanches ni taches noires qui surprennent. L'œil est flatté et attiré.

S'il en est ainsi, nous pouvons passer au détail des sculptures et des incrustations, et considérer chacune d'elles en elle-même. Il y a plus, quand même quelque détail serait imparfait, l'œuvre resterait belle : c'est l'harmonie de l'ensemble qui est tout.

Voyez comme ces arabesques sont fines et originales, comme elles se contournent et s'entrelacent heureusement et en restant claires et nettes. La petite frise qui court immédiatement sous le grand panneau est un chef-d'œuvre de composition et de dessin : ces deux chiens, qui en sont la note la plus sonore et d'où partent les branchages qui s'en vont *morando*, forment avec ceux-ci une

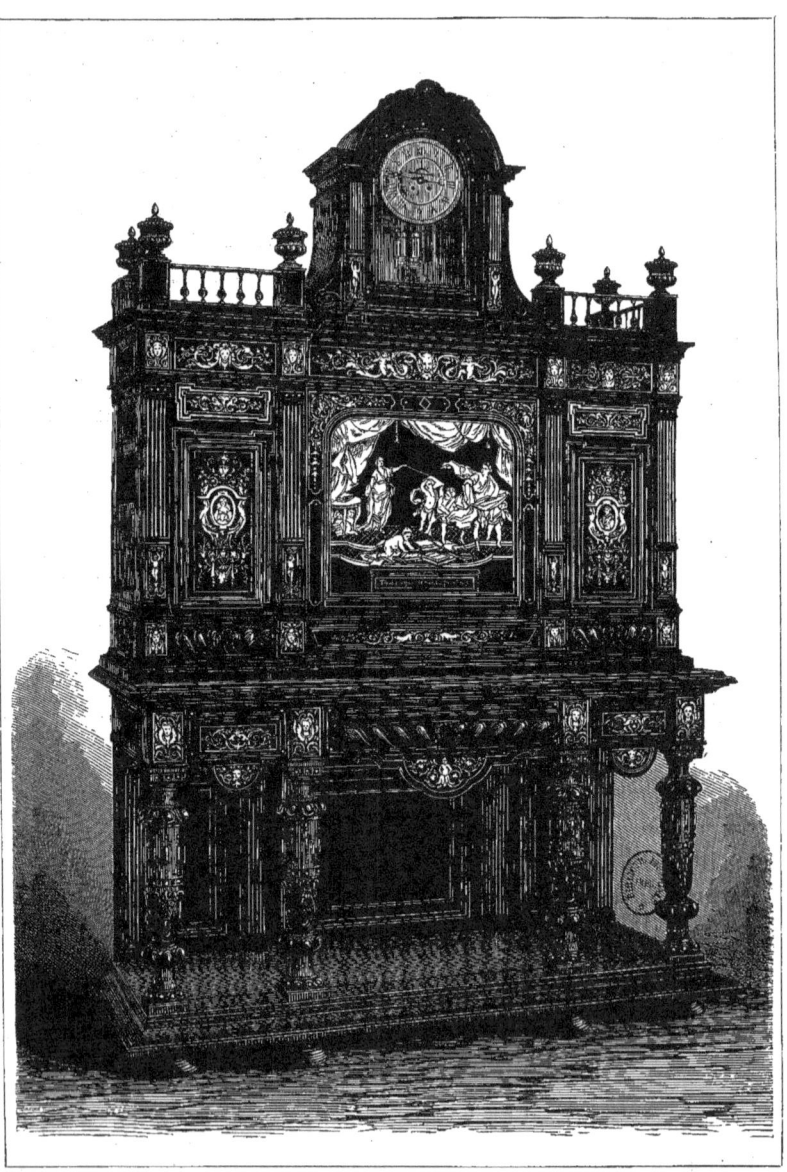

MEUBLE EN ÉBÈNE, STYLE RENAISSANCE, PAR MUNSINGER.

œuvre complète. Les petits panneaux latéraux avec médaillons et encadrement développés, avec sirènes, amours, vase et fleurs, sont exquis et d'un travail délié qui ne saurait être surpassé. La grande composition du milieu est très-bonne ; le modelé est beau et surtout les draperies sont réussies. La Peinture est une figure pleine de noblesse et de grâce. Mais je veux ici faire une critique : ce meuble est de style Renaissance dans sa forme et ses grandes lignes, dans tout le caractère de son ornementation. Eh bien, les figures du milieu, par leur type, par leur caractère, par leur mouvement, par leur attitude, par leurs draperies sont incontestablement du dix-huitième siècle : ce n'est ni de la Renaissance italienne, ni de la Renaissance française; c'est du Van Loo.

Sauf ce détail secondaire, ce meuble, dont l'exécution est merveilleuse, méritait grandement de figurer ici, et on nous saura gré de l'y avoir introduit.

ETTE grille dont notre gravure représente une des petites portes a été dessinée par sir Thomas Jectryll, membre de l'Institut royal des architectes de Londres, et construite pour l'entrée du parc de Sandringham, propriété de S. A. R. le prince de Galles, par MM. Barnard Bishop et Barnard frères, les habiles forgerons de Norwich. Les seules matières qui aient été employées sont le fer forgé et le fer jeté. Les ouvrages tors sont en fer forgé au charbon de bois d'une qualité tout à fait supérieure, et chacune des feuilles des vrilles, des brindilles, des branches qui composent l'ornement a été coupée, mise en relief, contournée et courbée à la main, au moyen de marteaux, de pinces et d'emporte-pièces, sans qu'il ait été fait usage de dé, de poinçon, de moule ou de matrice. Le tout est réuni et maintenu ensemble à l'aide de bandes en fer forgé.

Dans les ouvrages tors des portes, on a pris l'aubépine pour type. Les panneaux inférieurs contiennent des ornements tirés de la vigne. Les panneaux supérieurs sont ornés de feuilles de chêne, de rose, de chèvrefeuille, etc. Tous ces panneaux sont en fer forgé. Les trumeaux sont surmontés par des animaux fabuleux qui soutiennent des boucliers aux armes de Son Altesse.

Les grandes portes sont surmontées par des ouvrages tors en fer forgé dont les motifs sont le houx et la rose; les ornements des petites sont destinés à soutenir les lampes.

De chaque côté des portes est érigée une grille figurant l'aubépine. Une crête composée de roses, de chardons et de trèfles court le long de cette grille

PETITE PORTE DE LA GRILLE EN FER FORGÉ DU PARC DE SANDRINGHAM, PAR BARNARD BISHOP ET BARNARD FRÈRES DE NORWICH.
(MÉDAILLE D'OR).

qui, comme les portes dont nous venons de parler, est un chef-d'œuvre qui fait le plus grand honneur à MM. Barnard Bishop et Barnard frères.

Le premier des Gobelins qui s'était établi à Paris s'appelait Jean et venait de Reims; c'était vers la fin du quinzième siècle.

En 1662, Louis XIV et Colbert réunirent dans l'établissement des Gobelins, comme nous avons eu déjà occasion de le dire, tous les corps de métiers d'art travaillant pour le souverain : les tapissiers, les teinturiers, les brodeurs, les orfèvres, les fondeurs, les graveurs, les lapidaires, les ébénistes, etc. Charles Le Brun fut, en 1663, nommé directeur, et donna à la production une impulsion vigoureuse. On connaît les belles tapisseries qui furent exécutées, soit d'après son *Histoire d'Alexandre le Grand*, soit d'après les batailles et les scènes de Van der Meulen, et les riches encadrements de fleurs et de fruits qu'y ajoutait Baptiste Monnoyer. Les appartements de Versailles et de Fontainebleau ont conservé les spécimens superbes de la magnificence du roi-soleil. La plus belle série est celle des *Quatre parties du monde*, d'après les modèles d'animaux, de plantes, et de fruits par Desportes.

Aujourd'hui, les manufactures des Gobelins et de Beauvais, qui, après avoir été divisées, sont rentrées sous un directeur commun, ont en principe renoncé à copier des tableaux faits uniquement en vue du tableau, comme par exemple, *le Massacre des Mamelucks* d'Horace Vernet, ou *les Saintes Familles* de Raphaël. On demande à des artistes spéciaux des modèles dans lesquels la composition soit simple et la touche franche. On obtient ainsi un résultat définitif beaucoup plus satisfaisant, « car l'effet ne réside pas dans la multiplicité des tons, mais bien dans leur bonne qualité intrinsèque et surtout dans leur juxtaposition. »

Les tapisseries des Gobelins et de la Savonnerie sont faites au métier de haute lisse. La chaîne est généralement en laine. Elle est tendue verticalement sur deux cylindres appelés « ensouples »; les fils, parallèles les uns aux autres et dans un même plan, sont passés alternativement sur un tube de verre de deux ou trois centimètres de diamètre dit « bâton d'entre-deux, » ou bâton de croisure, de sorte qu'une moitié des fils est, relativement au tapissier, en avant, et l'autre moitié en arrière. La trame est enroulée sur une sorte de navette en bois, terminée, à un bout, en pointe. On l'appelle « broche. »

« Pour former le tissu, a dit l'ancien directeur des Gobelins, M. Lacordaire, le tapissier prend une broche chargée de laine ou de soie, teinte de la couleur convenable; il arrête l'extrémité du fil de la trame sur le fil de la

chaine, à gauche de l'espace où doit être placée la nuance, puis, passant la main gauche entre les fils d'avant et d'arrière, il écarte ceux que va recouvrir cette nuance. Sa main droite, passant entre les mêmes fils, va chercher à gauche la broche pour la ramener à droite ; sa main gauche saisissant alors les lisses fait revenir en avant les fils d'arrière, et la droite lance la broche au point

FAUTEUIL STYLE LOUIS XVI DE LA MANUFACTURE IMPÉRIALE DES GOBELINS (HORS CONCOURS).

d'où elle était partie. Cette allée et venue de la broche en deux sens opposés forme ce qu'on appelle deux « passées » ou une « duite ».

Pour une nouvelle nuance, le tapissier prend une nouvelle broche. Il coupe, arrête et fait pendre à l'envers de la tapisserie, c'est-à-dire du côté où il travaille, le fil de la broche précédente. A chaque duite il rapproche, avec le bout aigu de la broche, les fils de trame de la portion du tissu déjà faite. Mais cette première compression est insuffisante et seulement provi-

soire : après avoir juxtaposé quelques duites les unes au-dessus des autres, on complète l'opération en frappant la trame du haut en bas avec un gros peigne d'ivoire dont les dents s'insèrent entre les fils de la trame, qui se trouvent alors complétement dissimulés et ramenés à une même place.

Le tapissier, pour le trait des objets à représenter, pour le passage d'une nuance à une autre, est guidé par un trait noir tracé sur la chaîne, par l'intermédiaire d'un papier transparent sur lequel il a préalablement calqué le dessin du modèle. Ce trait existe à l'arrière comme à l'avant de la chaîne, et par conséquent l'artiste ne cesse de le voir dans son travail, soit qu'il occupe sa place, soit qu'il sorte de son métier pour juger de l'effet d'ensemble. Ceci est pour le contour. Le tableau est toujours posé derrière lui.

Revenons aux pièces que reproduisent nos deux gravures.

Ce délicieux fauteuil, à dossier ovale, fait partie du mobilier dont nous avons publié le canapé, au commencement de cet ouvrage ; les tapisseries à pastorales ont été exécutées aux Gobelins, d'après les dessins de Boucher.

Quant à l'écran que nous mettons sous les yeux de nos lecteurs, la partie centrale, c'est-à-dire la tapisserie, a été exécutée, dit-on, d'après un dessin de Watteau. Nous le croyons volontiers, car tout dans cette composition pastorale rappelle le talent de ce maître gracieux. Deux termes, à gaines, dont la base est cachée par des fleurs, des fruits et des instruments disposés en trophées, supportent deux vases, entre lesquels se dessine la voûte d'un berceau ; des guirlandes de fleurs sont suspendues aux treillages du berceau. Au centre de la composition, assis sur un siége des plus ornés, un jeune et élégant berger joue de la flûte en attendant son Estelle. Le chien de ce berger de fantaisie est à ses côtés, tandis qu'un paysage vague et un ciel lumineux occupent le fond du sujet. Un cadre blanc semé d'étoiles règne tout autour de la composition où l'harmonie des couleurs se remarque avant tout. Il faut aussi signaler l'encadrement en bois sculpté de cet écran qui est de l'époque et ne manque pas d'un certain caractère.

L'*Art pour tous*, cet inépuisable recueil qui justifie si bien son titre et qui réunit les plus splendides spécimens de l'art et de l'art industriel à toutes les époques, nous fournit encore ces deux délicieux motifs. Nous sommes heureux de rendre une fois de plus un hommage mérité à tant d'égards au hardi et intelligent éditeur d'une œuvre dans laquelle artistes, industriels et artisans même viennent puiser leurs meilleures et leurs plus pures inspirations.

ÉCRAN TAPISSERIE DE LA MANUFACTURE IMPÉRIALE DES GOBELINS (HORS CONCOURS).

N aigle est à la proue, entr'ouvrant ses puissantes ailes, la tête fière, l'œil fixé sur l'avenir. La France est au chevet, veillant avec sollicitude sur l'impérial enfant, et soutenant au-dessus de lui cette lourde couronne de France qui l'attend. Des génies silencieux sont auprès d'elle, attendant que l'heure soit venue d'inspirer le prince. Des sphinx mystérieux, image du destin, voltigent à la poupe du navire.

Telle est la pensée qui a présidé à la création du berceau offert en 1856 par la ville de Paris au Prince impérial. M. Baltard, qui l'a dessiné, en a fait une allégorie douce, simple et naturelle. On n'a pas à se creuser l'esprit pour deviner le sens de la composition. Elle est calme en outre et reposée comme il convient à l'asile du sommeil.

La coque, dont la forme est élégante, est en bois de rose, orné de cartouches en émail et d'ornements en bronze doré. Le pied léger et ciselé avec amour est aussi en bronze doré. De la couronne partent les rideaux qui, ainsi que les autres dentelles, sont en point d'Alençon.

Les émaux qui ont été faits à Sèvres par Gobert ont été dessinés par Flandrin; ils représentent, comme un heureux souhait, les quatre vertus cardinales : la Force, la Modération, la Prudence et la Justice.

Les figures sont de Simart. La statue de la France est fort belle, noble et sereine; le mouvement en est gracieux et digne; et la draperie se distingue par des incidents de jeu extrêmement heureux.

L'ébénisterie est de M. Grohé.

Nous n'avons pour terme de comparaison du berceau du Prince impérial que celui du roi de Rome, qui, par un caprice de la destinée, qu'on aurait dû et pu éviter d'ailleurs, a servi au duc de Bordeaux. Or, cette œuvre qui était peut-être due à Percier et Fontaine est bien massive et bien lourde, et le meuble de M. Baltard et de M. Froment-Meurice est incomparablement supérieur.

Non que l'architecture et l'ébénisterie de l'Empire, celles de Percier et Fontaine en particulier, fussent anti-artistiques, seulement l'art de l'Empire ne supportait pas de médiocrité, et rien n'est plus hideux que ces modèles de pendules à prix modérés qui nous restent de ce temps. Quant au berceau du roi de Rome, il n'est pas ce que les artistes de l'Empire ont fait de mieux.

Donnons donc la palme pour ce genre de travail à la brillante pléiade des artistes que nous venons de nommer.

BERCEAU OFFERT AU PRINCE IMPÉRIAL, EXÉCUTÉ PAR FROMENT-MEURICE (MÉDAILLE D'OR),
D'APRÈS LES DESSINS DE M. BALTARD.

Notre seconde gravure reproduit une œuvre éminemment originale et nouvelle qu'a dessinée M. Baltard et exécutée M. Froment-Meurice. C'est la décoration des cheminées du salon de l'Empereur, à l'Hôtel de Ville.

Cette œuvre curieuse consiste essentiellement en un buste de l'Empereur, en aigue-marine, avec piédouche en jaspe sanguin, adossé à un riche médaillon contenant une mosaïque de jaspe rouge et d'albâtre du Pérou, ornée d'étoiles de topaze et de clous de perles ; le rinceau autour de l'ovale est orné de quintefeuilles d'améthyste ; la couronne est enrichie de saphirs, d'émeraudes, de rubis et de perles. A droite et à gauche, des groupes de femmes et enfants représentent la Paix et la Guerre; les nus sont en cristal de roche enfumé et les draperies sont en argent.

L'aigue-marine du buste est la plus grande et la plus pure qui soit connue, et, à ce propos, nous devons dire qu'en dehors de la question d'art que nous allons examiner, l'emploi, fait en plastique, des cristaux de roche et des pierres précieuses dans des dimensions qui n'avaient pas encore été abordées est un des côtés les plus intéressants de ce beau travail.

Mais quelle est la question principale qu'il pose ? C'est celle-ci :

L'œuvre est riche, très-riche, point simple, ni même sobre, d'accord. Mais le luxe dans l'art n'est pas un défaut par lui-même. Il est condamnable lorsqu'il écrase une œuvre, lorsqu'il exclut le goût. Il est irréprochable lorsqu'il est dirigé avec habileté et sentiment. Dans ces limites il est ce qu'il est; on peut l'aimer ou on ne l'aime pas ; mais s'il est à sa place, il faut le louer. La pureté déplacée ne serait pas belle. Toute la question que pose l'œuvre de M. Baltard, et il n'appartient qu'aux œuvres et aux maîtres supérieurs d'imposer des questions, c'est de savoir si l'objet qu'on se proposait a été atteint, si l'œuvre est conforme aux tendances et au but de ses auteurs et de ses dessinateurs, si enfin cette richesse est aussi une qu'elle est variée et éclatante, si l'harmonie y règne.

Il en est ainsi.

Ici c'est la couleur qui a le pas sur la ligne. Eh bien, toutes ces notes sonores nous paraissent former un concert plein de charme : le vert léger et mordant, le rouge antique si doux, la teinte violacée des figures, l'argent ferme et poli, les étincelles des pierreries nous produisent une impression analogue à celle d'un grand finale d'opéra dans lequel le ténor, le baryton, le contralto, les chœurs d'hommes et de femmes s'unissent à un orchestre puis-

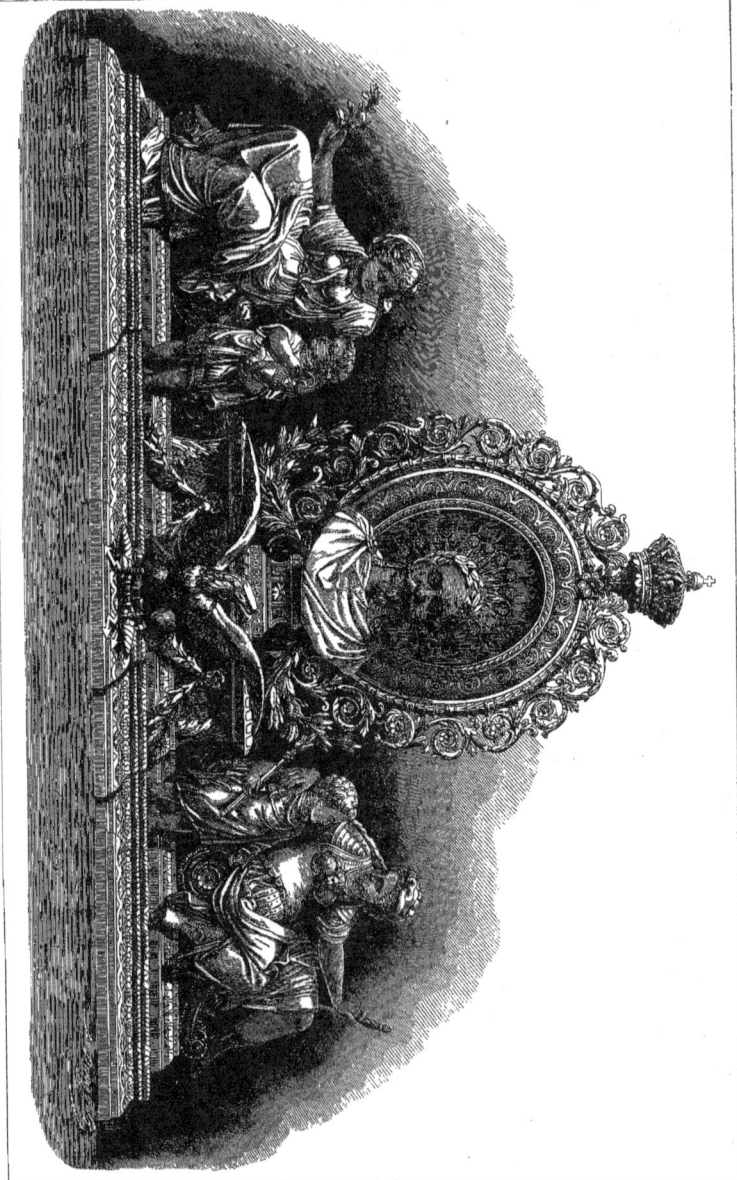

GARNITURE DE CHEMINÉE DU SALON DE L'EMPEREUR A L'HÔTEL DE VILLE, EXÉCUTÉE PAR FROMENT-MEURICE (MÉDAILLE D'OR),
D'APRÈS LES DESSINS DE M. BALTARD.

sant et lancent sur l'auditoire des combinaisons de notes et de phrases qui le pénètrent. Face à face avec une œuvre de ce genre, on ne lui résiste pas : elle vous vainc énergiquement.

Oui, les couleurs, les tons, ces tons semi-transparents et difficiles à manier de l'aigue-marine et du cristal, ces reflets si redoutables pour l'artiste, ont été combinés de la façon la plus heureuse avec les métaux.

Quant aux lignes, elles sont heureuses également. L'ensemble se développe bien et s'étend à droite et à gauche comme deux belles ailes. Tout est bien pondéré.

Pour le détail, nous devons signaler les groupes de la Paix et de la Guerre, qui sont, de M. Maillet, deux compositions exquises. Les types et les attitudes sont pleins de grâce et d'élégance, la Paix naturellement plus douce et plus aimable que sa voisine armée. Les enfants sont beaux et nobles, tout en restant des *bambini*; ce ne sont pas de « petits hommes. » Les draperies sont jetées avec naturel.

Les modèles d'ornementation de M. Gallois sont bien élégants aussi et ses rinceaux se contournent d'une façon pleine de distinction.

L'aigue-marine a été sculptée par M. Lagrange.

En résumé, voilà une œuvre qui fait honneur à tous ceux qui y ont eu part, et qui est parfaitement à sa place dans les fastueux salons de l'hôtel de ville de Paris.

L est important qu'en toute chose il existe des conservatoires de principes fournissant des types de perfection. Tels paraissent être, pour citer seulement les deux premiers exemples qui me viennent à l'esprit, certains couvents qui sont les uns des conservatoires de vertu, les autres des conservatoires de religion et de foi ; dans tels autres établissements ou compagnies, on fait de la littérature ou de la science pour elles-mêmes, de la littérature et de la science pures, c'est-à-dire sans application pratique. Il en est de même et à un certain point de vue des manufactures de Sèvres et des Gobelins. Ce sont bien des fabriques de céramique et de tapisserie, mais ici, à la différence de toutes les autres, l'objet principal n'est pas de faire un commerce fructueux, mais bien de donner des produits

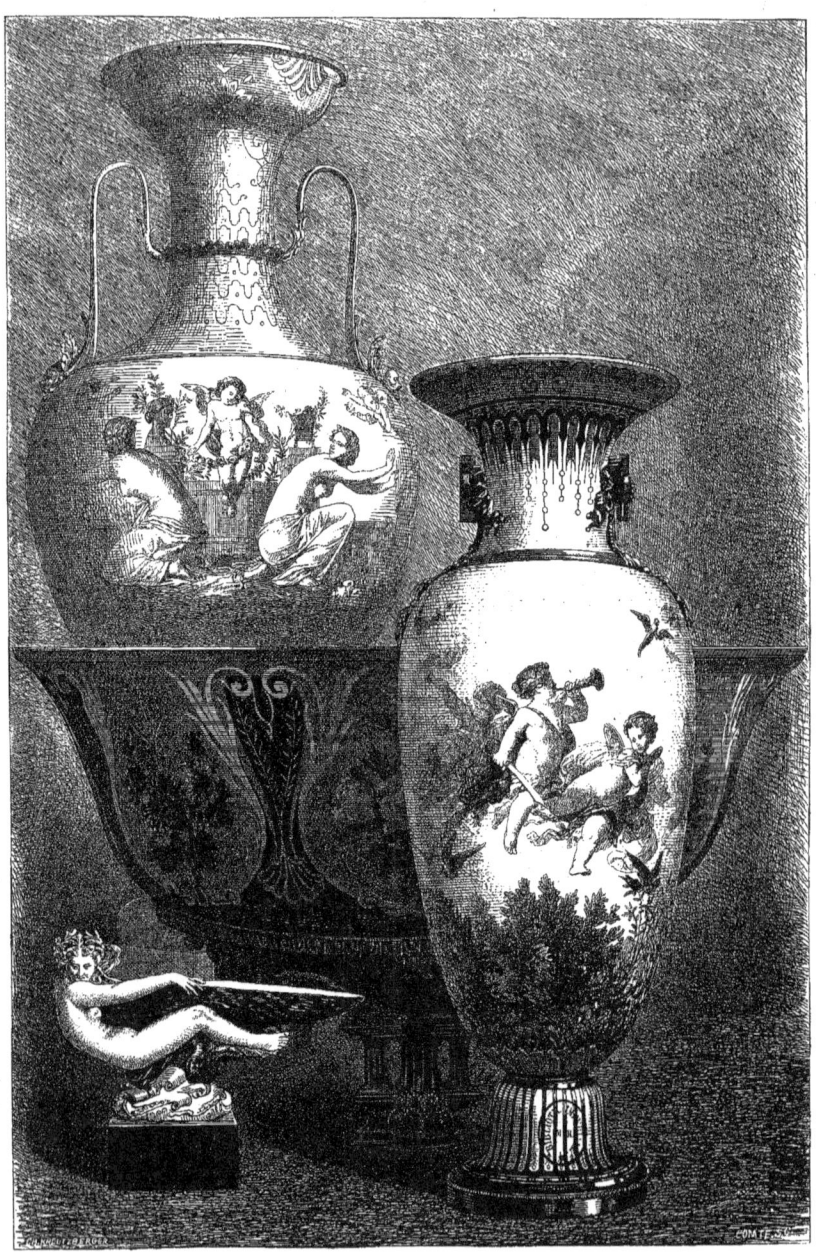

PORCELAINES DE LA MANUFACTURE IMPÉRIALE DE SÈVRES (HORS CONCOURS).

parfaits : il ne s'agit pas d'avoir au bout de l'année un inventaire se soldant par de forts bénéfices ; il faut créer des types qui servent de modèles à tous les industriels présents et à venir, qui eux sont forcés de gagner de l'argent et ne peuvent évidemment faire de l'art pour de l'art, par pur dévouement au public et sans y trouver au moins le prix rémunérateur de leurs travaux et de leurs risques. Sèvres a en outre pour destination de faire des recherches souvent coûteuses, comme ces expériences chimiques qui ont donné lieu à la Manufacture impériale à tant d'heureuses combinaisons, et ont enrichi la céramique de tant de procédés précieux.

Mais disons deux mots d'historique sur Sèvres.

En 1698, on faisait à Saint-Cloud des porcelaines dont un voyageur anglais écrivait qu'il ne voyait entre elles et celles de Chine aucune différence.

En 1708, Chantilly continué, sinon fondé par deux transfuges de la fabrique de Saint-Cloud, les frères Dubois, est sous la protection du prince de Condé ; c'est la grande mode parmi les grands seigneurs ou les membres de la famille royale de patronner les manufactures.

Mais les frères Dubois n'ont réussi ni à Saint-Cloud, ni à Chantilly, et viennent en 1740 proposer à M. Orry de Fulvy, intendant des finances, de lui confier le vrai secret de la porcelaine. On les installe à Vincennes. Ils échouent encore.

C'est alors qu'un de leurs ouvriers, Gravant, trouve véritablement une porcelaine tendre. Orry de Fulvy forme en 1745 une compagnie, et un privilége de trente années lui est délivré sous le nom d'Adam. L'établissement a son siége dans les bâtiments de la surintendance de Bel-Air.

En 1752, un arrêt du conseil révoqua le privilége et le roi s'intéressa pour un tiers dans les frais. L'établissement devenait trop petit pour un succès chaque jour croissant. On fit construire à Sèvres les bâtiments qui ont été récemment reconstruits, et c'est là que la Manufacture, dont le roi devint en 1760 seul propriétaire, fut transportée.

Le vase n° 1, que nous donnons ici, porte le nom de vase de Nîmes. La forme qui est d'un si beau galbe a été composée par M. Diéterle. La frise de figure, qui représente la chasse des Amours, a été composée et peinte par M. Roussel, auteur de toutes les décorations du vase.

Le n° 2, qui porte le nom de vase-carafe étrusque, est en pâte revêtue d'une couleur jaune cuite au grand feu, c'est-à-dire au feu de cuisson de la

pâte elle-même. Les peintures représentant la chasse ont été composées et exécutées par M. Humbert sur la surface jaune du vase; il en résulte une harmonie générale produite tant par le ton sous-jacent que par le procédé d'emploi des couleurs cuites au demi grand feu.

Ce moyen, dont la Manufacture a exposé en 1867 les premiers et remarquables résultats, a été également employé dans la décoration de la coupe portant le n° 3 ; toute la partie de l'ornementation qui sur cette coupe encadre le groupe de fleurs, est faite en pâte de couleur sculptée sur la pièce en cru. La pièce ainsi décorée a été ensuite au grand feu. Les peintures de fleurs cuites au demi grand feu ont été composées et exécutées par M. Cabau.

Il est à remarquer que ces trois pièces ont été exécutées par le procédé du coulage de la pâte liquide dans des moules en plâtre. Ce procédé permet d'obtenir des pièces d'une dimension inconnue jusqu'ici dans ce genre de fabrication, et a pris une importance du premier ordre grâce aux innovations radicales apportées par M. Regnault.

La coupe n° 4, composée et exécutée par M. Solon, est en pâte rose cuite au grand feu.

A l'Exposition de 1867, la Manufacture a produit de nombreux spécimens de ces colorations au grand feu. Ces colorations limitées naguère au bleu et au vert d'eau étaient peu variées : les travaux de M. Regnault ont ouvert un vaste champ à la décoration de la porcelaine dure.

CONCLUSION

u moment de clore ce livre, il ne paraît pas inutile de rappeler en peu de mots ce qu'il a été, quel sort il a eu, quels obstacles et quels concours il a rencontrés.

En fondant cette Revue, M. Jules Mesnard s'est proposé de réunir, sous une forme matérielle supérieure à celle de tous les ouvrages du même genre, ces chefs-d'œuvre de l'Exposition de 1867 qui resteront comme la plus haute expression de l'industrie et de l'art contemporains, comme des types de perfection absolue de l'art et de l'industrie. Il a voulu surtout que les reproductions chalcographiques de ces objets fussent elles-mêmes de véritables œuvres d'art, et que les notices qui les accompagnaient ne fussent ni des critiques hostiles, ni de ces éloges dont la banalité payée ennuie le lecteur sans l'instruire. M. Jules Mesnard a tenu à ce que les comptes rendus, joints à nos gravures, fussent sérieux, nourris et littéraires.

A-t-il réussi à atteindre, par les moyens qu'il ambitionnait, le but qu'il s'était proposé?

L'entreprise était hardie, audacieuse même. Fonder à ses risques et périls un Recueil de cette importance, organiser toute une administration, se mettre en correspondance avec un nombre considérable d'industriels de toute sorte, obtenir d'eux des renseignements divers, créer un atelier de gravure, en surveiller le travail ainsi que celui de l'imprimerie, telle est à grands traits la tâche multiple qu'il fallait accomplir.

Quant aux difficultés de toute sorte, aux obstacles matériels, aux hostilités rivales, leur consécration n'a pas manqué à cette œuvre. Mais les concours empressés ne lui ont pas non plus fait défaut, et nous avons à remercier ici MM. les exposants de la bonne grâce avec laquelle ils nous ont fourni toutes les notes dont nous avons eu besoin, et ont facilité à nos artistes la reproduction de leurs chefs-d'œuvre. Remercions aussi toute la presse de Paris et de la province, qui nous a constamment et fraternellement soutenus.

C'est ainsi qu'un succès, aussi rare que complet, a couronné nos efforts. Six semaines après l'apparition du premier numéro, *les Merveilles* étaient répandues et appréciées sur tous les points de la France, et en Angleterre, en Allemagne et en Italie. Le tirage s'élevait déjà à plusieurs milliers.

Nous avons répondu d'une façon précise à un besoin du public.

Et si nous n'avons pas fait tout ce que nous voulions faire, s'il est vrai que nous sommes obligés de reporter dans l'ouvrage qui va immédiatement faire suite à celui-ci, dans *les Merveilles de l'Art et de l'Industrie*, bien des objets, bien des classes d'objets même qui n'ont pu trouver place dans *les Merveilles de l'Exposition universelle de* 1867, et dont les bois nombreux sont tout prêts, nous croyons néanmoins avoir donné un livre qui, chose assez peu commune de nos jours, n'est ni malfaisant, ni inutile.

<div style="text-align:right">FRANCIS AUBERT.</div>

NOTICES ET GRAVURES.

	Pages.		Pages.
Diadème en brillants, par Mellerio, dits Meller frères.	7	L'empereur Napoléon, par Meissonnier.	45
		Machine à vapeur locomobile, par Damey.	50
Plume de paon en brillants, par Mellerio, dits Meller frères.	7	Machine à vapeur fixe, par Damey.	51
		Machine à battre en bout mobile, par Damey.	52
Diadème coquille en brillants, par Mellerio, dits Meller frères	8	Panneau en papier peint, décor Louis XVI, par Bezault.	55
Ensemble de colonne distillatoire et d'un rectificateur Savalle.	11	Presse à retiration, par Alauzet.	56
		Presse à réaction, par Alauzet.	57
Vue en plan des deux appareils Savalle.	11	Presse lithographique, par Alauzet.	59
Miroir Henri II, par Bodart.	13	Châtelaine Louis XVI, par Boucheron.	61
Lanterne Louis XIII, par Bodart	13	Parure Louis XVI. — Collier, médaillon, boucles d'oreilles, par Boucheron.	63
Vitrail représentant l'Immaculée Conception, par Gsell.	17	Miroir, style Renaissance, en émail, par Boucheron.	65
Éventails par Duvelleroy.	20		
Diadème en brillants, par Bapst.	23	Plumes en brillants, par Boucheron.	66
Nœud Louis XVI, par Bapst.	23	Le Moulin, par Constable.	68
Médaillons, par Bapst.	23	Lit style Louis XVI, par Fourdinois.	71
Candélabre, par Odiot.	25	Papier peint décor Louis XVI, par J. Leroy.	73
Surtout, par Odiot.	27	Papier peint décor Alhambra, par J. Leroy.	75
Candélabre Louis XIV, par Odiot	29	Statue et coupe, style grec, par Blot et Drouard.	79
Surtout Louis XIV, par Odiot.	31	Cercle méridien, par Secretan.	81
Corbeille, par Odiot.	33	Grand Théodolite, par Secretan.	83
Surtout Louis XV, par Odiot.	35	Couverture de Missel en platine repoussé, par Hunt et Roskell.	87
Armure de François Ier. (Histoire du travail.)	37		
Judith. (Histoire du travail.)	38	Sucrier, par Christofle et Cie.	90
Les moulins de Montmartre.	39	Cérès, prix de concours régional, par Christofle et Cie	91
Vue de Paris.	40		
Le Raffiné, par Meissonnier.	43	Cadre à photographie, par Christofle et Cie.	92

TABLE DES MATIÈRES.

	Pages.
Cadre à photographie, par Christofle et Cie.	93
Porte de l'église Saint-Augustin, par Christofle et Cie.	95
Jardinière style Louis XIV, par Christofle et Cie.	98
Cheminée style Renaissance, par Parfonry et Lemaire.	101
Cheminée de salle à manger, par Parfonry et Lemaire.	103
Vase en onyx oriental, par Duron.	105
Surtout en cristal et bronze doré, par Lobmeyer de Vienne.	107
Lustre en cristal blanc, par Lobmeyer.	110
Candélabre en cristal blanc, par Lobmeyer.	113
Calice en cristal blanc, par Lobmeyer.	115
Horloge monumentale, par Benson.	117
Mouvement de l'horloge de Benson.	119
Meuble style Henri II, par Sormani.	122
Seau à glace, par Elkington.	124
La Nuit, par Elkington.	126
L'Aurore, par Elkington.	127
Coffret impérial, par Diehl.	131
Bahut style grec, par Diehl.	134
César, par Broquin et Lainé.	137
Reliure de l'Adresse présentée au prince de Galles, par Marcus Ward.	139
Reliure d'un volume présenté à sir Guinness, par Marcus Ward.	140
Reliure d'un volume présenté à sir Guinness, par Marcus Ward.	141
Reliure d'un volume présenté à B. S. Kew, par Marcus Ward.	142
Une page de livre du prince de Galles, par Marcus Ward.	144
Page du volume offert au comte de Hillsborough, par Marcus Ward et Cie.	145
Page du volume offert à sir Guinness, par Marcus Ward et Cie.	146 et 147
Bijoutier style grec, par Diehl.	150
Le Réveil de l'Odalisque, par Ch. Landelle.	153
Papier peint, décor genre Gobelins, par Jean Zuber.	155
Fauteuil style Louis XIV, par Mourceau.	158
Fauteuil style Louis XVI, par Mourceau.	159
Lambrequin style Louis XIII, par Mourceau.	160
Canapé style Louis XVI, par Mourceau.	161
Spécimen de découpage, par Périn.	163
Squelette de la machine du *Marengo*, par la Société des forges et chantiers de la Méditerranée.	165

	Pages.
Types à machines de 300 chevaux, par la Société des forges et chantiers de la Méditerranée.	167
Table en amboine, par Jackson et Graham de Londres.	171
Armure aux lions, dite de Louis XII. (*Histoire du travail*.)	173
Calice de l'église Saint-Remi. (*Histoire du travail*.)	174
Reliure d'un évangéliaire du onzième siècle. (*Histoire du travail*.)	175
Table style Louis XIV, par Roux et Cie.	176
Bibliothèque style Louis XVI, par Roux et Cie.	177
Plat en faïence de Rouen. (*Histoire du travail*.)	179
Vue d'ensemble de l'exposition de Baugrand.	183
Coupe en jade, par Baugrand.	184
Coffret à bijoux en argent émaillé, style égyptien, par Baugrand.	185
Service à thé émaillé, style égyptien, par Baugrand.	187
Miroir émaillé, style égyptien, par Baugrand.	188
Flacon en cristal, style Renaissance, par Baugrand.	189
Coupe émaillée sur argent vermeillé, par Baugrand.	190
Broche-nœud en diamants, par Baugrand.	191
Paon en brillants, par Baugrand.	192
Fauteuil style Henri II, par Mazaroz-Ribalier.	193
Fauteuil et chaise style grec, par Mazaroz-Ribalier.	195
Meuble de salle à manger, par Mazaroz-Ribalier.	197
Lit style Renaissance, par Mazaroz-Ribalier.	199
Le Massacre des Innocents. — Nouveau Testament, par Firmin-Didot.	202
Horace et Virgile, édition elzévirienne, par Firmin-Didot.	203
Virgile, édition elzévirienne, par Firmin-Didot.	204
Plan de la table couverte du surtout de l'Hôtel de Ville.	206
Élévation de l'ensemble du surtout de l'Hôtel de Ville, par Christofle et Cie.	207
Partie centrale de la pièce du milieu du surtout de l'Hôtel de Ville, par Christofle et Cie.	209
Partie latérale de la pièce du milieu du surtout de l'Hôtel de Ville, par Christofle et Cie.	211
La Seine, pièce de bout de table du surtout de l'Hôtel de Ville, par Christofle et Cie.	213
Compotier, assiette à gâteaux, étagère, service	

TABLE DES MATIÈRES.

	Pages.
de dessert du surtout de l'Hôtel de Ville, par Christofle et Cie.	215
Meuble en ébène, style Renaissance, par Hunsinger.	219
Grille en fer forgé, par Barnard Bishop	221
Fauteuil en tapisserie, de la manufacture impériale des Gobelins.	223
Écran en tapisserie, de la manufacture impériale des Gobelins.	225
Berceau de S. A. le Prince Impérial, par Froment-Meurice	227
Garniture de cheminée du salon de l'Empereur à l'Hôtel de Ville, par Froment-Meurice.	229
Porcelaines, par la manufacture impériale de Sèvres.	231
Conclusion.	235 et 236

FIN DE LA TABLE DU SECOND ET DERNIER VOLUME.

9516 — IMPRIMERIE GÉNÉRALE DE CH. LAHURE
Rue de Fleurus, 9, à Paris

www.ingramcontent.com/pod-product-compliance
Lightning Source LLC
Chambersburg PA
CBHW071525220526
45469CB00003B/649